尚-呂克·柯亞達廉 著

王玲琇 譯

高更的
愛慾花園

追尋後印象派畫家
的狂放足跡

Je suis dans les mers du Sud
Sur les traces de Paul Gauguin
by Jean-Luc Coatalem

「世上真的如此需要惡魔嗎?」

——亨利・米修,《一個在亞洲的野蠻人》

目次

序曲

於是我坐上我的車子，將一只軟皮箱、一個咖啡保溫壺甩在座椅上後，從第十二區出發，開上環城大道，離開巴黎。清晨六點，融化的雪片斜飄在首都的上空。在嬉戲般的雨刷背後，車燈留下一道道油膩漬黃的線條。我剛剛才查過公路地圖，怎麼會迷路了呢？逆著風，我正準備前往荷蘭參觀一幅大溪地的油畫，一幅高更的作品。我覺得既興奮又刺激，像個逃學的小學生，像個因搞錯房號而撿了個便宜的囚犯，更妙的是，牆上竟還開了個洞。這種籠罩著歐洲的寒氣就像一種可以讓我隱姓埋名微服出訪的保障；它掩護我的脫逃，讓我的動作更敏捷，讓我的注意力更集中。它將我引向我自己；引向我對高更的企求。

我駕著車奔馳在高速公路上，兩旁密佈著如玻璃般易碎的路標、夢幻也似的加油站和扭曲如表意文字的樹幹。一條可連開六個小時，或許是七個小時的筆直大道，貫穿蒙斯、布魯塞爾、安德衛普、布雷達、烏德勒支、埃德和奧特洛，直通那個沿海低地、以風力發電的國家！偶爾，在遠方，隔著那些狀似用鉛筆在棉紙般的天空上勾勒而成的渦形霧氣，傳來堅硬田地上耕作馬兒的一聲嘶鳴，飛過一隻落了單的鳥兒……車內右前方的座椅上只擺著我的一本筆記，和一本名為皮耶・勒伯宏（Pierre Leprohon）的畫家傳記。書籤上印著一首尼古

拉·布維爾（Nicolas Bouvier）的詩：「……用一條細紅線綑綁的小雪茄，一綑只賣五亞納，明日我們該何去何從？」

車子駛過瓦茲、宋蒙、帕德卡列，穿過比利時，荷蘭就在不遠處。接著又在烏德勒支、埃德和奧特洛拐了個大彎；在時而大雪，時而小雪的霜雪天裡，在陰暗的大雨天，或在大片雪花掉落於擋風玻璃、停留在白絨絨的矮樹叢、高掛在令人驚嘆的樹頭上的這種時節，根本不可能有人會來造訪這幾個城市。儀表板顯示車子往正北方跑了四百公里。車子四周的氣流開始結凍；冷氣團將整個歐洲吞進嘴裡。處在這幅懸空、被濃霧膠著的布景裡，我加速前進，穿梭在壁壘分明的小村莊和鬼魅不可親近的城鎮間；網狀的電纜線在寒風中搖曳，像極了一條條裸露的神經。越過了一道幾乎看不見的邊界，一切的景觀在剎那間靜止，包括我自己在內，全都成了化石；我以為到了一個永世冰封的王國……

❧

到底是什麼原因將我引到這個已成抽象的境地裡呢？就為了一張老舊的照片，一張叫作愛蓮娜·蘇哈——英國與玻里尼西亞混血女子的照片？這張原版照片是幾年前我從巴黎一場維克多·謝格蘭的資產拍賣會上買回來的，隨片還附贈一九○○年以前有關玻里尼西亞的一些檔案資料。一個謎樣般的大溪地女人？一般人認為沒啥稀奇。然而，她認識保羅·高更，

而且，據說他還畫了一幅她兒子的肖像。可是沒有人要買。在那批珍藏的遺物裡，多的是更有趣的東西，況且，有錢的收藏家、古董商和博物館，全將注意力集中在繪畫作品和這位希瓦—歐亞島主人的最後幾件收藏品上。我弟弟舉起手；槌子敲下；我們花了一千五百五十法郎買下這張大溪地女人的照片。我們就這樣把照片帶回家，根本不知道她是誰，只感覺她的生命和我們有點兒相關。

那是貼在一張10×14公分硬紙板上的茶褐色照片，拍攝年代為十九世紀末，被保存得相當完整。這張照片本來還加洗了一張，為畫家也是高更的朋友喬治·丹尼·德·孟福瑞所擁有。這位大溪地女人坐著，身體微偏，露出左側面，莊重的儀態彌補了畫框所欠缺的一點兒柔性。那是張渾圓但輪廓纖細的臉龐，二十五歲左右，表情憂鬱，心不在焉，像在作夢。雙手規矩地交叉，擺在用細薄棉布裁製的簡模長洋裝上，一條亮麗的髮辮從肩膀直垂到手肘處。左腕上戴著一只銀手環，耳邊插著兩朵亞雷花，戴著透明的菱形玻璃耳環。可以看見背景的假草坪上，勾勒著一塊模糊的天空。

翻了一些高更的傳記之後，我對她多了一些了解。娘家的父姓是伯恩斯，她是一位英國人和當地一位與酋長家族有姻親關係的土著女人所生的女兒，嫁給了被派往帕皮提的一所殖民地醫院的男護士「細菌專家」尚—賈克·蘇哈之後，才冠上蘇哈這個姓氏。顯然，在我探索高更的過程中，她是個次要的人物，但是她的人生和他隱居玻里西亞有關，而且，和一八九二年那張〈阿弟弟，死亡的小孩〉畫作有直接的關聯。一個僵硬的小孩，愛蓮娜的兒

9

子。

一八九一年抵達大溪地時，高更就住在帕皮提大教堂附近，蘇哈家隔壁的一間房子裡。

初來的前幾個星期，這一家人曾帶領他熟悉當地的環境，並且多次借錢給他。小名「阿弟弟」的阿里斯帝德，是這對夫妻的獨生子，也就是照片上那個大溪地女人愛蓮娜和那位護士的孩子。高更把自己的五個孩子都留在丹麥，因此對這個小男孩疼愛有加。次年，他搬到海邊的公路旁，於一八九二年三月五日前去拜訪他們。然而，就在到達的幾個小時前，阿弟弟因腸胃炎去世了……高更正好趕上這場悲劇。小男孩身穿禮服，躺在他斷氣的床上。有感於這對父母的悲傷，也很可能是想回報對他們的虧欠，高更拿出炭筆，從背袋上剪下一塊25×30公分的長方形帆布，畫下屍體的素描，加上顏色，紅棕、鮮黃、純白、深藍：一張死亡男孩的速寫，手上握著念珠，沁著冷汗的滑膩髮絲披在枕頭上。之後，他將該作品獻給蘇哈夫婦……但是，在橄欖色窗簾的反襯下，再加上燠熱和死亡又扭曲了他臉上的線條，這位原本可愛至極的小男孩，在畫布上變成了恐怖的醜八怪，成了一個得了甲狀腺腫的侏儒，畫家筆下的一具木乃伊……

「這麼黃！看起來像個中國人！」那位母親抓著這張難看的畫大聲咆哮。

歇斯底里地，愛蓮娜哭倒在地。尚—賈克將圖畫收在屋內的牆角後，帶高更去喝了杯蘭姆酒。那幅畫後來怎麼了？沒有人知道。消失了五十年之後，直到第二次世界大戰結束，它才又重新出現在歐洲，後來被庫拉穆拉皇家美術館1收購典藏。

10

經過一個自行車道的網絡後，我看到了奧特洛最外圍的幾間紅色磚房。一個樸素的清教徒小鎮，住著幾個高大的荷蘭人，全身裹著暖烘烘的滑雪衣褲。氣溫：零下八度。一層薄冰覆蓋大地，現出一片剔透的晶瑩。

左手邊，有塊標示著通往霍格—沃倫威的方向牌。我放慢速度度開著這最後幾公里。在這樣的星期一午後，氣溫如此的低，少有旅客會想到這裡來。這個寬闊公園的步道上瀰漫著一股看似從樹梢縫裡篩下來的甜蜜寂靜。轉過一個彎後，終於看見了庫拉穆拉皇家美術館。這座畫立在空地上的美術館，是以玻璃和米色石塊建造，出自荷蘭建築大師亨利・范・德・維爾第（Henry van de Velde）之手，看似一間亞述神廟，半現代化，虛幻的光影穿過精巧的塊狀玻璃帷幕後往外輻射。

我本來就決定採取高效率的方法，寫摘要記錄那張阿弟弟的素描，那個被關在迷宮裡、永生永世睡在自己肖像裡的小法老王。我的心跳加速。而且，在百來幅梵谷令人仰慕的畫作當中，我甚至連瞄都沒瞄那二名作一眼便找到了它：被釘在屬於它的牆壁上，擠在一張雷諾瓦的作品和一幅莫內的風景畫之間。總算見到了阿弟弟！被裱在黃色畫框裡的阿里斯帝德・蘇哈，模樣被藝術化了，「一副大溪地人的樣子」，編號W452，一張紙卡上簡潔地寫著他的墓誌銘：**阿弟弟的肖像，一八九二，油畫，一九五一年購入**。沒錯，這個小男孩有大耳朵，臉色黃得發青，眼瞼厚重黯沉；這個讓我魂牽夢縈的屍首從肚臍處被一刀劃斷，佔據了整張畫布。他雙手交叉，看起來痛苦不堪，上頭還圈著一條念珠。身穿領洗時的聖袍，傻里傻氣

11

的。脖子上掛著天主主神像的項鍊，藍色的緞帶朝內捲曲。頭部靠在枕頭上，汗水沾滿了黑髮。一條蕾絲邊的床單直蓋到腹部。一束毛絨絨的鮮花擺在他的左側，筆法匆促，令人屏息。背景棕褐色，右上方署名：P Go。

小孩真的過世了，這幅失敗的作品呈現了這場悲劇，將它公諸於世，將它搬上舞台。怎麼會想畫小阿弟弟呢？有誰受得了回顧這個橫陳的屍體，這個臉色臘黃得像個外國人的洋娃娃？我終於可以體會蘇哈夫婦的沮喪和憤怒了……我來來回回地看，無視展示廳裡的其他展覽品，以各種不同的角度和觀點欣賞這幅畫。我至少在它面前停留了四十五分鐘，把所有的時間都花在這幅畫上，因為我大老遠地從法國趕來就是為了他、為了她、為了她的故事；他們的故事，零散的，支離破碎的，然而在畫家這幅難看畫作的湊合下，再度鮮活了起來。而且，我還帶了那張裝在透明紙袋裡的愛蓮娜照片。怎麼會不想隨時把這兩張圖片放在一起比一比呢？於是，畢恭畢敬地，我像個學習巫術的小學徒，準備秀一段古老的魔法。我裝出英雄好漢的樣子，完全不把監視攝影機和警衛放在眼裡，逕自從口袋裡將照片取出來，甚至將它緊貼在油畫上，把照片裡準油畫裡的臉孔，讓兩者合而為一，而且彼此相視。於是他們再次迎面相望，母親與小孩，小孩與母親……這樣的姿勢裡不再有病容，沒有，有的是一種回報，一種平靜的感受，那是種永恆的信念，一種光芒的重現。之後，我唯一可做的便是離開美術館，手上緊緊抓著這份無形的珍寶，這份倒流的時光，裡面融合了希望、南北半球、情感和因緣……

走出美術館，我的心中立刻浮現失落感，激動不已。灰白的天空再度下起雪來，但是雪花又輕又柔。走吧！該是回去的時候了。我只要將油箱裝滿、買點礦泉水和幾份三明治，便可以離開霍格—沃倫威了。離開奧特洛那片無垠的森林，朝正西方前進，穿過呼嘯的風車，便可再度看見一望無際的大海，和綿綿不絕的天空。

不一會兒功夫，我已經開上了高速公路，衝破惡劣的天候往前行。可惜，我終究被海浪般席捲而來的夜色打敗了，便決定在素以水療勝地著稱的斯維尼根暫停。那裡的賭城、電車、鋪著有海鹽侵蝕痕跡地毯的旅館、門牆斑駁的矮牆花園度假別墅，還有賣泡沫巧克力、啤酒和飲料的小酒館，替這個濱海小城平添了一股懷舊的氣氛。

在近晚時分，我住進一家帶著一九三〇年代風格的旅館一樓，房內的凸肚窗台正對著大海。遠方有幾艘油輪正緩緩地開向法國，橫列的隊伍一明一滅。漁火閃爍，船行的樣子好似畫布上的景象。明天北海將會降雪。

我豎起衣領，走在昏暗的港口邊，匆匆地用過晚餐。一瓶白葡萄酒下肚之後，我背對著風躓躓珊珊地走回旅館。在無聲的電視光暈下，我再度想起那張發黃的愛蓮娜‧蘇哈的照片，想起阿弟弟‧蘇哈，我的阿里斯帝德，這趟旅程中最主要的伴侶。我還想起陪我度過童年的大

13

溪地島……

那一晚，我首度寫下了幾行文字，爾後竟然成了一本有關保羅・高更的著作。遠離家人，堅決離群索居，他為什麼要逃到那麼遠的玻里尼西亞呢？他後來又怎麼了？他究竟拋棄了歐洲大陸上的哪些東西，甚至連六親都不顧，只為了去畫一個發黃屍體的臘白色臉龐？

而我們，換作我們時，明日又將何去何從？

註釋

1 庫拉穆拉皇家美術館：Rijksmuseum Kroller-Muller，位於荷蘭奧特洛（Otterlo）。主要收藏十九世紀後期和二十世紀的藝術品，尤其是梵谷的作品。

第1章 與保羅・高更一起探索生命

我早就「認識」保羅・高更了。我喜歡他遠渡重洋橫越世界、他的豁然性格，和那些原先懸掛在網球場美術館[1]，後來又被移往奧賽美術館裡，藝術價值崇高且原始風味濃厚的畫作。在我內心世界的美術館展覽牆頭，他是我最心儀的畫家，我可以隱約地感受到在他遊走他鄉的強烈憧憬下，隱藏著一股不再回頭的絕望與逃避。巧合的是，他筆下那些真實或想像，有時甚至虛幻的景色地點，也同樣是我的經歷：大溪地，我在那裡度過了童年歲月；馬達加斯加，他原本打算終身定居的地方，七〇年代我也曾客居過；至於以前所稱的印度支那，我祖父更曾於一九二七至一九三〇年間，被外派至當地任職，那是個讓高更思量了許久，想像能夠重獲新生的東方國度……。當然，即使我對布列塔尼的感受和他不同，也不能遺漏這個地方；我對當地海洋的印象多於陸地，那是種迎向大海的自由感受。克羅宗半島，位於菲尼斯泰爾省境內，外形正如亞歷山大・維亞拉特所言，「像個狂吠的狗頭」。杜瓦奈內海灣、莫爾加港灣、阿伯島、聖艾諾岬角、險峻的謝夫爾角……一整排崎嶇的海岸礁石，一座迷宮般的海灣。我們坐在一艘船身斑駁的帆船上，以業餘航海家的姿態遨遊大海。所有的船隻都從這裡，以這個覆滿灰白砂石、歐石南草和蘆葦的世界盡頭為出發點，在此萌發各

式各樣的探險慾望。歐洲疆野的極點，依華滋海沖激而成的三叉戟陸塊，這座半島像個十字形的舌頭，朝正西方伸出，伸進無垠的蔚藍裡！

我們的祖厝至今依然挺立在曾是鮪魚港的莫爾加；那是座石板瓦和花崗岩的大農場，建於十八世紀，屋側緊連著一座穀倉和一個牛棚。四周的平原被林立矮牆分割成一片片小小的田地，五、六間片佛拉特區的片堤農園錯落其間，家家戶戶隱密在庭院深深的花園、石磨和古井間。這是以黑麥和沙丁魚為傳統美食的祖先們，用來對抗風災、暴雨的襲擊、惱人多雨的冬季和排遣孤寂心情的方法。這裡雖是一個落寞的小港口，但我們仍以莊稼人的自豪和水手守護海角的使命感，繼續堅守這份土地。我在屋前的草坪上種了三棵垂葉棕櫚。這種高山植物原產於亞洲，在零下二十度的低溫依舊抬頭挺胸，繼續成長，從地中海濱到蘇格蘭都可見到它的蹤跡。這些棕櫚委身於幾叢繡球花之間，在我的家裡怡然自得，隨著夾帶鹹味的海風搖曳生姿，兩旁各自曬著一艘小艇。它們那毛茸茸的樹幹上，覆蓋著一層彷若冬衣的纖維葉鞘，深綠色的樹梢為小鎮平添了一股「非洲重現」的風情。

當我在書房裡重讀亞蘭・哲伯（d'Alain Gerbault）的作品，或那些小時候在學校得獎領到的圖畫書，比如朱利・凡爾納2或史蒂文生的作品時，偶爾也會盯著窗外這三棵蓬頭垢面，被海風吹得東搖西晃、颯颯作響的夥伴。它們在對我訴說玻里尼西亞，也訴說著它們的表親──那些學名叫Pelagodoxa Henryana的棕櫚樹，雖然遠在世界的另一頭，在太平洋的彼岸，即使換了名稱，依舊繼續以它的棕櫚葉庇護著所有遷移至南半球的人類。它們也讓我想

起兒時記憶中那些陽光普照的群島，夢幻般的沙灘和潟湖。我在那裡是多麼地快樂，多麼無憂無慮；總歸一句，幸福無比。我還想到保羅‧高更的畫作。為了替作品尋找新意，也就是說，為了替自己尋求一份新生命，他曾經逃離到那個地方。

❧

一九四○年辭世的象徵主義派詩人聖—保爾‧魯（Saint-Pol Roux），也有一座莊園坐落於該半島北側，「這塊大地盡頭，同時也是蒼穹開端之處」。這座莊園俯臨大海，高踞陡峭的懸崖邊，四周有一百四十三塊石英巨石，像極了刻有同等數量的春秋分和冬夏至的圖騰……還有片西爾岬角和片哈特山脊。夕陽西下時，昏黃的晚霞將整幢遺跡染得遍體通紅，看起來魅影重重。一九四四年布勒斯特慘遭戰火轟炸時，整座莊園的外觀更是被摧毀殆盡：斷裂的陽台、倒塌的階梯，以及缺了尖頂的小塔樓，掉落地面的殘磚片瓦早已被砂石吞沒了。少年時期，每到夏天，在依華滋海猛力拍打礁石的浪聲中，我總愛在這些斷垣殘壁間徘徊。位於歐陸盡頭的這片歐西蓮莊園，隔著圍牆，將眼前的一切盡收眼底：漁船隊、皇家艦隊、布勒斯特峽灣、塔德普瓦，一片任憑鸕鶿鸚鵡四處飛舞的凸出海洋、無垠的藍天和大海。藝術家是巫師、通靈者和占卜家，這位鬍鬢斑白、酷似李爾王的詩人總是這麼說。一個人之所以煥然一新，是因為經過了歲月的洗禮，他懂得敲擊燧石，點燃不一樣的火苗，對他而言，「想像

17

的太陽超越真實的太陽」。高更終其一生記取這個道理。之後，恰巧就在這位畫家過世時，他那座馬爾濟斯小屋牆上的大型雕塑，就被永遠精力充沛的維克多‧謝格蘭[3]給運回了歐洲，稍後又用它們妝點他的歐西蓮莊園。這些漂流海外、塗抹了謎樣般色彩的板塊，從閃閃發亮的希瓦—歐亞島海灣，一路唱著同樣神秘、同樣為生活擔憂的歡樂歌調，回到阿爾摩里克的砂岩島。

之後，高更便帶領我進入他的歷險旅程。每一次，我總是帶著昆蟲學家收集標本的狂喜心情，想盡辦法去看他的畫展，哪怕是把工作搞砸了也不管。喬治‧威德斯登[4]對高更作品的分類非常詳盡，總計有超過六百五十幅，使我相當著迷。這本由喬治‧威德斯登編排、一九六四年出版的目錄，收集了畫家廣為世人熟悉的所有作品。依據創作年代，他為每一幅畫編了號碼，號碼前再加上一個字母：W。對我而言，這成了地圖上的一個遊戲。世界上到處可見高更的畫作和威德斯登的編號：聖彼得堡有二十四幅、東京有八幅、慕尼黑有三幅、奧斯陸有六幅、夏威夷有一幅、開羅有兩幅、哥本哈根有二十幅左右……我真希望能夠就近一幅幅地欣賞，就算得花上幾個月也心甘情願。於是，就在五年前，我去美國採訪的時候，成功地在伊利諾州的芝加哥多停留了七十二個小時，讓自己有充裕的時間前往欣賞第W497號作品〈泰哈阿瑪娜〉——畫中人物是一位大溪地少女泰哈阿瑪娜。她是高更的最愛，或者，總而言之，是他的一個幻影、他的夏娃、他的未婚妻，是他終於尋獲的熱帶溫柔陽光……我該用什麼理由拖延旅程呢？採訪卡修斯克萊！當時這位拳擊手就住在夢露街帕默斯頓旅館的

18

一間大套房裡，早有多家平面媒體報導了他剛出版的《回憶錄》。我在巴黎的主編也認為機

會難得，非採訪不可。多虧這位後來改名為穆罕默德‧阿里的拳王，我的目的成功了！他們

答應給我額外的差旅費，而這趟採訪也看似可行，但是，顯然我只能躋身在一連串書店的簽

名會、一大堆來自世界各地的採訪媒體、密西根大道上的高級餐廳和電視秀當中，想辦法找

空檔訪問他。我整天遠遠地跟在這位得了帕金森氏症、全身像片葉子顫動不停的黑巨人屁股

後面東奔西跑。他的座車前後各有一輛禮車，身邊隨時有保鏢護衛。這位活生生的傳奇人

物，看起來倒像個善良、難以理解和精神恍惚的大男孩。我耐心地等待、來回踱步，然後決

定放棄。明天，可以嗎？不行，拳王將前往底特律繼續為新書宣傳。那麼，以電話採訪呢？

大概可以吧……反正無所謂，因為延後了班機，我可以在當地多停留三天。我快步走過名人

大道，除了藝術展覽館的開放時間外，身旁的景色一概引不起我的興趣，因為那裡有十幅高

更的作品：W300、W387、W439、W486、W513……卡修斯，我早就把他給忘了！一八九三

年畫的W497才是我心中的冠軍選手！我專注在自己的興趣裡，早就一拳把阿里送出拳擊場

外了。

還有一次在南美洲，在巴拉圭的首都亞松森，連續六十天，由於在巴黎簽的一個約，我

被派往法國大使館從事文化交流的工作。然而，在那樣的八月天裡，這個濱河的首都簡直門

可羅雀：家家戶戶的石灰牆後全是空蕩蕩一片。大家才懶得理會我兀自在高談闊論什麼福妻

拜或夏多布里昂[5]。所有的市民早湧向東海岸，沉浸在大西洋的懷抱裡了……

我很快地便找到了脫逃的理由。拋開所有的煩惱，越過邊界到阿根廷去，我終於親眼目睹了原版的〈波浪之女〉，一張融合了毛利—布列塔尼色彩的作品，綠、黃和藍，編號第W465號。

一架椅墊破破爛爛的麥道飛機，氣喘吁吁地爬上了毫無色彩的天空，靠著兩邊的機翼勉強保持平衡，然後跌跌撞撞地降落在拉普拉塔聯邦。我馬上坐上計程車，直接奔往位於解放者大道上的國家博物館！在哥雅、馬內、畢卡索的作品中，夾雜了一幅從一八九二年以來即等待我前去欣賞的高更油畫。因為我直盯著畫面，仔細地研究畫上溫和的藍、黃、棕和橘色，最後引來了警衛的注意。就差那麼一點兒，他簡直就要把我叫去問話了。有什麼好問的呢？問我為何特地從鄰國跑到這裡來，欣賞這幅以安格爾的〈瓦勒潘松的女浴者〉為靈感的畫作嗎？或者，為何在多雨的歐洲，這個曼妙的人類動物，竟然能夠以其水沙交融的和諧美感，讓我產生無限的遐思嗎？我很喜歡這個雕像般的水精靈，她那交叉的雙腿，坐在沙灘上的裸裎香臀，塗抹了陽光色彩的透明肌膚，暗夜色的纏腰布，耳朵與貝殼間的自然搭配，長著尖刺的貝螺，還有那片看起來像隻感激的手的葉子……

沒錯，就像其他的作品一樣，它是我的典藏品之一，穿越了幾世紀，航過了幾個海洋，正等待我前來發掘它：除了心照不宣、與生俱來和單純的默契外，還有一種幸福的唯美感覺，將我們的真實人生串聯在一起。追隨高更的步履，透過他那副五彩的眼鏡，我只看見我自己，還有他。我們兩人的生命融為一體，兩座被相同的浪潮輕輕撫撥的群島……

註釋

1 網球場美術館：Jeu de Paume 為羅浮宮附屬美術館，位於杜勒麗花園內，原址為法國第二帝國時期的室內球場，後改建為美術館。原本所陳列的印象派畫作後均移往奧賽美術館。

2 朱利‧凡爾納：《環遊世界八十天》的作者。

3 維克多‧謝格蘭：Victor Segalen（1878-1919），法國藝術史學家。

4 喬治‧威德斯登：Georges Wildenstein（1892-1963），法國藝品商、美術專家與藝術史學家。

5 夏多布里昂：Chateaubriand（1768～1848），法國外交官和浪漫主義作家，對當時的青年影響至深。

第2章　亞勒貝號商船

一八四九年八月，麥哲倫海峽，地處巴塔哥尼亞和火地島之間。亞勒貝號是艘雙桅、狀況奇差的商船，在勒阿弗爾港整裝待發之後，航向祕魯的卡亞俄。船上有位記者和他的夫人，那是對相貌平凡的夫妻，帶著他們年幼的孩子保羅和瑪麗同行。只要一逮到機會，他們便跑到甲板上活動雙腳，欣賞海岸風光，呼吸冰冷的空氣。他們數著灰白羽毛的海鳥。剛才，在望遠鏡裡還看見桅杆上飛著三隻信天翁……

航程永無盡頭。亞勒貝號行過了大西洋，沿著阿根廷的巴塔哥尼亞海岸前進，右舷繞過維爾京岬角後，筆直航進麥哲倫海峽。這是離開美洲大陸進入火地島前的最後一道分隔線，走這條天然的航道可以避開霍恩海角，在陸地的屏障下航向智利的西海岸。這艘船順著被冰川鑿開的峽灣緩慢地前進。第一道峽口，第二道峽口，伊莎貝爾島，伊努蒂爾灣，安克希斯灣……通過了這條細窄的臍帶，汪洋在此只是條連接兩個世界的藍色血管，生命從西邊再度復甦。地球的另一端，依舊沉浸在太平洋澎湃洶湧的浪濤中。船上的每一個人，不論水手和乘客，感受都是具體的。那是趟跨越之旅。

保羅‧高更的父親柯羅維維斯‧高更，是個社會主義者，也是忠實的共和黨員，曾任政治版專欄作家，為提耶和馬拉斯特所屬的進步黨刊物《國家報》撰稿；他打算在利馬斯創辦一份報紙。一八四八年革命運動失敗，自由主義的論調一敗塗地，路易‧拿破崙的對手路易‧拿破崙‧波拿巴特[1]於十二月當選總統。因為柯羅維斯在選舉中大力支持路易‧拿破崙，路易‧拿破崙‧卡韋尼亞克，於是決定整理行囊遠走他鄉。目的地就是祕魯。在那邊，情況將可全面改觀。但是，他把自己反鎖在船艙裡，對挫敗耿耿於懷，再加上被沮喪無奈逼得胸口鬱悶，因此顯得十分虛弱。他心臟疼痛難忍。這個男人三十五歲便患了神經病痛，生命已是危在旦夕。他和船長起了嚴重衝突，後者鎮日周旋在柯羅維斯的妻子身邊——他幾乎和他打了起來。

為什麼要去祕魯呢？因為他的妻子艾琳在那邊還有親戚。艾琳本姓夏沙爾，生於一八二五年，是女探險家芙蘿拉‧崔斯坦的女兒。那是個有錢有勢的家族：默斯克索氏族。身為首批征服者的後代，按照高更後來的推測，說不定她的身上還流著某印地安王子的血統呢。這個南美洲大家族的中心人物，高齡八十的皮歐‧崔斯坦‧依‧默斯克索先生曾當過部長。擁有頭銜、官邸、僕從和靠糖業起家的大筆財富。皮歐老爺，他是馬瑞亞諾先生最小的弟弟。馬瑞亞諾定居歐洲，和一位法國女子生了兩個孩子，但後來卻棄她而去。保羅的外婆芙蘿拉

是他們的長女；一八〇三年，她就是在這樣的結合下出生於巴黎。當然，在她後來的作品裡，從《一名賤民的旅行》，到稍後的一些政治性文章，例如《倫敦札記》和《勞工聯盟》，皆描述過這個地主貴族世家醜陋的一面。然而，當時在高更一家人的想像中，祕魯依舊是一塊傳奇的土地，一個遍地黃金和流著蜜糖的樂土。

在阿雷納斯海岸邊，前一年才剛成立的一艘捕鯨船，正和亞勒貝號擦身而過。十二名水手已著手拉繩。起伏的海面呈淡綠色，既深邃又冰冷。那一片海岸已經遙遙在望，它是科地耶爾山脈的最末端，被一陣陣強風和浪花衝擊得支離破碎。風中傳來悲傷的歌調，一陣陣的風吹，好似有個人站在這些淒涼的礁石和沙灘後邊咳嗽著嘀咕著。成群結隊的海豹悠游在兩個水域間，從一叢叢隨波逐流的海藻間探出嘴臉，輕觸水面，在一個鋪著卵石的小港灣有幾間木板屋，幾間傾倒的小木屋，一間小教堂，兩艘漁船，和幾艘印地安阿拉卡魯夫族人的小船。一面破碎的旗幟迎風搖曳。這座小鎮是個微不足道的文明地帶，周圍環繞著海水、破碎的島嶼、遠古的海洋跳動聲，以及融解的白色冰川。在這兒，南半球的氣流會吹向你身上，彷若匕首劃過一般。

柯羅維斯想下船活動一下雙腿，順便向海峽邊的土著買些小玩意兒和糧食，好變換一下船上平淡無奇的飲食。或許是看見了岩石上棲息的幾隻企鵝，他連忙套上毛靴，穿上暖烘烘的衣服。他的孩子和妻子從頭到腳包得密不通風，已經坐上斯堪地那維亞的捕鯨船了。他正準備和他們會合，然而卻一身疲憊，動彈不得，好似南極的寒流一股腦兒全鑽進了他的骨髓

裡，結成了冰，又像整個南極洲侵入了他的身體裡面，將他搞得千瘡百孔……於是，就在跨越舷門的階梯時，他整個人翻滾了下去。大動脈出血。柯羅維斯・高更摔死在這艘雙桅帆船的甲板上。才一會兒功夫，他便雙唇發黑，全身紫青得像大理石一樣。

為時已晚！甚至連想留在原地，留在這條邪風亂竄的可惡航道裡，留在這個令人大悲大痛和打擊不斷的地理惡夢裡，都不可能。屍首被擔架抬下了船，一位不知名的醫師和一名不修邊幅的智利士官望著死者。該怎麼處理呢？他們草草把可憐的柯羅維斯埋了……一個窟窿、五棵樹、一個歪斜的十字架，墓地土質疏鬆，堆滿小石子。法米恩港。一陣薄霧像殮布般，飄蕩在兩棵畸形怪狀的樹幹間。

「我不能延後啟航的時間，」船長解釋，「這是艘商船，時間和班次早就排定了。你們要不留在這裡，要不就和我們一起離開。」

船錨早收起來了。亞勒貝號重新航入這座綿延幾百公里的迷宮；這些小海灣的內部，有粗大的浮木和幾十艘沉船的殘骸正在腐爛。克拉倫斯島、聖伊內斯島、德索拉西翁島、特立尼達灣、伊登港……保羅・高更成了孤兒，站在冷冽的甲板上，任憑其上的鋼板刺痲十指。

一八四九年十月三十日的夜晚，這間二等船艙已是人去樓空。艾琳哀傷地躺在床上，把自己裹在棉被裡，頭髮披散在臉上，活像個瘋子。她把身上的洋裝撕得粉碎，連對前來慰問，並替孩子們送上奶茶和蛋糕的大副也不理不睬。他們還不懂事，因為太年幼了，只知道爸爸留在法米恩港，留在那驚濤駭浪的大海邊。舷窗外，再也看不見任何景色。依船上一些不用值

26

勤的船員所說，那是個新世界。對高更一家人而言，新生卻是從這樁死亡開始……

終於，抵達了利馬，當然，這是一個月後的事了。真是個奇蹟！遠離歐洲，悲傷和厄運，對這位寡婦和兩個孤兒而言，這是平安和得救的保證。在卡亞俄下船後，高更一家人急忙地趕往利馬。在這個熱帶的格勒納德，他們熱切擁抱深受感動的皮歐老爺，皮歐老爺也擁吻著這幾個來自舊大陸的孫姪兒。他們是他至愛的哥哥馬瑞亞諾的後代。當時，在二十四歲的艾琳身上已可瞥見她父親的影子。

加羅斯道（Calle de Gallos）是征服者皮薩羅兄弟時代的殖民皇宮。宮內有三個內院、幾個屋頂花園、一間誇大鋪張的飯廳、幾間有鐵欄杆陽台的大臥房，走廊上鋪的全是從義大利進口的地磚。山珍海味的餐點、西班牙的美酒，還有訓練有素的鳥兒，在貼著馬賽克磁磚和擺設著陶甕盆栽的內院裡高唱著顫音。到處都有坐墊，一片喧嘩，人聲鼎沸，十來個身穿白衣白褲的僕人光著腳輕輕走過地板。大夥兒又喝、又笑、又唱，尤其喜歡搭著光鮮亮麗的敞篷四輪馬車，在英挺的騎師陪同下，輕騎穿過里馬克河邊的棕櫚樹蔭。黃昏時，紫色的霞光染紅山巒，連土磚房也像撲了層胭脂粉，氣候溫和，彷若來到了天堂。「這一切造就了一個大家族，而我母親身在其中，簡直就像個被寵壞的小孩。」高更後來如此發現。

高更一家人開始學習西班牙文。他們入境隨俗，依樣畫葫蘆，跟著大家到巴洛克式的教堂裡祈禱；裡面五顏六色的神像，個個都有張洋娃娃般的臉孔。一批在五年內靠鳥糞發了財的巨賈，以及一些三十來歲、身穿戲服般制服的將軍，整天圍繞在這位法國女人的石榴裙下。她就是「巴黎」！眾人爭相邀請艾琳參加舞會、慶祝活動、到鄉間騎馬，和在莊園裡享用燭光晚餐。她躺在蚊帳裡孤枕難眠。對渴望學習和忘卻一切過去的人而言，從頭學習並不是問題。「……當我的母親穿上利馬的傳統服飾時，真是既高雅又美麗，一條絲質頭巾半掩她的臉龐，只露出一抹眼神：她的眼眸如此溫柔和迫切，如此清純，惹人愛憐。」連那位對她的安排，無法抗拒眼前唾手可得和堆積如山的奢華享受。孤苦無依的她，是一個社會革命者的遺孀，又是女反動份子的女兒，完全無力拒絕這份愛情、這種關懷、這樣的幸福、這些華服和香水。她每個月入帳五千皮阿斯特。這個豪門家族的庇蔭不僅是全面性的，而且無懈可擊。默斯克索家族真是既偉大又顯赫！

她親吻良久的八十歲大家長，都愛上了她。他慢慢地施壓，她漸漸成為他的禁臠：艾琳默許了他的安排，無法抗拒……

有人疼愛、有人服侍、有人照顧，這幾位法國人在「這個從不下雨的甜美國度」重新找回了生命的滋味。這份異國的童年生活，留給高更一種歡喜、一種回報、「一種永恆的童話故事」的印象。生存原來可以重新找到定位，就像已經繞道的河流，還是可以再度流回原來的河床一樣。他說自己還記得一名中國男傭、一位黑人女管家、甘蔗留在唇齒間的味道、如野獸般猛烈地照遍紅土平原的炙熱太陽、來自安地斯山脈各小國的實心銀質小雕像、奇莫族

（chimus）的葬禮面具、彩繪類似五彩字母圖案的莫切陶器品，以及巴拉卡斯的裝屍籃（far-
dos）裡頭裝著用羊駝毛料纏繞的木乃伊，姿勢有如胎兒在母體內一般，就像風乾了的小
孩。艾琳在叔叔的鼓勵下，著手收藏印加文明開始發展之前的藝術品。從此，這些原始的小
雕像和陶藝品，便深印在我們這位藝術家的腦海裡：那些印地安人的臉龐，從遠古的黑夜裡
探出頭來，眼神空洞，雙唇緊閉，無法傾訴心裡的秘密，就這樣傾身望著他。

直到一八五五年高更一家人才又重返歐洲，當年他七歲半。南美洲的陽光果真治癒了他
全部的傷口。活在那些富有的混血征服者和消失的朝代裡，身處富饒的資助環境中，再也沒
有任何謊言，再也不會受苦，他只要當好他自己，接受幾位監護人的保護便行了。所有的付
出和賞賜皆來自世界的另一端，來自安地斯山脈的庇蔭，來自一個彷若夢境的國家。高更永
遠也忘不了這一切。

1 路易・拿破崙・波拿巴特：Charles-Louis-Napoleon Bonaparte，法國皇帝（1852～1871年在位）。前半生大半在
流亡中度過。一八四八年革命爆發後他回到巴黎，他的一些支持者組織政黨，推選他為制憲議會議員。同年
十二月他當選總統。

29

第3章 遊刃於藝術與商場之間

一八八一年，高更三十三歲，是個讓人刮目相看的「幸福公子哥兒」。那是個動盪沸騰的時代，正值法國第三共和時期，也就是麥克—馬宏1、朱爾·斐利2和甘貝塔3當家的朝代，鬥志正高昂。在社會和金融環境安定的情況下，人人恪遵基本法令，科技和工業全面發展。海外舞台的表現也屢建外交和軍事上的佳績，短期內便建立了殖民帝國的威名，佔領區從安南延伸到馬達加斯加；在阿爾及利亞之後，又攻下了突尼西亞和蘇丹。這個歐洲的核心國家，敲著這樣的鑼鼓，搭配勝利的現代節奏，以肩負發揚人道主義的使命為藉口，將野心、巨頭和資金環扣在國家的高度文明傳播到全球。紅藍白三色旗在世界的各個據點，將自己一起。科學亦然，藝術亦然。左拉、都德4、瓦萊5之名舉世皆知。維克多·雨果的大師級名聲獨占鰲頭，羅逖和莫泊桑則領導流行。至於繪畫方面，當紅的印象派正忙著找機會掀起第二波熱潮（首期展覽始於一八七四和一八七六年），莫內、畢沙羅、希斯里、希涅克、茉莉索、吉約曼、卡莎特、雷諾瓦，還有塞尚、馬內和竇加，總共畫了幾百幅閃亮耀眼的油畫。和官方藝術及學院派劃清界線之後，這個擁有才華和雄心的團體因內部的爭吵不斷，始終找不到屬於自己的觀眾。八場名為印象派的展覽連續舉辦至一八八六年，留給人的印象是

31

部分成員的不合作，以及其餘成員的再團結。新的一代已經悄悄地努力往前衝刺：梵谷、秀拉、羅特列克。可惜大部分的藝術家依舊連肚子都填不飽。一八七八年，莫內的油畫以三十五法郎賣出，畢沙羅的則介於六至七法郎⋯⋯

高更到底是如何從一名祕魯的孤兒，變成水手見習生，再到聯合船運公司工作，登上魯茲達諾號和智利號，於一八六五至一八七一年間走遍五湖四海，後來又入主薇薇安街的中產階級行列，頭戴高禮帽、身穿訂製的大禮服，出門有馬車相送，在城裡享用晚餐？事實上，是高更原籍南美的保護人兼監護人古斯塔夫‧亞羅沙，在他辭去船員的工作之後鼓勵他從商。亞羅沙本人也是位厲害的生意人，同時活躍在股票和繪畫市場，和他的哥哥阿契里爾一樣，是位經驗老練的收藏家。私底下，這個體格健碩的大鬍子先生，非常仰慕保羅的母親艾琳的美貌。這是份祕密、堅貞且情投意合的愛情。亞羅沙在他的情婦於一八六七年辭世後，成了她的財產繼承人兼兩個孩子的監護人。信守承諾的亞羅沙從此擔負起照顧他們的責任：一八七二年他安排他們到拉菲特路的貝赫丹證券公司工作；這家公司的老闆是他的一位親戚。稍後，一八七九年，高更轉到勒‧伯樂帝耶路的布童銀行工作，接著一年之後，又轉往利希留街的湯默侯公司上班。

高更的商業手段高強，他不僅聰明而且反應超快。但同事們卻對他有所保留，因為他太冷漠、太愛諷刺人了，再加上他那段雲遊四海的過去！他曾經登船航行了四、五次，甚至遠及極圈地帶！他那甜蜜的童年是在祕魯度過的，現在還受到秘密關照！然而客戶們十分欣賞他條理分明的腦袋和處事乾淨俐落。接著，他也開始玩起股票，而且在此經濟突飛猛進的時刻，他賺進了大把利潤。與其說是興趣，還不如說是因為投機。他將錢投資在繪畫作品上，開始一系列的收藏。他對自己的金融投資信心十足，誇口說每年可賺進幾萬塊法郎，當時，相較之下，一個在工廠工作的工人每個月勉強才領到一百法郎。我們這位先生生活闊綽，東方的地毯、古董小擺設、昂貴的家具……

一八七六年，保羅早已收藏了馬內、雷諾瓦、希斯里的作品，還有幾幅塞尚和杜米埃的油畫。他先知先覺，而且多金。他在貝赫丹證券行的同事，那個阿爾薩斯人，名叫愛彌兒．叔福奈克的「好叔福」，和他一樣很想學畫畫，於是兩人經常一起造訪柯拉何西藝術學院，留連於美術館，以羅浮宮為起點，開始臨摹大師們的畫作。

高更熱愛古典作品，崇拜克拉納赫、提香、霍爾拜恩。他偏愛德拉克洛瓦，但更醉心於古藝術——印度、埃及，那是「原始藝術的養分和生命力」——以及他利用「夜晚和假日」努力研究的中世紀藝術。這頭年少的獅子，也經常前往那幾家位於證券交易所附近的商業藝廊：卡龐蒂埃、博蒂、杜朗—魯耶。每個星期天，這兩個夥伴就以「巴比松畫派[6]」的方式搭著郊區的火車，興致勃勃地出發，身上帶著炭筆和畫筆，走進樹林裡，來到花木扶疏的岸

邊或陽光普照的空地上。夜間，在火堆旁，高更可以連畫幾個小時；他努力不懈，熱血沸騰，直到雙眼疲憊……

不久，亞羅沙將他引介給畢沙羅，後者於是收他為徒，就像女性歷史學家方思華紫‧卡珊所言，收他為「暫時的義子」。當然，他初期的作品中規中矩，墨守成規，都是一些風景畫、靜物寫生、肖像。從〈藍色花瓶裡的野花〉（W19）到〈蓬特瓦茲近郊的蘋果樹〉（W33）……都是。然而高更記取每一個建議，而且言聽計從，讓那些意見開花結果。他搜購有意模仿的作品，而且，一絲不苟地臨摹。這個年輕人進步神速，因為他將滿腔的熱情和野心全都灌注在繪畫裡。他還成了「印象派畫家」，儘管該潮流的一些細微主張和他的理念不合。他認為自己應該跨越這個階段，反叛於焉產生。「應該全心全意投入戰鬥，反抗所有學派，反抗所有的一切……」比成果更吸引他的，是新穎的語彙及大膽的理論。他喜歡率真的筆調、簡明的形式和豐富的構圖。對於這個在一八八○年分裂的團體，他的加入雖是悄悄進行，卻也是個策略。對他而言，這叫拜師學藝，同時也是個跳板。對他們而言，他是個嗆聲筒和一股新資金。從一八七九年開始，他便和他們成了一夥兒，儘管其中有些人，包括莫內在內，簡直快受不了他了。

在此期間，他和丹麥女子梅特—蘇菲‧嘉德結了婚；她是一個靈巧活潑的高個兒少婦，熱愛法國、餐廳、舞會和巴黎的百貨公司。梅特說得一口流利法文，是法官的女兒，曾當過家庭老師——雇主是一位高官，賈柯伯‧艾斯圖波，丹麥王國的參議院院長。她擁有上流社

會的人脈關係和大力支持。在首都，因為深諳待人處世之道，她得以擔任一位工業鉅子之女瑪麗‧黑嘉爾德的女伴，她們時常造訪亞羅沙兄弟，因此，在某次的拜會中得以結識年輕的高更。於是，這位有點兒強壯、挺拔有如教堂板凳的路德教派女信徒，被這名證券商的魅力給迷倒了。「同時具備西班牙貴族的體魄和一份穩定的工作……」，在她經歷過一次失戀之後，這將是身為女人的一種回報。高更應該就是她心中理想的對象：富裕、風趣、有點兒與眾不同，但又不會太獨行。婚禮於一八七三年十一月舉行。新婚夫婦先是定居在聖喬治廣場，之後搬到福和諾街上的一間屋子裡——陶藝家布依洛斯就是在此啟發了保羅的燒陶技術。一八七五年，他們住進夏洛路五十四號，公寓裡有「一間會客室、一間飯廳、三間有壁爐的臥房、一間書房、一個客廳、一個廚房……」小孩接二連三來報到：艾彌爾（一八七四）、阿琳娜（一八七七）、柯洛維斯（一八七九）以及尚—何內（一八八一）。高更首批真正的畫作也在同一時間出爐：一八七四年有四幅，一八七五年七幅，一八七九年十幅……當中至少出現了一幅傑作，溫柔、具前瞻性的，一八八一年，第W52號：〈小睡〉，畫的是女兒阿琳娜，頭髮剪得很短，睡在一張船形床上。從背部看，她白色的睡衣捲到大腿處，臉孔對著一面綠牆，牆上的壁紙就像是夢境一般，輕輕地飛過幾隻奇異的鳥兒，或許是幾隻波特萊爾式的蜂鳥。此外，就在這張有著螺旋腳架的鐵床邊，有個戴紅帽的精靈，那是個沒啥價值的小木偶，一個看似對小孩的酣睡和溫熱肌膚流連忘返的鬼魅。

在畢沙羅的教導下，高更進步神速；他努力用功，將所有的教誨謹記在心，包括從其他

人身上學到的東西。他懂得做分析和演繹，以得出自己所要的結論。所有的例假日他都去恩師家報到，或是在蓬特瓦茲、奧斯尼度過，有時候也會和塞尚在一起；後者的作品令他印象深刻。高更坦承，塞尚使用的色彩「嚴肅得像東方人的個性」，他喜歡「他深沉的平穩」。他們兩人皆認為：印象派是太深奧的光影視覺遊戲，就像一條繪畫的死胡同。他們認為應該做些改變，但是仍應維持表現感官的繪畫手法。

高更個性固執，信誓旦旦，以為若是對純繪畫不擅長，就只稱得上是個知道如何配色的色彩學家罷了。此外，他對藝術環境瞭若指掌，因為他搜購了其他畫友的所有畫作，必要時就可以擔任買賣仲介，抽取佣金。收藏品成了戰利品。另一方面，他繼續過著自己所瞧不起的官僚生活，繪畫成了讓他得以喘口氣的絕佳藉口。

他和竇加相處融洽，竇加甚至一直到死都還護著他；但其他像雷諾瓦等藝術家，到後來都覺得這個祕魯人簡直讓人厭煩，而且太不專業了。可不是嗎，一個銀行家竟躋身在他們這些窮困潦倒的畫家當中，裝出一副要學藝的樣子！一個只在星期日揮筆的業餘畫家，每到星期一便乖乖地窩回辦公室去，裝出一副要學藝的樣子！一個在眾人面前作風大膽的蹩腳畫家，最後還是坐著馬車回到妻兒的住所去彈奏鋼琴！然而，高更是個中產階級的有錢人，只要股市賺錢，他便投資買畫。光是一八八一這年，他便買了兩張雷諾瓦、一張馬內、一張布朗[7]和兩張戎金[8]的畫。對他而言，繪畫的價值才是真正的價值。他一年的買畫費用甚至高達一萬五千法郎。一旦他喜歡上某幅畫時，必定追求到底。馬內當年曾記載，這個穿著禮服的年輕人，也會玩起「獨

裁者」的遊戲。他已是個大人物而且英姿風發，不僅目中無人，而且懂得大膽地往前衝。將畫架擺在岸邊、港邊、森林裡、田園中和輕柔的小溪旁，這個曾當過水手的人繼續作畫，專心投入色彩裡，耳中唯一聽到的是心中那個瘋狂的渴望。「接近上帝的唯一方法，便是從事和我們這位神靈一樣的工作……創作。」

在畢沙羅的持續保護下，他參加一八七九年舉辦的第四屆印象派畫展；隔年，又應邀參加在金字塔路舉辦的第五屆印象派畫展，而此次展覽也宣告這個結盟團體的瓦解。一八八一年，他的畫作高掛在第六屆的會場納達家的高牆上，最後，一八八二年，掛在第七屆聖奧諾雷街的畫展場地……從一八八〇年起，在《現代藝術雜誌》的字裡行間，傑瑞斯—卡爾·宇斯曼便提過高更的裸婦習作（W39）：「在所有畫過裸體的當代畫家當中，從沒有人做過如此真實的強烈表現……」成功一半了。杜朗—魯耶藝廊的負責人終於對他產生興趣，於一八八一年以一千七百法郎向他購買了四幅作品。他就這樣升格為畫家，和其他畫家一起開畫展，作品也被畫商搜購！簡而言之，根據梅特的說法，對她那位被股票市場搞得精疲力竭的丈夫來說，繪畫原本只是一種嗜好，現在反倒成了他熱衷追求的目標。這是超級藝術家的一種感悟，一種決心。保羅已經爬過了第二道山坡，曬到了陽光。他將全心奉獻於此，梅特也心知肚明。

悲劇的導引線早就埋下了，引爆的路線也是縱橫交錯。一八八二年一月，里昂銀行和全

國聯合銀行因涉及投機和舞弊案，一夕之間倒閉。倒閉破產的風波愈演愈烈，一家拖垮一

家，連股票市場也被拖下水。證券交易所淒慘無比，金融界一片混亂。簡直就是金融大崩

盤！國家財政和大眾儲戶為之恐慌。幾場示威活動演變成暴動，之後驚動了軍隊，在左派聚

集地逮捕所有的無政府團體。法國政府是否也岌岌可危呢？「這一次，牽涉到的是國家的信

用，我們應該保衛國家財產，禁止賣戶的瘋狂出脫，對抗市場的恐慌。」《費加洛報》高聲

疾呼。

面對金融崩潰，高更猶豫不決。商業活動停止，股市交易也沒了，持股人全都心灰意

冷。所有的一切就像是一陣風，一些文字上的遊戲，一場幻影！再者，高更個人還做了錯誤

的投資。他不像叔福奈克將錢押注在黃金上——後者最後決定終身奉獻給藝術，辭掉了證券

行的工作。而他呢？他自己是否有辦法靠繪畫維生？繪畫有辦法幫他獲取驚人的股息或利潤

嗎？他爭取時間，尋求其他的管道。生性謹慎的畢沙羅，並沒有催促這位身為一家之主的高

更選擇繪畫這一條路。經濟環境簡直糟糕透頂，畫家們也間接受到不景氣的影響。然而，就

在三十五歲時，高更辭去工作；也有可能是被炒魷魚！這段插曲至今依舊真相難辨。一八八

三年一月，儘管並非完全出於自願，他終於自由了。他結束了領薪的工作，成了一名藝術

家。

「從今以後,我可以天天作畫了!」他出其不意地對妻子大聲宣告,當時她正懷著第五個孩子保羅—羅倫,暱稱寶拉。

梅特嚇呆了。這就是她所嫁的那位專門收集珍奇玫瑰和波斯地毯的銀行家嗎?選錯商品了吧?「妳不喜歡藝術。那麼妳喜歡什麼呢?金錢嗎?」後來他在寫給她的信上說。從此這個中產家庭家道中落。高更的身上隱藏著一種流放江湖的靈魂;他踐踏了她身為女人、妻子和母親的美夢。他寫信給畢沙羅:「我的腦袋裡老是想著自己的藝術前途,所以根本無法當個稱職的商人。總而言之,無論如何我一定要找到自己在繪畫上的定位……」對方回信反駁:「經過三十年的繪畫生涯,我始終手頭拮据。我希望年輕的一輩能夠記取這一點……這就是代價!」

太遲了,人生的道路已經轉彎。新的生活經驗開始了,既輕鬆愉快又忐忑不安。高更總是不見人影;他去拜訪朋友,經常不回家。對他而言,只有一種解決之道:儘量少花錢、等待經濟風暴結束、商業復甦,還有他的藝術創作開花結果。忘了馬車、舞會、餐廳,留在家裡,待在那間改裝成工作室的房內,像個瘋子般又塗又畫,又像是個被罰不停作畫的犯人,可是他卻快樂得沉醉其中。梅特顯然上了他的當……存款繼續減少,沒有任何收入,只有支出。她丈夫的所有計劃全都泡湯了。有錢有勢的古斯塔夫‧亞羅沙逝世後,他們得離開巴黎,住到鄉下去。一八八四年,他們舉家遷到盧昂,搬到畢沙羅家附近。

梅特如陷地獄深淵,打算反抗這個她再也不了解的男人。她說話的語氣變壞,開始擔憂

39

往後的生活。這位務實的丹麥女子嘲笑這個瘋瘋癲癲的畫家，瞧不起這個再也賣不出半張大師作品的收藏家，她不再理會這個愛人。「我太太在這裡變得讓人忍無可忍，她覺得凡事都糟透了，甚至覺得未來沒有光明……我那筆小小的積蓄已經快用光了，頂多只能再撐六個月。」高更向畢沙羅解釋道。

他考慮離婚，她也是。期間，他又畫了一些油畫：二十三幅風景畫、四幅寫生、幾幅海洋風景、幾張肖像，一年畫了將近四十張畫。他跑遍了鄉間各角落，只為了逃避煩惱；他四處套交情，找熟人、朋友和仲介幫忙。失望之餘，他甚至想重新找工作，可是徒勞無功。在這種人人自顧不暇的艱困時刻，根本沒人能幫他。高更手臂下夾著作品，多次往返巴黎。

「我拜訪許多人，到處都是同樣的回答：經濟不景氣。」

與畢沙羅的友誼亦陷入僵局。馬內辭世。一八八三和一八八四年完全沒有印象畫派的展覽，連他寄予厚望的杜朗—魯耶也遇到許多大困難：「那個好人有無窮無盡的困難要克服。」

叔福重返工作崗位，憂心忡忡……他成了旺維鎮的美術老師。

無奈於麵包和牛奶的價格，高更決定聽從他那「過不了貧窮生活的太太」的哀求。解決之道是：和她一起返回丹麥，因為他根本養不起一家人！他根本無法讓他們在法國生活！於是，就像他父親所經歷過的一樣，從登船前往神秘國度祕魯的那一刻起，便注定了他將接受妻子娘家、親戚和宗族的幫忙。

一八八四年八月，梅特和兩個小孩先搭乘一艘蒸氣船回去探路，等安頓好之後，再過來

接她先生。至少她還可以教教法文，做做翻譯……高更面對心意已定的妻子，還有些躊躇。

「我帶孩子和家具一起走……」叔福替他們先付了搬家費。高更尾隨其後，口袋裡塞著一張內容不甚明確的業務代表合約。十一月，他們站在面帶嘲諷笑容的丹麥姻親家族面前，這些親族從沒承認過這場不合慣例舉行的婚姻，他們從未喜歡過這個來路不明的老外、這名浮沉股市的高手、這個溫帶海洋的水手。三流畫家保羅‧高更，這個外地人，這個住在冰天雪地的哥本哈根的祕魯窮光蛋，在他的丈母娘嘉德夫人面前，在金光閃爍的家具、滴答作響的掛鐘、水晶吊燈和維多利亞風格的長沙發面前，永遠也抬不起頭來。他到底是一位現代畫家，還是一個笑話？

梅特對於他讓她被迫返鄉永遠也無法原諒，那是何等羞辱難堪。

註釋

1 麥克—馬宏：Mac-Mahon（1808～1893），法國元帥，法蘭西第三共和國第二任總統。他是在斯圖亞特王朝時逃到法國來的一個愛爾蘭家族的後裔。

2 朱爾‧斐利：Jules Ferry（1832～1893），法蘭西第三共和初期的政治人物，以實行反教會的教育政策和在擴大法國殖民地方面取得成就聞名。

3 甘貝塔：Leon Gambetta（1838～1882），十九世紀法國共和派政治人物。義大利裔雜貨商之子，早年赴巴黎學習法律，一八五九年獲得律師資格。一八七一年，他竭力推動議會批准成立第三共和。一八八一年被任命為

總理。在外交方面，他實行親英政策，在內政方面，他推行雄心勃勃的改革綱領，但兩方面都未獲得成功。

4 都德：Alphonse Daudet（1840～1897），法國小說家，他的作品主要以富於幽默感和描繪法國南方風土人物的人情味而為人所難忘。

5 瓦萊：Jules Valles（1832～1885），法國具有社會主義思想的新聞工作者和小說家。自傳體長篇小說三部曲《雅克‧溫特拉斯》（Jacques Vingtras）是他最著名的作品。

6 巴比松畫派：Barbizon school，十九世紀中期的法國畫派。是歐洲藝術向自然主義發展的大規模運動的一部分，為法國風景畫莫定寫實主義做出重大貢獻。

7 布朗：Ford Madox Brown（1821～1893），英國畫家。早期作品以陰暗的色彩和拜倫式主題的戲劇性情感為特徵，大都是一八四○～一八四三年在巴黎完成的。一八四五年訪問義大利期間，風格有所改變，傾向於明亮、潔淨的色彩和新中世紀精神。

8 戎金：Johan Barthold Jongkind（1819～1891），荷蘭畫家和版畫家。其小幅風景畫繼承了荷蘭風景畫的傳統，並促進了印象派的發展。

第4章 孤獨的靈魂

高更把他的孩子艾彌爾、阿琳娜、柯洛維斯、尚─何內和寶拉留在丹麥，完全棄之不顧。第一次是一八八五年六月；之後，一八九一年，匆忙結束一趟出差旅行後，假藉有急事要處理，還胡謅了幾個理由，便永遠離棄了他們。據說是夫妻雙方協調後同意分開。對梅特而言這是個痛苦的勝利：讓保羅回去他自己的國家；法國人回去法國，丹麥人留在丹麥。有人在給她的信上這樣寫：既然那個巴黎人是個藝術家，他想畫就讓他畫，讓他滾遠點兒去畫吧！

但是在此之前，在這個街道筆直、每一條運河上皆浮動著有點兒扭曲的磚房倒影的首都，高更可是忙得馬不停蹄。從一八八四年十一月到一八八五年六月之間，他努力試著挽回面子，擔任魯貝一家工廠──德利公司的業務員，專門負責銷售「防水又防臭的布料」。高更真是累得心力交瘁，因為當時他根本不會說丹麥語。公司進口的是給企業行號、船隻和鐵路用的工業用布。緊急信件、單據、關稅、來回出差、訂金、樣品⋯⋯透過關係，他成交了兩、三筆生意：「我見到一位海軍上將，一位遠房的親戚，他是海軍兵工廠後勤補給的採購官。他向我訂了一百二十五公尺上等的黑色Ａ布料⋯⋯」他告訴他的老闆們。

然而生意並不好。他到每位客戶那邊耗盡耐心苦苦久候，卻徒勞無功。為了養育孩子，他決定割捨珍藏的那批畫。馬內的畫一幅賣一千法郎……但五個月以來，高更只從幾位惡劣的企業主手中領到七十八法郎！「的確，我承認我被所有跑業務和拜訪顧客的工作搞得累垮了，他們總是給一大堆承諾，卻看不到一絲足以讓我將來可以養家活口的機會。」他仍然不放棄作畫（一八八四年四十二幅，一八八五年四十九幅）開畫展和賣畫。「我在這裡比在任何地方對藝術更瘋狂……」他和其他的藝術家一起在哥本哈根舉辦聯展。梅特口中所批評的他那些「糟糕透頂的圖畫」，讓人深感吃不消，媒體爭相嘲諷。這對夫妻只好搬家，放棄嘉美康吉路那棟房租過高的七間房公寓，改租位於市中心，諾黑街五十一號的平價公寓。梅特氣急敗壞，高更只給六個月的時間。這個法國人這回可不再「嘻皮笑臉」了。

❧

我自己到達哥本哈根之後，就急著重新拼湊畫家走過的足跡。我先參觀他住過的地方，在屋前屋後繞了幾圈，坐一坐路旁的板凳……一張市區地圖、一輛又黑又亮的出租腳踏車，以及記事本裡成串的地址——我可是有備而來的！納桑斯街、旺德斯街、諾爾路、西街、西港……十一月氣候嚴寒，在電車和銀白色的運河之間，我很慶幸不必沿途步行。我很喜歡這個靠港的城市，這樣的海港氣氛讓我覺得自在舒暢；港灣裡開往瑞典的渡輪，讓汽笛聲迴蕩

在教堂和騎士雕像間。頭一個晚上，當我在西區的孔阿爾杜爾旅館落腳時，第一個發現便讓我大吃一驚：一九九九年哥本哈根的市內電話號碼簿第五百六十四頁。如果說世上還有嘉德家族──梅特結婚前的姓氏，我一點兒也不覺得驚訝，然而電話簿上竟然同時登記了十一位姓高更的用戶！他的後代，他孩子的孫子和孫女。於是我看到上頭有一個賈科伯‧高更，基德合恩路二十六號；一個瑪麗亞‧高更，公主大道九十三號；一位名叫班特的女士，住在古爾大道二十二號；還有一個不知是男是女的畢登，郝斯圖波大道三號。更詭異的是，居然還有個梅特‧高更，阿爾德斯街八十號；一個好玩的比爾和馬修里諾‧高更，很像賣披薩的，地址是賈爾特街十六號；以及一個ＰＭ‧高更（可能是刑事幹員？），住在協和街上。

我猶豫著要不要從中挑選兩、三位，例如那個警察或那披薩店老闆，打電話給他們，向他們解釋我的來意，請教他們所知道的事，告訴對方說，他們的祖先已經成了我的一個心靈密友，一位隱形的貴賓。於是，我懷著罪惡感，立刻撕下這第五百六十四頁，摺好後放進皮夾裡。但最後我放棄了。幹嘛打電話給他們？反正根本沒有人認識這個畫家。高更只在這裡待過幾個月，只有他那個於一九六一年過世的小兒子寶拉，曾在一八八三至一八八五年間，以及一八九一年七月那一年，和他一起生活過。此外，寶拉一直維持家族裡一個根深蒂固的看法，就像他在《保羅‧高更，我的父親》一書中所揭露的。他的書開宗明義就是一句討人厭的話：「我是保羅‧高更和一個教養良好的女資產階級所生的兒子。」

在我眼中，這些丹麥人都背棄了這位畫家。沒有人了解他。他們的祖輩看著高更離開，

45

留下他的畫作卻又轉手賣人。這個嘉德家族把他像癩痢狗一樣掃地出門，非得叫他滾得遠遠地不可。「完完全全被孤立⋯⋯。」一條不會「賺錢的狗」，高更曾這樣寫道。他們本該抬頭挺胸，對別人說自己身上有他的血統才對。

我走進諾黑街，從單號那邊找起，門牌號碼直接從四十九號跳到五十三號。在諾黑‧沃爾大道的拐角邊，坐落在那陰森森的歐爾斯泰茲公園旁邊，看起來應該就是這一棟，除非這幾年這幾條路重新改過號碼。五層的樓房，外觀美麗，潔白乾淨。一樓開了兩家商店：一家是位於諾黑街上的唱片行「瑞爾‧笛爾唱片行」，和一家面對大馬路、顧客絡繹不絕的便利商店「7-Eleven」。我抄下電鈴上的住戶名稱：P‧阿爾伯斯坦、E‧費恩、T‧勒賽伊和派瑞石‧德瑟⋯⋯

在這棟名不見經傳的住家頂樓，保羅‧高更曾經有過自殺的念頭。這個念頭反倒重新振作了他的藝術靈魂。「每天，我自問是否應該到閣樓去，用條繩子把自己吊死算了。最後我還是對繪畫無法釋懷。我只想做一件事情⋯繪畫！」儘管如此，他覺得自己還是對的，他的主觀意念比什麼都強。「天下本無事，庸人自擾之！」孤立、封閉，自囚在一個空洞的小方塊裡，一張直背的座椅擺在天窗下，他就是在這裡著手建構有關「感官」的理論，也就是後來的綜合理論筆記。他把自己對藝術的看法全寫進這六十頁裡，試著對印象派和他們的作品作出結論。

他是一位孤獨的繪畫使者？一位連自己都不知道的前衛畫家？當其他人都還不知不覺

46

時，他已經預測到些什麼了嗎？他在幾封信上解釋過：「有些人的畫風很典雅，有些很通俗，有些注重協調、寧靜、撫慰人心，另一些人則以大膽著稱……偉大的感覺可以立即被表達出來，大可在這上面極盡想像之能事，並且尋求最簡單的表現形式……」

他沉浮在一片平坦的大海上，對自己施行鐵的紀律。他躲在閣樓裡鎮日作畫，就記憶畫出法國的景色，盧昂街景就是這個時期的作品。還有幾張自畫像，他的孩子阿琳娜和柯洛維斯的畫像。當他沒錢買欠缺的顏料時，便用炭筆。他擦了又畫，十分執著於自己想要表達的東西；他無意追求真實的表現，而是想清楚地表達自己所看到、所接受的意念：那種震撼，那種毫無掩飾的自然。他了解「顏色就像音樂」，而且，一旦跳進這股洪流裡，跳入這些豐富、像萬花筒般千變萬化的事件和材料裡，藝術就只能透過想像，成為真實世界昇華後的結果。它存在於這世上的符號和簽名，是個回音。

是的，他們得離開嘉美康吉路那棟緊鄰公園和腓特烈堡教堂的闊氣住宅，搬回市中心，搬進一間簡樸的公寓。他對外宣稱的理由是：如此一來，那些來和梅特學習法文的外交部實習生，就不必再穿越大半個皇家首都了；他們一個接著一個走進客廳，將一個裝了幾克朗的褐色信封袋放在小圓桌上。一家人的生命第二春重新展現歡顏，梅特是其中的靈魂人物，也

47

是動力的來源。淚水往肚裡吞的梅特，強迫自己必須忘掉這一齣讓她陶醉的社會喜劇，這份隱約可見卻遭踐踏的幸福。「這一切的不幸把她徹底激怒了，特別是傷了她的自尊心（在這些每個人都認識彼此的地方）。而我，成了眾矢之的。」高更提到她時坦承道。

白天，他不是編些子虛烏有的約會趁機開溜，就是把自己關在那間閣樓煉獄裡。「完全全與世隔離。顯然，對整個家族而言，我是一隻無力賺錢的怪物。在我們那個年代，唯有功成名就的人才受人尊敬。」那些該死且嚴肅的丹麥人，對他的出現簡直恨之入骨。他讓梅特覺得很麻煩，因為凡事都得替他翻譯，而他想吃飯時，她就得餐餐幫他付錢。「我身無分文，被罵得體無完膚。」他的小舅子和小姨子總是公開羞辱他，笑他是半個白痴，是可有可無的丈夫，對他們的語言一竅不通！更沒料到的是：他既不是基督徒，也不是天主教徒。他是一個無政府主義者嗎？他不准在主臥房和妻子同床共枕，只能睡在客廳，曲著身體窩在一張沙發上。難怪，這個孤獨的拉丁人會人罵斯堪地那維亞半島！「我恨死丹麥了。恨死那裡的氣候、居民⋯⋯」

在嘉美康吉路，他們居住過的第一棟外形高雅、帶點兒英國風味的房子附近，我在公園裡繞來繞去，邊走邊寫，邊走邊畫。那是棟又大又高、磚牆老舊烏黑的建築，屋頂上有個狀似鐘樓的綠色拱頂，白色的窗櫺剛剛粉刷過。這個住宅區目前還保存了一點維多利亞時代的遺風，道路兩旁種滿樹木；散佈其間的別墅都漆上厚重的粉紅色或過氣的黃色，屋後的花園則陰沉幽暗。旁邊有家糕餅店，專賣鮮奶油蛋糕、鮮奶油派和覆盆子杏仁蛋白餡餅。後來附

48

近開始裝設紅綠燈，開了一家錄影帶出租店，出租好萊塢片和功夫片。Saab汽車像五顏六色的小甲蟲，一輛輛列隊停靠在馬路邊。今天是星期天，我站在一〇五號的屋門前。在這棟靠馬路的房子正面有一道看似當年留下來的大門，笨重但雕工精美。另一扇則被拆掉，換上了柵欄，上面栓著幾輛腳踏車。左邊有個用水泥搭建的小院子，隱沒在半昏暗裡。垃圾堆旁整齊地排著一些空酒瓶，我大膽地走進這間老舊的門廳，爬上二樓。我抓著扶手，呼吸短促，留意從樓梯間發出的任何聲響，盯著從天窗縫隙裡傾洩而下的層層光影。空氣裡飄蕩著一股法國女人的香水味……

高更住過的一樓位於街角，一半在大馬路邊，一半在巷道裡。現在，這裡變成一家大型的東方超市，店內正舉辦十一月的促銷活動。然而，除了這些來自遠方的商品讓人驚鴻一瞥之外，別無可取。西側的牆面上，甚至還莫名其妙掛了一個寫著「Hauschborg 1907」的牌子，讓我百思不解。難道是我搞錯了？難道不是這棟大樓？我感覺自己就像一位沒有法力的巫師。真無趣！完全不像昨天晚上：在中央車站的候車室裡，在身旁那些一條條的鐵軌，那些駛向南方的發亮鐵道上，我幻想著，幾乎是親眼見到這麼一個身影…我的高更，口袋裡裝著返鄉的車票，手上提著皮箱，正忙著吻別幾個身穿細呢外套的孩子。梅特頭戴皮帽、表情僵硬，高更則手心冒汗，兩人的氣息一進一出。這個破碎的家庭被時間扯成碎片，他們之間已經無話可說，已經沒有交集了，兩種語言彼此迥異，完全搭不上線；幾個即將長大的孩子夾在中間，就像一些隨著可怕的風浪四處漂流的浮木般，半死不活的。他親了親孩子們的

圍巾，阿琳娜單薄的軀體上前擁抱他；這個年幼柔弱，曾夢見蜂鳥的阿琳娜。只有她想要跟他走……

「我現在才驚覺，父親的語言和舉止對我而言有多麼怪異。我當時實在無法了解，站在那兒的人就是我的父親。」寶拉於一九八一年的回憶錄中說道。這樣的親情叛變簡直教人難以忍受。「一個自私的怪物。」他的妻子自始至終這麼認為。高更就這樣背上一輩子的罪名。一九〇三年當他過世的時候，在他那間位於希瓦—歐亞島的小房子的牆上，一直都還釘著那張早已發黃、五個小孩的照片。在他燦爛奪目的作品背後，隱藏的是黑色、幽暗和羞恥。遺棄就像癌細胞一樣，吞噬著他的全身。

順著帕拉坦路和羅斯基德路，我走到了腓特烈堡公園。湖泊、羊腸曲徑、義大利風格的教堂……頭戴扁呢帽、身穿羊毛衣的高更，在此畫下結冰湖面上幾位跌跌撞撞的溜冰客。這幅油畫和他所收藏的另一批畢沙羅和塞尚的畫，一起被留在丹麥；或許是畫家忘了，或許是送給太太當禮物，或許是留給孩子們當遺產。如同其他的作品，這幅畫作，被收藏在卡爾斯堡的陳列館裡。那裡，隔著種著幾棵高大棕櫚樹的內院，他那幾幅從死裡逃生的作品，就像被移植到波羅的海海岸的熱帶花園。這些作品掛在三樓，在寶加展覽廳的正上方；那是個很特別的場地，光線充足，裡面同時展覽幾件陶器和木雕。總共有二十三幅畫，六幅大溪地的畫，一幅馬丁尼克〈海濱〉（W217），四幅布列塔尼。這幾幅從布列塔尼和大溪地陸續寄回的作品，梅特根本不抱任何希望，就把它們拋售到斯堪地那維亞的

50

繪畫市場上，沒料到竟換來一些付房租的錢。以繽紛的風景兌換丹麥幣克朗，以虛無兌換具體，以夢想兌換現實。

「我恨透了丹麥！」他在書信裡一再強調。丹麥也同樣回敬他。自從一八八五年五月，由「藝術之友會」舉辦的小型展覽會失敗之後，高更便把自己鎖在黑暗的沉默裡。「我覺得我們就像個不完美的元素，但是，好歹也是個元素，而且是到處碰壁的元素。你得懂得品嚐身為『繪畫的殉道者』的涵義⋯⋯」

六月時高更返回法國。他害怕自己繼續留在丹麥只會使事情更加惡化，寧可在被掃地出門前先脫逃。自由，而且解脫了。他把自己蒙蔽在重新獲得的藝術自由裡，可惜與社會完全脫節。「他回去開創自己的道路，而她則留在自己的國家，繼續為生活奮鬥⋯⋯他所背叛的是自己對家庭的責任，還是他的自我？」寶拉質疑。他帶走一個兒子，六歲的柯洛維斯，最不得人疼的那個。他拿他當人質，答應一定會回來，繼續完成這個家庭的故事。「他飽嚐這樣痛苦的經驗：中產階級社會的法律裡，不知道什麼叫同情，只知道用經濟放大鏡來評量一個人的價值，況且在這個圈子裡，他早被判出局了。早在法國時，他大概就略知一二，沒想到在丹麥，大家卻用這種最簡單、最清楚的方法來讓他明瞭。」

51

在巴黎，高更四處寄人籬下，靠朋友吃飯，向熟人借錢。在冷颼颼的閣樓裡，柯洛維斯感染了天花。為了救他的命，為了給閣樓添柴火，為了有肉和麵包吃，為了買藥和棉被，高更在夜間跑到火車北站去貼廣告。連續三個星期，他細心照顧這個小孩。最後，孩子的母親來把他接走。高更不得不認輸……「妳的家人現在應該很得意終於大獲全勝了吧？你們這些丹麥人！」

他本可一走了之，例如躲到布列塔尼，安心地窩在一個偏僻的角落，沒有工作、沒有妻子、沒有小孩、沒有房子、沒有地位、沒有資源。他勉強答應他們，他們也勉強答應他，於是在一八九一年三月的一趟往返旅程中，他只有五、六天和孩子相處的機會，但是他們已經都不會說法文了。阿琳娜成了荳蔻少女，艾彌爾是魁梧少年，將來有機會長成兩米高的巨人。在這間他不打算留下來過夜的公寓裡，高更靜靜地望著幾個夢幻般的孩子，還有那個表情嚴肅、短髮、動作粗魯的丹麥女子；他們用綠色的眼珠緊瞅著他，已經不同於往昔的臉龐上浮著尷尬的笑容，再也聽不懂他在對他們說些什麼。「繪畫的殉道者」，這是他未來的使命，是他身為藝術家，反抗世界和時間的中心意念。為了對抗那些一無所知的奴才，為了對抗完全不懂美術的畫商，他執意作畫。繪畫是為了付出，為了從中得到補償。就像自我懲罰一般，他讓他們從此在他心中死去，換來了自己的新生。

第5章 在布列塔尼的日子

「逃離巴黎這個窮人的荒漠。」一八八七年他再度對梅特提起。他在借錢度日和有一幅賣畫的夾縫中過生活，獨自從迪耶普流浪到巴黎，從巴黎到亞文橋。「藝術家的使命便是工作，然後讓自己變得更好……然而，我卻辦不到。」什麼都不做，鎮日只畫畫，不停地畫，速度很快，非常地快，以暢快淋漓、死而復生的精力作畫，好似在回應一個從蒼穹傳下來的聲音。那是他的使命、他的信條。故事開始於布列塔尼，在那兒，人們偶爾還願意接濟窮人：「畫幾張畫，然後節儉度日。在布列塔尼，生活算是最便宜的了。」那是個滿佈荒原和蘆葦的國度，有留著像印度安人那種長髮的農夫，有戴蕾絲頭飾、靦腆地出現在街角轉彎處的高貴婦女，也有在樹林裡玩耍的小孩。在那些用板岩建造的小村莊裡，堆砌著一簇簇飄著蘋果酒香的矮房子，那是一種再簡單不過的生活，有時候，還揉合了些許傳說和鬼故事。

位於布列塔尼內地的阿爾戈特是個有著樹林和河流的地區，和我住過的那個同在布列塔尼、但卻面對大西洋各種天然景觀挑戰，受盡各種天候折磨的阿爾摩截然不同。我很好奇，高更這名老水手怎麼反而比較喜歡山丘和河谷，喜歡田野和平原，而不喜歡驚濤拍岸的海

濱，不喜歡阿爾摩特特有的礁岩，不喜歡一整排海浪撞擊峭壁和岬角而碎成點點浪花的模樣……即便是在波樂度鎮，他也不怎麼畫那裡的海灘景色。在他的畫裡看不到釣客和帆船，取而代之的是花團錦簇的小農莊、乳牛、馬車和農夫。在這位畫家筆下，布列塔尼是個寧靜和宗教信仰濃厚的地方，那裡，有圍成圓圈跳舞的少女，有在綠光下赤裸上身收割牧草的農家，神奇泉水旁還有會變換色彩的大石柱。在他的畫裡看不到任何一位站在碼頭邊，垂在背後的雙手如老蘋果般長滿斑點、等待捕捉沙丁魚的丈夫歸來的漁婦；也沒有海難，沒有商船，沒有會將你捲走、帶到無人荒島的巨浪。沒有，高更筆下的布列塔尼就像一處平靜的花園，一個擁有湍流和苔蘚礁岩的中世紀天堂。在森林和魔法的保護下，那是塊塗滿溫柔色彩和乳白色天空的樂土……在他那些塗抹著水彩顏料的畫布上，只有溫熱的矮石牆，只有上坡返回農場、將頭轉向低窪道路的牲畜。在板岩和歐石南環伺下，那是世間為他準備，讓他與自己相遇的一間遠離塵囂的會客室。這簡直就是一場邀約。

從亞文橋到波樂度鎮，甚至更往南，他至少走過五趟，整個算起來，時間不算短……一八六、一八八八、一八八九、一八九年和一八九四。他在那裡感覺沒那麼孤獨，身旁有一批對他又愛又怕的畫家……斐迪南．皮高度、亨利．德拉瓦勒和亨利．莫瑞。幾位純真的靈魂，才華洋溢的青年，幾位命運各自不同的新手畫家，沒有一位超過三十歲。尤其是拉瓦爾，更是對高更佩服得五體投地。他們總是用「您」稱呼他，他是他們既愛說笑又沉默寡言、既粗

暴又溫柔的老師，也是憂鬱的象徵。他給人的印象是：愈是作風大膽，愈是偏離常規，人家就愈尊敬他。他愈是咄咄逼人，氣勢就愈強。「自由地、瘋狂地工作吧……」梵谷記下他與艾彌爾·貝納1的一段對話，「他說高更幾乎是個讓人感到畏懼的偉大藝術家，貝納自己還覺得，和高更相較之下，他的畫簡直糟糕透了。」

亞文橋真是個迷人的地方。因有火車通行兩地之間，從巴黎市區的聖拉札爾火車站，經過洛里昂、坎培雷，幾個小時便可抵達亞文橋。英美的藝術家對這個角落十分著迷。遊客可以在此找到按月包租的平價旅館，例如瑪麗—珍·格洛涅克旅館，住宿、熱餐、紅酒一應俱全，一個月只要七十五法郎，真是幸福極了！

在此地，高更早已聲名大噪，因為他和印象派畫家一起在法國和丹麥舉行了聯展。高更是一個大人物了，他的作品博得了好評，同時也賣了些畫，例如賣給畫商杜朗·魯耶。高更來自南美洲，當過水手和銀行家，遊走在社會邊緣，同時是位擊劍高手和優秀的拳擊手；他有個愛抨擊和訕笑別人的大嘴巴，最早批評的是莫泊桑老爹那些「匠氣十足」的畫家朋友。

他認為他們的作品根本就是加了顏色的照片！他是如此妄啊！他的藝術是主觀意念的表達、是心理的反應、是純創作的東西、是包含物質和思想的雙重愛情。

在此期間，他發奮圖強，進步神速，筆觸愈來愈輕巧，輪廓愈來愈清晰，在技術上取得了訣竅。「我只用色譜上的主色系，而且是並列使用，儘量不讓顏料混在一起，以便保持最高的明亮度。」他解釋。至於構圖方面，他承認：「儘量簡單化，用綜合法……」他已經脫

離巴比松畫派的森林風景和印象派的塞納河畔！「我在這裡努力工作，而且收穫豐富，人們對我崇拜有加，把我奉為亞文橋最偉大的畫家。」然而，面對秀拉2的畫作，尤其是那幅週日午後的〈大嘉特島〉（一八八六），高更了解自己並非新奇和現代的唯一代表人物。如果想成為領導者，他的進展太緩慢了。印象派的最後一位改革者秀拉以點畫技巧超越過他，之後希涅克和畢沙羅也加入此行列；卡恩3和尚‧阿勒加貝等幾位作家都深表贊同。他處心積慮地像在盤棋上佈局，逐步靠攏竇加和吉約曼4。此時，他得另闢戰場，找出另一種繪畫和觀察的方法，另一種屬於他自己的方法。公然地，他完全不把「這些芝麻小點」放在眼裡。

難道他又想移民海外？難道，又想逃得更遠，延續家族的遺傳，重新掌握自己的命運？

他愈是驚世駭俗，人們便愈喜歡談論他；他的畫賣得愈好，愈可以自由作畫，擺脫一切的繁雜。「我沒辦法繼續過這種令人厭煩和萎靡不振的生活，我要搏命一試，尋求一份純淨的心靈。」可惜他的精神全都耗在缺錢的窘境上，大部份的財物都已經拿去典當了。每次上巴黎，這位畫家都只能住在那種「簡陋的老鼠窩」。他曾經連續三天未進食，像半個乞丐似的，勉強靠著叔福施捨的幾塊錢過日子。他反覆地想，唯一的解決辦法只有移民到一個生活水準低一點的國家，去過「一種流浪和自在的生活」，就像一八八〇年，亞瑟‧藍波5在阿

56

比西尼亞過的生活一樣。剛果、索馬利亞？東京灣或馬達加斯加？並非他特別喜歡巴拿馬，只因為他的姊夫璜恩·烏里貝，即他大姊瑪麗的智利籍丈夫住在那裡……根據直覺，高更決定飄洋過海。大海上那座「幾乎無人居住，自由又肥沃」叫多哥巴的小島，尚未被運河鑿通吧？他想像在那裡生活幾乎不需要穿衣服，還可以靠水果和魚肉果腹！在這座處女島嶼，同樣的陽光下，只需躺在樹下就可以盡情摘取果實，或到矮樹叢裡射獵，就可以飽餐度日。

多哥巴！「我要帶著我的顏料和畫筆，我要重新遠離人群。」

他竭盡所能地想像那是個歌舞昇平的國家，人們依舊以物易物。他整裝待發。忘了布列塔尼吧！除了那間陋室和一些債務，他有何損失？對高更而言，這和異國情調沒有關係，完全是經濟上的考量。他並不考慮地理因素，只研究生活問題。這是一位外幣投資高手的意見，利益的思維多於品味。大家相約聖納澤爾火車站見，三等車廂上見！他準備搭乘一艘屬於大西洋輪船公司的蒸氣船加拿大號；從十七世紀開始，它便往返於法國和安地列斯群島之間。他期待有冒險精神的人帶著顏料罐和調色盤一起來！

高更向人借了七百五十法郎，買了張單程票。「我要去過野人的生活。」他對他的太太喊話。他們取得替運河公司工作的推薦函。誰要和他一起前往呢？貝納、斐迪南、叔福？這三個人在最後一刻都找藉口推辭了。只剩拉瓦爾隨行。

一八八七年四月十日，高更和拉瓦爾靠在舷牆邊，邊抽著煙斗邊放聲大笑。大海又美又壯觀，藍得教人吃不消。拖輪一個接著一個脫離船身。天邊出現一道道淡淡的雲彩，他們向

57

歐洲大陸道別。那個新世界將讓他們起死回生，他們心想。

註釋

1 艾彌爾‧貝納：Emile Bernard（1868-1941），法國畫家，常被認為是景泰藍派的創始人。其畫風對高更產生了一定的影響。

2 秀拉：Georges Seurat（1859-1891），十九世紀法國新印象主義畫派主要畫家，從印象派對光色的分析開始，使點彩派的技法臻於完善。

3 卡恩：Gustave Kahn（1859～1936），法國詩人、文學理論家，被認為是自由詩體的創始人。

4 吉約曼：Armand Guillaumin（1841～1927），法國風景畫家和雕刻家。

5 亞瑟‧藍波：Arthur Rimbaud（1854～1891），法國詩人。他的創作生涯雖然只有短短幾年，但卻是象徵主義運動的典範。

第6章 奔向心靈的救贖之地

一切都消失得太快了。不，他們抵達的地方，並非那座高更以為可以自在生活的無人島嶼。在那裡，烏里貝的幫忙完全只是象徵性的。再者，在多哥巴，根本沒有土地可租借或收購。行政手續已讓他煩不勝煩，偏又和印地安人爭吵不休。這塊離海濱一個半小時路程的樂土，搖身一變成了地座美麗的島嶼上搭建一處休閒中心。這塊離海濱一個半小時路程的樂土，搖身一變成了地價昂貴的郊區，後面的低地全被歐洲來的幹部和技師佔領了，他們想把這裡變成度假勝地。房價飆漲，環境變得令人生厭。「根本不可能替自己蓋棟小房子、靠著水果過活，除非是想被揍、被認為是小偷！」拉瓦爾感染了瘧疾。他們立刻離開多哥巴，返回內陸療傷。

這兩個流浪漢唯一的生路，是去跨海的巴拿馬運河公司當挖土工人。這項工程是出自費迪南‧德‧雷賽普斯的構想，於一八八一年開始動工，總長八十公里，六道閘門。運河開鑿工程於一八八八年中止，繼之發生的就是運河公司倒閉清算，以及震驚全法國的財金政治醜聞（一八九二年）。具體言之，對這兩位過客而言，那是塊手拿十字鎬敲敲打打的土地。獨輪車，吼叫，工頭的命令。三伏天裡辛苦地工作，感覺就像有位老怪物拿這群工人的性命當供物。鑿洞的里程數愈加愈長，工人隊伍裡抬出一具具屍體。壯得像個土耳其佬的高更硬是

59

撐了下去，他不願像拉瓦爾那麼脆弱；為了存活，他甚至還畫了幾幅「中產階級」的肖像。

他在一封信中寫道：「你們以為我安居在一座島上了，錯！只靠著挖掘海峽的工作，即使生活在最落後的地方，也快負擔不了了⋯⋯」

這次輪到高更病了。「神經質加上難以忍受的嘈雜聲，悶得我的胸部難受死了！」拉瓦爾痛苦得想自殺。「我們身陷絕境！」最後，他們搬到馬丁尼克島，一座用花葉妝點的王國，盛產蔗糖、棉花和咖啡。這兩個男人住在西北岸的都靈海灣，再度擁抱希望。「我們住在一間黑人住的小屋裡，這裡真是巴拿馬海峽邊的一座天堂。在我們住所的前方，椰子樹旁便是一片大海，後方，有各式各樣的水果樹，距離市區只有二十五分鐘。」

繁茂豐富的大自然，飽滿的景觀，簡單的軀體。這就是那個隱約可見的夢境嗎？當然，他們離群索居，住在一間廢棄的屋子裡，和那些殖民社區沒有往來。他們生活在混血種族、黑人、中國人、印地安人、釀酒人家和種樹人家之間，沉浸在村莊和市集林立，屬於漁夫和農人的生活環境裡。但是，至少在這裡，可以定期收到信件、錢和消息——為了他們而飽受責備的叔福，成功地賣出了幾件高更的陶藝作品。受到了鼓舞，他們再度提起畫筆。「我們的前方就是可以游泳的大海和沙灘，放眼望去盡是椰子樹和其他的果樹，最適合風景畫家取景了。」

然而高更的健康狀況，和他的同伴一樣，時好時壞。痢疾、發燒，有位醫師建議他應立即返回法國。於是，高更畫了約十二幅油畫，積存了一大堆素描之後，終於決定離開。他同

60

時很苦惱為何毫無梅特的音訊。她是不是過世了？那麼，那幾個小孩該怎麼辦呢？多虧叔福

匯款給他，他再度加入了海軍的行列，重新上船。這是趟痛苦的回航，因為拉瓦爾實在太虛

弱了，他把他留在原地。三個月後，高更才回到法國。

巴黎，一八八七年十一月，「正逢隆冬，天降大雪」，高更勉強走在馬路上，路上滑過

幾輛晶亮得如靈柩花車的馬車。這一切和他剛剛度過的那三個月生活真有天壤之別！他腋下

夾著充滿陽光色彩的油畫，膚色因飽受阿米巴病菌的傷害，黃得像舊皮革。他試著重新找回

自己過往的足跡。叔福收留了他，供他三餐，還把自己的工作室借給他。這個「承受錐心之

痛」的畫家就像頭受了傷的動物，躲藏在這裡。他的債務愈積愈多。梅特從她那個「悲傷，

埋在濃霧裡」的國家，寫信來向他要錢，顯然連她的家人也不幫她了。那家他曾經替他們拉

過幾筆生意的德利利公司，也要求他償還先前的借款。他原本寄望能夠幫他賣畫或找到工作機

會的布依洛和夏波雷，更是躲得無影無蹤。他完全被擊垮了嗎？不可能，因為六個月以來，

他的畫風完全改變了，另創出一種新的空間感受。他的調色盤變活潑了，解放了：朱紅、深

藍、青綠和靛紫，色塊畫法，色彩均勻。他脫離印象主義的閃亮羽翼，脫離這個沒有遠見的

畫派，自創一種屬於自己的、用顏料展現的、強而有力的畫風。他說：「我從未畫過如此明

亮，如此清晰的畫。」這是關鍵性的一步：「唯有在那裡，我才感覺那是真正的我，假如人們真的想了解我的話，就應該去研究我所帶回來的東西，而不要再鑽研那些布列塔尼的作品了。」在寫給查理・莫里斯的信中他寫著。至於素描，則被他簡化了，只注重人物和姿態的表達。半裸的胴體、宗教儀式、濃密的草木、異國之美、肉感、又重又圓的水果、妝點式枝葉的大樹、單一顏色的靜止天空、深邃的海洋……〈茅屋聚落〉（W221）、〈熱帶植物〉（W232）、〈芒果樹下〉（W224），或者那兩幅精采的〈海濱〉（W217、W218）既挑逗又古意，籠罩在高溫的輻射下，那是「歐非混血神祇的故鄉」，他解釋道，一副深信不疑的樣子。

大約是四十歲左右，因為這張「驚世駭俗」的作品，高更終於明白，即使不是由於經濟問題，他也應該再度回歸那個原始的世界，那個他假裝還記得，在利馬街頭度過的童年世界。對他而言，真實就在那裡：那個被一圈圈新的子午線環繞的另一個世界。在巴拿馬和馬丁尼克，「可以說是從墓穴裡逃出來」，他蛻變成另一個男人，「從未滿足的藝術渴望」成了他的生活指南。那裡有他生而為人的未來，生為畫家的後世使命。他的精力，便是他與眾不同的地方，當他一振奮起來，完完全全地像個追求享樂的異教徒，中了邪似的，對感官完全開放，儘管只是抽象的意念。就像化學實驗一樣，一碰到安地列斯群島的陽光，他的祕魯野性便全都顯現了。他向妻子解釋說：「我走了之後，為了保留道德力量，我一點一滴地關上了自己那顆感性的心靈……妳應該還記得我有雙重人格……印地安人的和神經質的。。神經質

的部分已經消失了，這麼一來，那個印地安人便可昂首闊步，勇往直前了。」

他將切斷最後幾道關係。他鄉，他深信，將是他的救贖之地。存在他心中的另一個他，

正悄悄地誕生。

第7章 結識梵谷

一八八七年，西奧‧梵谷，一名三十歲的畫商，長像酷似他的畫家哥哥文生‧梵谷，替包索德‧瓦拉東公司經營一家位於蒙馬特大道上的畫廊。此外，他同時涉獵另一個比較古典的範疇，十分支持印象畫派和新印象畫派。

文生‧梵谷的想法則是試圖將周遭的其他畫家聯合起來，例如安奎寧、艾彌爾‧貝納和土魯斯‧羅特列克1等人。一八八七年末，他和他們一起在克利齊大道的一家餐廳舉辦畫展。他們都是「小馬路上的印象派畫家」，這是他們自我嘲諷的說法。這群人沒有共通的理論，頂多是對日本浮世繪版畫有共同的喜好，同樣注重裝飾、色彩的純度和輪廓的勾勒。他們對後印象派畫家，所謂的點畫派，包括秀拉和希涅克，完全沒有敵意；他們只是想創造另一種風格，找出新的畫法，釋放一股較純淨的氣氛。

高更於一八八六年結識文生‧梵谷之後，本來可以成為這股新畫派運動的重量級創始人之一。文生‧梵谷先採取行動，試圖拉攏這個不太搭理他的人。梵谷兄弟最後決定去拜訪高更。西奧十分欣賞高更的作品。那幾幅有關都靈海灣的畫作幫他跨出了一步：西奧用九百法郎買下了其中三幅。「西奧向他買了一幅很大的畫，內容是幾位身穿紅、藍、橘、黃棉布衣

65

的黑女人，坐在檉柳、椰子和香蕉樹下，遠方就是大海。景色有點兒像歐泰提（Otaiti）在《羅逖的婚禮》中所描述的那樣。」針對其中某一幅畫，應該是編號第 W422 號〈芒果樹下〉那一幅，梵谷如此記載。之後，西奧提議於一八八八年一月替高更舉行第一場個展……利用兩間樓中樓的展覽廳，展示他在布列塔尼和馬丁尼克的畫作，以及幾件陶藝作品。這是這名藝術家求之不得的夢想。

「慢慢地，他會讓他的主顧們吞下我們給的東西……」高更暗自期望，很高興終於找到期待已久從事這個行業最佳的經紀人。他結識的這位藝廊經紀商不僅熱愛現代繪畫，而且願意資助他作畫。畫展的成果馬馬虎虎。菲力克斯‧費內翁和保羅‧亞當也在報上發表了幾篇評論。其實，一開始，這位藝廊經紀人便提出另一個要求……他希望高更能到梵谷心目中具有

「日本風華的普羅旺斯」阿爾勒去和梵谷會合。

為什麼他們不一起工作，合開一家「法國南部工作室」呢？還有，為何不集結這一批後印象派畫家的活力？難道拉瓦爾、莫瑞、謝梅拉和貝納無法一起工作？這麼一來不僅可以節省開銷，還可刺激每個人的創造力，帶動市場的買氣，而且還可安撫一下情緒不太穩定的梵谷。「一聽說要幾位畫家共同生活在一起，我馬上想到應該要有個長老出來負責管理秩序，想當然爾，這個人就是高更。」一八八八年九月梵谷提出。

高更並不怎麼樂意。梵谷認定這個身材高大的保羅‧高更就是最佳人選，他堅持說：「你知道我弟弟和我都很欣賞你的畫，我們最大的心願便是看到你的生活安定一點兒。」言

下之意，指的是經濟上的安定。因為假如高更天生具有領袖氣質的話，他會希望獨立自主，而梵谷的個性則常不按牌理出牌。

「我知道高更旅行過許多地方，但是我不知道他真的當過水手，他真的在甲板上工作過，真的當過海軍士兵。這一切讓我對他敬愛有加……假如說有什麼東西可以比喻他的話，他倒和羅逖筆下的《冰島漁夫》有點兒相像……」這位荷蘭人想尋找一位良師兼益友，更確切地說，想尋找另一位兄長幫他安撫心中那個魔鬼；梵谷的大哥早夭，後來家人給他取了和哥哥一模一樣的名字：文生・威廉・梵谷。大哥恰巧比他早一整年出生，一八五二年三月三十日。和他同月同日！這個虛無的形體、這個糾纏不休的嬰靈，在畫家梵谷的身上歷歷可見：那些成熟麥穗上的黑色斑點、那些被畫得像藏在發出青光的地下墳裡的撞球台、那個放在一張擺了根煙斗的木椅後，寫了自己名字的木箱。在他的作品裡，經常出現這種像地下水沖刷砂土的符號。「在我畫的人物和風景裡，想表達的是一場痛苦的悲劇……」梵谷寫道。無論身在何處，無論他和別人的關係如何，那個在他身上留下所有後遺症而事實上根本不存在的人，那個來自一具得不到安慰的聲音，不斷地透過他來提醒和質問世間。

「你願意到這裡來和我一起生活嗎？」他哀求。高更雖然願意將畫賣給西奧，卻不代表願意像母親般照顧梵谷；給人心理安慰並非他的專長。他太自私，太注重自我，根本無法完成這個任務。

一個二月份的清晨，高更搭船前往西海岸，借住在格洛涅克旅館。「重新出發前，我還

應該在繪畫上加把勁兒，我要去布列塔尼的亞文橋住六個月，好好地畫幾幅畫。」他向梅特

解釋。她原本建議他到丹麥度假玩水，順便探望孩子。但他拒絕了。他必須嘗試一些改變，

並且交給西奧幾幅畫。從六月起，這名畫商仿照梵谷的模式，提議按月付他薪水：以每個月

一百五十法郎交換一年十二幅畫。這同時也是留住他的方法。

在他們三個人的往來信件中，梵谷不諱言地強調：「我弟弟無法寄錢去布列塔尼給你，

也無法寄錢到普羅旺斯給我。」他勸西奧說：「高更的旅費最重要。把我和你口袋裡的錢先

給他。這件事比什麼都重要。」總之，重點是必須讓「這隻印象派的波拿巴特小老虎」（發

生割耳事件後他這樣稱呼他）到法國南部去。如此一來將會皆大歡喜。「我覺得我的藝術理

念真的和您的非常相近。」梵谷努力想說服他。但是在亞文橋，高更再度遇見老朋友們，尤

其是那位親愛的拉瓦爾已經從馬丁尼克回來了。那麼幹嘛還要理會這個有理說不清的梵谷？

在布列塔尼的這群人精力旺盛、呈無政府狀態、古裡古怪。他們喝酒、打架、調戲旅館

的女服務生，而且除了作畫之外，什麼也不做。幾位年輕畫家陸續加入他們的行列，莫瑞、

德拉瓦雷、佐丹、塞胡西耶2和謝梅拉，希望在大師們的調教下有所長進。在短暫的客居期

間，希涅克諷刺地描述亞文橋儼然成了另一座新的雅典城：「街上遊蕩著一些身穿絲絨、酒

氣沖天、流裡流氣的畫家。連煙草販都賣起調色盤等藝術用品，旅館女服務生頭上的緞帶常被當成繪畫的題材，而且她們可能都染了梅毒……」

在這裡過的就是精采的生活嗎？在繪畫與討論之間、到戶外散步、游泳或釣魚，或在郵局樓上的小房間裡縱酒狂歡、談情說愛。看起來的確如此……一位蘇格蘭人，A·S·哈爾翠克說了一段高更的故事：「或許我對他印象最深的，是有一天艷陽高照，我去游泳，就在朗斯河下游附近。我看到了河裡慢慢地出現一艘船，兩個布列塔尼人負責掌舵；船上有他的學生P、X夫人、他的五個孩子和奶媽。高更就在他們正後方，身上只穿一條短褲，手上緊緊地拉著一條繩索，像隻死海狗一樣躺在水面上。他顯然玩得很開心，非常開心。」

一八八八年八月，高更提出他的理論：「不要過度臨摹大自然。藝術是抽象的東西，從大自然中汲取這份抽象意念時應先行想像，並且多思考所要創作的東西。」這位畫家跨出了不起的一步。這一年他畫了七十四幅畫，一八八九年畫了七十一幅。和他並駕齊驅的年輕畫家艾彌爾·貝納同樣進步神速，他的得意作品〈草地上的布列塔尼婦女〉贏得高更高度的讚賞。後者也以其編號第W245號的作品〈雅各與天使的搏鬥〉（又稱〈聽佈道後的幻想〉）相呼應，在這幅偉大的傑作裡，幻想和現實彼此交錯，揉合在同一個空間裡。

至於留在巴黎動彈不得的叔福，則鎮日和老婆爭吵不休（高更倒是覺得她頗合自己的胃口）。當時高更曾向叔福巨細靡遺地描述：「今年我傾全力創作，無論是技巧或顏色，一心只為創造出一種新風格，強迫自己畫些沒有畫過的東西。因為我認為自己的改變尚未達到成

果，但是我一定會成功的。」在寫給梵谷的一封信中，他說：「我想，在人物方面，我已經找到了一種極樸素簡單、迷信色彩濃厚的畫法……」在同一封信的前面段落裡他寫道：「依我的看法，在這張畫裡，那些風景和爭鬥只存在於那些祈禱者的幻想中……」

不約而同地，他們的試探性畫法得到了成果，開創一股新畫風。拋棄古典派的透視法，改用場景重疊和掐絲琺瑯主義[3]。他們知道，他們有預感：藝術只是個加法，是現實和想像的重組，是感官和感覺的合併，是感情和理智的綜合。與其說明白，不如傳達事物的靈性和精神。一種綜合畫法！還有，走出了雙簧管和風笛聲繚繞，隨著頭戴髮飾的少女翩翩起舞的農民市集之後，腳上的木屐踩在空心的地面上，發出沉悶、敬肅和有力的聲響，這是他們在繪畫中所追尋的世間低沉歌聲。偶爾，他們的心也會激越澎湃，那麼，布列塔尼對他們而言，就似乎太地小人稠了……

註釋

1 土魯斯—羅特列克：Toulouse-Lautrec（1864～1901），法國畫家，以對新題材的運用、善於抓住人物本質特徵的能力和風格的獨創性聞名，對十九世紀末和二十世紀初的法國藝術起了巨大影響。

2 塞胡西耶：Serusier（1863～1927）法國畫家，後印象派的重要畫家和理論家。

3 掐絲琺瑯主義：cloisonne，一種琺瑯工藝技術。用黃金、黃銅、銀或其他金屬細絲掐掐成彎曲的圖案輪廓焊接

在金屬胎表面上，並在由此而形成的各個空隙裡填入已調配成劑的半透明的琺瑯色料（俗稱藍料）。

第8章 與梵谷情誼如曇花一現

前往東京灣?回去馬丁尼克?「西奧希望能夠幫我把全部的畫賣掉。果真如願,我要去馬丁尼克,這次我相信自己一定能有所作為⋯⋯」或者去大洋洲?有人告訴他,那裡有個「文化工作者」的位子正等著他去接。但是,首先,他得滿足他的經紀人⋯⋯出發到阿爾勒去。不是為了那裡的氣候、為了「希臘氣息的女性美」,或者因為梵谷住在那裡,而是不想得罪西奧。謹慎為上,他還是讓步了。高更既懂得打算又有遠見,他預估這場不愉快的同居生活,將可換得一筆新資金作為補償。在阿爾勒,反正他只要照著指示工作,然後飯來張口便行了,況且又可專心籌畫出國事宜。

「梵谷(這裡的梵谷指的是西奧)剛向我買了三百法郎的陶藝品,所以這個月底我就要去阿爾勒了⋯⋯從今以後,他每個月都會付給我一小筆生活費。」十月,高更興致勃勃地向他的朋友叔福吹牛。不,阿爾勒對這位布列塔尼客而言完全沒有吸引力。於是,在說服不了他的情況下,西奧替他買了張火車票。此時,高更只願前往那些可以取得貸款和實現夢想的地方。他為了經濟因素而前往亞文橋和阿爾勒;他為了異國風物、繪畫技巧和彌補親情而前往哥本哈根和多巴哥。每一次,被人趕鴨子硬上架,反倒讓他更顯出真性,讓他得以利用每

一個團體、每一個陣營或每一個國家。只是，對於決定只靠繪畫生活，一生只做這一件事情的他而言，這樣做也是無可奈何吧？

至於保羅‧高更和梵谷這對傳奇伙伴的友好關係，卻如火花一閃即逝。從一八八八年十月二十一日到十二月二十四日這兩個月內，兩人的關係便告結束了。「冥冥中，我早有預感會出事的……」他們不像魏倫和藍波兩位詩人藏身於倫敦濃霧裡的放浪愛情，或像福婁拜兄弟間的情誼，攜手遍訪中東各地區的浪漫荒野和廢墟。不是！雖然這兩位畫家彼此相敬如賓，可惜就是沒有共通點。除了都喜歡日本版畫、喜歡調和均勻的色調和漸層色、喜歡玩弄場景和運用奔放線條的畫法之外，他們各自有偏好的畫家，藝術風格也大異其趣。「他喜歡都德、杜比尼、齊埃姆和偉大的泰奧多爾‧盧梭[1]，而我對這些人一點兒感覺也沒有。相反地，他討厭安格爾[2]、拉斐爾、竇加，這些我欣賞的人……」高更說。

在這個號稱有著日本風光的普羅旺斯，當他們兩人其中一個去欣賞杜米埃的畫作時，另一個卻引述著夏凡納的繪畫理念。在他們這齣憂喜參半的故事裡，唯一的催化劑——西奧，扮演了監護者的角色，是兩人月俸的支付人、經紀人和主顧。「他浪漫得不得了，我呢，我則偏好原始風光。」高更說。他覺得梵谷「拘泥得可怕」；高更所追尋的則是重新組合、一種新的赤裸裸的情感、一種詩意的語言和一份想像力。兩人短暫的相遇就像交錯而過的流星。梵谷在癲癇症、酒精中毒和惡夢的折磨

這個荷蘭人勇於表達，充滿感情和謙卑，希望實現「可怕的人文熱情」；「他們的想法相差十萬八千里。「他浪漫得不得了，我呢，我則偏好原始風光。」

74

下，畫出了表達自身痛苦和憂傷的大膽作品，透過這些作品，洩漏了他脆弱的天性。他說：

「我根本不在乎什麼成功，我寄託在繪畫裡，只希望能夠從生命裡解脫。」這位曾是牧師、驚慌失措的神秘主義者、期望得到上帝救贖慰藉的罪人，把基督的形象比喻成「偉大的藝術家中最偉大的那一位」，鄙視大理石、黏土和顏料──直接用血肉之軀作畫⋯⋯」

老謀深算的高更，暗自下定決心要打敗他。首先，他瞞著西奧，對梵谷敬而遠之：身旁有這個瘋子畫家，叫他該如何把自己推銷到市場上呢？在藝術方面，他追尋的是泛神論的夢想。他在失落的海岸邊摸索，在那裡，一切皆有簡單的野性安排，好似找到了一座新的伊甸園，他終於得以自在地呼吸了。基於報復的心理，他準備和這個令他不齒的社會翻臉。他準備大打出手，和那些評論家、收藏家及小富翁拚個你死我活。「應該讓他放手一搏，況且他會打贏的。」梵谷心知肚明。

同住在黃屋的屋簷下，這兩位「隔牆而居」的室友，有段時間曾試著調整彼此的步調──一個照實物畫，另一個憑想像畫。梵谷積極配合，凡事弄得井井有條。高更則重拾水手生涯時的長才，負責煮飯燒菜。他們把共用的錢放在一個舊的餅乾盒裡。必要時，他們「彼此各退一步」。但高更總是居於主導的地位，自認可以給梵谷一些經驗，讓他「清醒些」。

「G帶給我想像的勇氣，當然那些想像的東西總是帶著比較神秘的色彩。」梵谷坦承，其實當時他給我的藝術創作已經爐火純青了。

75

南方畫室終於開幕了！按照計畫，他們到阿爾卡札咖啡館作畫、閱讀和討論，在那裡狂飲苦艾酒，這個酒精濃度達85％的綠色仙釀，把兩人的腦袋搞得昏沉沉的…之後，他們又到維吉妮女士所開設、豔名首屈一指的妓女院縱情解慾。「衛生和性交問題得到解決之後，若能獨立工作，一個男人便沒有煩惱了……」他們和幾位當地人十分熟稔：郵差先生胡蘭、紀諾夫人和剛從亞洲戰場歸來的一位朱阿夫兵團的軍官彌利耶少尉。這名見識過金色波浪的稻田和珍珠般詩情畫意的稻穗的軍人，後來成了他們的好朋友。在這幾位忠實的聽眾前，他身穿怪異的紅藍色制服，描述發生在東京灣和非洲的戰役。那一個世界！可不又是個叫人砰然心動、蠻荒原始、陌生未知、令人顫抖的新世界地名？高更聽得目瞪口呆。他用一幅畫，和彌利耶交換一本深受梵谷喜愛，羅逖所著，日本風格濃厚的插畫小說《菊花夫人》。

梵谷幾年來苦思形而上的問題，再加上孤獨難耐，因而飽讀經書。他用全部的藏書轟炸他的室友，如托爾斯泰、杜斯妥也夫斯基、左拉、赫南[3]、都德；都德著作《達哈斯貢的吹牛者》[4]，「讓他聯想到不同凡響的法國南部」。還有羅逖和他大溪地風格的《婚禮》，幾本哲學論著、幾篇佛教文章，以及一本由一位住在朗代諾的布列塔尼人馬克斯‧哈迪傑編寫插畫的，有關馬爾濟斯群島的《最後的野人》…這本書先在《兩個世界雜誌》（一八六一）裡發表，後來版權賣給艾特澤勒出版社。

讀過且聽過這位永遠頭戴土耳其帽、身穿燈籠褲的朱阿夫軍官的說法之後，高更又開始幻想了。他被這個「對未開化意境的憧憬」給深深吸引住了。他做了無數的假設，「我向那位朱阿夫軍人提過您，我覺得非洲的生活對您的藝術發展將有所幫助，而且那裡的生活費不高。」高更向貝納解釋，後者也同樣嚮往到外面的世界闖蕩。假設，他──高更，當時去了亞洲呢？

梵谷感到錯愕。這個美麗的阿爾勒，他覺得和「氣韻空靈及灰濛印象的日本」一樣美麗的城市，有著亮麗的黃色、黃昏時泛著微藍的大地、有皺紋紙般的蒼穹，竟然滿足不了他這位可畏的室友。對這個祕魯之子，曾經遠洋航行過的老水手而言，這裡的舞台太小了。他們到蒙波利爾郊遊的時候，高更對法柏荷美術館裡一幅德拉克洛瓦的畫〈阿爾及利亞女人〉十分著迷，當下梵谷即了解他遲早會離他而去。所以，一切早在意料當中！這位高大的高更早已準備出航了，他根本不在乎他；不在乎辛勤養活他們，讓他們實現共同未來和聯繫這份兄弟情誼的西奧！緊張的氣氛日漸加深。為何高更要背叛忠心耿耿的梵谷？背叛他們在南方的共同生活？背叛他們這份生死與共的情誼？

梵谷站在另一幅德拉克洛瓦的畫前，那是他為美術館捐贈人布魯亞斯所畫的肖像。梵谷神情恍惚，他寫信告訴西奧：「那個人蓄鬚、紅髮，長得很像你或像我……這張肖像像極了我們，像你和我。簡直就是我們的另一個兄弟。」之後，他覺得在高更所畫的那些阿爾勒女人當中，〈阿爾勒醫院的花園〉（W300）彷彿可以瞥見戴面紗的摩爾女人……或者，他明察

77

秋毫，在紀諾夫人和她的那瓶蘇打水背後在〈咖啡館〉（W305），在包廂內的胡蘭郵差和彌利耶身旁，坐著幾位穿日本和服的少女。這一點是否早已透露了什麼秘密？高更將像其他人一樣拋棄他，和那位朱阿夫軍官一起重返北非戰場！溜之大吉！

這位布列塔尼客試著把大事化小。西奧支付的月俸替他擺脫了一些麻煩：他把欠款還給叔福，甚至還寄了兩百法郎給梅特。有一陣子，他曾打算前往哥本哈根一趟……不論梵谷心裡怎麼想，他還是繼續留在阿爾勒，但是在這種情況下，他又能做什麼？既不是醫師，也不是家屬。當梵谷如此描述：「我眼中所見到的人，即使早跟他們十分熟識……，似乎都來自遙遠的地方，而且和他們本來的面貌極不相同。」高更又該如何以對？超級敏感，超級激動。癲癇症？深為「可怕的恐怖」所苦：視聽幻覺，再加上精神分裂症。難道真如傳聞中所說的，他發瘋了？這股以「強大的威力」把他逼瘋，再讓他「恐懼生命」的憂鬱情結，到底是何方神聖？

驚慌失措、氣虛體衰、飲酒過度，四處夢遊，徘徊到高更的床邊，且擺出威脅利誘的樣子。

「你怎麼了？」他的客人問，嚇得驚醒過來。

對方趕緊躲到暗處，雙眼翻白，沉入睡夢裡。他這樣摸黑，就在距離幾公分遠的地方，氣息對著氣息，盯著他看多久了？

高更對叔福說：「我在這裡很痛苦。就算我還留在這裡，也遲早會離開。」同住在黃屋

的屋簷下，屋內兩個男人齟齬不斷，像極了兩隻蓄勢待發的老虎。「他變得很古怪，我得小心應付。」他們曾經一起去阿里康普斯寫生，那是座古羅馬式的大墓園，在「那條種滿柏樹的小路上，沿途都是廢棄的、長滿青苔的古老空棺木。」可惜如高更所記載：「梵谷和我，我們的意見很少一致，尤其在繪畫方面。」

兩人的談論變得言詞尖銳。偏偏氣候也來攪和，不斷有暴風雨。兩人被困在屋子內，裡面的氣氛異常緊張。高更無法出門，於是畫了張梵谷的肖像，〈畫向日葵的梵谷〉（W296）。完成之後，他的室友在屋裡直繞圈子，像個被活埋的人一樣挖著牆壁，非常震驚地說：「這真的是我，但卻是發瘋後的我！」

兩人開始吵架，梵谷用酒杯丟他的頭。高更對西奧說：「請您務必把一部分賣畫所得寄給我。我已經考慮清楚了，我一定要回巴黎去。梵谷和我因為個性不合，再也無法和平相處……」但之後他又改變主意。可是，不知原委的梵谷在數日後才得知高更想離開的事。怒不可遏的梵谷「快步小跑，跑跑停停」地在路上把他攔了下來，拿出刮鬍刀攻擊他。高更把他推開之後，再也不敢回家，躲進一間旅館的房間裡……

當時正是十二月底，後續的發展無人不知。依據高更的轉述，接下來幾個小時的重頭戲，便是梵谷的自殘：他割掉整個左耳，用報紙包著，看起來像個聖誕禮物，因為無法親自送給高更本人，於是改送給一位妓女，韓雪兒。高更是個令他失望、背叛他的假兄弟，或許高更還責備他們兄弟利用了他，用幾個月的薪水束縛他，把他當看護使喚。「我們沒有剝削

他，相反地，我們一再地幫助他活下去，讓他有工作做，而且……維護他的尊嚴。」梵谷之後解釋道。

《共和論壇》報簡短地刊登了這則新聞：「上個星期日晚間十一點三十分，一名叫文生・佛谷（筆誤）的荷蘭籍畫家，前往最知名的妓女院，召喚了一位叫韓雪兒的妓女。他把自己的耳朵交給她時說：『好好地保存它。』之後便轉身離去。隔天清晨警員前往此人家裡，發現他倒在床上，幾乎已無生命跡象。之後病患立刻被送往醫院急救……」

接受警局問話之後，高更發了封電報給梵谷的弟弟。西奧搭乘快車火速趕到，接手照顧梵谷。高更避不見面……「看到我他會更痛苦。」一位醫師把這名病患接走，「他已經瘋了……」他同意住進醫院。「生氣、憤怒，又痛苦。」高更解釋。病歷資料明白寫著：「文生・梵谷，風景畫畫家，三十五歲，未婚，已故泰奧多爾和安娜・卡班圖斯的兒子，章德特（荷蘭）人，自己割下一個耳朵……」

可憐的鬥士，頭上纏著繃帶的可憐病人！西奧在他身邊待了幾個小時，確定平安無事後留下一百法郎，便和高更一起北上巴黎。兩人同感震驚。那隻被割掉的耳朵——耳垂整個被

割掉，鮮血淋漓——讓他們覺得渾身不自在。匆忙間，高更忘了帶走他的畫冊和那頂劍道面罩。現在唯有布列塔尼可以消除這個陰影，淹沒這份悲傷，平撫這團亂七八糟的事情。透過跳動的車窗，高更躺在長條木板椅上，脖子枕著裝衣服的包袱，望著隆河上蒙著霜霧的夜空。河谷幽暗，一閃一滅，炊煙縷縷。一八八八年聖誕夜。他的孩子們在哪裡，那幾位摯愛的小丹麥人，正圍著一棵妝點華麗的聖誕樹唱著哪一首北國聖歌呢？高更徹夜未眠；他感覺活著好冷啊……

西奧縮著身子勉強熬了一夜，到里昂火車站和他道別。這個可怕的事件完全不是他的錯誤。站在泛白的清晨裡，他的眼神已不似從前。高更再度想起黃屋裡的那些毛巾，想起樓梯間長長的血跡：梵谷那張沾著血的臉孔，在白色的石灰牆上留下胭脂般的曲線。這是他們生命裡的一塊大畫布。往昔已逝，永不回頭。

註釋

1 泰奧多爾‧盧梭：（Rousseau,Pierre-Etienne-）Theodore（1812～1867），法國巴比松畫派（Barbizon school）的領袖，以直接觀察自然的方法開闢了風景畫新領域，為後世所重視。

2 安格爾：Ingres, Jean-Auguste-Dominique（1780～1867），十九世紀法國古典主義畫派的領導人。畫風線條工整，輪廓確切、色彩明晰，構圖嚴謹。

3 赫南：Renan（1823～1892），十九世紀哲學家、歷史學家和宗教學家，法國批判哲學學派的領導人。

4 《達哈斯貢的吹牛者》（Tartarin de Tarascon），為都德作品。

第9章 海濱酒館

位於亞文橋的特雷馬洛教堂裡，至今仍留有那尊令高更著迷的彩色耶穌像；一八八九年他畫下一幅名為〈黃色基督〉（W327）的作品。此地距離小鎮約一公里遠，走進那條種滿山毛櫸的小路，樹後是大片如浪翻滾的玉米田。我於六月時造訪此地。這座孤零零的教堂建於十六世紀，外表像艘停在船塢待修的船；位於教堂底部的這尊基督，穿著纏腰布，象牙白，雙手因被處死而伸直，雙腳被一根可怕的釘子釘住，大腿上蜿蜒著一條緩慢的血絲，繼續望著時間的流逝和過往的好奇信徒……

好一個駕馭人類時間的奇怪圖騰！既有巴布亞風，又有中世紀的色彩，它具備了原始部落的護身符和停駐在穀倉門上的貓頭鷹的影像。總之，在這塊受難地，這個十字架並不孤單。在長了蛀蟲的梁柱上，有使徒、有天使、有惡魔，一切就像大洋洲上的幽靈，圍著耶穌或扮鬼臉或景仰崇拜。這個王國裡有神奇動物、凶暴惡龍和恬靜聖人，在素人雕刻師的鑿刀下，整個王國神靈活現，一路護駕著天主，分擔他的痛苦。在他們當中，有個長得像愛斯基摩人，小眼珠，尖形的下巴蓄著一綹山羊鬍，這尊半死不活的傀儡像極了保羅‧高更。沒錯，這個聖人瘦骨嶙峋，像枝又苦又樂的樹枝，早已預示了馬爾濟斯的「老蓋仙」（馬爾濟

83



斯島人對高更的別稱）的出現；後者身上只穿一條大溪地的纏腰布，瘦得嚇人，躺在隔板上，吸食嗎啡，畫著他那難以理解的作品……他在畫面上的黃色山丘和紅色樹木裡，加了一抹若隱若現的告示，一個痛苦的鹽漬痕跡，命運的預告；又是他。永遠是他，主題兼材料，保羅・高更……黃色的基督，靈感來自尼松的〈受難綠色基督〉（W328），紅棕色基督，又稱〈基督在橄欖園〉（W326）。高更是宗教歷史學家赫南的忠實讀者；由於後者認為在基督的身上可看見一位聖人的精神，因此每一次高更將極度的痛苦融入畫作的背景當中時，都非常清楚自己身上所背負的任務……「我畫的那張圖其實是我自己的肖像。但是這張圖所表達的，也是一個理想的破碎，一種包含上天和世間的痛苦。被遺棄的耶穌……」談到〈基督在橄欖園〉時，他如此解釋。「是一種激烈的綜合悲傷。」某位記者這樣寫著。

畫的下方，就是亞文鎮的河流和混亂的景象，擱淺在岸邊的動物，優雅地玩著圓滾光滑的板岩礁石……一個井然有序的花園，寧靜安詳；愛之林。空中世界，用水、反光、陰影、倒影和樂音交織而成。一八八八年九月，他教導保羅・塞胡西耶作那幅提名為「吉祥物」的地方，就在這附近；這幅畫幾近抽象，是現代畫的宗師，畫的是一個令人看了悲傷的煙草罐的蓋子。這名專心的學徒從老師身上汲取靈感，所得到的是伊甸園中珍貴的氣息。高更解說、建議、指導……他像聆聽現代藝術的彌賽亞講道理一樣，聽著他緩緩道來。

「您看到的這些樹長什麼樣子？」高更問塞胡西耶。

「黃色的。」

「那麼，就塗上黃色吧：那個偏藍的陰影用正藍色！紅色的葉子，就塗上朱砂紅！」

在這樣的自由形式和色彩，這樣的主觀意念教誨下，納比[1]派於焉誕生。以塞胡西耶為中心，一八八八年至一九○○年間，基於此理念，他號召了約十二名藝術家共組一個小集團，其中包括波那爾[2]、烏依亞爾[3]、瓦羅東和莫里斯・德尼；那張曬乾的紙版畫成了他們的團規。「由此我們認定所有的藝術作品應該是……充滿知覺感受的一種平衡美。」

❧

如今，特雷馬洛、尼松、愛之林，這幾個現代畫的代表景點之間，已經塞滿停車場和快速車道……亞文橋，我開車南下到此用餐，格洛涅克旅館已改為一家報社。門口掛著一張紀念性的招牌。光輝的過去！書報架上，零散地放著幾份報紙和周刊雜誌，上頭還擺了幾本藝術書籍，聊慰偶爾拜訪此地的業餘畫家。因為一九九○年之前，日本人在此不計價格瘋狂採購「三流的畫筆」，於是茱莉亞旅社，也就是那家「好心老闆娘」旅社的一樓，以及附近的一樓店面，出現了幾家號稱藝廊的商店。羅斯瑪德克風車磨坊則改裝成餐廳。站在斜坡小路上，我猶豫著該選擇「吉祥物」薄餅店，還是「大溪地」餐館？以後呢，這些朝聖地的商家，是不是可以靠賣明信片終食一生？或者賣迷你高更人偶，外加一片棕櫚葉的甜點冰淇淋，或黃色十字架杏仁糕？至於紀念品，就賣糖漬水果奶油夾心糕點做成的小調色盤？

為了鼓舞一下自己，我去參觀一座新設立的美術館，儘管館藏品不多，氣氛還算熱絡。

這座美術館建於一九八五年，有個典藏一八六〇至一九四〇年的布列塔尼畫家的資料中心。

這裡曾舉辦多場紀念德拉瓦雷、皮高度、叔福奈克等畫家的回顧展，其中當然也包括高更；

一切多虧了高更這位亞文畫派的「明星」。這是一個看似隱沒了的世界，唯有那些湍流上的小橋和雕刻精美的小路，依稀留有往日的燦爛；這些開滿繡球花的小花園和房舍，曾是高更和他的夥伴們流連忘返的地方。蓓蕾小巷、愛之林、皇家廣場……我是多麼希望能夠在那裡撞見他們；在轉角的小咖啡館、小廣場，在教堂附近的黑麥田邊和他們擦身而過；看著他們背上扛著畫作，腳穿涼鞋，頭戴無邊軟帽，就像我們在當年拍攝的黑白照片上所看到的那樣。這個古老地區，竟有這種自由和不安的綜合體！岩石和風車密佈的田野、樹林、平原和河川！那些戴著傳統帽飾的洗衣婦、愉快地綑著乾草堆的農家女，以及以「百分之百日本架式」打鬥的牧童，都跑到哪裡去了〈兒童摔角〉〔W273〕）？有時候，海風裡夾雜森林的氣息，藝術家們腳踩著污泥，全身沾滿油彩，飢腸轆轆地歸來。當時的亞文橋看似與世隔絕，靜靜地佇立在「柳樹山谷」裡，在古老的阿摩里卡懷裡自力更生。漲潮的碼頭邊，漁夫們卸下捕獲的沙丁魚和銀藍色的鯖魚，高更腳跋木屐幻想著再度出航。「看起來倒像個自由自在的巴斯克人或船東，沉默寡言，幾近樸實。」某個歷史見證人說。他在等待他的時辰到來：「我所期盼的是一個尚未被世人所知、完全屬於我自己的舞台，一座位於大洋彼端的私有的各各他山4。「我所期盼的是一個尚未被世人所知、完全屬於我自己的角落。」

86

高更遷往波樂度鎮，更南方的海岸邊，萊依塔河口「大沙灘」（Grands-Sables）的小海灣。一八八九年，高更和塞胡西耶在此地蟄居了幾個星期。「昨天我來到了美麗的沙灘上，我要和高更單獨在此地住上兩個星期，沒有娛樂，沒有煩惱，沒有開胃酒。」這位年輕畫家熱情洋溢地寫道。

高更最後和雅各·梅耶·德·漢──梵谷的朋友兼同胞──將自己放逐在這個距離克洛阿爾─卡諾埃四公里遠的海藻小鎮。這地方和亞文橋大異其趣：一片空地，兩條小路和五間房子。一畦畦的麥田緩慢地傾向大海，有幾處沙灘和沙丘。退縮。忘卻。理想。「妳想知道我的近況嗎？」六月時他問他的妻子。「我現在人在海邊，住在一間討海人的小旅館裡，過著野人般的農家生活……」梅耶以學習「印象派畫法」作為交換條件，替高更墊了食宿費。「我自己偷偷洗一部分的內衣；總之，除了日常飲食外，我一無所有。」高更承認他身無分文，連買煙草的錢都沒有。但他可是個大煙槍啊！只要有人出價，他準備不計成本賣掉所有的東西。

我握著方向盤，在傾盆大雨中上路。雨刷後的大西洋噴射出驚濤駭浪，彷若千軍萬馬，浪花一個個翻滾上岸。狂風吹過小路，對著忍受氣候之苦的行人又吼又叫。終於，風停了，

87

雨也是；陽光再度露臉。天色泛白，就像剛出土的板岩的顏色，而大海呢，像極了銀色餐具，綿延閃爍到天際……

我正對著海洋，把車停好，重新走向再度露臉的陽光裡，艷陽高照。空氣流進肺部，彷若吸食了甘露；距離看似不存在了。我們彷彿可以用手觸摸白色的雲絮，用指尖捏住蹲身於結實田地間的房舍。我是不是可以一路走到海邊，走進海藻環伺的礁岩裡，尋覓那些〈布列塔尼的夏娃〉（W335、W336、W337），高更筆下甜美的「戲浪女郎」，任憑浪花輕撫、全身赤裸的水精靈？

下面的港灣裡，最後的幾道浪潮撞得小船東倒西歪。往南，平行的峭壁上，約有六間常年飽受雨水澆淋的小屋。在其中一間——莫度依別墅的閣樓，這兩位藝術家打開了幾扇早被鹽分蝕壞的窗，突然間，面對海洋，面對風，面對虛無：「此刻我們正在作畫，暴風雨就在眼前——因為我們就住在海洋的正上方。」

不遠處，在那條唯一的坡路上，當年瑪麗・亨利經營的那間小客棧「海濱酒館」已經依原貌重建，就在距離原咖啡館十公尺遠的地方，如今成了一家咖啡煙草店。她以前是住在坎培雷的孤兒，曾在巴黎當過女僕，省吃儉用，錙銖必較，才購得了海邊這棟房子。這名少婦獨立、果斷，是土生土長的莫埃朗許美區人，美艷動人，人稱「瑪麗洋娃娃」；由她獨力扶養的女兒蕾雅有張和別人不太一樣的亞洲臉孔。瑪麗以鐵腕手法經營這間客棧。她成為梅耶・德・漢的情婦之後，從一八八九年起，這間兩層樓的旅館成了追隨高更的亞文橋派畫家

的賓館，輪流地，單獨或團體，短期或長期，前後住過這裡的，有拉瓦爾、貝納、莫瑞、奧康納或費利格，他們都曾接受「秘密地作畫，就像最初的天主教徒進行禱告一樣」的教誨。藝術家們來來去去，帶來不同的才華，帶走半生不熟的作品，然而高更始終是他們的精神領袖。保羅—艾彌爾·科林描述高更給人的印象，就像「耶穌基督，而我們是他的門徒⋯⋯」

這是一個和「漠然的群眾」、「藝術家的習性及反應」搏鬥的基督。一個為身上所背負的使命和真性情情願踏上火葬場的基督：一種前所未見，不合常理的自由和詩歌。

休養過後，重新和高更建立「真誠且深厚友誼」的梵谷，也想成為他們的一份子，加入這個新信仰的門徒行列。他寫信給高更，信末畫了一張魚的圖案，象徵那些最初信仰耶穌的使徒。高更寫了張紙條婉轉地建議他打消這個念頭：「您若真的能夠到布列塔尼的波樂度鎮來，我會覺得是個很不錯的主意。因為德·漢和我住在遠離市中心的一個小洞穴裡，除了一輛租來的汽車外，與外界完全隔離。所以對一個偶爾需要醫師照料的病患而言，將會很辛苦⋯⋯」這算是對高更答應了，這一場假想出來的生活是否將會改變他的命運呢？結果不難想像。但是，為時已晚，梵谷在他弟弟為他安排的休養地——歐維許瓦茲的鄉間散心後，回到自己在哈吾療養院的房間裡，整個人縮成一團。他避不見人，隱瞞病情。他企圖自殺，一顆子彈穿進胸腔，他躺臥在鐵床上做臨終前的哀嚎。「他把畫架靠在草堆上，走到城堡後面朝自己開了一槍。」貝納回憶。收到緊急通知

89

後，面對大量的出血，嘉舍醫師束手無策。「那個夜晚，他尖叫，慘烈地尖叫……」死前撐了幾個小時，可惜回天乏術！

七月二十九日，梵谷氣力盡散，在他弟弟的懷裡斷了氣，四周的作品像個「光環」一樣環繞著他。貝納急忙趕到時，只見到覆棺後，擺在旅館彈子房裡的靈柩，一旁放著幾朵黃色大麗菊。眾人合力把這位荷蘭人埋在小麥田裡。高更緊咬牙關，悲痛萬分。但他只是一味地將之視為「這個可憐男孩和他自己的瘋狂奮戰」，他並不覺得是自己的不對。他為何要有罪惡感？為何要背負這個十字架的痛苦？「從弟弟依舊支持他，以及還有幾位藝術家了解他的想法中，他得到了自我安慰……」

和這群年輕人相比，四十二歲的高更依然是他們的長者、精神領袖和嚮導。「我愈年長，愈能體會這種思想的涵義。」他向亨利‧德拉瓦雷解釋：「對於素描，我儘量簡潔化，我採用綜合畫法！」他會當場做多張速寫，回到房內再重組排列。見了真實影像後，他會存到思考的密室裡。「對於每一個國家，我都需要一段醞釀期，才能夠抓住當地植物、樹木、一切大自然的精華。」

他如何替自己下定義？他回答：「像個反動份子。」半強盜、半征服者。有個叫作梭騰的英國人，在「大沙灘」的港灣觀察他後，如此描述：「G.的外形擁有罕見的體魄，儘管他不常展現。他的表情嚴肅，動作緩慢，給人穩重的印象，因此與他不熟的人絕不敢輕易接近。然而，我們知道在這個表象下，他的脾氣暴躁，怒火一觸即發……」他繼續說：「旁人

可以感受得到他的權威，但無法真正理解。」

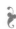

雅各‧梅耶‧德‧漢因為有家族製餅事業支撐，得以繼續供養這位名師，條件是，蓄著耶穌式鬍子且長髮披肩的高更必須修改他的繪畫作品。「債務纏身」的高更同意了，於是自一八八九年六月至一八九一年的春天為止，他居無定所，持續前往首都去為他的計劃、理想和賭注奔波。因為假如他的名氣還是不為人知，事業便無進展的可能。「我單獨在巴黎的古畢爾藝廊開了場個展，這些作品引起了廣大的迴響，但卻很難賣出去。」一八八九年六月中旬，他如此記載。「連半毛錢的現金也沒有！」他背著他人靠借貸過日子，短期的高利貸，軟硬兼施。「日子每下愈況，毫無起色；我只好跟著厄運走……。精疲力竭，你可以這樣說！」

在波樂度，在那個一潔如新的空間裡，這幾位天才藝術家從早到晚在波浪狀的草地上追逐，在田野裡、綠樹林下、小路間和滑溜的岩石上逗弄浪花和陽光。下雨時，他們便畫旅館的大門和牆壁，或者調戲鎮上的姑娘。為了放鬆心情，他們把玩樂器；高更彈奏手風琴，堆骨牌，舉辦歌唱比賽。或者練習射箭，用展覽場上展示的畫板當箭靶，像真的印地安人一樣。蓬首垢面，波希米亞人似的。年輕時代的安德烈‧紀德5到此地度假時，曾因緣際會和

他們一起共進晚餐。他寫道：「他們三個人都不穿鞋，衣冠不整，傲慢無禮，用詞粗暴。而且，在整個晚餐中，我只能氣喘吁吁，聽著他們高談闊論。我想辦法和他們攀談，想辦法讓他們認識我，也讓自己認識他們。」

大家都各自畫了許多畫，這裡真可說是一個「成就藝術的洞」。其中有幾幅傑作，例如日本風格的〈海濱〉（W362），後來由馬立洛收藏；朝聖般的〈拾海藻的婦女〉（W348）或〈站在大海前的布列塔尼小女孩〉（W340），帶有令人驚訝的原始風味，預示了大溪地時期的來臨。還有那個有名的克蘇列克的習作，兩張作品畫的是同一個主題：在一個大而低矮的農場裡，瑪麗正在替她的旅館補充日常所需的雞蛋和牛奶。高更畫了一幅（W394），梅耶畫了另一幅。在高更的作品裡，前景畫了幾條狗和幾根圓木；他的學生則畫了一些礁石。然而他們所畫的，是同一位正在井邊汲水的農婦；畫她的背部，畫她頭上的白帽飾。

那間藍屋頂的房子現今還存在著。花園裡有濕潤的石子路、簇擁的繡球花，草地上還留著幾把躺椅。我像個小偷般在裡面閒逛。童音嘰嘰喳喳，只聞其聲不見其人。一隻黑色的貓咪睥睨著飛來飛去的鳥群。我按了一下門鈴，隔壁的一個女人從窗戶探出頭來，揪著我瞧。她正在鍋子上煎東西，一邊和我說話，一邊看著她的菜。街上隨風飄來一陣烤火腿的薄餅香味。

「先生，您知道的屋主已經被好奇的觀光客給煩透了，他們已經八十歲了。要問就去村裡隨便問一個人好了！外牆是高更和他朋友畫的……我知道的就是這些了。」

「這裡有很多觀光客嗎?」

「沒有,但是他們過往的車輛偶爾會阻礙我們的車進出。」

我惱怒地將車子開走,開往沙灘,經過那條有個漁夫瞭望檯的桅杆的船員路。風兒再度吹向崎嶇的海岸,上面矗立著幾間稀有的房子,幾間密實而矮胖的片堤農莊,外觀就像小堡壘,深得畫家們的喜愛,因為它們看起來既孤立又堅強。我走上一條蒼白的小徑,路的盡頭是彩繪玻璃般的大海。高更和他那一票朋友站在懸崖邊,在帶著鹹味的風中作畫。「我試著在這些悲苦的人像裡,加入一些他們身上看見的野性,那也是我身上的野性。」他們著迷於這個簡單的空間世界,在此工作成了對大自然、對生命的歌頌。

我慢慢地往回走,挑斜向的道路走。我被大海的呼嘯聲給灌醉了。肩上彷若扛著天空。

我隨意走到陡坡間一道吱嘎作響的木柵欄前,四周的樹木颯颯起舞,像極了多特蒙伯爵(Dotremond)的標幟。我倒是很希望見到那個穿淺褐色斗篷、軟帽遮眼的男人從樹林裡鑽出來,一副正在思忖構圖的樣子,然後簡短地對他說一聲:「日安,高更先生!」或許他會回應我,驚訝於我怎麼知道他的名字,並在灰濛的晨光下緊握住我的手。他那隻旅行藝術家的手,短拙、神經質、孔武有力,既是水手也是畫家的手。

到了波樂度時,我把車停在那家海濱咖啡店前,就在重建過的瑪麗·亨利旅館附近。這家咖啡店,事實上就是以前的那棟建築,但卻看不出任何過往的遺跡。旁邊,那家似假若真的瑪麗旅社,牆面上還掛著一個大大的假招牌「海濱酒館」。屋內,各廳房皆經過重新裝

潢，擺著當年的物品和家具，其中還加了幾件複製品，鉅細靡遺。浴室裡有一大塊馬賽香皂、浴缸和臉盆，幾條浴巾，床上有床單和棉被，煙灰缸裡有幾支沾滿污垢的煙斗，桌上零散地放著一堆書和杯子。因為每個物品皆擺放得各得其所，讓人以為自己彷彿是誤闖禁地，是趁瑪麗和房客不在時偷溜進來窺探的。這裡完全不像一座美術館，反倒像是間空房；我們好像到了一個剛從菜園或市場歸來的人家。

有個藝術系的女大學生負責此地的觀光和導覽事宜，現在她正巧妙地回應五、六名觀光客的提問。她熱愛這份暑期工讀的機會，也熟知畫家在此地的生活經過，最後還老實不客氣地說，她覺得高更很「自私」、很會「利用他人」。我感覺被狠狠刺了一下，忍不住開口反駁她說，他那樣做也是情非得已：高更不斷地自我消耗，他是由一位叫「繪畫」的上帝所創造出來的，一個神思恍惚的傳教士。真受不了那些排隊參觀的觀光客，竊竊私語……。激動之餘，我刻意和美術館裡的觀光客保持距離。要不是因為大沙灘上又下起毛毛細雨，我不會選擇這樣的午後活動。走進臥室，室內的一事、一畫、一物，皆讓我既狂喜又忐忑不安。我什麼都看到了，也什麼都沒看到，這一切都是我魂牽夢縈的，直叫我喘不過氣來。一切都在等待我的到臨，再一次……

導覽結束後，我向導遊致歉。我向她解釋，為了寫一篇文章，我正忙著蒐集亞文橋畫派的資料，總之，我對高更的興趣多於其他任何一位畫家。瞎掰了一番，她允許我在屋內自由參觀，於是我再度上樓，去瞧一瞧美術館裡收藏資料的幾間閣樓……現在瑪麗‧亨利旅館全

94

屬於我一個人！

我在樓梯口停留了十五分鐘，背靠著牆坐著，就像待在一座金字塔底，像一位迷了路的盜墓者。二樓的三間臥室，分別是塞胡西耶的、高更的，以及梅耶和瑪麗的，房內殘留著地板蠟和海鹽的味道。茶几上還攤著德‧漢的那本聖經、一條摺疊整齊的格子長巾。角落有幾隻大木屐。地板嘎吱作響。海風吹過窗櫺。忽然間，紅髮的梅耶興奮地拿出一張塗了普魯士藍的草圖，他急著叫他的情婦上來；瑪麗，她正在樓下給那些採海藻的客人準備蘋果酒。他們不顧蜚短流長，而深愛著對方。夜半時分，隔著薄薄的牆板，聽著他們兩人的聲音，住在隔房的高更和費利格得破口大罵。那是單身漢的嫉妒。

高更的臥房正對花園，進去時的感覺，像是走進了一間放滿皮箱的大廳。我在他的床上坐了一會兒。一本精裝的插圖雜誌《世界之旅》正翻到介紹大溪地的那幾頁。高更興奮地讀著，好似手上握著鉛筆，正努力地查閱一八八九年萬國博覽會時出版的法國殖民地圖集第四冊。「生活在沒有冬季的天空下，生活在肥沃的土地上，大溪地人只須伸手摘下麵包樹上的水果和香蕉充飢便夠了。他們根本無須工作，藉由捕魚這項技術，便得以變換菜餚，對貪吃的他們而言，這已經夠滿足的了……生活對他們而言就是歌唱和戀愛……」在短暫停歇的濛

濛細雨中，處在如此靜謐的情境裡，那些遠方的意象令他頗為神往。

保羅彷彿就站在我眼前。在櫥櫃那面生鏽的鏡子前，在損壞的大理石茶几前，在陰影裡，在地毯的角落和花紋裡，在發黃的壁紙上，在這個深邃的空間裡，在這時間的幻象裡。他點上陶煙斗後，邊抽煙邊翻著書，那本精裝圖書就攤在膝蓋上。「懷疑了片刻，結局總是超出我們的想像；缺少旁人的鼓勵，這一切只會增加我們的煩惱。」他心想：「事實上繪畫就像人類，逃不過死亡但卻生生不息，永遠在和物質抗爭。每當想到這種必然的結果，我便不想再為生活做任何努力。」

沒錯，當時也是，即使他已經在布魯塞爾展過十二件作品（一八八九年二月），參加過「印象和綜合派」的展覽，在巴黎的伏皮尼咖啡館露過臉（一八八九年五月），也在哥本哈根的一次展覽中得到正面的評價（一八八九年十月），可惜沒什麼實質上的幫助。當然，西奧替他賣掉了五、六幅畫，而他自己也四處奔波，將陶藝品或小雕像託給其他的藝術家兜售，但是一切也夠糊口而已。「我的藝術事業進展不順。再者，我已經老大不小了，就像一般人說的，已經是行將就木了，我認為沒有必要繼續玩這種無本的遊戲。替畫商工作，求取存活，就算可以，我也不願意。」

於是，他「不想在原地打轉」，準備到酒館去找朋友們聊聊，讓吵鬧和笑聲麻痺自己。

滿臉皺紋的農夫大口喝著酒，一語不發。費利格撥弄起曼陀林，彈著憂傷的舒曼曲調。梅耶地磚上還留有沙粒，花崗岩的牆上靠著幾把魚叉，鵝群在男孩竹竿的追趕下一一回巢。幾位

和柯林玩著骨牌。塞胡西耶讀著《莎士比亞》，邊抬頭邊咀嚼詩中的意境。他們的畫作乾了。整間小屋就像一口關野獸的籠子：牆壁和窗戶，大門和櫥櫃，全都掛滿了畫。泥濘的小路上，有輛運送海藻的馬車轉進克蘇列克山谷，幾隻母牛正在乾草堆裡吃著草料。

「明天，天氣將會轉晴，因為今晚的星空很亮。」瑪麗邊點燈邊說。

她的房客們筆下所畫的驚濤駭浪，像極了那位溫和的日本版畫家葛飾北齋[6]。玻璃窗後的沙灘上閃過一個人影，高更就是那位在岩石間漫步的乞丐國王，海浪吞噬了他的足跡。他什麼時候才能夠再離開呢？他哪來的這個無止盡的願望，這樣永不停止的追尋；正如尼采所言，「沒有國家的國仇大恨」？要知道，這種冒險的願望是他心靈不可或缺的一部分，是他的內心世界：真相是，缺乏想像的現實，永遠不夠完美。還有，生存不應該只由外在表象來決定。到遠方探險只不過是到他自己的心靈深處探險，維克多．謝格蘭解釋：「有了幻想後才能平靜地作畫。」

🖎 註釋

1 納比派：Nabis，法國藝術家團體。他們宣稱藝術作品是藝術家把自然綜合為個人的美學隱喻和符號，從而獲得的最終產物和視覺表達。

2 波那爾：Bonnard Pierre（1867～1947），法國畫家。一八九○年代成為美術家團體「納比」的主要成員，愛畫

3 維亞爾：Vuillard, (Jean-) Edouard (1868-1940)，法國油畫家、版畫家和裝飾美術家。在巴黎美術學院學習時，與波那爾、塞胡西耶和瓦洛東（Felix Vallotton）相識，後和德尼（Maurice Denis）一起組成「納比」派。

4 各各他山：Golgotha，耶穌受難之處。屬髑髏形山丘，其確切位置不詳，但多數學者認為就在今聖墓大教堂內，或在耶路撒冷城大馬士革門正北的戈登（Gordon）髑髏山。

5 安德烈‧紀德：Andre Gide（1869-1951），法國作家、人道主義者和倫理家，獲一九四七年諾貝爾文學獎。他大多數時候都是個爭議性的人物，加上不顧傳統的道德標準，公然支持個人行動自由的呼籲，長期被視作革命分子。在去世以前他才被公認是繼承法國古典傳統的人道主義者和倫理家。正直崇高的思想、和諧純正的風格，使他與法國文學大師並列。

6 葛飾北齋：Katsushika Hokusai（1760-1849），日本著名浮世繪畫派的藝術大師和版畫家。早期作品涵蓋浮世繪的所有範圍，包括風景和役者（演員）繪的單幅版畫、手繪、漆繪等。後來重心則放在武士及中國題材的古典主題。

日常生活場景，如點著油燈的房間、躺在床上的裸婦、街景等。

第10章 轉往馬達加斯加

「可放心去熱帶地區，錢隨後到。作品全寄來，一定賣出……」這是一八九○年十月西奧寄給他的電報。梵谷自殺後三個月，輪到西奧被心中的悲痛和身上的病痛所苦，還不幸癱瘓臥病在床，他發瘋了。被軟禁隔離的西奧就在一八九一年一月二十五日逝世於烏得勒支省。梵谷兄弟驚人的傳奇就此落幕。這封神奇的電報，帶來了鼓勵也帶來了悲傷。同一期間，包索德‧瓦拉東畫廊取消了上面那個時機不當的提議。

「西奧發瘋的消息，對我是個嚴重的打擊。」高更直似晴天霹靂。這位唯一願意替他賣畫、捐助他生活費的人，已經慘遭生命淘汰了，他得堅強地面對未來的命運。梵谷早已顯出神經分裂的症狀，而他這個外貌長得幾乎一模一樣的弟弟，竟還加倍脆弱……

除了再度遠離，他還能有什麼其他的解決方法嗎？他從未放棄那個「對未開化意境的憧憬。」一八八八年，他向貝納揭露：「未來，將屬於那些在從未入畫的熱帶風景中取材的畫家。」他在幻想自梵谷的想法，後來運用於布列塔尼的經驗，一個現代藝術的海盜團體？他想出走！而且，可能的話，他想帶領一群人，做他們的導師、最高準則和解惑者。對他而言，生為藝術家，就該扮演另一個舞台上的另類角色，然後，在眾人的掌聲中

99

歸來。回歸光榮，之後或許回歸妻子身邊。他的父親在一八四九年登船前往祕魯時，不也是採取同一種做法嗎？至於我行我素的梅特，則於一八八四年重返丹麥。一八八六年，亞瑟·藍波1在寫給家人的信中也說過同樣的話：「我希望……能夠消失幾個月，躲到阿比西尼亞的群山萬巒裡，那裡是非洲的瑞士，沒有冬季和夏季，可以無拘無束地生活。」另一個國家，就有另一次機會。針對錯發的牌局重新發牌。

誰願意跟隨在他身邊，一起逃離這些日常的規範呢？每一個人都放棄了。大家都沒錢、沒勇氣，也擔心終究只能躲在這名大師的陰影下。更別提保羅的脾氣了：一觸即發，要求嚴格，說翻臉就翻臉。

一切計劃全泡湯。首先他想到越南的東京灣；自從結識那位朱阿夫軍官彌利耶以來，此人便以其神奇經歷和那些全身晶亮的龍，搔得他們個個坐立難安，使得這個念頭始終糾纏著他。「到東京灣找份好工作，我將努力作畫，勤儉過日。此刻的西方世界已腐敗不堪，我們可以像希臘神話裡的海格力士所扼死的安泰歐斯2一樣——他只要一碰到土地又會恢復十足的力氣。到了那邊的土地，我們也能找到力量。一、兩年後再回來，結結實實的。」高更寫道。

為何選擇亞洲？應該是因為一八八九年五月在巴黎舉辦的那場萬國博覽會，讓他留下了深刻的印象。那是一場紀念法國大革命一百週年的大型慶祝活動，在此期間，工業的發展展現了輝煌的成果與自信，技術讓人十分有信心。於三月三十一日揭幕的艾菲爾鐵塔前，在它

那宣告「未來藝術題材」的鋼鐵外表之下，高更興高采烈地參觀一堆為帝國錦上添花的殖民地小屋。此外還有一場法國大畫家的回顧展──被排除在外的高更和他那群游擊隊員，則在伏皮尼咖啡館舉辦「印象派及綜合派畫家」聯展，包括梵谷、貝納、吉約曼、叔福奈克等人

……

這場博覽會深具教育意義。櫥窗裡、展覽線後，全世界的表演如火如荼地展開。裡面的展覽，展現出大自然的偉大，包括神廟之城吳哥窟的幾件物品；還有，一件仿照原物的高棉小雕像，宗教的、色情的，半神半人。高更為此激賞不已。徘徊在穿傳統服飾的原住民、芳香的配料和異國食品之間，這個全球的市集垂手可得，食櫥裡菜色豐富，各民族和傳統彼此相處融洽。「在爪哇村這一區，有印度舞表演。裡面展示了所有的印度藝術，而我所見過的柬埔寨照片，那裡也一張不缺。」真是一個裝了鉛質琺瑯小雕像和活生生影像的大木箱！高更買了一尊牛仔玩偶，並且欣賞畢法洛·比爾·柯弟的表演。最後，他一板一眼地複製了幾尊阿普薩拉神像。

那麼就決定去東京灣了，這個屬於印度支那的國土。法國軍隊自一八五八年起即佔領峴港，一八六二年奪下交趾支那和孔多爾島，一八七三年和一八八二年攻下河內和湄公河三角洲，到了一八八七年簽約時，便佔據全區了。在彼此競標下，這個亞洲帝國當時的土地，在不同的條約下，除了交趾支那、東京灣和安南以外，還包括了寮國和柬埔寨……這個殖民地的「會客大廳」，是兵家必爭之地，紛爭國各自帶領工業家和銀行家進駐，那是此地的輝煌

時期。自一八八〇至一九一四年，這樣的胃口和威望還參雜了各國擴張主義的覬覦眼光，包括在一八七〇年的戰役裡慘遭大敗的法國在內。左派和右派在共同利益下大團結。報章雜誌連聲響應，一意孤行，支持民族主義，為這項結合了政治、經濟和人文的計劃大聲喝采。

「殖民政治是工業政治的女兒。」居勒・費利3說。但是，是否真如聖西門主義所言，唯有開發世界，人類才會進步？可惜，在吵嚷聲下，各國紛紛使出戰鬥政策，目標當然是指向大英帝國，或者該區的強鄰，暹羅、日本和大中國。總之，無人重視當地的居民：土地已經攻下了，歐洲人派遣軍隊和宗教侵略他們的獵物。教會和世俗軍隊首次大合作，接收這些海外殖民地，為法國奮戰。對高層利益的看法也一致。幾位知識分子的論文，例如亞瑟・德・柯比諾，強烈主張「缺少白種人的支持，任何文明皆不可能續存」，鼓舞了這項行動。自由派、民主教會黨、激進黨、人道主義者，各方發表了不同的言論。尤其是德國以國家的利益、企業的風險代價和轉移注意力為號召，甚少留意當地人民的權利……在議會的壓力下，有幾國的政府退讓了，例如，由居勒・費利領導的政權，在法國軍隊於諒山打了敗仗之後，於一八八五年被推翻了。然而那依舊無法終止這場侵略行動，完美的擴張主義持續蠶食當地的土地和百姓。

身為法蘭西國民，高更前往政府單位，尋求勤務、獎學金或工作機會，做什麼都好。

「假如我可以得到去東京灣的任何機會，就馬上就去學越南話。」他向貝納解釋：「我將盡全力爭取到東京灣工作，在那裡或許可以隨心所欲地搞點兒藝術。」很快地壞消息便傳回來

了。「目前所有的回音幾乎都是負面的。」

事情有了大轉變：受到奧迪龍·魯頓的留尼旺籍妻子的激勵，他把目標轉向馬達加斯加。「她對我說，只要五千法郎，足夠在那裡過三十年……」坐船航過南海到印度洋，航過紅土小屋堆砌成的柚木寶塔，航過火紅紅高原上的廣大油綠三角洲。自一八八五年簽約後，這個大島正式成為受法國保護的領地。定居在當地的一位法裔人士負責王國的對外關係，並且確保受到託管的霍瓦王朝有軍隊保護。一旦情勢稍變，大英帝國若膽敢跨越魚池一步，這位姓樂密爾德維雷的居民，將立即採取反擊行動。自一八八六到一八八九年，他替我們鞏固和累積了所有的利益。

一八九五年，以軍事演習為由，馬達加斯加結集了一萬五千把剌刀和八個砲台，讓負責監護此軍事區域裡的桑給巴爾島的大英帝國不得不放手。一八九六年，馬達加斯加成了法國的屬地，由嘉理耶尼擔任行政長官，掌管這條紅色經脈的前途——他把「這片反動的森林」變成「一塊平靜富庶的殖民地」。學校、醫院、產婦中心、瘋病院一一成立。為了供給大都會的需求，加強稻田、咖啡和三葉橡膠樹的耕種，於是佃農紛紛立戶。

對高更而言，這塊半島「提供了更多的資源，例如人種、宗教、神秘主義、象徵主義。在那裡可以見到加爾各答的印度人、黑人部落、阿拉伯人和屬於玻里尼西亞種族的霍瓦人……」他立即打包行李，單純得像個在街上湊熱鬧的人。「我可以買間像你們在萬國博覽會上看到的那種小屋。很便宜的，我可以砍些木頭替它加蓋，改裝成適合我們生活習慣的房子，

乳牛、母雞、水果，這些將是我們的基本生活所需。終於可以無拘無束地生活了。」

他愈是在一八九○年的信札裡吹牛，愈得想辦法說服自己。「命中注定，我將去馬達加斯加。我將在鄉間買一間土蓋的房子，然後親自將它加蓋變大，種些植物，過著簡單的生活——模特兒和一切研究所需都不缺——之後，我將成立一間熱帶畫室。歡迎各位前來找我⋯⋯」或者更理直氣壯：「只要五千法郎，足夠您在那裡過三十年。光靠狩獵便足以讓您三餐溫飽。」

這一次，年輕的貝納被說動了，以替他「向政府要旅費」作為交換條件。高更解釋，「您只要寫信給海軍部長，說您想當佃農，以替他，但是因為太窮，付不起船費就可以了。」

匆促的行動馬上露出馬腳，再加上夏洛潘醫師也行蹤成謎。之前高更一直以為這個藉各種發明證書致富的發明家，在他出發前應該會願意買下他價值五千法郎的作品。夏洛潘是個食言而肥、消聲匿跡的混蛋。到了波樂度，高更不再作畫。「我，在野地裡散步，長髮披肩，什麼事也不做。我做了幾把箭，在沙灘上練習射擊，就像畢法洛‧比爾一樣。所以，我自命為耶穌基督。」

至於貝納，他開了家樂透行⋯有彩券可賣，有油畫當獎金，卻毫無成果。高更興奮了老半天卻一切成空：「離開、逃亡、滾，滾到地獄遠的地方，滾到屬於自己的地方，儘管人生地不熟！拋開這種可惡的歐洲生活，這些嘴臉，這些笨蛋，這些吃飽沒事幹的大嘴巴，這些患了鼠疫的孽種⋯⋯如果能讓身心疲憊於自由的陶醉裡，該有多好啊！我可以看海，可以宿

104

醉在生命裡。」

他還想和誰一起冒險呢?「我會將我每天的麵包分一半給你吃。」高更強詞奪理,但叔福惱怒不已;;拉瓦爾保持緘默,漸行漸遠;費利格是半個乞丐。喬治·丹尼·德·孟福瑞,叔福的一個朋友,則是談戀愛了;枉費高更一直因為他當過水手而對他很友善。連那個忠心耿耿的德·漢也臨陣脫逃……他因為擔心家人不再供給他每月三百五十法郎的生活費,所以回荷蘭去了。而那個洋娃娃瑪麗呢,儘管已經身懷六甲,卻也無法將他留在波樂度。高更一直靠他,靠他的利息過生活。

他沒有同伴、沒有錢,得另尋方向,另尋方法來安撫內心的那些吶喊,撫平這些錯綜複雜的厄運,而且還得在這些他得知和預知的地方,創造方向和方法。「至於商業繪畫,即使是印象派,絕不。我知道自己心靈深處還有些更高尚的東西。」於是他轉求大溪地、社會群島,那些迷人的土地。贊同的聲音悄悄傳開。總之,還沒有人畫過。「每座被海岸哨兵標上記號的小島/皆是上帝所應許的樂園……」,波特萊爾如此寫道。於是,出發前往玻里尼西亞,一切就好比改變航向,重新啟航。可惜船上只有高更一個人。

【X】註釋

1 亞瑟·藍波:Arthur Rimbaud(1854-1891),法國詩人。他的創作生涯雖然只有短短幾年,但卻是象徵主義運

動的典範。

2 安泰歐斯：Antaios，為希臘神話中海神波塞頓與大地女神蓋婭所生的巨人兒子。他只要一碰觸到土地，就又能重新恢復力氣。海格力士在與他戰鬥時，將他懸空以手臂扼死。

3 居勒・費利：Jules Ferry（1832-1893），法蘭西第三共和初期的政治人物，以實行反教會的教育政策和在擴大法國殖民地方面取得成就而聞名。

第11章 羅逖的婚禮

「但願將來（也許很快）我就可以躲到大洋洲某小島的森林裡，在那裡快樂地、寧靜地、藝術地過生活。」

是誰向他談起大溪地？那個「小貝納」，而且，還借他一本有關「大洋洲的法國機構」的小冊子。然而，似乎是讀了羅逖那本比殖民地文宣更能打動人心的小說《羅逖的婚禮》，他才下此決心。一八八八年四月梵谷寫信給他：「不難想像今日會有一位畫家所做的事情，和畢爾‧羅逖書中所描述的一樣……」

原名《娜娜胡》的《玻里尼西亞田園詩歌》，一八八○年時首次在茱麗葉‧亞當編輯的《新雜誌》裡連載，之後由卡爾蒙‧李維集結編纂成冊。內容被大幅刪減：崔斯坦和伊索德在熱帶生活的愛情故事、保羅和維吉尼亞版的自然田園生活；一種在熱帶地區的單純共居生活，包括幻覺、未開化的境界、淺嚐愛情和自在的生命；一個時代和一位作者的相逢。移情到東方的浪漫故事便是：生活在夢幻小島上，身旁有鮮花、女人和身上刺了青的戰士。

這部作品大受歡迎，一年內再版了四次，連續十八年皆如此。套一句皇家軍官朱利安‧維奧對該書作品的形容：「令人眼花撩亂！」這位經常故意戴上翹鬍子和喬裝曖昧眼神的侏儒，

是本書的撰稿人之一。他也是名古怪的水手，服勤時臉上抹著胭脂、穿高跟鞋、吹噓自己從未讀過書，還自稱無論在船上或中途停靠港，對下士軍官和美人一向極盡消耗之能事。他的船艙裡擺滿了小古玩、香爐和華美的布料，十足老爺的派頭，還隨身帶了一隻豺狼、幾隻穿衣戴帽的小貓和一隻烏龜……這是不是一位肌肉發達的「瘋子」，發瘋時甚至敢在攝影師面前祖胸露背？情況愈是難懂，便愈是恐怖。他的私人日記著迷於子虛烏有的事情，寫滿了絲絲縷縷的感情。他的那些旅遊故事，例如印度的瑪埃島¹，是至今依舊流傳的一篇優美哀歌。

旅行家羅逖的故事裡，經常出現黃昏和鬼怪，悲痛和驚悚。夜晚，當他那艘鐵甲加固的戰艦航過不知名的外海時，總會有個水手前來喚醒這名軍官，於是，他穿好制服，扣緊金鈕扣，朝黑色的浪花裡丟進一些花環。羅逖的回憶裡被劃滿同樣多的傷痕：他那位行蹤不明的哥哥就像幽靈一樣糾纏著他，一個死不瞑目的幽靈。甚至，即使在《羅逖的婚禮》裡，我們依然可以讀到以梵谷為主題的隻字片語：親愛的人消失到哪裡去了？古斯塔夫，大溪地女人先前鍾愛的對象，還有，「是誰從這個不可言喻的國家裡帶走了所有的回憶」？

這本小說在當時風氣未開、生活侷限於農租和牧場之間的法國，掀起了一片狂熱。有人替這位天才喝采。異國風情的流行，需要有強烈的陽光、微酸的五金和外洩的感情作搭配。

這一切讓我們這位畫家著迷不已。寶拉·高更，畫家的兒子，以一句話簡單地說明他父親的這趟出走：「《羅逖的婚禮》和那些有關太平洋小島的官方誘人說明，讓他決定前往大溪地

……」就這樣在渴望逃離、品嚐報復和情慾的幻覺下，命運再度轉了彎。

但是那位紙上夏娃娜娜胡是誰？一個還是小孩、十四歲的玻里尼西亞少女，長髮裹身，曲線因游泳而玲瓏有致，嘴唇紅潤，肌膚呈琥珀色。在那島上綠草如茵的海岸邊，這位公主愛上並獻身給一位英國軍官亨利·葛瑞特，後來改名為「羅逖」，一種花的名字……

「羅逖，」娜娜胡沉默了許久問，「你在想什麼？」

「很多事情，妳是無法了解的……我，一個歐洲的小孩，生長在地球的另一端，現在來到妳身邊，我愛妳……」

全書的內容幾乎一成不變。這種句子，採報導式的口吻，竟然讓我們這些旅遊畫家朋友欣喜若狂：「大溪地是少數幾個可以自由地在樹林裡、在枯葉和蕨類鋪成的床上睡覺，用纏腰布當棉被的國家。」

這樣的小故事竟然吸引了大半的藝術家，包括高更和梵谷級的大師在內，甚至都德和大仲馬父子也著迷不已。連思維清晰的馬拉美2亦表示驚嘆，柔情蜜意地說它：「幾乎凌駕了文學和高雅的品味。」

除了對異國風物的情慾渴望之外，接著是對那片燃燒著南方海域的感官傳說，無須分辨真假、無須分辨虛實的大陸塊的著迷。布甘維爾3不也曾替新基西拉群島和又名「羅馬人的維納斯」的阿弗羅狄特島取名字嗎？他那本一七七一年出版的《環遊世界》，燃起了所有心靈和肉體的熱情……大家相信，海洋之外很可能存有一種田園般的生活，一種為高貴、純潔、

幸福的人類所準備的美麗幻象。至於那裡的女人，由於生活在健康的氣候下，便很自然地袒露胴體、獻身性愛，並且不以為恥；依據自然主義派作家高梅爾松的說法，是「衣不蔽體的美惠」三女神。那是天堂的圖像，是啟蒙運動的哲學家和烏托邦主義者的瑰寶，是被穢氣污染前無瑕的伊甸園。那是和被利益、道德糾纏的歐洲文明的強烈對比，對工業化所採取的感官、無政府形式的報復，像極了一則用粗線縫合的寓言。

接著，南緯十七度、西經一五九度，終於出現了一個保護區，它的椰林尚未沾染太多的血腥味！從一八四三年年起，傳教士在甘比亞群島進行傳教工作，五年後抵達馬爾濟斯群島。一八四二年，法國人驅逐英國人和他們的傳教士之後，整個大溪地便完全屬於法國了。

一八四七年，透過協定，國王博馬雷五世將大溪地、莫雷阿及其附屬島嶼，也就是社會群島，交由法國統管。其餘各小島：奧斯亞群島的土阿土莫群島，以及亞利斯群島和富圖那島，也逐一成了法國的囊中物。「大洋洲的法國機構」的行政中心負責各項業務，之後公務人員、士兵、水手、商人、植物學家、中國工人大批湧入大溪地。

四十年後，皇家軍官們所熱愛的那個感官之地，陷入兩種境地：託管但保持原始風貌。雖與世隔離，但區區兩個月的航程，海軍和幾家商業公司便進駐此地了。全島乃由軍隊和醫師控制，雖有異國風情但已淪為殖民地。他們可畫那些受監管的土著，然後再把畫賣給白人行政官員。大自然富饒無比，「麵包樹、野香蕉等……但是一切只有在熱帶椰子樹叢生的地區才見得到……想以這些

東西充飢，得過段時間才能適應。」高更不假思索地說。生活費低廉，忐忑不安但不怕受傷
害。「大溪地是歐洲人的天堂。」他斬釘截鐵地說，想引起貝納的注意。終於在一九八〇年
七月，他說動了貝納。「別小看我們這次的出走，我們終於可以自由了。」

包法利性格的高更，幻想用夢幻、情慾、自由和活力來填補生命中的空虛和裂痕，幻想
浪漫地包紮在地球另一頭所受的創傷。「我判斷我那受到你們喜愛的畫法正在萌芽，因此我
希望能夠親自到那個既原始又蠻荒的地方，好好地耕耘一番。所以我需要安靜。」他向魯頓
解釋。

儘管如此，到了那邊，他依舊無法不面對塵世間的需求和拘束。他成了一位不再輕舉妄
動的謀士，謹慎地推展他的計劃：「我們得辛苦工作六個月，我想蓋一間舒適美觀又實用的
房子，播種，植樹，摘種各種食糧。之後，原本沒錢、沒本事過日子的我們，將可無憂無
慮、舒舒服服地生活了。」然而，高更根本不想久居於此：「我想去那裡，但不想留下來，
我還是想回歐洲。」往返玻里尼西亞成了一種過境、一塊跳板和一種必要的彈跳。一來一往
之間，他領會了一些心得。「我不希望自己一輩子都被視為賤民。」

政府鼓吹人民出國。凡是願意到法國國旗管轄的地區去，政府都將提供補助。某個移民
公司摩拳擦掌。在波樂度，高更要求貝納：「去那裡打聽一下，看是否有辦法免付旅費或取
得優惠船票。」到了那裡，德·漢可以從事珍珠買賣，「和荷蘭商人保持聯繫」，紓解啟程
者的財力問題。最壞的打算則是，還應事先預備一年後免費的回程船票。

「別怕，我們一起去！」那麼，是玻里尼西亞囉。那裡的陽光最強，是全世界的活力所在，具體的，浮動的。輕撫這個夢想，他們招兵買馬，打包行李，像兩個小搗蛋。但是他們還是缺錢。為此，高更在波樂度苦思對策，終於想出了一個辦法：他將孤注一擲。而且，反正沒什麼好輸的，他成功地完成了這個直到目前為止，對這名藝術家而言看似不可能的任務。德胡歐旅館。

註釋

1 馬埃島：Mahe，是舊時法國在印度西海岸所設立的機構和港口，出口該地區所生產的胡椒和香料等。

2 馬拉美：Stephane Mallarme（1842-1898），法國象徵派詩人、理論家。

3 布干維爾：Louis-Antoine de Bougainville（1729-1811），法國航海家，是首次進行環球航行（1766-1769）的法國海軍指揮官，曾到南太平洋許多地區考察。

第12章 通往世界盡頭的拍賣會

這是在虛張聲勢，或者可說是個謹慎耐心的滲透和誘惑行動。一八九一年二月二十三日，那場精心策劃、由朋友和學生輪流主持的拍賣會，是他繪畫生涯裡的一個大事件。因為他想去大溪地，但身無分文，所以藉由拍賣作品尋求解決之道。一八九〇年十一月至一八九一年二月，他準備大肆宣傳一番：他，他的怪誕作品，前往他鄉的旅行，未來的傳奇。他自導自演，強迫推銷兼販售。銀行員出身的他以昔日的商業手腕，掌握了自己冒險生涯的命運。

「約可籌到一萬法郎。我想好好籌畫一場拍賣會，拍賣約三十幅的馬丁尼克、布列塔尼和亞耳的作品，應該可以辦得到。媒體若願意刊登一篇醒目的文章，將比什麼都管用。」他向那位對他佩服得五體投地的評論家查理‧莫里斯分析自己的策略。總之，與其待在一個他根本還沒創立的畫室裡等待客人前來買畫，或等人免費送他一張船票，還不如扭轉情勢：他將是新聞的主角。他的人脈充足。不單只是估算過，而是因為時機已成熟，因為他的名聲不斷地高漲，因為新一代的藝術家都因追尋他的腳步而彼此認識。還有，他的個人特質在各沙龍和場所裡，是那麼地搶眼。透過艾彌爾‧貝納的安排，亞伯‧奧利耶將他介紹給法蘭西斯一世咖啡館和伏爾泰咖啡館的畫家和作家們；從布列塔尼歸來的塞胡西耶，此時不斷在報章

113

雜誌上打廣告；莫里斯‧德尼也是。從畫家工作室到文藝沙龍，無人不知其名。

不久，高更便和法國水星出版社交往頻繁，成為莫黑阿斯、維耶雷葛利范和杜佐丹的座上賓。他經常造訪或會見魏倫、巴赫斯和亨利‧德‧雷涅。處在這些巴黎人當中，高更飽受震撼、刺激和迷惑。他當過雲遊四海的船員，航過愛琴海、黑海和南北極，在哥本哈根跑過業務，在巴拿馬挖過海峽，忍受過馬丁尼克島飢寒交迫的生活，當過證券交易員，炒作過巴黎股市上百萬法郎的股票，收藏過最偉大的作品，也和最偉大的畫家合作過，包括畢沙羅、塞尚和梵谷。竇加對他推崇備至。他自稱是祕魯人，擁有阿拉貢的皇家血統，卻在布列塔尼過著農夫般的生活，住在農場的閣樓，穿著阿摩里卡樣式的針織背心。他對自己的田園藝術品味很有信心，堅決捍衛自身的風格，就像三劍客一樣隨時準備出劍迎擊。這個「海岸遊俠」老是以說教的口氣反覆說道：「原始藝術比精神更重要，它善用了大自然。」

他的繪畫作品既不安詳又神秘，極具現代性。他腳跐木屐、留長髮，主張使用原色，深諳日本藝術，甚至擷取了其中的一部分，通曉畫面的處理和重疊透視法，而且自創新風格。他公開宣揚：「應該自由瘋狂地工作，尤其，作畫時不要呼吸，或許偉大的感覺將於瞬間出現。」要對著畫織夢，試著找出最簡單的形式。」

高更既狡猾又誠懇，看起來像個「原始部落的貴族」；嗓音沙啞，眼珠子灰淡，儀表與眾不同。他不僅四肢發達，而且聰明絕頂。他是個理性的冒險家兼苦行的思想家，既是叫化

子又是王子。他有讓人看了立即肅然起敬的威儀和莊嚴。這是一個有磁性的男人，瞧不起體系、階級、法律，若是無法打敗，就乾脆無視或跨越它們的存在。「一個高高在上的貴族，當然是天生的貴族，卻也單純得近乎平庸。」查理・莫里斯也說：「儘管以他為中心的這個團體，還有一些其他的外國人，但是我只看到他，而且走近一看，我呆立了許久，在那張桌子旁，約有十位詩人和藝術家正在聆聽他高談闊論……」

也是透過莫里斯，他結識了象徵主義之父馬拉美；後者曾將愛倫坡的作品譯介到法國。這位詩人深受高更吸引，將他視為他們的成員之一。詩人在這個古怪的當代畫家身上，找到了他那些被繪畫延伸使用的美學觀點。「這就是夢想。這是對象徵符號的神秘構造的最佳運用：將一個物品慢慢地抽絲剝繭，找出它靈魂的模樣。或者，相反地，選擇一個物品，藉由一連串的解析，從中抽離它的靈魂。」作家寫道。經過一八八六年尚・莫黑阿斯的宣揚之後，愛德華・杜佐丹嘗試將象徵主義理論化，他解釋說：「無論是在繪畫或文學裡，對大自然的描繪都是虛幻的……適合做為描述的方法，不是圖像而是符號。」他還建議開發夢想、臆測、幻覺、魔力、蟄伏和死亡的園地。總之，唾棄那種一板一眼、架構完整、注重理性和條理分明的世界。就像夏凡納、古斯塔夫・莫黑阿斯或奧迪龍・魯頓一樣，帶著無政府主義的怪味、輕微的失落感和沾了硫磺的神秘氣氛。高更和他們氣味相投。

假如說馬拉美是感性的、細膩的，十足的英式紳士，那麼高更便是粗獷有力的跑船郎，但卻住在真實的土地上，被無止盡的苦惱糾纏不休。他們彼此相吸。高更的人生經歷「令人

鼻酸」，詩人嗟嘆！從此「可愛的馬拉美」給予他強而有力的支持——「那隻施捨的手給人歡樂和鼓勵。」高更坦承。他所得知的象徵主義，拒絕簡單的現實主義—自然主義，透過造型語言開創主觀意念。那是隱藏在形式和框架後的玄奧、神秘和世界的精髓。顏色有其聲音、意義和用途，藝術家不是凝視，而是沉思、認識這個世界後，再透過其人及其藝術說出其感受。畫家不單只是傳譯視覺的感受，他還將此感受推及經驗、思想、本質和質疑。從顏料罐裡擠出紅、藍和綠色，要懂得加進人類的熱情，塗抹對命運的疑問。一八八八年十月，在寫給叔福的一封信中，高更已經指出：「這條象徵主義之路充滿了暗礁，我才用腳尖輕輕碰了一下，它卻已經深植我心，我只能任由感覺決定⋯⋯」假若需要的話，獨一無二的例證便是一八八八年在布列塔尼完成的作品，編號W245的〈聽佈道後的幻想〉，或稱〈雅各與天使的搏鬥〉。場景交錯混合，宗教與世俗，鄉土與迷信。真實的生活裡加進了信仰的觀點，心靈的幻覺出現在田野和樹林裡，百分百的象徵主義！這是個涵蓋數個空間的夢境嗎？朱紅色的土地上有人類、有半神半人和動物？高更解釋說：「我們全都掉進了自然主義可惡的錯誤裡⋯⋯真相是，藝術是純潔的思維，藝術是原始的。」法國《水星雜誌》堪稱為當時的藝壇聖地，許多與高更為友的人，經常在這本刊物上為他說話。在某一期雜誌中，亞伯·奧利耶語帶激動地說：「你們中間有位壁畫天才，牆！牆！給他幾面牆！」

高更想到世界盡頭去尋找這樣的生命活力。馬拉美還是幫了他的忙，儘管，正如他所記載，他感覺「這些」都是異國的謊言和令人失望的環球旅行。」他還把古斯塔夫‧米爾保請出來幫忙，於是後者在《巴黎迴聲報》上發表了一小段的文章：「高更先生是個很特別，很令人感動的藝術家……他的藝術既複雜又原始，既明亮又黑暗，既野性又細膩，是一種有奇特思維的作品。熱情，而且史無前例，簡直可說古怪超群，使人心醉神迷。一級棒。」他強調這名藝術家希望逃離「文明，自願追求遺忘和沉默……」。

《費加洛報》也跟進報導：撰稿人是米爾保，曾用五百法郎熱誠地向他買了一幅油畫。果真讓他一夕出名，因為有了作家的簽名擔保，就是致勝的關鍵。一八九一年二月，氣勢愈來愈強，相關文章一篇接著一篇出現，就像「滾雪球」般：《伏爾泰報》、《正義女神報》、《高盧報》、《點將報》……高更興高采烈地向梅特說起自己一手導演的這些事情：「報導非常多，而且在藝術界掀起熱烈討論，連在英國都有報紙報導。」老畢沙羅嫉妒地評論：「他的一切作為就是為了讓人家封他為天才，真是聰明。除了用這樣的方法，他怎麼可能輕易地出名。」

高更成了紅極一時的名人，早上才做的採訪當日便刊登。他坐在作品旁，擺好架勢，侃侃而談。著迷於他那「魔幻色彩」的記者居勒‧余瑞甚至寫道：「你們看過那些畫了嗎？嗯！二十年後將增值為兩萬法郎。」總之，任何愛畫的人將會對他瘋狂，高更傳奇於是開始

風靡。

那個午後，德胡歐旅館內擠滿了人。象牙槌才剛敲下，成果便出來了：三十幾幅畫以高價賣出，其中那幅〈聽佈道後的幻想〉賣了九百法郎。買家當中不乏嗅覺敏銳的藝廊老闆；也有私人收藏家，例如拉·羅克·傅柯爾伯爵；也有的是真心喜愛，或湊巧經由朋友和畫家（例如竇加和孟福瑞）的引介而前來捧場。二月二十三日晚上，交上好運的高更入帳九千三百五十法郎，平均一幅畫賣三百二十法郎，這次拍賣所籌到的金額，比他原先預期到馬達加斯加生活所能籌到的金額多出一倍。他在精神上得到了莫大的鼓勵，儘管他自己並沒有察覺，這只不過是支持者的五分鐘熱情。

一個月後，馬拉美在伏爾泰咖啡館主持了一場告別晚會。四十五位嘉賓應邀參加每份五法郎的晚宴，其中包括聖保爾·魯、瓦雷特和拉基爾第，還有莫黑阿斯和莫里斯，眾人把這位聲名鼎沸的畫家團團圍繞。在兩次舉杯祝賀、兩次掌聲雷動、幾次感性發言當中，大家讚美這位畫家堅強的意志，因為他寧願捨棄奧德翁劇院和植物園，遠赴他鄉領受異國的顫慄。

「我判斷我那受到你們喜愛的畫法正在萌芽，因此希望能夠親自到那個既原始又蠻荒的地方去好好地耕耘一番。」他再次向奧迪龍·魯頓強調。

同時，他從法國郵船公司購得了七折的船票，並且申請到一個名目不清但正式簽約的職務，前往大溪地「以藝術的角度研究當地，並繪製成畫，兼研民俗和當地景觀。」國家允諾將出三千法郎購買他的畫。無論如何，他都將以勝利者的姿態歸來。

但是，儘管成功了，高更一想到得離開大家，甚至放棄一切，便意志消沉。在出發的背後，真相並非如此浪漫，他做了許多精細的考慮。朱爾・賴納1在他的《日記》一書中寫道：「正在興頭上的都德，向我們談起高更的出航。後者想到大溪地去，到一個沒人認識的地方，但卻一直沒有去。最後他的一些好朋友對他說：『您一定得去，親愛的朋友，您一定得去……』」真是殘酷的諷刺！向莫里斯坦承事實時，高更幾乎崩潰了。「可怕的犧牲。」

他坦承。他得拋妻棄子，於是到哥本哈根給了他們最後一次擁抱；他還得離開出現在作品中的一位身懷六甲的年輕情婦——茉麗葉・余嘩。三月二十四日，他心血來潮，寫信給梅特說，等他回來之後，希望能夠和她再續前緣，假如她還願意接受他這位大溪地人的話。「所以我今天想向妳送上一個定情之吻。」面臨困境時，他想起了她，釋出了特別多的溫柔。

寶加心知肚明：這次的大拍賣，其實是這位身處絕境的男人的最後反擊。當然是瞎忙了一場。但是，走出橄欖園後，高更再也無法回頭了。他逃亡，但卻逃到一個缺氧的地方尋求氧氣。他被判刑作畫，判刑找回自己，判刑再去流浪、居無定所，將無法達成的藉口推開，到那裡去生活。

「大力士的身材，花白捲曲的長髮，表情活潑，雙眼明亮，擁有獨特的笑容，很溫柔，很客氣，還有點兒愛開玩笑……」在他離開前三小時，記者尤金・達帝爾如此描述。高更還在報紙裡主動加了一些說明：「我的離去，是不想受到文明的影響。我需要重新回歸原始的大自然，我只想享受野地的生活，過他們的生活，無憂無慮，只要像個小孩，關心我腦袋裡

的想法，借用原始藝術的方法，那些唯一的好方法，唯一真實的方法。」

里昂火車站，一八九一年三月底，他的心裡糾葛著歡喜和輕鬆、內疚和陶醉。「躲到大洋洲某小島的森林裡，在那裡快樂地、寧靜地、藝術地過生活。」郊區、工人住宅區、樸素的鄉間。「一種高尚的意識，在他的才華大放光明的此時，放逐，以便重新奔向遠方，奔向他自己。」馬拉美舉起香檳酒杯讚揚。火車快速駛向馬賽，將頂上一縷縷煙霧拋向後方，看似在空中寫下了些什麼。在他抵達馬賽港一個月後，亞瑟‧藍波從哈勒爾歸來，精疲力竭，匆促返鄉，竟猝死在法國，享年三十七歲。

站在慢慢鬆纜的郵輪「大洋洲號」的船板上，高更真不知道該放聲大笑還是掩面哭泣。站在風扇之間：蘇伊士港、亞丁灣，之後是馬赫港口，在紫紅色的舷窗裡，已然升起了棋杆和椰子樹。高更正航向他的那塊應許之地。

註釋

1 朱爾‧賴納：Jules Renard（1864-1910），法國作家。他的散文無一字多餘，對後來的法國作家影響很大，一般咸認他匡正了在他之前的自然主義作家毫無選擇地堆砌細節的傾向。他是《法蘭西信使》（Mercure de France,1890）雜誌的創辦人之一，並當選為龔固爾學院院士。

第13章 幽靈在看著

今天早上，我在信箱裡發現了一本用大信封袋裝著、誤遞的「現代版畫」目錄──是寄給我那位畫商弟弟的。第二十八和二十九頁刊登著，下個月有六幅高更的作品將進行拍賣，上面有一張銅板腐蝕畫和幾幅蝕刻版畫作品。在這些蝕刻作品中，有一幅馬拉美的肖像──側面，頭上棲息著一隻黑烏鴉；還有一張〈幽靈在看著〉的拓印，樣子看起來就像是「印在一張金絲雀黃的牛皮紙上，一個巧克力色的實驗作品。」該目錄特別替這個編號六十二、開價五千法郎的蝕刻作品做了說明：「氧化的線條，沾滿灰塵，而且缺了一角。用石墨落款，可能是斯堪地那維亞語，無法辨認。」

那幾個落款讓我深感困惑。是誰寫的，收藏者嗎？梅特的丹麥朋友或她自己？儘管寫得很好，為何要在雕刻品上落款，而且還故意左右顛倒？難道它們才是重點嗎？這五個字用石墨寫下的字（上行三個字，下行兩個字，最後一個字畫了條線後，還加了個括號。每個字皆難以辨識，草體，像密碼一樣）看起來很奇特。它們為這塊右下角有畫家親手簽名的雕刻作品增添了神秘感。這塊蝕刻的背面還有另一件作品，〈女浴者〉。

目錄的第二十九頁有一件該作品的複製品。蝕刻，尺寸205×290，一八九三─一八九

四。像嬰兒般躺著，背朝上，是個正在睡覺的大溪地女人，像半個胎兒、又像半個祕魯木乃伊。她的床像個白色的小池子，像一顆被她身子擠滿的、具有象徵意義的蛋。她那條髮辮甩向圖像的左方，讓人聯想到臍帶。她的拳頭被她摀著耳朵⋯她不願意看，也不願意聽。她又害怕又想睡覺，朦朧間陷入一場夢境，與外界完全隔離，用可滲透的肌膚將自己奉獻出來。她的腳跟無意識地指著一個冷笑的幽靈──很明顯地出現在畫的右方，在昏暗的角落裡，像個小孩那般大小，野蠻且煩人的淘氣小精靈。這個似死猶生的謎樣幻覺，毛利人的幽靈，到底是真是假？總之，那是個揮之不去的幽靈，一個冷血的死亡侏儒，一個從黑暗裡迸出來的嬰靈，回到人間戲弄活人溫存的肌膚⋯⋯

這塊蝕刻是全幅的〈諾亞─諾亞〉的一部分，被視為是畫家對他在大溪地早期生活的描述。雖然主題相似，但此作品並非完全引用自高更那幅蓄意驚動世人的名畫〈幽靈在看著〉（W457）。在那幅畫當中，幽靈是躲在左邊，背靠著一根床柱，床上趴著一個全身發抖蜷縮、頭髮零散，修長且年輕的大溪地少女，赤裸、驚恐，嚇得忘了遮掩大腿和臀部。「她趴在一張鋪著藍色床單及淡黃色被單的床上。淡紫色的背景有幾朵小花，看似一些電光火石；床邊有個奇怪的人物。」〈幽靈在看著〉這個名稱包含雙重意義：是她正想著那個幽靈，或者那個幽靈正想著她⋯⋯」高更費力地解釋。

在新近再版的《諾亞─諾亞》一書中，這幅蝕刻佔了最重要的位置。作家索梅瑟‧莫漢為此詩集寫了篇導言，並在文中透露了一則軼聞。在帕皮提，一九一六年，有一次在散步

時，有人向當時正在玻里尼西亞度假的莫漢提起一間高更曾經住過的茅草屋，他立即開車前

往馬泰亞，衝進一條擠滿了正在玩耍的小孩的小巷子，去參觀一間隱藏在海里康樹叢中、毫

不起眼的小屋。最後終於在門板上發現到高更的真跡！一組包含三個部分的彩繪玻璃。「屋

內有三道門，每一扇門的下半部都是由木板組成，上面則是一塊塊用木條鑲嵌的玻璃。那個

人告訴我，高更曾在玻璃上畫過三張圖。」莫漢說。

假如前兩幅作品被刮掉或幾乎完全擦掉了（其中一張只見一顆破碎的頭，另一張是女人

的酥胸），那麼還有第三幅，完整的，三幅畫中唯一倖存的一幅：一個穿著纏腰布的夏娃，

手持一顆麵包樹的果子。在她背後，有幾艘用單線條勾勒的白色風帆，一片油亮水藍的大

海。旁邊，有一隻兔子，以及一棵彷若枝葉茂盛的藤類往上攀爬的雞蛋花。純淨的、中世紀

的、綜合派的畫風。日期大約是：一八九二年。異教徒的彩繪玻璃！

「我想向您買這扇門！」之後莫漢不動聲色地試探。

「是該換扇新的。」這個大溪地人回答，以為逮到了一隻呆頭鵝。

「需要多少錢？」

「街角的那個木匠說要兩百法郎。一扇新的門。」

「成交！」

莫漢叫人把門卸下，搬到他的車頂上。最後，千叮嚀萬囑咐，他請人把下面的木板鋸開

取下玻璃片，帶回歐洲，重新拼裝在他那幢位於菲拉海角的別墅。幾年後，因為一時缺錢，

這位作家便將他的這項發現以一萬七千美元出讓。真是一則毫無教化意義的故事！

不管在亞文橋或波樂度——當然，就算搜遍全區，我也沒他那種好運氣——換成是我的話，難道真的會用大把鈔票，砸得我的家鄉布列塔尼目瞪口呆，然後叫人把某座片堤農園的大門拆下來？同樣的發現，恐怕只會讓我全身痙攣，但竟然是一片玻璃或大師的油畫！儘管傳言有人在萊依塔河底和波樂度釣到了幾個破損的畫框，或說，在海濱酒館的隔板內，為了安裝一個咖啡壺，有人發現到一些壁畫的殘骸，但最主要的部分已經散失了。當然，後來有幾張素描和幾幅油畫重新與世人見面。這裡，有一張事先畫好的鉛筆畫，一邊畫了一張半閉著眼的大溪地女子的臉龐，另一邊則畫了幾隻貓。經過鑑定後，

一九九九年十一月，它以一百二十萬法郎賣給拜約市。幾個月前，還出現了一張不尋常的墊板，在一片縫合的紙板上，有兩張布列塔尼的水彩畫——鵝、鴨子、碗、靜物和水果——拍賣時，以將近一千萬的法郎賣出。這些都不重要！高更的旅程有漏洞，等待我們去替他彌補，等待我們和其他的人，讓這些火苗灰燼延燒到更遠的地方。這張黑色蝕刻上那個幾乎飽受驚嚇的女人，〈幽靈在看著〉，既像我的女兒又像我的姊妹，一個最遠古的妻妾……讓我們一起往前，腳步一致，反抗和接受批評，帶著蒙上驚嚇的眼神，這次輪到我，和她一樣，幻化成永恆和夢遊，在裡。她就是那面讓我如墜五里霧中的鏡子，走進我們猜不透的微光虛境和現實間徘徊。

當然，在高更的作品中，我總是試著尋找幽靈的影子。不僅是因為我觀察到他們，也是

因為到處參觀他的作品，讓我認識了他們，在圖案夾縫中發現了他們，捕獲的數量比想像中還多，他們的樣子從未如此明顯，就在竹造茅屋和木槿樹叢的陰影下。他們像一些陰魂不散的黑色使者，一些惡魔，強勁有力，面帶冷笑，一副驚恐不安的樣子。他們的表情豐富，裝模作樣，一會兒戴面具，一會兒露出詭譎的微笑，眼神呆滯，好似缺少眼珠。

這是一個揮之不去的主題。畫中這種模糊不清的窟窿，好似排水孔一樣將人往裡頭吸。在〈我們向您致敬，瑪麗亞〉畫中，這位腳踏紫色路面的大溪地母親、熱帶人心中的無瑕聖母，穿著血紅色的纏腰布。在她的左肩上，坐著一位早已死亡的耶穌，蒙古症的外型，面無表情，而且已經發青冰冷，四肢僵直；只有頭部沉重地靠在她的頭上，因此兩人頭頂的光圈相疊。又發現一個！在〈魔鬼的話〉中（W458），有兩個人物：一位覷覦的裸女和一個不懷好意的鬼魂；他的面貌被畫上黑輪廓，眼神僵硬，牙齒外露，在一條藍色的斗篷裡縮肩躬背。還有，在〈夢境〉（W557）的背景中，也很難假裝沒看到壁畫上的圖案裡，出現一些糾纏的綠色軀體。或者，正如高更在〈永不再，噢，大溪地〉（W558）中所記錄的，他變形成烏鴉，是一隻「伺機而動的邪魔之鳥」，嘴鼻和雙眼睥睨著另一位大溪地女子溫柔的胴體。連馬爾濟斯群島海灘上的那兩位騎士也一樣〈海灘上的騎士〉（W620），半人半獸，眼神空洞，表情僵化，騎著灰色的馬匹，混在活人當中，和他們一起，面無表情地去兜風。這是哪一種散步？去哪裡？包括那幅〈阿弟弟〉，掛在荷蘭美術館裡的那位小王子，不也是幽靈的化身嗎？

假如說我偶爾還會想起阿里斯帝德，那是因為，他讓我想起自己曾經在玻里尼西亞度過的童年，那三、四年徜徉在陽光下，幾盡完美、無憂無慮的時光，早預示了我未來的命運。

除了這個原始的玻里尼西亞外，我對以前完全沒有記憶：我對以前、對這幾年的都會生活完全沒有印象，彷若我是出生在芒果樹和檉柳的樹蔭下，曾經和鸚嘴魚和烏龜，以及偶爾出現在珊瑚群裡的鯊魚一起戲水。在認識這些被陽光洗刷乾淨、擁有大塊均勻色調，每個元素皆有其聲音、味道、溫度、節奏和脾氣的空間之前，我似乎對生存也無任何知覺。我的生活從那裡展開。這塊因魔法而出現或消失的大地，讓我想起那位應該比我早些生活在此地的哥哥；在我眼前，那位胎死腹中的嬰孩的生命，假如他夠強壯和堅韌的話，早在我出世的前兩年便把我的生命刪去了，所以我的生命本來不該出現，或許是偷來的。一個從未謀面、被留在法國土地上的哥哥，他並沒有陪我們到這些歡樂的海灘來；而另一個生命，飽滿和傳奇的、海灘上那個面色蠟黃如中國人的阿弟弟，雙眼空洞的阿里斯帝德，那是第二個我，雖生猶死。一個複製的他，早已使用某種方式在等待我們的到來了……

阿弟弟，就是那個頭髮平貼、噘著嘴巴、猴子耳朵的提奇人。一個圖騰。高更出現在他的身邊，他同情這個小孩，渴望畫下這個遺體。他為何會對他如此感興趣？愛蓮娜・蘇哈，

126

那名男護士的妻子，我手上有張她的照片；恍惚間，我懷疑，她和那位曾陪伴高更度過他在玻里尼西亞早期生活的英國、大溪地混血女子蒂蒂，是同一個人。我還懷疑，這個小男孩可能就是高更和這名少婦的私生子。那個化名為「蒂蒂」（大溪地文「乳房」的意思）的人，我心想──是否就是她，在一條珊瑚小路上，大搖大擺地陪著他坐著馬車招搖過市？可惜日期不符合。顯然，當時有兩位混血女子。其中一位嫁給尚─賈克．蘇哈，也就是阿弟弟的母親；另一位，土生土長在帕皮提這個「買肉的市場」⋯蒂蒂，她賣身是為了換取禮物和金錢。「不久我們便看到第一位大溪地女人出現，蒂蒂，他的情婦，英國人的後裔。他經常在家裡接待她，但沒有和她同居。」一位替他立傳的名傳記作家畢爾．勒伯宏強調。「她幾乎可算是英國人，會說一點兒法文。」高更在《諾亞─諾亞》中寫道。蒂蒂和高更之間的故事很快便結束了，位置被泰哈阿瑪娜所取代。高更是在前往塔拉沃灣的路上被她吸引，並在〈泰哈阿瑪娜有許多祖先〉（W497）中把她畫成毛利族的女王，手拿棕櫚葉編的扇子，象徵皇室的權杖，左手邊則有兩顆成熟的芒果。她頭上插的鮮花既美麗又神秘；儘管身穿白色條紋的簡樸長洋裝，依舊散發出女人天生的優雅。一個世紀後，她就被裱在一個金色的木框裡，掛在芝加哥美術館中。那位從熱帶叢林中帶回的美麗戰利品，用印花布和幾塊香皂迎娶的妻子，美麗的泰哈阿瑪娜，我們想正面瞧她時，她也正面看著我們。繁花盛開，稍縱即逝

�⋯⋯

在希瓦─歐亞島的玄武岩頂峰下，高更刻骨銘心地寫道：「我們已經詞窮了，只能保持

沉默。我眼中所見的那些不動的花，就和我們一樣。我聆聽空中大鳥的呼嘯，終於領悟了那個偉大的真理。」我在他的那些模特兒，那些羞赧、臨時的南海未婚妻身上，看到了這個真理。這個望著我們、令人震驚的暈眩，在消失前，也回望著它自己。生命的力量，死亡的永恆，我們在無法理解的喧鬧中執起它們的手，眼神相望……

第14章 與美術館館長對談

「中國人永遠無法原諒他在《黃蜂》裡對他們的描述，那是一本上世紀末在帕皮提發表的諷刺性性雜誌。至於大溪地人則對他抱持懷疑的態度，認為他是個異類，自動和他保持距離。高更嗜好杯中物，四處求愛。在一個以宗教、保守派思想為主，過著井底之蛙般生活的小社會裡，這個男人被視為怪胎。他不是那種受尊敬的『白種人』。總之，他與眾不同，既沒有殖民者的野心，也沒有商業計劃或探險的目的。他和原住民打成一片，穿纏腰布，住在小茅屋裡。」

「那麼現在呢？」

「根本沒有人注意到他的存在。玻里尼西亞人對此完全不在意，儘管這名畫家已經成了他們國家的一份子，甚至幫他們對抗不公平的殖民統治制度⋯⋯因為缺少資金，再加上我們的收藏數量不多且離他太遠，這對他助益不大。二○○三年五月舉辦的百年紀念展，但願能夠扭轉這種觀念，改變世人的看法。」

巴黎第六區，麥迪遜飯店，二月裡一個雨絲紛飛的午後，我和帕派里高更美術館前任館長吉爾·亞爾度在面向聖日爾曼大道的大廳裡長談。這位住在帕皮提的傑出專家，當時恰巧

過境巴黎。對我而言想寫一本有關高更的書，絕對少不了他的幫忙。四十年來，這位布列塔尼人一直努力地將高更介紹給世人，不遺餘力地替這位畫家辯解。他和維克多・梅勒斯一起合作整理高更的信件，在玻里尼西亞成立一個基金會和一間圖書館，並且經營一家書店和一間出版社，專門出版精裝本的高更著作。他這次是因為身體不適，前來巴黎接受治療。

這位年約七十、頂上光滑的老翁，安坐在路易十五風格的沙發椅上，興致勃勃地望著我。他看起來有點兒像亞洲人，有一種善意的拘謹。從一九六五年起，在他工作的那座位於潟湖旁、鑲嵌在植物園裡的美術館，他一一接見每位想寫傳記的作家，向他們公開館內所有的收藏。我十分需要他的支持和協助。

「帕派里美術館開館以來，您便在……」

「我在馬勒庫拉美術館的維杜拉小溪，和人一起合作拍攝幾卷有關當地土著的紀錄片。我會說英文，這在大溪地算是稀奇的了。」辛格波里亞克基金會於是挑中我負責管理這間美術館，我就這樣待了下來，就這樣。」他謙虛地說，「今年我決定退休，專心經營自己的出版社……但是，我們還是談一談吧。您怎麼會想寫這樣一本書？他有哪一點吸引你？」

「我喜歡他遠渡重洋橫越世界，喜歡他永遠處在旅行的狀態中。他的個性豁達，像條天才的水流流過世界各地。他像個固執的賭客，只下注一個號碼、一種顏色：他、他的畫、他的作品。他是一個自私的人，沒錯，非常地自私。但是，同時，假如我們深入探討細節之後，就知道他其實別無選擇：他被證券行炒魷魚，被太太甩掉，被朋友背叛，被畫商放鴿

子。連一八九一年在德胡歐旅館館舉辦的那一場拍賣會，也像是挨了命運一棍子，迫使他走向自己，最後甚至只好放棄。就經濟上而言，他身無分文；就社會地位而言，他依舊是賤民。一般人以為他可以自行決定命運，事實上，他反倒成了受害者，但卻是個固執的受害者。他死命抵抗，像蛇蛻殼一般徹底地改頭換面。我們也不難猜測他這樣做是不得已的，是被一場陰謀陷害，不得不歸成他自己，成為保羅‧高更……在希瓦—歐亞島，在一九○一年末，在那座比極樂世界更恐怖的各各他山島上，他就像位苦行僧，一位有宗教幻象、被解放的苦行僧。他失去一切，也贏回一切。我很欣賞他的意志力，他傑出的表現。」

「您去過玻里尼西亞嗎？」

「我對那裡的景物很熟悉。和您一樣，我原籍布列塔尼。大溪地有我的童年記憶……馬達加斯加，他原本打算定居的地方，我的少年時光便是在那裡度過的。至於越南北部的東京灣一帶，是高更曾經認真考慮過的地方，我的祖父曾在那裡擔任步兵長！美妙的梯田、原始的森林、颯颯作響的竹節，或者，還有一些背著弓箭的山地原住民。我可以想像高更筆下的湄公河三角洲、順化的皇宮……或者從塔那那利佛高聳的高原，沿著莫三比克海峽航進馬任加的帆船港。令人驚訝的是，這位極端自由主義者，竟然可以和海軍、步兵及殖民地的阿兵哥，那些當時隨著科學家到處旅行的真正探險家，相處融洽。在亞耳，有朱阿夫兵團的少尉彌利耶；在大溪地，有史瓦東船長或曾諾中士。更遑論是羅逖和謝格蘭這兩位在往後極重要的人了……」

「對主角本人呢？」

「我不確定他對同時代的人是否也如此友善。至少他有個優點：從不隱諱自己的身分。他曾是畫家們眼中的銀行家，巴拿馬運河工人眼中的畫家，丹麥人眼中的小職員，布列塔尼沙丘上被罷黜的國王。不懂得爬椰子樹，也不會抓魚，但是依舊擁有優點，他是『那個描繪人類的人』；是生活在異地的異鄉人。他安於本分，不過也會抱怨，破口大罵。」

我們談了兩個小時。我的疑問顯然有了解答，或者至少從這份讓我感覺窩心的熱情中得到了回饋。我自認還是個大溪地小孩。

「我回去過兩次，發表過幾篇文章，現在正忙著替帕皮提大學再版馬克·夏度恩的那本大溪地小說《巴斯克》（Vasco）。我在當地還有一點兒人脈。」

亞爾度問我他們的名字，他認識他們。當然，在那群島上，大家彼此熟識。整個玻里尼西亞共有二十一萬居民，散居在一百個小島上，其中約有十三萬人住在大溪地島，大家或多或少有點親戚關係，可能是異父或異母的兄弟、侄孫輩。或者更離譜，和別人的兒子或女人亂搞。

最後，亞爾度允諾協助我，並給了我幾個電話號碼。透過他居中協調，維克多·梅勒斯寄了一些我所沒有的高更與梵谷之間的信件給我。而且，他知道我即將啟程前往當地之後，便提議自願當我的嚮導。

「您到的時候，來圖書館可以嗎？」

我再滿意不過了。在著名的《布甘維爾之旅後記》作者狄德羅（Diderot）的雕像下，正好來了一班八十六號公車。再過不到十個星期，我便可以重返帕皮提了，我將踏上保羅大叔當年走過的旅途。

第15章 縱情大溪地

高更乘船前往大溪地那年四十三歲，皮箱裡，就像卡通人物丁丁從奧立維拉‧達‧菲格拉的商店走出來時一樣，只放了一把連發槍和幾盒彈匣、一把吉他、一隻打獵用的號角、兩把曼陀林、幾管顏料、幾塊畫布、幾隻鉛筆、幾把剪刀和鑿子。口袋裡，約有五千法郎，那是他在德胡歐旅館拍賣所得的餘款；其他的錢花在付旅費、還債、買器材，給了一筆贍養費給妻子，還給情婦茱麗葉‧余曄去買縫紉機。一八九一年六月九日，過完生日後兩天，他抵達了大溪地。對高更而言，此時遊走異鄉是再適合不過了。他在大溪地總共待了兩年，直到一八九三年六月為止。

「我們看見海面上出現一些奇怪的火花，呈之字形飄動，陰暗的天空裡，明顯地出現一個有蕾絲花邊的黑色錐體。我們在莫雷阿島附近繞來繞去，尋找大溪地。」清晨五點，天已大白。站在帕皮提港邊，他頭戴牛仔帽遮住長髮，樣子十分好笑。滿街奔跑的小孩、肥胖的大溪地人、修長的中國女人、忙碌的傳教士、衣衫不整的阿兵哥……放眼望去都是椰子樹。

清澈如鏡的海邊矗立著一座綠油油的高山。幾個屋頂，一座又紅又尖的鐘樓。花叢中蜿蜒著幾條珊瑚紅的小徑，船隻和獨木舟飄蕩在水中，陽光把幾座倉庫照得閃閃發亮，空氣中有一

135

種來自海洋和成熟水果的香味。

第一個令他眼花撩亂的印象是，那一抹陽光和氣味到哪裡去了呢？途中在努美亞靠港休息時，高更便和史瓦東船長攀上交情，抵達後又結識曾諾中士，於是便聽從他們的建議，在教區附近定居下來，住進一間有陽台的木屋。他和隔壁一對夫妻很投緣：蘇哈夫婦，尚─賈克和愛蓮娜，小阿弟弟的父母。之後，有人替他引見拉卡斯加德總督，一位聲名狼藉的馬丁尼克人。但是這個「外派的藝術家」外表怪里怪氣的，讓人懷疑。他是間諜嗎？顯然是巴黎派來的政客。大家開始對他保持戒心。

高更留在城內，開始玩起當地的娛樂。他常去軍人俱樂部，到公園參加舞會，調戲少女，在筆記本上用油畫、水彩、素描、鉛筆畫下當地的動物、風景和土著。他還試著跟某位姓卡度斯多的人學習當地語言。最後，他甚至理了個大光頭；為了看起來更加體面，還買了一套白色棉質的傳統服裝。他寫道：「我很清楚我又變迷糊了，需要過段時間才畫得出好作品。」

抵達一個月後，他寫信告訴梅特他對此地的印象：「寧靜的大溪地夜晚，比其他任何時候更詭譎，完全聽不到一絲吵人的鳥叫聲。到處都有落葉，但是一點兒聲響也沒有，簡直就像從心裡輕輕擦過……我感覺這一切迎面撲來，此刻我終於可以安靜地休息了。」

最初試探性的幾幅畫中，包括一幅他把自己偶像化的自畫像，四分之三的高更，背後有塊黃色的方形物體，右邊角落還點綴一個綠色雕像（W415）；一幅史瓦東的肖像，他脫掉

136

軍服，改戴義大利南部的卡拉布里亞傳統帽子，身穿紅色纏腰布（W419）；一個耳邊插著

一朵花的大溪地男子（W422）。為了維持日常生活所需，高更也嘗試替一些權貴或商人畫

「幾張索價高昂的肖像」。可惜和在歐洲時差不多，他根本找不到客戶。當地沒有藝廊，難道

他搞錯了嗎？

從八月起，我們這位旅遊畫家便意氣消沉，他的作品連世界盡頭的那些野蠻人也沒興

趣。在這個微小的殖民社會裡，他無法自力更生，因為不管是公務人員或工廠的上班族，都

讓他感覺忍無可忍。再者，反常地，因為經常縱酒狂歡，他被視為異類，總督並不喜歡他。

為什麼派這種人前來執行任務呢？正好，他總是這麼說。於是他繼續追求大溪地女子，和士

兵飲酒作樂，和靠岸的水手們到處閒逛，反正他只是個反動者、是個藝術家，完全無法融入

這個只會一味模仿法國偏又模仿得四不像的窄小生活圈。他很快便告訴自己：「這種歐洲式

的粗俗真讓人感到噁心」，這些白種人在博馬雷五世下葬當天，竟然還高聲喧嘩；至於大溪

地人，他們覷睞、專心、安靜地尾隨著行政區的隊伍，唱著葬禮上的哀歌安眠曲。「文明，

唉！戰勝了……大兵、商人和官僚制度……」

這是世紀和種族的末日，一方忙著埋葬他們的君王，另一方則有軍隊的鑼鼓喧天、旋轉

木馬、烤肉串……國王的駕崩「像極了股票暴跌」。高更頓悟：文明只會摧毀原始部落。文

明陰險地啃噬古老的祭典、神祇、神話，吞食人類的新陳代謝。

「我喜歡的是以前的大溪地！」高更叫喊。然而他堅持繼續作畫，畫了許多草圖和速

寫，把櫥櫃塞得滿滿的：「我想等我回去後，口袋裡應該可以裝滿夠多的資料，夠我好好地畫上一陣子。」他總結。可惜在那些開滿花楸樹的路上，他並沒有找到毛利人原始的和野性的藝術足跡。

那些他在歐洲時夢寐以求的遠古遺跡、奔放的浪漫情愫和花木綠景，都到哪兒去了呢？他是否該進一步深入島內？是否有哪個地方抵擋得了文明的衝擊、傳教士的操縱，和狂妄的殖民主義呢？「我只想從事簡單的藝術，非常簡單的；因此，我需要將自己重新丟進原始的大自然裡。」出發前，他這樣提醒那些願意聽從他的人。他應該到哪裡去尋找那些鑲嵌在濕潤的蕨類植物裡面、隱藏在兩座狹隘山谷間的提奇？而他們天真純樸的超能力，是否真的可以成為「藝術家」的「營養奶水」呢？他想起一些浮雕上的戰士，他們從頸項到小腿刺滿刺青，來自古老的歲月，手上揮舞著狼牙棒或羽毛扇！曾幾何時，那些以傳統材料裁製的服飾、刻滿稜線的岩石、通靈的巫師、部落的唱詠詩歌，都消失到哪裡去了？全被現代化踐踏了，被進步破壞了，被傳來的福音弄得支離破碎了；比起以此為主題寫成《遠古的記憶》

（一九〇七）一書的維克多‧謝格蘭，高更更早意識到這一點。

沒錯，他應該睜大雙眼：變質了，帕皮提成了一個擁有三、四千個居民的偏遠小鎮，裡

面黨派紛爭，天主教和新教衝突不斷。各族群彼此對立：大溪地人和那些冷漠懶散的混血民族，感染了「城市」的習性；原先以苦力從事棉花種植的中國人，轉行從事小手工藝；盎格魯撒克遜人和商業利益掛勾；跋扈的法國僑民以中世紀的莊主手段治理殖民地；呆板僵化的公務人員和行政官員，則只會聽命行事。酗酒、嫖妓、自由放任，因此幾種嚴重的傳染病，包括傷寒（一八九○）、痢疾（一八九二），終於對當地人進行大反撲。「歐洲，那個我原本以為已經擺脫掉的歐洲，在那些持續固守殖民惡勢力的傢伙統治下，這地方竟然誇張地模仿起歐洲那些文明人的道德、流行、缺點和怪癖，簡直可笑至極。」

要再次躲到更遠的地方嗎？坐船到五千公里以外的馬丁尼克島？他所有的積蓄全花在縱慾狂歡上，偏偏匯票又還沒到。信件少之又少，報章雜誌上也無任何消息。其他的夥伴們都在忙些什麼呢？他託人帶了句話給那些原本想跟他腳步的人：「告訴我們的朋友們，假如有人想來的話，不如直接去紐約、舊金山。」艾彌爾・貝納被高更氣得要死，叔福也轉而站到梅特那一邊，對他不聞不問。只剩下孟福瑞還忠心耿耿，就差沒跟著他一起來探險⋯⋯。

那個「船長」，另一個歐洲人，成了他的莫逆之交、魚雁往返的筆友。這是一個一路支持他的忠誠夥伴，留在故鄉提供他所需。孟福瑞坦承，年長他十二歲的高更是個擁有「特殊天份」的「高個子傢伙」，高更則稱他為「我的朋友」。「他是我所認識的人當中，個性最忠誠和直率的傢伙。」無論身在何處，從一八九一到一九○三年間，高更持續透過海運郵件，向他訴說所有的喜怒哀樂。後來，孟福瑞的長子亨利，同樣以大海為家，並以他在紅海熾熱的海岸

邊的歷險故事聞名於世。

高更既要租賃家具齊全的舒服窩，又要到俱樂部用餐，因此花錢如流水，將所有的積蓄全部花光。「有時候我覺得這樣也不錯，但是同時我又覺得很恐怖。直到現在，我依然一事無成。」帕皮提對他而言，是個「最大的錯誤」。大部分的白種人不吃毛利人的食物，因此在當地若要過歐洲式的生活，用的所有物品全是進口的水貨，他根本負擔不起。「(這樣)不僅消耗他的金錢，也消耗了他自己。有天早上，他吐血吐得很厲害，急需就醫。他的問題主要在於：他所需要的東西在當地找不到，而來自法國的金錢接濟和物資又不正常。他經常向我抱怨這些煩人的事。」曾諾說。

從此，他得搬到鄉下去，和土著住在一起，和他們一起生活，所有的費用才可降到最低。為了再忍耐幾個月，為了不想回歐洲受氣，高更必須深入鄉間，深入濃林綠蔭裡，遠離歐洲人。抓生魚、從銀色潟湖對面的路邊摘水果來充飢。

「我依舊堅強，那是因為我從不會盲目地相信他人。還有，我只做自己份內該做的事。」

一八九一年九月的一個清晨，高更下定決心，坐上一輛破馬車；他捆好畫布，用一條纏腰布包好他的畫筆和美工刀，眼中望著滿是「綠意和翅膀的鄉村風景」。他划向海邊，前去尋覓麵包和陽光……

第16章 拿破崙的古龍水

我的小記事本裡，有一堆電話號碼、塗鴉、日期、摘錄和許多的筆記。那是一種小尺寸的記事本，黑漆皮，側邊有一個彈簧夾。我總共買了二十本左右，它們各司其職，每次旅行用一本，一路陪我到底，直到頁數用完為止。隨著時間，它們慢慢地被填滿，變成將來寫文章的底稿：也可說是一種簡略的手稿，是文章的支架和神經系統。沒有它們，我將無所適從。

登上AOM航空的DC-10型班機，經由洛杉磯飛往大溪地，途中翻閱那本隨著我坐在大西洋蓬鬆雲層上的小筆記本，我重新找到了有關尚—保羅·考夫曼的紀錄。這位作家兼記者即使聲名大噪，依然被扣留在黎巴嫩當人質。我很榮幸能夠在他那本書寫拿破崙的新書《朗伍德的黑牢房》的發表會上結識他。我曾經認真地報導過一小段他談及拿破崙在聖赫連那島生活時的訪談紀錄……我用「絮凝作用」的觀念作譬喻。彷彿，在這場戲劇化、逃亡的悲劇下，死亡一路緊招著這位君王；他被監禁的那間住所，朗伍德宮內的氣氛，最後承載了一個無形的物質，穿越幾個世紀懸浮在空中，像一陣致命的瓦斯散佈在各個房間內……對他而言，那是逃亡、煩惱和瓦解的味道。一些不安的電子，依舊停滯在那裡，逐步擴散，繼續劈

141

帕作響，永不止息，在羊膜浴缸和發出雨水腐臭的木板走廊間遊蕩……一間幽靈鬼屋。一座像大西洋小島般大小的墓穴，一塊悲傷的礁岩，一個和英國別墅一樣大的棺槨，他就住在裡面，活生生地被幽禁在裡面。「這個地方真恐怖！」拿破崙說過。

在那次的訪談中，在考夫曼家，他拿了一個裝著古龍水的小瓶子給我看。拿破崙的。

「君王留下的紀念品，唯一的一件真品。」主人說。

這古龍水的成份特殊，是依據巴度家族某位「妙鼻子先生」重新調配的處方，在聖赫連那島製造的，重現了這位曾攻下義大利馬倫哥和德國伊那的征服者經常使用的香味。拿破崙的隨從康斯坦在他的《回憶錄》裡提到：「我用古龍水幫他擦身體，每次總要用掉許多；因為每天都要這樣刷洗和打扮。他是到了東方之後才養成這項衛生習慣，他覺得那樣很棒。事實上，棒透了。」所以，這是少數幾個裝這種「靈丹」的香水瓶。考夫曼收藏了其中一個。

「試看看，拿破崙拿來泡身體用的！凡是在他生前接近過他的人，都聞過這個味道。」

我接過瓶子，恭敬地嗅了一嗅，是薰衣草，也許是水仙。第一千秒時……課本裡的那個君王，那位站在義大利的阿爾寇勒橋上，也曾在普魯士東部的艾勞瀟灑灑指揮大軍的軍官，那個愛捏老兵的臉頰、喜歡騎著愛駒艾蜜兒、一蹦一跳走過布滿大砲的前鋒部隊的君王，就在我眼前出現了。他依舊挺直，面無表情，毫髮無傷。剎那間，我想起童年的記憶，我害怕看見他從軍營裡走出來，海狸毛的雙角帽下露出光溜溜的頸項，身穿喀什米爾短絨長褲，長袍上有一個紫色的勳章；他的身邊站著腰帶上插著鑲嵌花紋手槍的馬穆魯克騎兵、魯斯坦，和

142

切爾克斯人伊伯拉罕。而他呢，先用靴子試探性地踩在泥濘的溝渠裡，之後才命令他的雄獅大隊前進。真是一位親愛和可怕的小伍長（原文 Le Petit Caporal，拿破崙一世的綽號）！

我只能這樣說。我原本想引用高更的話：「我的布列塔尼作品，因為大溪地，全成了玫瑰香水；大溪地則因為馬丁尼克而成了古龍水。」我關好香水瓶蓋，好讓考夫曼重新放回鋪棉盒子裡。從他那小心翼翼的動作裡，我知道他了解真正的魔力是：每一個小奇蹟都是時光裡的一個跳躍。

這就是我和高更一起追捕的東西：一些粒子、一些光亮，一種存在的氣息。最好是一種氣氛！在我業餘的狩獵收穫中算是不錯的了。

第17章　夢幻島

帕皮提，五月中旬，氣溫二十八度。「活該誰叫你們不在這裡，像我一樣寧靜地坐在小屋裡，眼前是一片汪洋大海。莫雷阿島每十五分鐘變換一次景象。穿件纏腰布便綽綽有餘了，既不熱也不冷。」我把行李和六公斤重的書放在海邊的旅館裡，對面恰巧就是莫雷阿島。一座小島，目前看起來是又綠又黑，可惜我沒有眼福，因為我的房間面對的是一座「高山」，也就是一個由兩個提奇人共管的停車場。

游泳池裡沒有人，餐廳裡有五對日本男女。觀光淡季。天色奇特，沒有光澤的大藍色，好似一堵牆。至少需要四天，我才能適應這十二個小時的時差和那二十一個小時的飛行。轉了半個地球，飛到世界的另一頭，從北到南，從白天到黑夜。與其說是疲累，我倒覺得是處在失重的狀態。根本不需要轉動錶帶上的時針，只要把它看成十四點，而不是清晨兩點便行了，日期也是隨時可換，一點兒也不會有影響。脫離了外殼，世界找到了另一種共鳴，第二個真理。就像第二個魔術幻象把第一個變掉了，如真似假，雙面魔術，面具和劇情持續變換。

棕櫚葉在二十公尺的高空颯颯作響，摩鹿加群島的鵪鶉在熱帶花園裡五彩的肉桂樹叢間

145

四處跳動。一排螞蟻忙著扛起比牠們重十倍的落葉碎片。我一邊咬著「大溪地風味」的魚片，一邊感受著悲喜交加的心情。跳脫平日的生活步調，夾在南北半球之間，此刻的我才是真正的我，雖在適應中，卻也又驚又喜。清晨四點，在奶白色的明滅曙光下，我把自己泡在礁湖裡，我的夜晚則從十七點開始。然而，我已經感覺輕鬆多了，沒有負擔，抵達這裡之後，我才深入了解生活，了解我自己外露的生活。我並非急著尋覓一處風景秀麗的地區，而是想找回屬於我自己的地方，我的生活核心。假如說我試著表現出緊張、積極的樣子，那是因為，我希望在某條小巷子、某棵芒果樹、某輛開往皮拉埃或阿魯埃的公車的轉角處，能夠看到孩提時的那個我，以及一位旅遊畫家的伊甸園夢想。

大約三個星期前，這裡舉辦了一場《夢幻島》的戲劇表演，一齣雷納多‧漢哈的三幕歌劇；這位劇作家出生在加拉加斯，是馬塞內的學生，也是普魯斯特的朋友。很遺憾我沒能趕上那幾天的盛會，因為那齣戲的靈感源自於羅逖的小說！顯然！就是因為這一本小說，高更才決定動身。這齣戲於一八九八年首度在喜劇歌劇院上演，一九四二年重新搬上坎城的舞台，之後，便再也沒有人演過《夢幻島》，而且從木在南海地區表演。這次由菲力普‧班德帶領四十位普羅旺斯─阿爾卑斯─蔚藍海岸的交響樂團音樂家合力演出，這場表演可說是件大事。由羅伯‧佛敦恩執導，這首「玻里尼西亞田園詩歌」的表演者，還包括了帕皮提合唱團和特馬艾瓦芭蕾舞團，總之，在海濱和棕櫚樹的大自然場景下演出，把場景還給大溪地人，讓配角和主角重新找回自己的定位。不僅演出成功，而且非常感人。除了由羅逖重新改

寫旋律和對白，交給雷納多·漢哈編劇外，歌劇中還穿插了幾首早被遺忘了的古老歌曲——

毛利人重新找回了他們那些遭人踐踏的記憶。

海軍軍官朱利安·維奧，後來的畢爾·羅逖，一八七二年搭乘佛羅爾號出航探險。這位羅什福爾人手上拿著一盒水彩，「馬不停蹄地畫」，像做紀錄似的，「以一種可畏的熱情，經常同一個景物可畫上五遍。在他作品裡有部長、海軍司令、船長……因為每個人都想要一張」。然而，到了陸地上，他只有一個心願：尋找一八六五年過世的哥哥古斯塔夫的混血遺孤；古斯塔夫以前來過這些小島，自認對攝影很內行。維奧到處向人打聽，與幾個家庭會面，坐著車子在海岸邊的小屋兜圈子。因為訊息錯誤，他搭乘獨木舟往返莫雷阿島，在如刮鬍刀般銳利的風浪裡險些沉船，而且滿懷希望而去，卻敗興而歸——他被騙了。在一棵印度榕樹下，有人把兩個赤裸的小孩帶到他面前，但他們並不是他的姪兒。儘管對方辯稱絕對錯不了，可是他們的出生日期和他哥哥旅居此地的時間就是不合。不，他沒有留下後代，沒有和他那位有著阿帕奇氏族古銅色臉龐的大溪地愛人塔娜胡留下任何愛的結晶。他試著透過這幾個可能是他姪子的小孩，從中尋找他失蹤哥哥的蛛絲馬跡。這名脆弱的海軍軍官把淚水往肚裡吞，重新登上佛羅爾號。稍後，他向一名前往當地的記者說：「請代我向那個國家的萬事萬物、向高山和向樹木問候，告訴它們我愛它們如往昔，可惜我無法再面對它們，因為害怕會再度受到傷害。」

由於這樣的痴狂憂傷，由於這片吸滿陽光和炙熱的土地，海軍軍官奧維擷取歐洲夾竹桃

147

這個名稱，為自己重新取名為「羅逖」，於是成就了他的那本虛幻小說《羅逖的婚禮》。劇情裡以一名英國軍官哈利・格瑞德作為掩護，混合了他哥哥和他自己的故事：在那位「完美的古典美人」、溫柔原住民女子的臂彎裡，他們化為同一個人。她和他們以身相許，她的額頭上有個用植物汁液刺上的王冠刺青。

羅逖踏上新基西拉群島的海岸時才二十二歲，謝格蘭則是二十五歲，年紀輕得令人驚訝。我呢，我今年四十歲了。三十四年後，我再度踏上這塊孩提時的土地，帶著感恩的半陌生情愫，他們兩位是支撐我的引擎和動力。每天清晨，我翻開小筆記本上新的一頁，在畫有藍色方框的空白頁上記錄我的生命旅程，之後，再用粗糙的黑紙板將正反面裝訂起來。

第18章 蒂蒂

儘管表面上看不出來，身為群雄之王，高更還是比較喜歡過一種井然有序的生活，他定期做計劃，按時完成那些阿拉伯文飾的創作。從沒有任何事情可以阻撓他。他既不夢幻也不怪誕，而是意志堅定。為達目的，他會毫不留情地推翻阻礙在面前的障礙物。「我是個意志堅定的人，我懂得叫命運向我低頭。」至於「性交」，正如他自己所言，所有的水手都幹過。就像和布列塔尼的女服務生，或者，更普遍，和亞爾、巴黎和帕皮提的妓女，只不過是為了重振和發洩精力。過後，絕口不提。就算是……這位畫家天性敏銳，總是給人捉摸不定的感覺。他很依賴他的妻子梅特，依賴他的家庭，從未間斷的通信紀錄可證明。早在一八八八年時，他便說：「想重新生活在一起，我認為在這七、八年內不太可能。」這是自我安慰還是無理取鬧？離開前夕，在短暫停留哥本哈根時，他故作優雅，和她吻別，他坦承：「或許有一天，妳終將了解妳孩子們的父親是個什麼樣的人。永別了，親愛的梅特，親愛的孩子，請好好愛我。」

不管是在布列塔尼或大洋洲，高更都認為自己是個有婦之夫，他和太太不是分居，而是為了某些事情、經濟上的需要、時空背景，被迫「分處兩地」。在他的生命裡永遠有個「高

更夫人」，他寫給她的信又長又詳盡，有命令、要求、抱怨、渴望，如他建議不要讓女兒阿琳娜學習鋼琴，要她改學吉他，以便能夠和他一起彈奏曼陀林。在這些信件裡，當然，他經常撒謊，刻意隱瞞：「給我親愛的孩子們和妳最熱烈的吻，妳最忠誠的愛人和丈夫。」（一八九一年六月）。至於金錢方面，從回到哥本哈根後，他的立場便很清楚：假如他沒有再寄錢給她，那是因為他沒有辦法，沒有能力支付。「假如我沒那樣做，那是因為我真的辦不到，不是為了報復。」這話半真半假。

這個「忠誠丈夫」的目的之一，是希望等到他賺夠了錢之後，可以重拾夫妻的生活。他告訴自己：「等我回去的時候，我希望每個孩子都很乖很健康，和我離開他們的時候一樣。這個夏天，假如經濟許可的話，妳願意把孩子帶到丹麥的鄉下來陪我生活兩個月嗎？」（一八九二年五月）。可惜，讓高更寫下這些熱情字句的對象，是個對他不怎麼領情的妻子。這個前後不一致又固執的法國人對她糾纏不休。「少計較，多點兒愛！」高更懇求。梅特在丹麥重新展開新的生活，總之，在社會關係上再度得到了死黨們的幫忙，包括艾斯圖和布瑞德兩家人。她是左拉作品的丹麥文譯者，幫外交官、知識分子和藝術家上法文課，並且利用她那間掛滿前衛畫作的公寓建立社交關係。自信心建立之後，她將長髮剪成小男生的模樣；吸煙，她感覺自己與女性主義運動者觀念相近，經常前往那家女知識份子的高級聚會所貝寧娜咖啡館。梅特成熟了，也變聰明了，心理上得到完全的獨立。她不再是個只懂得懷孕、只會在家裡苦等在外拈花惹草的丈夫回心轉意的小婦人，而是一個健全的女子，在群體裡展現逗

150

人開心的幽默，有責任感，氣質又好。

一八八五年起，梅特開始獨居生活，而且獨力撫養五個小孩。她管教嚴厲，凡事按部就班。她讓他們上最好的私立學校，個個在校的成績都很傑出，長子艾彌爾將來打算上綜合科技學院。乍看之下，她沒有新的戀情，藉口無此需要，願守貞節。其實……高更可不好騙，他從字裡行間多少看出了些端倪，偶爾也會以市儈的語氣說：「我希望妳只是在思想上犯錯，就像對那位丹麥船長一樣。我會嫉妒，但我無權表示意見，既然我離開妳這麼久了，我可以理解一個女人浪費那麼多年的青春，丈夫又遠在天邊，難免偶爾會有慾望，肉體的和心靈的。」（一八九二年五月）。

在每封信裡，梅特總不忘向他要錢或要畫，再試著把它們賣出去。對於他這位輕率丈夫的作品，她尚未有其他的想法，但是堅持要從中分杯羹。對她而言，事實擺在眼前：要負擔一家計，有五張口嗷嗷待哺，又要繳房租，她需要錢，而丈夫從沒寄過半毛錢給她。因此，她只好賣掉手邊現有的東西：高更的和她私藏的幾幅珍品，有人要就賣。於是她用畫當抵押品，向她的姊夫愛都華．伯瑞德，自由派的大老，抵押了大一筆錢，幾年下來，金額竟高達一萬法郎。後來，伯瑞德拒絕歸還這些收藏品。同樣地，卡羅艾醫師也是⋯她用希斯黎的風景畫向他抵押借錢，說好由那個身在大溪地的人負責還債，假如他以後想贖回的話。

一八九二年夏天，在幾名藝術家，包括約翰羅德和泰奧多爾．菲力普森，以及作家奧託朗的鼓勵下，她去了趟巴黎，透過支持她的叔福和她所心儀的查理．莫里斯的協助（「每次

妳談到莫里斯時總是十分興奮，老讓人感覺像個熱戀中的女人。」）到幾個朋友的畫室去把高更的畫取回，加上叔福早已找回的那些，還真是可觀。就算高更搶先一步，此舉還是隱藏了雙重意義：「聽巴黎的朋友說，妳打算把幾張畫賣到丹麥去。假如妳真的成功了，請寄一點兒錢給我。」他哀求，「賣得愈多，就愈有人會來買，就可以對未來愈放心。因為一個買家會介紹另一個買家……妳應該朝這個方向努力，也就是說，和一組客戶搞熟。」這位南海的流浪者，同時利用海運，委託可信任的旅客，先是寄給她八幅畫作（一八九二年十二月），然後是十幅作品（一八九三年三月）。

對梅特而言，這是她獲利的資本——她可沒辜負了銀行家夫人這個名號。這是意外的轉機？她洞悉了丈夫的天份？她嘴上不說，私下可是努力地為自己賺錢，而且同時亦為高更贏得了口碑。因此，一八九三年在哥本哈根自由藝廊舉辦的一場展覽會上，她一口氣拿出四十幅布列塔尼和大溪地的作品參展。同一時間，三月份的納比派和印象派畫展上，她提供了七幅油畫和十件陶器給克雷藝廊。報章雜誌立刻給予高度的評價，可惜爭議也不斷：「我們現在所看到的是一種文字式的圖畫，它將作畫的一些三重要原則全都拋諸腦後。」《布林斯基日報》如此批評。而《哥本哈根日報》的標題：「明天，每個人閉口開口都會說到高更這個名字」，則替他洗刷了一八八五年那一場慘痛的失敗。「看得出來梵谷和日本藝術對他的影響。真是前無古人，但會有許多後繼者……」筆戰高潮迭起。高更夫人的收藏引爆驚訝和讚嘆。在菲力普森的催促下，梅特以合理的價錢賣出幾幅布列塔尼的作品。「這是豐收的開

始！」高更驚訝地地歡呼。但是生活在地球另一端的他，卻一毛錢也沒收到。真是命運的捉弄

啊，是她施捨了七百法郎之後，他才得以返國！

這名丹麥女子後來坦承：在畫家和藝廊老闆的協助下，不久，順利地替她那位浪跡天涯的丈夫舉辦了一場回顧展。「我一直搞不懂他怎麼會變成藝術家，但是現在我知道他有權利那樣做⋯⋯」話中巧妙地加入煽情、謀略和悲傷。她既同情他，也為自己叫屈。但因急需用錢，再加上深信自己遭他遺棄，她緊抓著手上的作品不放。一九〇七年，謝格蘭和她一起在孟福瑞家裡共進午餐後寫道：「總括一句，高更夫人是個典型的北歐基督教徒，滿腦子道德和頑強的基督教思想。她認為他很了不起但很墮落，她所嫁的是個情感高尚正直的人，卻也覺得他是個可惡的野蠻人和騙子。」

總之，高更正在大溪地，而且，即使他宣稱自己固守本份，又提出想和已經轉型成女商人的太太重修舊好，但後者根本不予理會。「那裡的女人算不上真的美，但是有一種說不上來的順眼，和無窮的神秘感⋯⋯」他對她說，而且心懷鬼胎。只要有機會，高更總會讓這個「快樂島」上的神秘面紗失去童貞，不管在大溪地或其他地方皆如此。因為我們這位自認忠誠不二的好先生還把茱麗葉・余曄留在巴黎；這位年少的女帽售貨員還懷了他的孩子。當初是孟福瑞的情婦安妮特・貝爾霏絲把她的同事茱麗葉介紹給他認識的。

高更以她為模特兒畫了那幅被稱為〈失貞〉或稱〈春醒〉的油畫（W412），同時將她安置在孟福瑞畫室附近的一間小房間裡，以便就近照顧她。之後，他便遠走大溪地，絕不接受

命運的安排。多虧德胡歐旅館的那場拍賣會，茱麗葉獲得了幾樣物品和一些金錢，才得以應急。對高更而言，這只不過是一場過度性的愛情，他的私生子於一八九一年八月十三日出生，是個女孩，潔爾梅娜。

「可憐的茱麗葉和潔爾梅娜，我現在實在幫不上忙。小孩不健康，我並不感到意外，儘管如此，她還是來到世上了，畢竟只有上帝知道我是在什麼情況下生了她。算了……」他向孟福瑞坦承（一八九一年十一月）。幾個月後，他又寫信給他，毫不留情：「關於攝影的那一百三十法郎，寄給我（一百法郎）吧，假如你還沒把我上封信所說的話轉告茱麗葉的話。那麼給她三十法郎吧，我收到一封她的來信，這個可憐的小女孩很不快樂。反正，我也無能為力。」

在此期間，同時和梅特與茱麗葉兩個女人持續通信的高更，和蒂蒂過起了同居生活。她是他的帕皮提情婦，兩人相處並不融洽。此外，他再度留連舞池，縱酒狂歡，發洩體力，直到精疲力竭為止；這一切讓他煩透了心。那個美麗的蒂蒂頭腦簡單，反之高更可是個老千。她以為他很有錢，可以養活她。可惜他決定帶著她一起旅行的原因，是因為他害怕孤獨，因為她會說毛利話，而不是因為他……

目的地是個尚未開化的沿岸區域。「大海、珊瑚礁總是在右手邊，以及一大片偶爾撞擊浪花和岩石、激起層層泡霧的水平面……」對蒂蒂而言，這就像是一場隆重的遠足。「這一天，她穿上她那件最美的洋裝，耳邊插了一朵鮮花，頭戴一頂她自己用甘蔗絲編織的草帽，

上頭掛了一圈乾燥花，還加了些橘色的貝殼。黑色的長髮披在肩上，真是美極了。她很得意自己妝扮得如此優雅，也很得意成為一個她認為很重要、很有錢男人的大溪地情婦。」

高更先在帕皮提住了下來，住在距離帕皮提二十一公里遠的濱海小屋裡，和一些朋友同住。去了趟帕皮提後，他便搬到距離首都四十五公里的馬泰亞，住在維杜拉小溪旁，遠離塵囂。「我參觀過整個地區，最後終於找到一間不錯的小房子，主人同意把它租給我……」蒂蒂離開後，在他的懇求下再度回心轉意，之後又消失不見，獨留他過著僧侶般的生活。「和所有的歐洲人接觸後，這個有一半白種血統的女人差不多忘了自己的根，忘了自己的特殊身分，我想知道的事情她全不知道，她讓我感受不到我想要的幸福。」

高更於是決定開始作畫，只有作畫。他決定盡情享受熱帶地區五彩繽紛的世界，短暫的清晨、炙熱的午後和詭譎的夜晚。他決定用畫筆、用鑿刀刻畫這個南半球，決定自由瘋狂地工作。他終於動手了。一八九一年秋，他帶著顏料罐，將畫架擺在露兜樹下，面對一片墨藍的太平洋，海水沿著坡地流入潟湖，一路上閃耀著點點的漣漪。他走進他傳奇一生的中心點。失而復得的永恆，正如藍波所寫的，這是「帶著陽光離去的大海……」

155

第19章　漫步帕皮提

本世紀初的帕皮提一點兒也不詩情畫意，那是個擠在海岸邊和陡峭山脊間的大村落，總是「人山人海」，真讓人受不了！古老的房舍多已消失，大部分的梁柱茅草屋早夷為平地，狹窄的道路上取而代之的是一九七○年代的建築、餐廳、銀行、購物中心和停車場，街上充斥著廣告招牌。博馬雷大道上塞滿汽車和紅綠燈，海邊五光十色的商業大樓讓人聯想起尼斯。沒有綠樹，沒有空地，只有一條坑坑窪窪的馬路。品味低俗，通常都是些舊貨或似曾相識的商品，除了幾輛擠滿滿臉皺紋的老太太的公車，或幾個穿紅洋裝、歪斜地騎著偉士牌機車的小女孩，看得那些穿短褲、戴法國軍帽的交通警察目瞪口呆。天幕下，弓形的海港裡波濤徐徐，靜謐的雲層下繫著幾隻雙桅帆船或漁船，還有一、兩艘美籍客輪。

建於十九世紀初的帕皮提（Papeete），名字源自於一條能為行船人帶來好運的河川。至今這條河仍流過布甘維爾花園，那是城內唯一一處綠地公園，坐落在覆滿睡蓮的蜿蜒水坑上，頂上有一條水泥橋。Pape是水的意思，ete是籃子或簍子。布甘維爾是大溪地的發現者，也是他那座被夾在兩尊大砲和德國海軍之間的半身銅像，看起來倒好像一副不在乎的樣子。雖然是他把大溪地變成了一則神話，但他其實只在當地停留了

157

九天。他口中的這座花園足足有一個廣場那麼大，四周都是芒果樹和甜杏仁樹，因為被擠壓在高樓大廈之間，園裡遊客稀少。對面就是塔拉華大廣場，過去舉辦國家慶典的地方，往日的風光早已不再⋯⋯閱兵場、皇宮、權力中心。一八一七年博馬雷皇后欽點的廣場，如今成了一座停車場。高更喜歡坐在唯一倖存的一棵印度榕樹下，到軍人俱樂部裡小飲一杯檸檬蘭姆酒。

走進戴高樂將軍路之後，我向右轉，過了威馬商業中心，再沿著聖女貞德路找到了那間無玷始胎聖母院。這是一間簡樸但高雅的小教堂，有個紅色的鐘樓，一個用石塊和莫加維瓦的珊瑚岩搭建的台階。高更見過它最初的模樣，假如時間許可，他會前來參加星期天的彌撒，好讓白人社團以為他很中規中矩。教堂內，有幅作者署名為伊夫‧聖弗隆的耶穌受難圖，圖上原本應該是猶太人的教徒，全都畫成穿纏腰布的大溪地人，還有幾位女贖罪者和頭上插滿鮮花的女孩。無需贅言，畫裡面的植物當然都是熱帶植物——否則該怎麼向這些南海堂區的教友們描繪西奈山的沙漠和漫天的風沙呢？又該怎麼向他們描述在橄欖園裡，耶穌心滿意足地拿著一扇香蕉葉的樣子？又該怎麼解釋，當耶穌登上各各他山時肩上扛著的那個十字架，和比賽用的獨木舟其實沒什麼兩樣？不管怎麼樣，在一排排的長條椅上，一大早便有人在虔誠地禱告：兩個光著腳丫的小孩笑咪咪地；一個穿著樸素、牙齒掉光的老媽媽；以及一位衝浪者，他把衝浪板和芬達汽水留在門口，獨自進入教堂請求海神保佑。

至於保羅‧高更路，則沒什麼特別的。每走五公尺便有一家中國商店，出售委內瑞拉製

的廉價夏威夷襯衫、趕蚊蠅的彩色紙捲、裝在紙盒裡給矮個子女孩穿的滾暗綠花邊洋裝、幾公里長的纏腰布、有線電視的電纜線，以及一些無啥用途的小桌巾。偶爾，在加高的人行道上，會意外地出現一家咖啡館：三張飛滿蒼蠅的桌子、十把椅子、幾張板凳，甜膩得過火的音樂。人們坐在上頭，就像爬到一些柱子上，躲避來勢洶洶的摩托車以及汽車的喇叭聲。為了尋找停車位，車上的避震器一個接著一個響個不停。

現在是清晨七點半，卡德拉街，我邊讀著《大溪地新聞報》，邊細嚼慢嚥一個香蕉甜甜圈。第十頁刊登巴布亞紐幾內亞的紐吉尼航空公司將裁減兩百名員工，還有馬丁尼克已經展開果蠅大作戰。此外，外籍軍團第五大隊，駐紮了三十五年後即將解散，撤離軍區──巴黎人在這個潟湖區玩膩了，準備打道回府了。

酒足飯飽後，我繼續四處遊蕩，往城市的北方走去，經過南蘇帝路和德帕諾──周森王太子大道。最後，只剩下教堂區尚未參觀，就在後方山腳下，依然保留了一些大溪地的古老傳統。我坐在微涼的百年老樹下，嗅著聖地上無所不在的沁人香味。這裡有幾間基督教和天主教的學校，校園裡矗立著金屬製的聖人雕像；但這一天，嚴肅的校區裡空無一人。一座石橋，一間紀念那些堅忍不拔的傳教士的紀念館，石柱上豎立著一張張斑駁的笑臉……幾條小路上長滿木槿科的植物。黃連木散落一地的花朵，把地面染成了瀝青色。封閉的花園裡，喜林芋的葉片分裂乾燥後如花環般高掛在樹枝上，「這些黃如鐵片、彎彎曲曲的長條葉子，讓我聯想起某種遙遠的東方文字。」

吵雜聲退去，漸行漸遠。花園大門生鏽，狗在吠叫。高山近在眼前，伸手可及。一離開那三條和海岸線平行的馬路後，夜晚的寧靜氣氛滲透到日間，瀰漫全區——午間小憩深沉得彷如這裡是個墓穴。

累啊！隨著羅逖的腳步走了一圈之後，我還興致高昂地走到威亞美醫院，以前的殖民地醫院。這是帕皮提最古老的建築物，建於一八四八年，發黃的建築物，褐黑色的屋瓦，看起來濕氣凝重，就像是印度支那人住的那種房舍，走進去彷如進入一座風車裡。為了不驚擾任何人，我假裝成前來打聽消息的遊客。主要的大樓已被改裝成精神病院，空曠的花園裡，依舊高高地聳立著兩棵椰子樹。我坐在台階上，處在一堆吵吵鬧鬧、光著上半身、在遮蓬下喋喋不休的小孩當中，我拿出筆記本記錄，並且畫下那幾棵樹的樣子。幾隻小鳥在剪平的草地上覓食。大約八點半左右，一陣舌狀的薄霧輕輕飄下，悄悄地擴散。幾名穿白袍的女護士在陽台上抽煙，一時間讓人以為處在禪修的花園裡。

有幾次，高更曾像當地的原住民一樣，在此接受治療；他有心臟病，也染過梅毒。一八九二年年初：「你看過吐血的樣子嗎？每天四分之一公升，就是停不下來。腿上包著芥子泥，胸前放著幾個拔罐，可惜完全無效。醫院的醫師緊張死了，以為我這下子完蛋了。他治

160

療得並不徹底，提早出院，為的是不想繼續付那十四法郎的醫藥費。一八九六年時更慘：

「我實在忍無可忍了才去醫院，希望一個月內可以痊癒，但是我要拿什麼付醫藥費呢？」更早之前，一八七二年，畢爾・羅逖過境此地時，則忙亂地翻遍所有的醫療紀錄表，試圖尋找有關哥哥古斯塔夫的一點蛛絲馬跡；古斯塔夫是海軍醫官，一八五九至一八六二年間在此服役。同樣身為醫師的謝格蘭，於一九○三年時也來過此地行醫。儘管失望連連，停留的時間也短，羅逖卻給予此地高度的肯定。一如約瑟芬・貝克[1]所言：「我現在有兩個祖國，大溪地和聖東基。」她覺得這座半島風格獨特，「難以捉摸」。可能是因為這裡的香氣混合了誕生和死亡，增添了她的思鄉情懷。熱氣騰騰的紅樹林裡，飽藏著一種歡喜和憂傷參雜的氣氛，而隱身其間的大溪地海灣——「水簍子」，就像一個渾然天成的杯子，一個聖餐杯。一座巨大的天然劇院，一個永遠也到不了的國家。

忠貞的炮船路、布魯阿特大道、大溪地勇士路、從前的軍營和倉庫，現已改為辦公大樓，有些大廈本是從前王室的馬房……從紅綠燈到花團錦簇的圓環，除了一些斷垣殘壁，或重修或整理過的外表之外，已經完全看不到高更當年生活在此地的景象。然而，在灑脫如刀鋒的陽光裡；「印加人」永遠在那裡，他還帶領我轉過街角，走進他的作品裡，帶我去看那寬廣的太平洋，那些黃藍相混、搖曳生姿的棕櫚葉。近處，有位少女的背上紮著一條烏黑濃密的髮辮，階梯上還躺著幾棵乳房似的芭蕉或芒果葉……「為何我還猶豫，不敢將這太陽般的金黃和歡樂傾注在畫布上呢？」

161

和高更一樣，我站在大海的前哨，渾身發熱，汗流浹背。遠方，三艘獨木舟像展翅的飛蟲飄在清澈得幾乎看不見的潟湖上。就像作家亞蘭·艾偉對書中主角的描述一樣，只剩下他的眼神，讓我們得以依靠。自從他來過之後，大溪地已不復往昔。我們被高更傳染了，他把我們裝進他的世界裡。他邀請我們到那裡，和他一起前往那座原始的海島，一起進入他的夢鄉⋯⋯那段中止的時間，是他的永恆。

✿ 註釋

1 約瑟芬·貝克：Josephine Baker（1906-1975），法籍美國舞蹈家和歌唱家。她象徵美國黑人文化的美與活力，在一九二〇年代震驚整個巴黎。

162

第20章 大洋洲的第一間畫室

我到威馬書店去接吉爾·亞爾度。除了幾份報紙和一些古書外，書店裡還有一批口袋書和暢銷書；幾本因為氣候關係早已發黃，關於玻里尼西亞的著作；以及一個供簽名用或展示用的藝廊。下了船，旅客總喜歡來此買點兒書，就像替船補給幾桶清水一樣。

從港口出發，我們坐上我那輛福特嘉年華，沿著海岸朝帕里前進。我們的行程如下：普納奧亞（公路十五公里處）、帕亞（二十二公里處）、馬泰亞（四十六公里處）、帕派里（五十三公里處），然後在鶲鳥港附近午餐。亞爾度帶了幾幅複製的作品，包括〈房屋〉（W474），我們要去參觀的就是那個地方。

亞爾度雖已於年初退休，但在美術館的行政部門裡依舊享有崇高的地位。因為牽涉到地方上的政爭，當初移交的工作曾引起不少爭論。離職後，他把倉庫裡的油畫全都撤走。大熱天下難犬不寧！因為意見上的不合，目前沒有任何展覽……展覽廳是空的。那三幅情商借來的作品，〈柯洛維斯和阿琳娜的肖像〉（W82），〈在水塘喝水的母牛〉（W159）以及〈大溪地的橘子靜物畫〉（W495），都已完璧歸趙，其中的一名物主是住在大溪地的中國人，他是保險業的龍頭老大兼汽車獨家經銷商。同樣的，那一幅屬於亞爾度所有、有隻烏鴉的馬拉美肖

像圖（腐蝕銅板畫），或者是那個有布列塔尼少女和鵝群圖案、陶燒的花瓶，一八八六年製……也一樣。在潔白的展覽廳裡，在慘兮兮的櫥窗下，只見到三隻雕刻精美的湯匙、幾塊雕像、一個罈甕、半個用槽刀修飾過的椰子殼……開了兩個小時的車程，真是划不來！參觀人數從每年六萬人降至三萬五千人。為了挽救這樣的大失血，新任館長布蘭達·秦·傅打算收回原來掛在各牆壁上的所有畫作，並且向美國某家美術館出借一批馬丁尼克時期的作品。此事正在洽談中，前提是，需先改善保全系統。

當亞爾度還在位的時候，辦公室裡經常有學畫的學生和一些太平洋的瘋狂人士進進出出。最近，其中一個歐洲人還惹出了個大笑話。

「一張高更的畫！我找到了一張！」他在電話裡大叫。

在北海岸一間濕漉漉的小茅屋內一堆滿是灰塵的雜物裡，有個長了蟲的木箱子。在厚厚的一層污垢和黴菌底下，有兩名坐在沙灘上的大溪地少女，事實上……一位面對正前方，坐在右邊，低聲抱怨，身穿紅白相間的樸素洋裝，雙手交叉放在膝蓋上；另一個則半側著臉，坐在左邊，腰上纏著一條鮮紅色的纏腰布，髮上綁著一個蝴蝶結。那個白人留了一張五百萬的大溪地法郎支票（二十五萬法國法郎）給那個大溪地人後，便迅速趕往帕派里，他認為自己的投資可以千倍、萬倍、十萬倍回收。一張高更的畫，真神奇了！

小心翼翼地，亞爾度用放大鏡檢查那個黑色、被搓成光環狀的東西。

「怎麼了？」主人關心地問，有點兒不耐煩了。

「你要我怎麼說？」

「說吧！」

「的確是他畫的，」亞爾度半開玩笑地說，「可惜是件裱在畫布上的三流作品。原作〈大溪地女人〉現收藏在奧賽美術館，尺寸大小完全不一樣。我建議你下次去巴黎的時候，不妨去瞧一瞧。」

「不可能吧！那麼，這張一點兒也不值錢囉？」

「連……一個巧克力的紙盒都不如。」

飛快地，那個男孩趕緊回過頭去要回他的那些太平洋法郎。

有些作品很自然會再度流入市面，還有一些信件。例如，亞爾度曾在一艘橫跨太平洋、名為「保羅·高更號」的遊輪上，舉辦幾場演講，當時船上的一位女乘客曾拿出一封亞爾度從未見過的信件給他看。

「您自己在當地從未發掘到任何物品？」我問他。

「早就全被偷光或毀掉了。即使在馬丁尼克也一樣。曾經，出現過一張某船長的肖像，舉例而言，這一張有沒有可能就是〈眼神熱情的可愛大溪地少女〉，是那位亞諾號雙桅帆船，又稱為「白狼號」的船東的女伴，一八九二年委託高更完成的那幅？高更曾經畫了底稿嗎？而且，以一八九二年八月的信件為憑，那些以三百法郎讓給一位「帕皮提的美術愛好

我『聯絡』了幾個人，可以這麼說，最後全都不了了之。」

165

者」的「木頭雕刻」，最後都變成什麼樣子了？都淪落到哪裡去了？都被哪個花園的野草和爛泥巴吃光了？或者被某位收藏家藏起來了？至於一九一○年，土阿莫土群島的法國僑民艾偉一家人，為了感謝一名醫生為他女兒開刀，送給後者當謝禮的那兩張高更的雕刻作品呢？從此下落不明。艾伍·布雷在他的回憶錄中曾詳細描述：「那名醫師對藝術毫無興趣，完全不懂得欣賞；沒有人知道後來那兩件無價之寶遺失到哪裡去了。」悲哀，真悲哀啊！

✿

我小心駕駛，在高山和潟湖間加足馬力，亞爾度對我侃侃而談他的人生經歷。他對高更的喜愛由來已久，有家族淵源！他的父親是布列塔尼的地方報紙《明亮的西岸》創辦人之一，和「我的」半島克羅宗半島的名人聖保爾·魯的詩人朋友泰奧菲爾·布里昂很熟。

「我們都住在布列塔尼的雷恩，我還記得那位高大的老人來過我家和我父親討論事情，替他的詩集題詞。一個古怪的人，會對海鷗說話，在羅馬式的三角楣小莊園裡演奏華格納的樂曲。他住在懸崖邊的岬角上，他的那間『築夢居』……值得一提的是，這位被放逐到布列塔尼的詩人，在超現實主義詩人們的協助下東山再起。他們經常由布列東領軍，造訪他的莊園。一九三七年，布里昂建議我們買下那幅〈布列塔尼的風景〉，是亞文橋時期的作品，有高更的簽名。價格相當於十或十二個月的薪水，當時已經算是高價了，不過當然無法和後來

166

的相比。我父親猶豫了一下，最後買了一張莫里斯·德尼的畫，那是一張坎培雷和萊依塔河的風景畫。

「您現在後悔嗎？」

「當然！不過，我從謝格蘭的兒子伊馮手中買下了那幅馬拉美雕像的拓印；直到搬到馬爾濟斯群島時，高更都還將那張拓印帶在身邊。」

直到一八九五年，二度造訪大溪地時，高更才在普納奧亞給自己蓋了一間小茅草屋，大洋洲地區有史以來的第一間畫室。「你們想像得到嗎？一間用竹子當鐵絲網，用椰子纖維當屋頂，再用我以前的老畫室的窗簾隔成兩半的麻雀鳥籠。其中一間當臥房，光線很暗，以便保持空氣清爽。另一間有一大扇窗戶，用來當畫室使用。地上鋪著幾張草蓆和老舊的波斯地毯；一切的裝飾以布料、工藝品和圖畫為主。」他寫道。

從一張由朱爾·亞高斯汀尼於一八九七年拍攝的相片中，我們看到了這間畫室的四分之三，寬敞、堅固、藏在花叢裡。屋前有一尊裸女雕像，左手高舉向天。高更向農民銀行借貸一千法郎，用七百法郎買了兩小塊土地，聲稱準備生產椰肉乾。他在那裡一直待到一九〇一年，期間有苦有樂，先是重新找回對繪畫的興趣，後來又覺得藝術很沒有用，恐懼日深，終至逃到馬爾濟斯島，心情才終於得以平息。

今天的普納奧亞成了一處人口聚集地區，彎曲的馬路上，沿途都是高級的花園別墅，散佈在群山萬壑裡。住在山頂上的屋主們可以鳥瞰莫雷阿島的全景，享受微風的吹拂，夜間，

整個區域清涼無比。就在這些左擁王冠山、右抱馬胡塔克山的芬芳山谷裡，一八八八年一月時，高更曾嘗試吞砒霜自殺。因為他正面臨成就一落千丈、女兒阿琳娜過世（一八九七年）、生活落魄、孤寂難耐、一敗塗地、甚至飢貧交迫⋯⋯

就在他的普納奧亞畫室附近，那間「2+2=4」的私立學校至今還在，但比以前現代化。

高更在那裡結識了尚・蘇維，一位醉心於神智學的退休教授。他們彼此作伴，在微涼的黃昏裡，當飛蛾繞著油燈翩然起舞，兩人便開始談論佩拉登——露絲玫瑰與十字架沙龍的創辦人，談論艾利發列維（Eliphas Levi），談論《秘密教義》的作者勃密瓦茨基夫人——她認為每位藝術家都是先知和幻想家。他們也談論舒雅和湯瑪斯・卡萊爾[1]，後者說：「我是誰？一個聲音、一個動作、一個長相、永恆靈魂深處的一種輪迴和有形的思想。」這些理論在畫家的作品和書寫中隨處可見，相吸相容，改頭換面。「假如心有餘力的話，我將複製一份最新的藝術創作，寄給你欣賞，天主教堂和現代的信仰。或許我這一生表達得最清楚的東西，竟然是哲學觀點。」一八九七年他對莫里斯說。

在所有繞著這道混凝土牆而行的小路間，有一條通向海邊。沙灘上，一陣陣波浪撞擊著珊瑚礁岩。深藍色的驚濤駭浪和羊膜般、又靜又白的潟湖形成強烈的對比。

「他就住在那裡，那是他的角落。我們不難想像他經常在海灘上一徘徊就是幾個小時，望著大海。他活像個原住民⋯穿纏腰布、戴著草帽或他的那頂貝雷帽。」

在這沿海地帶，光線反照強烈，那是大海和蒼穹間的鏡子遊戲。天地間有隻白頭燕鷗來

回地翱翔。

「如果說他畫裡的色彩太誇張，只要到這裡來看一看便能明瞭。」亞度爾接著說。「當然，所有的顏色都恰如其分！紅色的土地？帕皮提附近就是啦，一片紅土。粉紅的潟湖？你自己判斷。雲的變幻、它們的陰影、水的倒影……帕皮提附近就是啦，一片紅土。粉紅的潟湖？你自己判斷。雲的變幻、它們的陰影、水的倒影……大地儲存的陽光釋放出來，隨著時間的不同，氣氛也會不同。例如，快五點時，萬物甦醒了：大地儲存的陽光釋放出來，魔幻的效果出現，樹梢上磷光閃閃，如此將持續幾分鐘。或者大雨過後，空氣乾淨得彷彿看不見距離……高更只不過是抄襲，選對了顏色。他眼到心到。」

樹根、扭曲的樹葉、銳利的礁岩、高舉箝子，準備鑽進沙洞裡的螃蟹。一隻橘黃色的狗，豺狼的近親，跑過來對著我們嗅了一嗅後又走開了。距離不到十公尺，海面上的渦流畫出一個個浪花漩渦。那邊，那個緊盯著海平面、用手遮著額頭的男人，或許就是他。寄自拉菲特路的下一封信，什麼時候才會到呢？會有梅特的來信嗎？會有孟福瑞的消息嗎？會有一張對折的百元法郎大鈔嗎？

我們重新坐上福特小轎車前往帕亞，打算在那裡休息一下。一八九一年，在流浪的途中，高更從一輛車子跳下時跌斷了骨頭，只好在這個海岸邊暫居兩、三個星期。他和這個小村莊的居民有點兒熟。受到歡迎之後，他便開始工作，經常造訪大溪地人的家裡，建立新的朋友圈。潟湖周邊十分安靜、祥和。他寫道：「今天晚上，我到海邊的沙灘上去抽煙。夕陽先是半隱藏在我右手邊的莫雷阿島，然後很快地便隱沒了。失去陽光的部分逐漸擴大變厚，

把染紅的天際變黑，遠山的山峰像極了古碉堡上的雉堞。」

從這個宿營地到帕亞，高更輕描淡寫。然而，帕亞區其實擁有較多的優點。除了靠近帕皮提之外，還有銀行、購物中心，該村落還保留了一些阿哈胡拉胡時期的神廟古蹟，以及那座金字塔形的平台。此外，在它的周邊，溝壑從陡峭的高山間穿過，展現一幅莊嚴純淨的風光。吉爾‧亞爾度認為畫家故意矮化。他首次遠離首都的這趟旅途生活，可能是基於策略或戲劇般的理由。那裡，或露宿椰林，或輪流寄人籬下，高更開始他的「研究」，而且至少完成了兩幅油畫。但是他早就打算繼續往南走了。從未更改過。

過了帕帕瓦，路標三十五公里處，我們開進右手臂的一條泥巴路，打算把車停在一棵黃連木下。樹蔭下應該也有三十五度吧；現在才早上十點半。

「一八九二年的作品，」亞爾度興奮地大叫。「就在您眼前！」

這個由黑色石塊堆積成的圓形小丘，長滿了野草，還冒出一些粗如手臂的樹根，應該就是那個由普瑞雅皇后下令建造的著名神廟。這是個祭典聖地，充滿禁忌，幾座由玄武岩和珊瑚礁堆成的平台組成一個紀念碑，上頭飾有雕刻花紋和迷人的提奇人像。一座露天的神廟，可供宗教舞蹈演出、舉行儀式和祭拜：動物的、人類的……這個神廟掌管了一個零亂、爬滿植物、種滿印度榕樹、氣氛詭譎的地方。一份完美的寧靜。一種黏人的熱氣，唯一的應對之道便是強迫接受，融入其中。連周邊的沿岸沙灘也處處可見珊瑚礁、浮木、腐爛的椰子殼。

深陷，淹沒腳跟，一顆顆的沙粒彷彿破碎的玻璃……一切都包藏著敵意。矗立在一長串的礁岩上，那座神廟未經修飾、毀壞參半、傾倒在一旁。尖角的四周大海怒吼，激起一陣陣雨霧，鋒利的浪端掛著點點的鬼魅水滴。偶爾有幾隻海鳥故意逆風而行，但隨即放棄，之後牠們像斷了線的風箏，飛向無垠的天空。

「庫克船長見過，還測量過方位。高十三公尺，有十一個階梯，基座寬八十公尺。高更也來過此地作畫，但是他加了一些想像的東西在裡面，而且帶點兒日本風格。他把希望看到的風光重新組織一遍。」

「就像他把一些原始世界的鬼神放在現實的世界裡，事實上，世上根本沒有這種東西。」

「也就是說，住在這裡的人很怕這種地方，這樣的地點充滿了禁忌。到了夜晚，連隻貓的影子也沒有！」

「在高更美術館裡我聽人說過，有那些提奇人在就足以……」

「他們來自奧斯亞群島中的賴瓦瓦埃島上一座神廟。這些人像於一九三三年時被送到帕皮提來，關於他們的歷史有一大堆亂七八糟的傳聞。那三尊中，最大的高達二點七二公尺，重量超過兩公噸。代表一種十分靈驗的神佑……迷信！」

那幅神廟油畫的作畫日期為一八九二年，命名為〈那裡就是神廟〉（Parahi te marae），編號W483。前景是一大叢花，之後是一排雕刻精美的柵欄，上面的圖案應該就是傳統服飾的花紋…一個長滿了草的黃色山丘，一個側面的神像，幾座遠山。Parahi te marae的意思

是：「那裡就是神廟」。它是那些寄往哥本哈根參展的作品裡的一幅。在寫給太太的信中，

高更強調：「Parahi te marae：神的住所（Marae），是祭拜神祇和舉辦人祭的神廟。底價不

可低於七百法郎。」這幅畫後來由叔福於一八九五年在巴黎的拍賣場上，以三百六十法郎賣

出。

該油畫作品描繪的是高更在島上遍尋不著的某一族土著，一個被廢除、超自然的國度；

一個古老的生命，裡面的人性與眾不同，所有的角色在澎湃洶湧的浪聲中和無知覺的睡眠世

界裡被安排就緒。在普納奧亞，島上的美術館裡，我很榮幸看到那個夢幻世界的遺跡。一個

既簡單又複雜的社會，所有的人從頭到腳紋滿刺青，頭戴海豚牙齒和紅羽毛的頭冠。陰莖模

樣的武器、鯊魚骨頭製成的大榔頭、用鼻孔演奏的笛子、大海螺、魚叉、標槍、匕首、橫口

斧、適合在暗礁上穿著的涼鞋。還有，高蹺、陀螺、鐵餅、用鬍子做的飾品、骷髏頭的蒼蠅

拍、珍珠或抹香鯨象牙的裝飾品、葉片式的短槳、獨木舟式的棺柩……四周有一些提奇人，

頭部縮在頸項裡，粗壯、有力，愛做鬼臉。一些冷面笑匠般的石頭、一些大嘴巴，眼神呆滯

的蟾蜍祖先。一切彷彿一篇充滿陽光和海水的傳奇故事，裡面的人類和神祇以你互稱，因為

他們本來就是兄弟姊妹。這是黃金歲月的古老傳奇！

同一條路上，在靠近公路四十二公里的地方，亞度爾再度要我停車。就在那座橋前，那

個用珊瑚礁搭建的教堂，我們所處的角度正好就是高更當年所畫的另一幅作品〈房屋〉的角

度。他邊走下車，邊展開那張編號W474的複製圖片。熄了火，我跑著追上他。那張畫也是

一八九二年的作品，標題的意思是「房屋」。

「前景的那棵樹已經不見了。」亞爾度興高采烈地向我解釋。那是間當地人稱為布拉歐的房子，一間小布拉歐，用木槿屬植物搭蓋的房子。

我們兩人就站在路邊，手上捏著那張圖片，頂著火紅的太陽，像極了測量地下水的工程人員，我們左右來回移動了幾公尺，只為了尋找最正確的角度，最讓人亢奮的那個景點。那座高山，它在天空下的起伏輪廓，它的大片面積，被我們拿來當成指標。

「等雲散了之後，便可以看得更清楚。那裡，您看！就是那裡！」

他拉著我的手臂。像小孩子玩遊戲一樣，為了找一張歷史超過一世紀的畫作裡的圖案，我們跟著那座高山模糊的輪廓，其樣貌一下子像 V，之後是個大 U，然後又是另一個 V 形……當年那間小房子已經被新房子所取代。至於右邊的田地，長滿荊棘甚至有些亂七八糟，還有一匹棕色的馬，黃葉的椰子樹下也有一間小茅屋，現在全都蓋滿了其他的房子。無所謂啦！我們就地野餐了起來，心情快樂得不得了。幸福往往是藏在一些生活的小細節裡！

「真可惜沒有帶苦艾酒來，真該慶祝一下。」

我們很高興彼此能夠造訪馬泰亞。一八九一年十月，高更早已抵達這裡了。當然，在給孟福瑞的一封信中，他坦承沒什麼進展。「直到現在，我還是一事無成；我很高興有機會深入了解我自己，而不是大自然。我很高興慢慢地學習作畫，繪畫應該不只如此而已。之後，我將蒐集一些資料……」

他累積了幾張草圖，但是一切尚未定案，尚未開始。「我將開始工作：記下各式各樣的筆記和素描。但是此地的風景顏色如此鮮豔、大膽，真讓我頭暈目眩，張不開眼。其實我只要把眼中所看到的畫下來便行了。」他尋找、思索，在畫冊裡塞滿了素描和構圖，以便往後作畫時使用。

一切重新開始於馬泰亞這個小村落。海岸寬廣，和高山地區相比，腹地較大。這裡有七百人口，小屋零星散佈在七公里長的花園區裡。此地由會說法文的德度阿奴酋長掌管。「一邊是大海，另一邊是高山——高山張著大嘴，進可攻退可守，後有岩石做為屏障，有一大群的芒果樹。」遠離帕皮提，這裡果真是鄉下，是一種高更心儀的古舊大溪地氣氛。再說，如果該區已被傳教士和法國僑民所佔據的話——遠處有一家釀製蘭姆酒的酒廠——那裡一定可以找得到一大批說法語的人。

高更住在靠近現在的足球場，又稱為「體育場」的小茅屋裡，面對一片野生的椰子園、瀉湖、珊瑚礁、湛藍的大海。小屋以竹為牆、以露兜樹為頂、以棕櫚葉編織的草蓆隔間，地面鋪的是曬乾的野草，有一間用樹葉妝點的臥房。一般人認為，高更在「他的」第一間大溪地鍋爐，停留的時間超過十八個月。對他這樣一個不忮不求的男人而言，這是一種基本的生

活，一種自然的生活，他是這樣認為的。

他將此地佔為己有。眼前，「那條藍色的水平線，經常被打在珊瑚礁岩上的綠色浪花沖斷，」而且到處都是「來自這種明亮但柔和空氣的鮮豔色彩，寂靜無聲。」白天又短又熱，像聖經裡所描述的天候。「一種露天的生活，但卻隱蔽，與外界隔絕。」他過著和當地土著一樣的生活，不穿鞋子，不穿襪衫。「人終究可以撇開一切而生活，自由自在地……」一八九〇年時他早對艾彌爾・貝納說過了。一年後，一切大致底定。

他的大溪地鄰居對他並不以為意。白人僑團則對他另眼相待，尤其是當地的駐警；高更與他們互不往來。至於補給方面，當然，他不得不放棄那種爬上椰子樹或登上山去撿拾水果，或用獵槍逮捕山豬的生活方式，因為太高、太遠了，讓他受不了。大溪地的高山不盡可親，只有濱海一帶、山谷陰涼處、瀑布沖刷的河谷低地，以及發出悶熱爆裂聲的竹林裡，才有生存的機會──大溪地人了解這一點，所以將這些地區留給神靈、鬼魂和上帝。因此，那裡有家中國商店「亞歐尼」，什麼都賣：罐頭、酒、脫水蔬菜，儘管價錢十分昂貴。為了省錢，高更本來打算自己釣魚，但是沒有獨木舟根本辦不到，於是他向這個中國人賒賬度日。

終於，他把令他厭煩的蒂蒂趕出門。因為孤寂難耐的心情在往返帕皮提、造訪蘇哈夫婦或托雷這些朋友家之間減輕了，重拾工作因此變得沒那麼困難。高更在住家附近作畫，一開始小心謹慎，後來膽子愈來愈大。「我對最近的幾幅作品十分滿意，感覺自己開始能夠掌握大洋洲的特性了，我敢向妳保證，我現在做的事情從沒有人做過，在法國從沒有人看過這一

175

切。」在給太太的信中他如此描述。幾張肖像、鄉村景致、田野、小屋、幾個有細小人影的

海濱、驚奇的婦女、好奇的小孩、卡在荊棘叢裡的小狗、大片的樹葉。夜晚，躺在床上，

在墨青的夜色裡，他可以感覺到「頭頂上一片自由的空間，拱形的蒼穹，滿天的星辰。現在

距離那些監獄、那些歐洲房子是多麼的遙遠，這一間離群索居的毛利人小屋，永不會放逐，

也不會中止生命、空間、永恆……」

依舊是在右手邊，一條小路沿著足球場而行，直達海濱。

「他的小房子應該就在那裡，靠近足球場，在左邊。」

吉爾・亞爾度的手在空中比劃。「我的那間小木屋就在高山和海洋之間……」

球門邊有兩名年輕人互搶著一顆球，球速看似緩慢。紫色的高山在我們的身後，山下就

是那間聖施洗約翰天主教堂，以及具印度風格的基督教教堂。遠處響起鐘聲，逐漸飄遠。有

輛摩托車騎過我們眼前，加快速度往前衝，一溜煙消失在種滿橡膠樹的轉角。波濤一路呼嘯

而來，直到撞上暗礁為止。小島上放眼望去皆是蓬首垢面的椰子樹，樹上頂著一圈霧暈，在

慵懶的空氣裡東搖西晃，彷如一些鬼魅幻影。綠草地隨風搖曳。屋內飄出一陣陣乾椰肉的香

味。在雲層的覆蓋下，山色變了，變得更暗幾近黑色。「海面上，沙灘邊，我看見一艘獨木

舟，獨木舟裡有個女人……」時間一秒一秒地飛逝，珍貴的海水就像一顆顆珍珠和水滴。

我赤腳走在沙灘上，擔心會破壞某樣東西，或啟動某個秘密機制。大海在珊瑚隙縫裡怒

吼。大理石般的水面上滑過一些奇怪的文字，點狀的，蜂窩狀的，氣泡的。一切盡在其中，

未經觸摸，在海面上閃爍的漣漪裡……

註釋

1 湯瑪斯‧卡萊爾：Thomas Carlyle（1795-1881），蘇格蘭散文作家和歷史學家，著有著名的歷史書《法國革命》。

第21章　筆記本

高更美術館就位在歐維尼島上的一片椰子林裡。該館是主母會神父帕特里克．歐瑞力和辛格波里尼亞克基金會合作的成果；一九八三年，基金會將它獻給當地政府。高更美術館由羅馬設計大獎的得主克勞德．巴哈所設計，位於一座植物園裡，面對潟湖，共有五棟建築物，樓頂一律採用傳統的茅草屋頂，各建築物間有天橋相通。露天、通風、流線型，矗立在濃密木槿樹林間的一塊草地上。該美術館自知和歐洲或美洲的收藏無法相比，因此明智地選擇自己的經營路線：主要的目的是，透過一些複製品或教學圖表，介紹這位畫家的一生。總之，這裡是個藝術和史料中心，一個紀念和舉辦會議的地方。儘管如此，經過了四十年的運作，它已經逐漸被當地的氣候和霉味侵蝕殆盡。

我主要的目的是去拜會新任的女館長布蘭達．秦．傅。前晚我已在電話裡和她約好了，至於吉爾．亞爾度，他正好可以利用這個機會處理一些事情。之後，我們說好將一起共進午餐。

布蘭達是個身材高大的中國人，身穿紅洋裝，左耳邊插著一朵木槿花，聞起來有點像檸檬。她發的「r」音和大溪地人一樣，態度和藹可親。她的這項任命案和政治有關；由她擔

179

任該職務有其策略目的，無怪乎帕皮提城裡耳語不斷。當然，布蘭達坦承對繪畫了解不多。

她依舊是政務官，但是十分熱忱，表示只求能夠從中學習。她正在尋覓一位副館長幫忙處理藝術方面的事務。我不好意思告訴她，我真想做這個工作。

「我們正在大掃除。」她向我解釋，「美術館得從頭到腳徹底整理一番，重新建立標示卡、加上英文圖說。除舊佈新，重新找回失去的活力！」

因為從一九六五起便從未整修，全館老舊得不得了。所有的作品說明和作者簡介，早已發黃或長滿了黴斑；偶爾，掛在上面的東西還會掉下來。「歡樂屋」的模型早已模糊不清，其他三件署名聖弗隆的複製品，品質也都很差。連那根孔卡爾諾1的糙石巨柱，兩千四百八十公斤重的花崗岩，那尊被送到這裡來替亞文橋時期做見證的大西洋的提奇人雕像，看起來也是一副慘兮兮的樣子。至於在唯一有空調設備的濱廳展出的「羅逖與大西洋展」，只見一些信箋、翻拍的照片和……一些複印的東西！既缺少經費，又缺少藝術企圖心。

「有幾個重要的日子要籌劃。」布蘭達邊向我解釋，邊遞給我一把辦公室裡的椅子。

「一切都要在二〇〇三年，也就是高更的百年誕辰準備就緒，免得到時候因同時要張羅幾個計劃而手忙腳亂。例如在馬爾濟斯群島的希瓦—歐亞島上，『歡樂屋』的舊遺址上重新搭蓋一間新的。之後，我們得在這裡重新裝潢濱廳，加強保全系統。如此一來，才能夠向法國或其他國外的美術館商借它們的館藏作品，並且……收回一些出借的作品，因為，可能您早已聽說，過去館內的牆上曾掛過三幅高更的真跡。真希望在百年展時，能夠看到一幅馬爾濟斯

180

群島的油畫！此事目前正在洽談中了。預算已經過關：六千萬大溪地法郎。我有信心，假如藝術委員會繼續支持的話。我們將有三年的準備時間。您看到了吧？我們已經開始進行粉刷的工作了！」

布蘭達沒說出口的是，她和由亞爾度主控的藝術委員會正處於針鋒相對之際，因為後者和她意見相左。此外，即使我也在場，兩人依舊彼此迴避。在這個封閉的小世界裡，每一次的出擊，必定有人傷口化膿。

「我本來找到一位女委員前來幫忙，一個歐美人士，擁有藝術史的學位，是位高更專家。她都已經準備搬到這裡來了！後來卻回信說她對布列塔尼時期的作品比較熟悉，至於其他時期的……於是我拒絕了她！」

我不想和她辯論，直接說明來意，解釋自己正在著手進行的這本書，表明為何這兩年來我要持續追逐這個畫家走過的足跡，以及他那些不為外人所知的生活軌跡。她聲稱願意協助我，而且，有亞爾度做擔保，我可以隨時使用圖書館和借用一間辦公室。

所有的書架全被藏書給壓垮了。這裡，有一系列裝訂成冊的《環遊世界》雜誌；那裡，展示了一些全世界的「高更」畫展的目錄。眼前我可以找到六、七百本有關這位畫家的相關書籍，各種語言都有，形形色色的版本。幾年下來，在吉爾‧亞爾度耐心地鑽研下，這裡儼然成了一座阿里巴巴的寶庫。

室內有空調，所有的門窗皆面對花園。海風吹拂，草地上傳來震耳欲聾的割草機噪音。

那三尊玄武岩提奇人頂著大太陽，雙眼無神，笑得既輕蔑又得意。坐落在這地質深厚、看似活躍實則死寂的群島上，整座美術館靜默無聲。禮品店裡的兩名員工昏昏欲睡，因為氣溫燠熱得連地平線都模糊不清，連長著血色斑點的杯芋（植物名）都幾乎要顫動起來。我好奇地翻著美術館裡的那本「黃金冊子」，內頁裡有戴高樂將軍、烏蘇拉安德斯2、希區考克和楊波貝蒙的簽名。

今天早上沒有半個人來參觀；帕皮提太遠了。草地好像披了一層明亮的華蓋，發出沁人的香味。一隻螃蟹橫行的斜線絲毫不歪不扭，所有的葉子全都大如手掌。

「今天下午會有一整輛遊覽車的德國人過來，他們帶了自己的導遊。」有人喃喃地說，鬆了一口氣。

在專心查閱兩本書的空檔，我和布蘭達又談了一些。她告訴我，她是虔誠的佛教徒，在自家的後院蓋了間寺廟，還打算邀請達賴喇嘛本人到大溪地來。

「真的？」

「您別忘了此地的亞洲社團可是很活躍的！最早的一批人，於一八六四年就來到這裡了，來種植棉花……客家人則被叫去從事栽種的工作。我要挑戰的兩項工作是：邀請那位聖人來訪，以及弄一張高更馬爾濟斯群島的油畫回來！」

後面那一間也正在進行整修，我看到亞爾度以前在這裡時所住的那間套房式公寓。

「我整天面對沙灘，快樂得像個王子！從我家到美術館，只要推開一扇門，就到了。」

現在，美術館已經買下周邊幾間平房，準備改裝給畫家們居住。邀請函已經寄出。一位紐約畫家，身價很高，孤芳自賞但才華洋溢，回信說會來。他將住在裡面，提供作品開畫展，之後捐一幅給美術館留為館藏之用。

「我們希望找回大洋洲畫室的精神。建立一座生動活潑的美術館！」

我在圖書館裡找到一份高更的筆記本影本，在他首次的旅居生涯裡一直陪伴著他。一百三十頁，封面塗成灰綠色。他在筆記本裡面一開始就親手寫下一份大溪地常用的字彙表（你叫什麼名字？大海、朋友、請進、女人、一顆橘子），帳目表（床二十法郎、床墊四法郎、椅子八法郎、大畫布四法郎、貨物箱七法郎……），匯率（智利披索、法郎、美金），一首歌的音符（la、re、sol、si、mi）。還有，終於，有幾張塗抹了他的大溪地探險色彩的素描：背影、臉龐、細節，以及一個後來改畫成〈波浪之女〉的女人背部；那張畫我在布宜諾斯艾利斯曾看過。他的作品就在裡面：這筆記本就像個每天都得來報到的廚房，那些扉頁就是他的夥計，裡面還記載了每日所欠下的花費。偶爾，有些作品已經精采得像顆快爆炸的手榴彈……

「正本已經被五馬分屍了，或是論張、論頁賣出去了。」亞爾度向我解釋。「但是這批

一九五四年的影本，現在還有幾本。當初四路書店總共複印了五百份。我曾經在網路上看過

一本要價四千法郎，因此趕緊抓住這不可多得的機會！」

「你們應該重新翻印這筆記本，以同樣規格加上同樣的封面。來這裡參觀的人，一定願

意帶著這樣一本高更的筆記本回家！」

「您知道嗎，我們已經在研究了。」

當然，我要求進去倉庫裡面看那個箱子。布蘭達笑著坦承，因為我「是本地的孩子」，

所以她特別法外開恩。

「否則，閒人勿進！」

那個箱子是費雪布許牌的大皮箱，放在一間有空調的房間盡頭。門上有個像駕駛盤的旋

轉大鎖，館藏的寶物就在裡面。布蘭達替我開了門，轉動密碼，之後把我留在裡面並把門關

上。沒什麼特別的東西，不過就是些珍貴和感人的資料。我從勒馬松拍攝的那些照片看起，

亨利・勒馬松，帕皮提郵政總局的局長，是業餘的攝影家，也是高更的好朋友。所有的照片

都被放在文件盒裡，包上透明紙編上號碼，我尋獲了他們都熟悉的那個大溪地時期的一些黑

白照片：幾張坐在藤椅上的靦腆少女；一張博馬雷五世的遺孀，神情憂鬱的瑪后（Marau）

皇后的玉照；拉卡斯卡德總督，以及軍人俱樂部裡穿禮服、留第三共和時期流行的落腮鬍的

全體會員；花木扶疏的古畢爾藝廊的「新奧爾良」式欄杆，坐落在草木修整得十分整齊的公

園裡；幾張帕皮提的風光，照片裡有幾間房子，位在不知通往何處的一條馬路開端；幾張風

184

景照、高山、沙灘。以及蒸氣船的有頂舷梯上正魚貫上船的遊客，男士們留鬍子戴帽子，女士們穿白洋裝，拿小洋傘……

之後是，分類、編號、包上透明紙的信箋：叔福寫給高更的信函正本（「巴黎，別墅區」，近環城西區，都杭—克雷葉路十二號，藝術家—畫家」）。真想不到還有叔福寫給梅特的信件，以及幾封梅特給叔福的回函，總共有十七封，從一八八四至一九○二年；紫色的墨水早變淡了，變成灰中帶綠的顏色。我從中抄錄幾段：「我很少寫信給他，更不常想起他；但是只要我知道他有錢，一定會提醒他有五個孩子要養，而我賺的錢根本不夠。」或者：

「我，我不會和他一樣像個瘋子般四處流浪！或許，親愛的朋友，您會覺得我冷漠、嚴肅、唯利是圖，就像保羅常說的，但是，坦白說，我的負擔真的很重。」另一封：「因此，假如您能夠弄到幾幅畫，請寄給我，我會試著把它們賣出去，而且，千萬別把錢寄給保羅……」再往下：「他說要離開大溪地，去另一座小島，他真是發神經了……」「保羅真是自私得可惡……」還有另一封信，一樣是透過叔福寄的，但始終沒到達高更的手中，信裡丹麥女人向他提到他們的兒子柯洛維斯的死訊。這是一封提筆倉促、內容冗長、氣氛悲哀、前三行量滿淡藍色小花的信函，彷彿她邊寫邊哭，淚水和墨水早已分不清了：「我身上的擔子真重，我得獨自一人忍受所有的悲傷、所有的擔憂。」

終於看到了高更的字（「大溪地，普納奧亞，藝術家—畫家，保羅·高更」）。發黃的信封上頭有帕皮提郵局的郵戳，以及幾張他用口水黏上去的郵票。那是幾封用橡皮筋圈住的長

185

方形信封，我抖著手打開它們。高更就在那裡，在我的手上，在我的眼前，彷彿這些信是寫給我看的。我打開信封袋取出那些摺疊的紙張，開始讀起幾個世紀前，在那些苦惱的過往年代裡，他寫給我的信。距離消失了，被切斷了，不存在了……

背面還有文字，一排整齊、緊湊、用心書寫的文字。文件裡夾著一份筆跡鑑定學的研究報告，說明此人「是第一等的人才，有自信、獨立、熱心、感性……」完全說中了！但是大部份的信都很悲情。其中有一封寄給莫里斯的信，談到編號W561〈我們從哪裡來？〉的創作起源：「它遠遠地強過我以前畫過和以後要畫的東西。是我已經變成熟了，還是因為劇烈的傷痛逼得我不得不如此哀嚎？」另一封信是寫給梅特，在信末備註的部分，高更加上附在信封裡的銀行鈔票的號碼（「R24-307，V92-430」）。還有一封寄自希瓦─歐亞島的最後一封信，高更寫給魏尼耶牧師的信。後者懂一點兒醫術，而當時高更正發著高燒，躺在床上，字跡潦草，死亡的嘴臉已經來到了他的身邊：「我很擔心過去這四天完全沒有效果，是因為我所服用的藥劑份量不夠，所以請您將我所需要的藥量寄給我，或者起碼可以讓我減輕痛苦。」這裡提到的是他用玻璃針筒注射的阿片酊和嗎啡。在這些信件裡，還有一份死亡證明書，一張阿度歐那行政區所發的戶籍謄本。「一九○三年五月八日，共同出庭作證者為死者的朋友艾彌爾·佛瑞寶特，職業為批發商，以及死者的鄰居狄歐卡·狄莫特，現年五十五歲的自耕農。」有關死者的說明：「我們知道他已婚，育有子女，但是我們不知道他的太太是誰。」佛瑞寶特親手寫下這段文字。

夠了！我走出那間密閉的倉庫，心情亂成一團。布蘭達離開時特別交代說我可以自由使

用圖書館和所有的館藏，我告訴管理員隔天早上美術館一開門我就來。

亞爾度在樹下等我，忙著和幾位負責整修美術館的工人商量事情。

「那個禮品店根本一點兒用也沒有，」他大發牢騷，「而且，太貴了。連那些難看死了的T恤也貴得要命。您看見了吧！真丟臉！我們去吃飯？」他問我，顯得十分無奈。

「我需要提振一下士氣。那些信……」

「隨便您。」

我握著方向盤，然後向右轉。開向鸛鳥港。但什麼是鸛？「一種白色的鳥，尾部有一根白色或粉紅色的長羽毛。」羅逖寫道，這根羽毛經常被酋長拔去當裝飾品。順便一提，一八四四年那艘在此砲轟一批殖民保護區的暴民的戰艦，也是取這個名字。既有美麗的巧合，又有穿拖鞋的中國女孩送上來的美味菜餚。這家餐廳坐落在架高的平台上，從紅樹林的頂端望出去，景色壯觀。一隻透明的蜥蜴用吸盤般的腳掌著力，猶豫著要不要爬上那第三根柱子。那片潟湖好似一面玻璃，一道道陽光輕輕地從上滑過。一輛公車帶來了幾位髮上沾滿海鹽的衝浪選手，車道轉彎處喇叭聲不斷。陽光從芒果樹林縫裡灑下。

「去哪裡吃？以養魚池著稱的高更餐廳？還是去鸛鳥港，可以品嚐生魚片和香草蜜雀？」

「這就是他每天早上所看到的景色，從他的小房子。」

「我想應該是吧。」

187

鸚鳥港的時光真是宜人。「只有上帝知道今夕是何夕，因為天天都是艷陽高照。」明日我們將何去何從？我們永遠也逃不過這個又苦又甜的小島的港灣。

註釋

1 孔卡爾諾：Concarneau，位於布列塔尼，為法國第二大漁港。

2 鎢斯拉安德斯：出生於一九三六年的英國女星，是第一代龐德女郎。

第22章 泰哈阿瑪娜

「逃離造假的世界，走進大自然。」高更終於達到目的了，終於得以撫摸那個成真的夢想。「我感覺在歐洲生活的種種煩惱已不復存在，明天將是如此，以後也是，直到永遠……」

當然，他變瘦了。他以賒賬的方式度日或者乾脆不吃飯。為了降低花費，他戒菸、戒酒、不喝咖啡、不吃肉。他賣那把獵槍，連同那隻打獵用的號角也出讓了。他的健康不佳；因為不斷地吐血，他得接受治療，是心臟出了毛病，也可能是梅毒。即使一八九二年年初已有返回法國的想法，但他還是從二月份起，就不動聲色地試著到駐外單位去詢問是否有職缺。和當年到「比較不受文明污染」和生活費較低的馬爾濟斯群島一樣，「花三法郎去買一隻牛或自己去捕獵一頭牛……」這些細節就像鑽石裡的小瑕疵，無關緊要！「我要在這裡繼續努力，繼續奮鬥。」大溪地是他心中那光芒萬丈的黑色太陽。

儘管物資缺乏、孤獨難耐，他還是畫了幾幅畫。他堅守原則，持續馬爾濟斯群島和布列塔尼的畫風……擷取筆記本中的某個題材，在小屋柔和的光線下重新詮釋。還有，他拋棄印象主義和綜合主義，全力發展自己的新觀點：藝術是想像的、主觀的，是混合了有形與無形的語言，是感官知覺的原始和獸性的力量。早在七年前在冷冽的哥本哈根，他已下過結論：

189

「整個有形的世界只不過是一座充滿物像和符號的森林，一種需要靠想像力去消化和轉變的食物。」

高更不注重表相，但注重說明。就像是穿越或從感官本身往外輻射，藝術家變成了接收者，變成了中繼者，變成了神像——一張有力的、原始的，採用與眾不同的異國情調的畫作，畫裡陽光燦爛，色彩優美。正如歷史學家方思華·卡珊所言，他的畫裡有兩條主軸線：首先是大塊均勻的風景，配上自由的色彩，灰藍、暗紅、鮮黃和艷橘（「所有的奇異色彩皆來自火熱的氣流」）。一些黃金年代的裸體畫既奢華又冷漠，沒有表情的臉部隱含著一點兒神秘感；幾張有如伊甸園般寂靜的農村景色，低沉的天空，高聳的山峰，迷人的瀑布。之後逐漸注重裝飾，一種重新構圖的神話，其中意象來自古代或模糊的記憶⋯此時，在火山岩般的沙灘上，在毛利神祇諷刺的眼神下，印尼婆羅浮屠和埃及人、日本人、基督教徒、希臘人的角色相互混雜，彼此互換。他的幾幅代表作裡，已經表現出實用風格和虛構的野性，隱藏或激發自生活裡的不安，也就是畫家心中的不安。那幾幅最美的作品包括，被送回巴黎去的〈拿花的女人〉（W420），高更覺得這幅畫很「新穎」；還有〈我們向您致敬，瑪麗亞〉（W428），是綠樹和各種蕨類的天堂，住滿薰衣草色的天使和適婚年齡的女孩。還有〈川流不息〉（W431）、〈大溪地女人〉（W434）、〈拿芒果的女人〉（W449）、〈波浪之女〉（W465）、〈幽靈在看著〉（W457）⋯以及一幅令人大惑不解的〈喜洋洋〉（W468）和奇怪的〈市場〉（W476）⋯⋯果真成果豐碩。

「文明逐漸離我遠去。我對這種自由的、獸性的、人性的生活十分滿意。」一八九二年三月左右，他完成了三十幅作品（「這段時間我拚命工作。目前我用樂法蘭公司的彩色顏料完成了一幅四十公尺長的作品。」）當他離開時，總共帶走了六十六幅畫。此外還有一些「超級原始的」雕刻品。

在《諾亞—諾亞》裡，高更談到這兩年「遠離那個下流歐洲」的生活，他逐漸適應了當地的風土民情，再次激發自己的藝術天份，習慣那裡悶熱的天氣。他在馬泰亞交了幾個朋友，吃力地說著毛利語：有時候，他也會陪大溪地女人去釣當地特產的卡馬隆魚，或站在及腰的海水裡，用刀子將礁岩上的扇貝敲下來。「我的鄰居差不多都成了我的朋友，我所有的吃穿都和他們一樣；不工作的時候，我就學他們過著慵懶和快樂的生活。當然偶爾也有些嚴肅的時刻。」大家都說，單身一人的他愛掀女人的裙子，假如有機會的話他絕不會放過。但真實的情況根本沒有那麼荒唐。

高更沉浸在想像裡，朝思暮想那五個被他留在歐洲的孩子，想起那些早把他忘了的死黨，包括替他保管賣畫所得的查理·莫里斯，想起他那位「把他當作賺錢工具」的太太，想起一些他再也無法參加的藝術活動。一八九二年四月，亞伯·奧利耶曾在《水星雜誌》裡讚美他是「象徵主義無庸置疑的開山始祖」。他同時也大方地展示過幾幅作品，例如〈在巴黎藝廊〉。但是就生活在世界彼岸的觀點而言，這一點成績夠嗎？

他的旅居生涯成了一場挑戰，一種對過去損失和失敗生活的報復：他用幾張壯觀的圖畫

191

反攻，重新吸引觀眾的眼光，掃蕩「追隨者」，穩坐在現代藝術畫家的寶座上。他大量拋售作品讓生活無虞，然後和這批客戶保持密切的往來。正如他自己說的：「我現在的工作條件極差，除非是超人，沒有人受得了我的工作。」（一八九二年三月）

每一分鐘都在戰鬥。每次收到從美國轉送來的信件，他總是先瞧一瞧裡面是否有鈔票。如果他仍表示對未來有信心，那是因為「他想要抓住未來」。五個月後，「雖然我手邊有幾幅畫，箱子裡也有一些好作品，但是在大溪地並沒有市場，因為大家都沒有錢，他們要不是賣蠟燭的小販就是抄寫員。」矛盾的是，唯有在幾千公里外的歐洲，他才有辦法憑自己的藝術天份過活。然後才能夠繼續留在這裡，遠離歐洲！

至於心中的寂寞，他始終無法擺脫。「這段時間以來，我變得很憂鬱，連工作都受到了影響。」和有著油亮膚色的大溪地女人的短暫艷史——「尾隨毛利人的習俗，二話不說，直接就上」——根本安慰不了他。高更想要的是位伴侶。為了化解悲傷和排遣時光，每次一有歐洲的船抵達，他便僱用一輛三頭馬車前往帕皮提，光是這樣一趟旅費就得花掉十八法郎。三月，他趁機順道拜訪了蘇哈一家人。他曾借錢給高更，甚至好幾次將房屋出租給他。然而，這一天，一八九二年三月五日，他們的兒子阿里斯帝德，也就是阿弟弟，那個高更很疼愛、經常讓他想起自己孩子的小男孩，剛過世了。他的家人正準備在黃昏氣溫稍微降低之後將他下葬。小孩躺在床上，穿著

無論是站在碼頭或港口的咖啡館裡，他到處向人推銷自己畫的肖像或者小木雕。三月，他趁機順道拜訪了蘇哈一家人。他父親尚—賈克很投緣，後者是殖民地醫院的細菌科護士。

192

奇怪的蕾絲邊白長袍，整個人腫得很厲害。屋裡來了幾個朋友替他禱告……後續的發展，我已經說過了。高更的善意，那張在門窗緊閉的昏黃光線下所完成的可怕遺照，愛蓮娜的怒火，每個面對那張褐色眼瞼的甲狀腺病患畫像的尷尬表情，那個幽靈，令人錯愕的木乃伊……

不知不覺地被捲入其中。

這一幕，顯露出一個被他亟欲擺脫的社會所拋棄的男人，心中所存在的惶恐不安；這次輪到他，是他主動與社會脫節。這個住在馬泰亞島上的孤家寡人是個船上難民，他那艘可敬的船是艘迷途的木筏。他的那顆「屬於自己的地球」正唱著哀怨的輓歌……從這一刻起，高更知道他再也無法繼續過這樣的生活。那個死在帕皮提路邊的小孩，那個被一個一無所有、病態、日薄西山的畫家留下肖像的小孩，就像是翻覆的一盆水從渦漩裡發出一道微光，他已

🦋

一八九二年初夏，高更做了個決定：他應該結束這種孤獨和自私的糜爛生活。一切重新開始。既然在帕皮提還沒找著他的夏娃（那裡的女人都變質了），在馬泰亞也是（那裡的女人都已婚），他於是決定到更遠的地方尋找，到島的另一端塔拉沃海灣去。他在《諾亞—諾亞》裡所描述的故事，像極了一篇北歐神話：一個男人騎著一匹白馬，在崇高理想的驅使

下，翻過一座蝴蝶島去尋找心上人。這一朵愛情花完美無缺，早在那裡等著他的到來。泰哈阿瑪娜，「那個給他力量的女人」，又叫作泰霧拉。故事美麗矯揉得像羅遜的小說。儘管如此，依據多位傳記作家的推敲，裡面的場景和當時的現實生活十分吻合，應該都是依據真實生活所做的描述。此外，泰哈阿瑪娜的存在，以及她和高更的關係，都是真有其人其事。高更一路直奔塔拉沃海灣，之後，有個警察把坐騎借給他。他繞過巴拿馬海峽朝希蒂亞的方向前進，穿越河川和濕潤荊棘叢讓他精疲力盡，他只得在法國內暫時歇腳。

到了那裡，高更被請到一間小屋裡作客。他席地而坐，邊高談闊論邊抽煙。主人問他將前往何處，他回答說要去找一個女人。有個女人於是開門見山地向他提議：「假如你願意的話，我可以給你一個，我的女兒。」然後她叫她出來。那是個高大的小女孩，身穿紅色輕柔洋裝，手上拿著一大堆待洗的衣物。她的臉龐十分可愛，有一種少女的純真美麗，長髮直到腰際，「粗得像一把荊棘，而且微捲」。高更十分尷尬，他覺得自己太老了，良心過意不去。他替自己感到丟臉，因自己竟然還有這種慾望而感到羞恥，又感到害怕，害怕這份美麗、與眾不同的年輕模樣、無所謂和嘲弄的活力，泰哈阿瑪娜。

「透過身上的洋裝，可以清楚看見她肩膀和手臂上的金色肌膚，胸前兩顆豐滿的蓓蕾⋯」他如此記載。她頂多十三、十四歲，長得很高大，一身天使般的肌膚。他們開始用大溪地話溝通。依據高更的描述⋯

「妳不怕我嗎？」

194

「不怕。」

「妳願意住到我的房子裡嗎，直到永遠？」

「願意。」

「妳從沒生過病嗎？」

「沒有。」

「就這樣。」

高更到附近的中國商店買了些微薄的禮物送給那一家人，正式的同居生活手續便大功告成，之後，他帶著她返回大溪地的另一端。回到了馬泰亞，這名少女墜入了情網。她單純又知足，總是歡天喜地。她的陪伴讓他心花怒放，激勵了他的創作。而且，經過了新婚和初夜，泰哈阿瑪娜願意留下來陪伴這一位歐洲人。是的，她願意和他一起生活，願意將十四歲的青春獻給他。「我愛，我向她表示過，她聽了後微微一笑。換個角度，她似乎也喜歡我，但從不對我表白。但是有幾次，夜晚時分，月光畫過泰霧拉金色的肌膚時……」

噢！又是滿城花開！那是情慾的鑰匙，秘密的通口，她的臂窩就是幸福的象徵、生命的歡樂、心靈的和平，甚至是活力。這個小女孩喜歡釣魚、摘水果、捉鰲蝦、低聲唱歌，整天笑咪咪、天性開朗、愛睡午覺和做愛，懶得像隻貓。高更驚訝地發現：「我滿身都是她的香味！」有了這位新繆思、小野蠻公主為伴，他重新拾起畫筆和畫布，像個幸運兒一樣盡情地揮灑。「我重新投入工作，幸福就住在我家。」在這塊充滿亞雷花香的希望土地上，在滿月

的暈光下，她做出也接受了奉獻。一切歷歷在目，竹屋裡、香草堆，或兩人在瀑布沐浴後纏繞的青綠蕨葉叢，都有他們的影子。「生命猶在，萬物奔騰。」

在蜥蜴如鈴的叫聲下，面對大片灰白的天際，高更重新找回世界的童年，這個介於鳥有和永恆之間的邊緣地帶。「躺在陽台，甜蜜地午睡，全身放鬆。我的雙眼對眼前的風光視而不見．；我的感覺永無止盡，而我自己就是這永無止盡的開端。」

第23章　諾亞—諾亞

「文明逐漸離我遠去……」身蓋紫中帶黃的柔軟葉被，頭枕椰子殼，耳聽大海的呢喃。遠處，鑼鼓喧天，空氣中瀰漫著令人窒息的焚燒味。躺在洋傘般甜杏仁樹水平的枝葉下，今夕是何夕？無關緊要。「我就學他們過著慵懶和快樂的生活，當然偶爾也有些嚴肅的時刻……」夜晚，婦女吟唱感人的安眠曲，老者講述族裡先祖們的故事，數不清的海洋傳說。高更的毛利話略有進步，但還不是十分流利。他腳穿草鞋，手持三叉戟，站在霧茫茫的礁岩上捕魚。在馬泰亞，有女伴有家室，他感覺賓至如歸。屋簷下還睡了隻狗。

到了一八九二年九月，高更用罄了所有的畫布，於是改用裝椰乾的布袋子，將它們剪成方形或長方形，用來繼續作畫。所有的一切皆可以入畫！他還從事雕塑，自創了一些小雕像，或者仿造毛利萬神廟裡的神像，而雕刻出一些被他稱為「超級野蠻的小玩意兒」的神祇雕像。他用鐵樹刻神像，用另一種當地稱為菩亞樹（pua）的木材刻大溪地女人頭像，在彎曲樹枝有鉤形枝枒的瓊崖海棠木材上刻些小圖騰，還在餐盤、碗和湯匙上畫些五彩圖案。這些物品通常都很新奇，有時候在帕皮提的市場上還找得到買主，吸引那些尋找當地「紀念品」的水手或頭等艙的觀光客！反正微不足道！

197

為了尋找原料，高更決定入山一趟。真希望他沒有搞錯：大溪地除了沿海地帶和山谷長滿了樹木和植物之外，內地一片崎嶇，坎坷不平。到處都是高山，有些甚至高達兩千兩百尺以上，既陸峭尖峻惡：山岬、峰尖、熔岩堆，以及削去半邊天空和雲層、銳利如刀鋒的山脊。依據學術名詞，大溪地是個「地勢高聳」的島嶼，也就是說是個從海底升起的火山，配上環狀的珊瑚礁。因這個後山地帶，在缺乏步道和迷信的流傳下，人跡罕見。「你會被幽靈抓去……你一定是超級勇猛或瘋了才會想去打擾那些鬼靈。」眾人異口同聲地對他說。山裡無限空曠，鮮為人知，淹沒在世外桃源的寂靜裡，到處可見岩石刻痕和祭祀神廟。儼然是一座死亡的國度。

在一位鄰居約瑟夫的陪同下，高更前往尋找雕刻那些二「怪胎神像」所需的香木。這種木材十分堅硬，在潮濕的氣候下較不易腐爛。就像他在《諾亞—諾亞》當中所提到，約瑟夫是個「純樸又英俊的青年」。他是他在馬泰亞的鄰居，高更對他印象深刻，甚至替他畫了幾張畫。「在我工作的時候，他一定會來看我。」在編號 **W430**，〈持斧男子〉的畫作裡可以看見他的身影，肌肉健美的美男子，真可媲美希臘神廟上的人物；他簡直推翻了阿爾弗瑞‧傑瑞的地位。同時，在此時期的其他作品裡，也可見到他的身影或被當成配角（〈約會〉

W433，或者〈很久以前〉**W484**）。

「如果你真想的話，我帶你去，我們去砍伐那些你想要的木頭，然後一起帶下山。」他們赤裸著上半身，「把衣服掛在皮帶上」，鑽進兩道玄武岩石縫裡。「樹林裡似乎有條小

路，亂七八糟的……。草木叢生，一片荒涼，愈往裡走愈雜亂。」

在《諾亞—諾亞》裡，對這段魯莽行動的描述全然是另一種版本，簡直是背道而馳。那一次他們往上連續攀爬了幾個小時；穿過小溪，尋找古道，約瑟夫拿出短刀披荊斬草，依據本能尋找方位，進入那座高聳的森林。高更在後頭氣喘吁吁地拿著斧頭尾隨其後。他比那具有運動家體格的導遊年長二十歲，而且身上流著「天生承傳自一個生理和心理不健全的社會的陋習」。約瑟夫則樂在其中，像隻小山羊般急著往前奔；他跟著嗅覺走，高更心想，隨著被他稱為島之精髓的樹林裡的芬多精前進。高更寸步難行，高山被湍流、山崩和巨石截斷。

「整個森林寂靜無聲，除了岩石間嗚咽的汩流，一種單調的雜音，陪伴著這份寧靜。」遠方，海拔一千八百公尺的泰圖弗拉山，嚴峻的山影擋住了天際。這兩個男人愈往上爬，光線一點一點地熄滅。「大白天裡，我們幾乎看見了星星……」高更指出。每隔一段時間，總會遇到及腰的溪水，他們手上握著斧頭，從此岸渡到彼岸。衣服才剛風乾，便再度碰上亂石堆、蔓延在崩塌坡壁的跋扈蕨類、百花叢，和高達二十公尺的樹幹。

他們在兩道太陽光圈之間游移。他們必須快速上山，避開暑熱，然後趕緊下山，免得遇上黑夜裡的幽靈。他們兩人滿頭大汗，快步走在茂密的森林裡。一路都是上坡，三、四個小時，邁進島嶼的中心。

就在他們上山時，高更被一個幻象迷住了。「走在我前面的是一個男人嗎？」他惶恐不安，精疲力竭。「我好像看到他在轉變，吸入我們周邊所有植物的精華。這些精華進入他的

體內，再透過他釋放出來，散播一種俊俏的芬芳，迷惑我的靈魂……」

在這個魔幻森林裡，在這個遠離海岸和村莊的世外桃源，約瑟夫變成了一名謫仙，高貴無比，因為他的純真善良，與大自然容為一體；甚至於像是來自生命，有點兒人性。一種雌雄同體的俊美，讓高更忍不住想俯身膜拜，將自己貢獻給這位神人。這突如其來的迷惑既淫蕩又神聖，高更坦然接受：這將是他和天使的戰鬥，從一個擁抱開始。他將手伸向他，準備就緒，包括撫摸他也在內。迷亂中，高更傾身靠近他發亮的背脊，且被這份力量深深吸引住了，「錯亂的時序」。約瑟夫轉過身；高更躊躇了一下，垂下雙眼。幻象破滅了……這個大溪地人張著「純真的雙眼」，一眼便看穿了他。他並沒有懷疑眼前被「莫名的渴望」悶得透不過氣來的法國佬的動機。他們的呼吸聲在深山裡迴蕩，畫家跳進一條河水冰冷的湍流裡。

為了自罰也為了淨身。

🦋

重新上路後，高更「急著深入矮樹叢裡，彷彿希望將自己投身在母性的大自然裡……」在抵達了一處空曠的高原後，「山裡所有陡峭的牆面頓時敞開」，他們終於在一排灌木叢後找到了所要的東西……十幾棵枝葉奇特的香木。這裡真是一處人間天堂。

當然，高更指定要最美、最大、最粗的那一根。兩人輪流砍伐，直到雙手淌血，直到把

那根完美的樹幹砍下為止。小缺口成了大缺口，香木在一陣陣斧頭聲的催促下應聲倒下。倒地後，他們開始修剪枝枒，然後將整棵樹幹切成長形的砧板，在擁抱南海岸的艷陽下，將它們變成祭神的犧牲和供品。「將整座森林從腳跟剷除，將心中的愛剷除……」他對著斧頭喃喃低語。香木死掉了，高更卻重生，從他本身開始，就像接受了某種宗教奧義，某種神秘儀式。一位宗教幻象家。高更手中淌著紅艷的鮮血，地上有粉紅色的葉汁，髮上沾著木屑，四肢有荊棘的割痕。高更對約瑟夫說：「我曾經是另一種男人，現在則是原始人。」

他們下山折返村莊，肩上扛著芳香的木塊，這些沉重的盜採成果，儼然一副戰勝神奇高山的模樣。黃昏時，他們回到了家裡，回到珊瑚礁上顫動的波濤前，身上沾滿汗水、葉汁和鮮血。疲累不堪，但滿心歡喜，興奮得如獲新生。

泰哈阿瑪娜用一只葫蘆替他們送上了水和幾顆椰子仁。約瑟夫離去後又折回來。他們把香木塊靠在以椰子樹葉所紮成的隔牆上風乾。三根幾近閃著活力的紅色木條，明日將變成三尊圖騰、三尊神像，以及數不清的雕像。

「高興嗎？」

「高興。」

而在我心底，我對自己說：「高興。」

此刻，高更成了毛利人。每一個落在珍貴木材上的槽口都讓他呼吸加快，讓他精神百倍。不僅是他，不僅是生命，甚至透過他的全身，芳香馥郁。諾亞─諾亞！

註釋

1 諾亞—諾亞的原意為「芳香馥郁」。

第24章　真實與虛構

他在南海的小屋裡都讀些什麼書呢？起先是一些他帶去的東西，少得可憐；光看他的行李就知道。憑他的收入，書籍對他而言太貴了，況且在帕皮提也不容易買到書。在他那間鄉下書房勉強儲藏的四十多冊書刊，裡面可是包含了一大箱資料：一些馬濟斯人的照片，還有各式各樣的圖片，如印尼波羅屠浮、希臘帕德嫩神廟、希臘酒神狄厄尼索斯神像。以及令人欣喜若狂的佛像底片；一些複製的畫作，如夏凡納[1]、德拉克洛瓦、馬內、竇加，還有霍爾拜恩、克拉納赫，以及一些義大利畫家早期的作品。這些都是他的「精神食糧」和興奮劑。「我帶了我們這一夥人的照片和圖畫在身邊，如此一來你們每天都可以和我聊天……」

臨走前他向奧迪龍・雷東[2]透露。

他的藏書少不了愛倫坡、羅逖、巴爾札克的作品。以及他所崇拜的馬拉美[3]。可能還有波特萊爾和米爾博[4]的小說、聖保爾・魯的詩集；後者強調詩是「上帝在人類身上的顯現，所有世界上未現形的混沌都將透過傳媒化為肉體，此傳媒乃詩人也。」我們還可以發現幾本從他在普納奧亞的鄰居家借來的神話故事和占星學家佩拉登和艾立發列維的著作。

特別是赫南的小說，是他的作品讓高更脫胎換骨。早在青少年從事水手生涯時代，高更

203

便在「傑羅姆·拿破崙號」上遇見過這位叛逆的知識分子。一八七〇年，該船本將進行一趟科學探險，因為普法戰爭整個計劃只好丟進北極海裡了。赫南的著作《耶穌傳》〈基督教的起源〉第一卷（1863-1881），引爆眾人對耶穌神性的強烈爭議；書中提到耶穌也有人性和自我的主觀性，並提出全新的看法。耶穌基督？一個有血有肉的軀體，有慾望有畏懼，「一個真實純潔的個體」，但是「偉大到讓我不敢出言讚譽那些被他的豐功偉業所感動的信徒，他們稱祂為上帝……」赫南說。之後他被法蘭西研究院開除，此舉引發了抗議和暴動。

高更身體力行這個人神一體的理論，甚至以此象徵人類存在的條件，即做為與另一個世界溝通的媒介。他幽禁在濱海的村落裡，不斷地反芻這些觀念，但從未運用在繪畫裡。然而，身為靈巧的雕刻家，他將這些觀念像鍛鍊過的鐵片般隨心所欲地彎曲塑造。拿撒勒的耶穌依舊是那位「在他的領土內努力朝成為神的目標跨出一大步的……」赫南強調。木匠的兒子──加利利的猶太人若蘇埃，就躲在耶穌基督的身後，祂是街腳的基石，是這齣悲劇的主角，是崇高和謙虛的典範。高更擷取其中許多觀念，自願將自己畫成基督（一系列的黃色基督、綠色基督、基督在橄欖園等），他相信，既然身為藝術家，便應該「甦醒」，以自己的方式成為真相的持有者和傳送者，一旦在藝術上有了靈感便應傳送出去；繪畫，是為了和世界相通，以及，享受每一分鐘和每一件事情，脫離束縛，去除偶然性，重新和大洪流相匯合……

祂企圖改變命運，重新改造；祂是「具有新精神的世界開創者」。

：
：

帕皮提的奧古斯特・古畢爾上校與眾不同，對這名畫家極感興趣，甚至向他訂了張畫（他女兒的肖像，Vaite，編號W535，1896年），還借給他一套賈克─安東尼・莫蘭伍特的著作《大洋洲島嶼之旅》。這套書一八三七年出版，分為上下兩冊，內頁留有一名老外交官的簽名，厚達六百頁的篇幅裡分別以風俗民情、神話和人類學介紹每一組群島的歷史。書中試著透過一些蒐集而來的證物，重點式地描述這個玻里尼西亞的古代樣貌；還提及當地人稱為阿里瓦的慶典主辦人，他們所籌辦的是享樂主義的美妙入教儀式，是為「祭祀維納斯而舉行的儀式」；他們並且舉辦舞會和展示每一個人的情色愛慾。經過了幾個月的海上生活，布甘維爾[5]在此短暫停留期間，早已發現……「維納斯在這裡被當成仙女……她的祭典無須秘密舉行，每一次的享樂對每個部落而言都是一場盛宴……」事實上，這個設立在賴阿特阿聖島上的秘密教派，從十五世紀開始便已在群島各地廣為流傳。他們都是孕育之神兼戰神歐羅的捍衛者，這些秘密信徒標榜享樂主義、自由戀愛、殺害嬰兒。也就是高更所了解的，以一種無拘無束的生活為主，一切的目的都是為了享樂和信仰。根據一本以散文描述玻里尼西亞的超自然力量的散文作者包柏・普丁尼所言，「當地的居民把（他們）奉為可以和神溝通，接受神的旨意的神人，並且完全遵守他們的指示和命令……」入教的男女皆依身材、活力和天生

205

的超能力嚴格篩選。那是個超越金字塔形的階級社會（酋長、大祭司、地主，之後是農夫和漁夫、奴隸以及準備被當成祭品的罪犯），每個人都優先享有如此殊榮；事實上，他們被另外歸類，和終將死亡的人類分開。接受入教儀式時，每個被挑中的會員都將成為舞者和詩人；皈依者，在一場半彌撒和半嘉年華會的狂歡慶典中，將成為陰陽兩個世界的傳媒。此外，也將在角逐酋長寶座的戰鬥中扮演一股顛覆的力量。

高更將其書中的幾個片段抄錄在一本以纖維材質當封面的筆記本中，並加上標題：「古代毛利人的宗教信仰」。而且至少在〈薇拉烏瑪提〉（W450）和〈阿洛瓦的種子〉（W451）兩張畫裡畫下自己的看法：畫裡仍舊是以泰哈阿瑪娜為模特兒，有兩名赤裸的女孩坐在纏腰布上，等著那些貪婪的上帝欽點。快速瀏覽過那本書之後，我發現書中內容成了高更寫作《諾亞—諾亞》的底稿和他對毛利文化的初步認識。基於此，我們可以斷言他自己虛構了一個完美的玻里尼西亞，然後大力宣傳，就像點石成金一樣，把它升格成一篇故事、一個引人遐思的題材，一個可以研究的題目和入畫的靈感。就像他對待畢沙羅、塞尚、竇加、艾彌爾・貝納和梵谷這幾位良師益友一樣，這位畫家從每個人身上擷取他所欠缺的東西，然後為己有，再將它們改頭換面。他是一個假學究，先天的才華多於後天的努力，總是獵取他人的獵物，佔為己有……因為，在大溪地缺乏交談的對象和收集資料的方法，高更發覺他無法如願以償地過自我放逐的生活：那些幻想裡的遺跡、萬神廟裡的雕像、神話和色情魔力的氣氛。如此多的知識當然都是表面的，高更任意地將它們搬上舞台，完全不考慮人類學的觀

真實與虛構

點，任意地將它們安插在泰哈阿瑪娜的嘴裡：「晚上，躺在床上，我們正經八百地聊天，一聊就聊很久，通常都是很嚴肅的話題。我試著從這個孩子的心靈深處挖出遠古的歷史痕跡。」神奇的譬喻、寓言、含意深遠的傳說，無論如何，這些根本不可能從一個懵懵懂懂的十四歲少女口中說出。無所謂！高更就是那位講述自己流浪生活的小說家：他花了很多時間琢磨自己的小說，修飾每一條紋路。他成了自創的故事裡的主角。大溪地成了他的一幅作品。此地吸引他的原因，首先是他對此地的嚮往，他想用槽刀和畫筆回應這個心願。他的自大逐漸成為一則傳奇，空虛逐漸被填滿。他的夢想又高又遠，他的追尋無遠弗屆，這就是他，獨一無二的他。

「大洋洲的古老宗教真是好宗教啊！真是美妙！我的腦袋像挨了一巴掌，所有我所接觸到東西真是令人震撼！」他誇張地寫信給留在布列塔尼的塞胡西耶。那些有關黃金年代的知識，高更懂得將它們重新注入這個失血過多，被歐洲文明扭曲的玻里尼西亞的體內。在這片織滿祭典和傳說，節慶和戰爭，綁架和誘惑，食人主義和殺戮主義的土地上，性愛無所不在。或者說，愛情在這裡是自由的，在私通的上帝、獻身的大溪地女子、身上刺著星形水母的戰士，以及祭拜神像且擁有特異功能的祭司之間，一點兒也不複雜。

「動物和人類都一樣，都享有自由生活的種種樂趣！」神秘的前提就叫神秘！進入神秘之旅後，高更開始將它入畫。「我不加思索，直接在畫布上畫上紅色、藍色！」這名藝術家迷上了神智學，他感覺，他到這裡來不是為了畫一些可賣錢的畫，不是為了供應市場所需或

207

鼓吹現代藝術潮流，而是為了接近真理，透過自己的看法重新觀看事實。他是那位用自己的方法，以白人阿里瓦的身分，最後一位皈依在傳教士的聖歌中消失的神秘教派的信徒；他是一個從社會和自身的故事裡脫逃的異常怪獸。「應該用最簡單的方法作畫，動機應該是原始的，童稚的……」當脫胎換骨後，高更傾聽世界的指點，在變裝下隱約看見這「只會讓我陶醉的一切」。他不知道自己說的這番話有多麼精采。這一次他成了薩滿教徒。

✏ 註釋

1 夏凡納：Puvis de Chavannes，法國十九世紀後期重要的壁畫家。在很大程度上獨立於當時的藝術主流之外，受到秀拉、高更、波特萊爾等人的不同風格流派藝術家和批評家的支持。

2 奧迪龍·雷東：Odilon Redon，法國象徵派油畫、平版畫和銅版畫家。其版畫創作表現鬼怪幽靈，表現幻想甚至死亡的主題，是超現實主義與達達主義運動的先驅。

3 馬拉美：Mallarme，法國象徵派詩人、理論家。十九世紀下半葉法國文藝正處於變動和試驗時期，在試圖突破過去樊籬的作家、畫家和音樂家當中，馬拉美具有崇高的地位。他一生作品為數不多，但力圖對詩的內容和形式有所創新，這使他成為法國文學史上最引人注目的人物之一。

4 米爾保：Octave Mirbeau（1850～1917），法國小說家、劇作家。其作品尖銳地諷刺了當代的教士和社會狀況。為一九○三年設立的龔古爾文學獎評選委員會最早的十名成員之一。

5 布甘維爾：Louis-Antoine de Bougainville（1729～1811），法國航海家，作為首次環球航行（1766～1769）的法國海軍指揮官，曾到南太平洋許多地區考察。著有《環球旅行》（Voyage autor du monde, 1771）。

第25章 馬哈亞山洞

《諾亞—諾亞》至少有三種版本，最初的版本出自高更之手，記載他那段甘苦參半的大溪地生活。依據高更所言，一八九三年他還是回到了巴黎。這些筆記後來加進了題名為《古代毛利人的宗教信仰》的著作裡，稍後更被他拿來當作寫另一本書的底稿；書裡生動描述了他的探險生涯、兩年的熱帶生活。他顯然侵犯到了羅逸的地盤。「我正在寫一本有關大溪地的書，這本書對想了解我的畫的人十分有用。好多工作要做啊！」一八九三年，停留在法國期間，他寫信向梅特解釋。

隨著寫作的進展——當然包括前來幫忙的查理‧莫里斯——某些段落被加長或刪減了，所有的人物全採用假名，或以不同的身分出場。高更同意用「原始」和「文明」做對比，以他樸素的筆法對比古典的韻律繁複。於是第二種版本出現了。該版本有莫里斯改寫後的成果，有一些畫家的遺憾或謊言，也有抄自各種書籍的段落。這本書的合著者甚至逾越了職權，偷偷在書裡加了些詩篇，然後宣稱是和作者共同創作。

延宕許久之後，一八九七年，莫里斯在《白色雜誌》上發表了書中幾個片段，之後在一九○一年以獨資的方式，好不容易出了一本沒有插圖的「簡易小書」。書名《諾亞—諾亞》，

209

是取自玻里尼西亞人心目中的伊甸園，原文Rohutu noanoa，意指芳香的天堂。但孟福瑞卻直截了當地指出，裡面的詩篇都是一些「廢話」，且語氣浮誇，像咒語般：「微笑面對初升的夢幻太陽／這一塊躺在金色火海中的繁花大陸／伊甸園，黃金國，佛羅里達，拉布拉多半島／這是個真實的國家，還是我夢中的國家？」高更雖不否認此書是他的著作，但也自覺寫得實在不怎麼精采。期間，在愛倫坡和馬內合著的精裝本《烏鴉》出版的同時，高更投身製作了十餘件木雕，包括一些烏漆抹黑和夢境般的東西，準備將來出書時使用……但是，完全和書中內容無關。

當高更在一八九五年返回玻里尼西亞定居時，帶了一本第二種版本的副本。往後幾年他反覆閱讀那本書，替書中的內文添加了水彩畫、雕刻和照片，把這本詩集變成一種宣言，一種延伸自反宗教的批評散文《現代信仰與天主教》。在他一九○三年過世時，這成了《諾亞—諾亞》的第三種版本，一本厚達兩百零四頁的彩繪本，現在，這一本和其他兩個版本大相逕庭的書被收藏在羅浮宮的圖畫陳列室裡。

總之，在《諾亞—諾亞》裡，事件的真實性和它們發生的前後順序，皆引起許多爭議。打從莫里斯依據高更小說式的筆記所改寫的那個版本開始，內容本來就虛虛實實，難以分辨。第一種版本裡並沒有馬哈亞山洞那一段故事。然而，在寫第二種版本時，高更理當會將這一段故事轉述給莫里斯聽才對，或者畫出一些細節再交由他去自行發揮。無所謂，反正我很喜歡這一段。所以，當我把車停在馬哈亞山洞那一排石榴樹前時，心臟抓狂亂跳。「山洞

幾乎完全隱藏在這一排石榴樹後，就好像是一塊無意中出現在路旁，從山上掉落的岩石⋯

⋯」我必須馬上幫《諾亞─諾亞》裡面所說的一切驗明正身。總算一切屬實。

回過頭來談一談正題吧。高更和他的未婚妻泰哈阿瑪娜（泰霧拉）住在馬泰亞。因接受朋友的邀約，他們於清晨六點天氣還涼快時出發，總共步行了十公里。中飯時，他們在朋友處吃了兩隻烤雞、一隻章魚和一隻用石頭悶燒的乳豬。途中，他、他的女伴和四個鄰居在這個位於濱海公路二十八公里處的山洞前停了下來。那是一個很大的山洞，藏在玄武岩的峭壁間，洞頂和四壁長滿了蕨類植物。高約十來公尺的拱頂上長了幾百根鐘乳石，不停地滲出水珠，在洞前形成一片乳白色的雨幕，滴在地上劈劈啪啪響個不停。山洞裡面，一汪寂靜的藍水形成一片地下湖泊，深不見底，除了隱約中升起一陣似紅非紅的煙霧，好似一個輕煙瀰漫的戲劇舞台。洞內十分荒涼，長滿了植物和糾纏盤結的樹根。這個半明半暗的地方讓人不寒而慄；連寂靜都感到過於沉重。這面湖泊遠不見邊，深不見底，除了隱

高更描述：「撥開樹枝往裡走一公尺，就可以找到那個黑洞。洞頂和四壁盤踞了一條條的大蛇，或者至少看起來像蛇，它們慢慢地往下延伸，以便吸食洞裡的湖水。原來是從岩石縫裡鑽出的樹根⋯」

211

畫家建議大家跳下水玩一玩，他的同伴們個個嚇得要命。在他堅持下，眾人勉強同意到亂石堆裡泡一泡腳。誰都知道大溪地人比較喜歡在河裡或瀑布間的淡水裡游泳，而不是溫水的潟湖。洞裡密不見日，因為濃密的樹枝把陽光全擋在外頭，湖裡的水稍感冰涼，沁人心脾。但是，這個洞還真是詭異啊！

《諾亞─諾亞》書中那一幅提名為「跳動的淡水」的木雕圖片，呈現出一股凝重的氣氛，讓人以為身在馬哈亞山洞裡。右邊，有一個差點兒跳進水裡的大溪地女人，斜斜地佔據了圖像的一大半。那些岩石看起來就像是些擠眉弄眼的怪獸：一個巨大的烏鴉頭，眼神犀利，尖利喙角對準牠的獵物，準備把她拖下水。另一位美女，頭上戴著花環，也是全身赤裸坐在岸邊一堆平滑的小石子上，轉過身去；她尚猶豫不決，不知道是否該獻身，把自己當作祭品奉獻給那些黑暗裡的力量。在黃色的陽光下，她是想多享受一點兒活著的滋味，還是縱身跳進那潭墨藍色的波浪裡？

「妳要和我一起去嗎？」

「你瘋啦？那邊，很遠耶。而且有鰻魚！沒有人敢去那裡！」

高更驕傲地「展現他的游泳技術」，潛入洞裡。他想瞧一瞧微亮的盡頭有些什麼東西。

他已游進了黑暗裡。依他所言，他游了一個鐘頭……

現在應該是馬哈亞的下午四點鐘，我站在發出樟腦氣味的樹蔭下，把隨身的東西擺在一顆石頭上，再把鑰匙和手錶藏在鞋子裡，換上泳褲。我往前走了幾公尺，隨時注意下腳的地

方。腳底下，滿地淤泥，滲進趾間裡；頭上，一片炫目的璀璨，色彩碧綠。最後，水深及腰，我朝前直直游去，順利地換氣，在這片發亮微稠的水裡，一切寂靜無聲，鐘乳石壁滴下的水珠，在湖面上激起彷若電流的白色火花。我得游過這一面水牆；幾滴水珠無聲地落在我的髮上。終於，我的眼前出現了那個圓形的山洞，凹陷，露出褐色的、狀似柳橙、有條紋圖案的凹凸山壁。隨後，我發現有個無法理解的波浪從右漂到左邊：水波滾滾而來，經過我的身體，輕輕柔柔的，最後化為烏有。高更曾經這樣描述：「我還以為游過來了一隻大鳥龜……

更確切點，牠將頭伸出水面挑釁我……」要不就是一些鰻魚，因為顏色和湖水一模一樣而看不清楚，基於好奇在這位不速之客的身邊打轉。我大展泳技，但沒那麼自傲。我愈往裡游，光線愈暗，到了盡頭，我看見一片天然的平台，一塊赭紅色的石頭跳板。之後是一個洞口。

通往哪裡？做什麼用的呢？

早在我之前，一個世紀之前，高更已有詳細的描述：「到底是什麼奇怪的現象，我愈朝山洞走去，山洞卻離我愈來愈遠？」我也有同樣的感覺，無法前進的感覺，儘管腳步平順，但就像是走進一場惡夢，裡面的景色重覆上演，就像走下一級又一級永無盡頭的階梯。高更曾試著走到盡頭。「我得克服這種恐懼，我帶著衝勁筆直地往前走去尋找山洞的盡頭，但就是到不了，於是我往回走。那片可以讓人變得更堅強的土地，我連個邊兒都沒有沾到。」

我不敢挑釁那些鬼神，不敢太接近那隻用黑色波浪畫了個大嘴巴的烏鴉，再說，也沒有一個泰哈阿瑪娜替我擔心。當時那個遠在鐘乳石外，佇立在岸邊的泰哈阿瑪娜，「也只不過

213

是那個明亮圓心裡的一個小黑點……」

「回來！」她嚇得又吼又叫。

高更回過頭去，發現他的女伴遠在天邊：「到底是基於什麼樣的現象，從這個方向看去的距離似乎沒有邊界？」他繼續游了半個小時後，才抵達終點。回到那片他攀爬而上的石井欄時，他才鬆了口氣，靠在看似淌血的濕潤岩壁上。「一座平凡無奇的小山丘，一個張著大嘴的山洞，到底是通往哪裡呢？無解。我得承認我當時很害怕。」之後，他轉身跳下水，往回游。

在這午後的尾聲，只要稍微抽筋便可以讓我迷失在這個荒涼的山洞裡。我游了約五十公尺後停了下來，繼續擺動雙腳，以便讓身體繼續浮在水面上。我環顧四周，隨著我的擺動所形成的浪花，起伏地往前滾向洞裡，碰到阻礙後再折返回來。我停留在一場自編自導的水舞圈裡。回音把我的呼吸聲播愈遠。洞裡的回音模糊了一切，散發出一陣白色的霧氣。那座紅色的山丘看似很遠，彷彿再度飄遠了，永遠也無法抵達。左手邊有一些山壁形狀的凹凸圖案，讓我感到忐忑不安。是宗教圖騰？視覺遊戲還是愛的誓言呢？說不定，還可以發現畫家留在壁上的簽名呢？我佯裝好漢，沿著岩石慢慢地游了二十公尺，左邊傳來一陣回音，讓我

心起狐疑，趕緊放手往回游去。是鰻魚嗎？趕快溜之大吉啊！

十分鐘後，我用爬泳方式再度游過那面鐘乳石水牆。我已經回到了岸邊，全身冰冷。顯然，高更在這裡游過泳：所有的細節和感覺都一樣。

走出洞口，對自己的探險心滿意足後，高更摘了一些亞蕾花送給他的愛人。他將其中一朵插在她的秀髮上。和風下，他愛撫趴在他身上的這個女伴，身上的水氣沾濕了她的纏腰布，之後這隻法國瘋狗才重新穿上衣服。「活著真好，餓的時候，還可以舔一口待在家裡等候的那隻小豬……」高更叫著，動作俐落地重新上路。「那條公路很美，大海很棒，對面的莫雷阿島既壯觀又高傲。」

一幕幕風景從我這輛福汽特車的擋風玻璃飛逝而過，「從一邊到另一邊，忽藍忽綠。」當地的電台正播放著一首無聊的歌曲：「我站在野花叢裡，站在瀑布底下，等著妳的到來……」我開上回帕皮提的公路。傾盆大雨但有條不紊，一陣五月的雨絲硬是橫在大約一公里前。它先是驚醒了矮樹林和灌木叢，然後在軟樹枝和大片的芭蕉葉上彈鋼琴，將所有的景觀沖洗乾淨後，才在風的追趕下，從一個山谷跳到另一個山谷去……根據天氣的變化，我調整了一下車速，直到太陽再度以勝利者的姿態大放光明時，我才回到河谷地。大溪地當時艷陽四射，彷若仙境一般。花園裡到處沾滿水珠，草地亮得讓人爭不開眼。在我的左手邊，潟湖上飄起一陣濃密的霧氣，隱約可以看到幾座珊瑚礁岩，其中有的蓬首垢面，垂頭喪氣，狀似希伯來文字。陽光從天空射下，照在兩道狹窄的籬笆間，純淨得有如刀鋒；公路就像一條銀

215

色的舌頭。飢腸轆轆，我將車停在一家中國商店前，買了條樹薯粉做的糕餅和一瓶水。

那一天，高更和馬哈亞山洞有約。我不敢把這件事情告訴那位守在收銀機後的混血兒⋯⋯

216

第26章　重返童年舊地

我走到港務站長室和東海岸公車總站間的碼頭邊，喝了灌芬達柳橙汽水，一邊等候吉爾‧亞爾度，之後再一起去吃晚餐。我們在二十輛改裝過、被稱為「流動攤販」的卡車旁，匆忙品嚐著鮮魚、肉串、披薩、中國風味的雞肉，還吃了幾片煎餅。在那些停泊在港邊的鐵板船前，偶爾會有幾艘大型外國遊輪的水手、工人和觀光客前來光顧這些臨時架起、只經營幾個小時的餐廳。在蟲鳴聲不絕於耳的溫和夜晚，在輕舔碼頭和迎送帆船的太平洋附近很適合迎著涼風，耳聽這兩種不同的樂音，舒舒服服地散個步。路上見不到車輛，山一變黑，帕皮提便進入夢鄉。所有的獨木舟都從烏塔山的運河道回航。大樹下，坐著幾個遊手好閒的美女，半村姑、半悍婦的模樣，擠身在外表溫柔男扮女裝的人士當中；她們有游泳選手般的強健大腿，有及腰長髮以及小女孩般的咧嘴傻笑……

在博馬雷大道上我看見一個和我小時候很像的小孩，一條粗布短褲、一件貝殼花紋的襯衫，和當地特有的拖鞋。我六、七歲住在皮拉埃的時候，也和他一樣喜歡在黃昏時觀看帆船回航。雖然年紀不大一樣，但眼前那位牽著孩子的父親，一定也和我的父親一樣：是個軍

官、中尉，或者剛晉升為船長。即使是穿便服，我還是可以從他們的頸項分辨出來，他們的姿勢都經過訓練，肌肉結實，肌紋清晰。

在我一九九六年的那次旅程，從土阿莫土群島回來的時候曾在此地短暫停留，住在城中心的亞雷花旅館，就是毛姆曾住過的那一家。先是在朗伊羅阿，之後在帕皮提，我兩度被誤認為是某位「住在莫雷阿島上的牙醫師」；有兩個人和我打招呼，問起我和我太太的近況。到了國內機場，當我正在輸送帶的衝浪板、幾箱大溪地特產的溪納諾牌啤酒，和一些用細繩綑綁的紙箱之間尋找自己的行李時，有個小男孩也把我當成是那位「替他治好蛀牙」的醫師……看來，我在南海水域有個分身嘍，我想。我原先倒覺得這個小意外蠻有趣的——這段插曲原可以變得十分搞笑——但後來愈想愈覺得奇怪。我是不是另外有個兄弟住在這個大溪地島上？我自問。另一個我，穿白罩衫，擅長鑽牙、補牙和填牙？毫無拘束地在地球的另一端，在距離我那間巴黎住所一萬八千公里遠的地方，我的這個毛利人分身來到他的這間診療室工作，隱姓埋名，而且完全不影響我的存在。而我們兩人，一樣的臉孔，一樣的身材，可能連動作都一樣，聲音也一樣，到底哪一個比較真實呢？我的分身！我在莫雷阿島的分身，走在希諾王子大道上，我傻瓜般地重複唸著。

我何不就此橫渡那塊礁岩？明天早上搭第一班的鐵板船。忘了高更。反正，玻里尼西亞代表的不就是永恆的反面，那個完美的另一邊，那個永遠的彼岸，而且允許所有不可能的事情發生嗎？但是，經歷了這場小插曲之後，我所擔心的不是事件的荒謬性，而是那個我朝思

暮想的影像終將幻滅。在這個我童年生活過的國家，島上的一切早已改觀，物換星移，一切都隱藏在相似的外表底下；就好像一場戲劇，即使布景沒有更動，但內容被修改了、燈光被換掉了、演員的角色互調……

昨晚，我回到我曾經念過的聖約瑟小學，我對那裡的一景一物還印象深刻，卻好不容易才認出操場和一座大院子。我沒有找到足球場、蜂窩，也沒有看到那些長滿黃連木的小路，那家中國女人開的福利社，幾乎讓我以為先前的一切都是我自己捏造出來的。然而，整棟小建築物還是維持原樣，教室的安排也沒有變，我的口中甚至還感覺得到微酸的水果味，是那些小販透過鐵絲網，試圖向我們兜售的楊桃以及一種像龍眼的熱帶水果所留下的餘味。我成了一個異鄉客。或者，這裡的生活在我離開後、在持續發展中變成熟了，早已把我隔離在外，而我卻永遠也沒有改變。回想以前在大溪地的種種，我凝視著這些改變，凝視著我自己的疏離感。本來我是來尋找另外一個人，現在反倒是找不到自己了？從此刻起，我到底應該遵從哪一個假設呢？

至於我們那間位於皮拉埃的老家，我所記得的第一間房子；我在一小塊田地的盡頭找到了一間矮矮的別墅，緊挨著馬路，就在後來鋪了瀝青的小路盡頭。一名歐洲婦女坐在裡面睡午覺。我撳了一下大門的電鈴，把她吵醒了。

「您想租房子啊？」

「只是想參觀一下。總之，回味一下，我以前住在這裡。」

219

我沒能說服那位法國女人。就算我長得一點兒也不像小偷，她還是不願意讓我進去參觀我以前睡過的臥房、那間有藤椅且花瓶上插著竹子的客廳，還有躲在一道五彩珍珠簾幕後面、鋪著清涼地磚的廚房。以前，我父親的一位匈牙利籍傳令兵柯拉福特中士，曾在廚房裡向我描述過他們塞格德家的風車、講過巴拉頓湖有多冷，還有他念書時那個美麗城市佩奇……

「你可以去看一下花園，假如你真的感興趣的話。」她鬆口，隨即轉進屋內。

我走進花園，她的那條惡狗踮起腳跟狂吠。那個原本種滿肉桂樹和羅望子樹、有一道木槿當籬笆的花園，因附近加蓋新樓房早已不復存在了。那個停放Zodiac的車庫呢？停放雷諾—4L的遮雨篷呢？以前的老鄰居大都搬到洛杉磯去了；他們住過的那種架高的平房只剩下斷垣殘壁。連兒時玩伴德瓦以前種的芭蕉樹也都被連根拔除。而過去，我們經常掀起上頭的鐵絲網，以便溜進外頭的矮樹叢、花園和潮濕的植物園裡去的那面矮牆呢？現在對面是停車場。我發現從以前的住屋到塔歐恩海邊的景觀被刪去了三分之二，一路上只見垃圾成堆。望著那條陶諾阿航道，我就是在那裡學會游泳的，在那片礁岩間有海鰻鑽來鑽去的深邃海洋……

……是我自己在作夢，還是根本沒這回事？為何會再度掉進這些幻影裡？這些磷火，永無止境

220

的想像……我還記得我們養過三隻貓，佩西、吉兒和馬黑塔；有一把弓箭槍；訂過海外版的藍色小精靈和長過水痘。有幾位鄰居朋友叫德瓦、多優和莫阿娜，他們的媽媽總是穿著一條纏腰布，喜歡用罐頭青豆仁加番茄汁一起煮。那真是世界上最美味的東西。我自在地戲水，爬上羅望子樹，把自己想像成羅賓漢，在南海岸邊的岩石間跳上跳下。柯拉福特中士有時會開著吉普車到學校來接我，那時候，我可是神氣得要命！對我而言，他的匈牙利家鄉成了一個夢想中的樂土，充滿了精靈和巫術，而他就是一位騎士，一則傳奇。他有沒有順利逃離那道被他稱為鐵幕的最後阻攔呢？我曾經暗戀過他的情婦——一位又高又溫柔的中國混血兒，她的皮膚白得像陶瓷，總是騎著偉士牌機車，身上灑滿麝香的香水味兒，簡直叫我迷醉。

最後我開上一條垂直的大馬路，我在一家法國餐廳有約。那天晚上，吉爾·亞爾度把他的女伴介紹給我認識。光憑她的口音，我以為她是大溪地人，可惜不是，她是拉普蘭人——拉普蘭尼的拉普蘭人——會說芬蘭話！她每年都會回歐洲滑雪，泡泡三溫暖後，馬上到雪地裡打滾，然後再回去泡一回。返歐期間，她也會順道去探望父母。那些穿五彩裙、戴尖頂羊毛帽的拉普蘭人，在永久凍土和燒酒間輪番享受生活，這一點和美洲的印地安人很像。巧的是，我隨身的行李帶了小說家鄂圖帕·西里納（Arto Paasilinna）的狂妄小說《天堂的罪犯》。

「我們沒有這類詞彙，相反地，和冬天有關的字……」

「『有紫水晶顏色的潟湖』，芬蘭話怎麼說？」我好奇地問她。

我發現在這間帕皮提餐廳裡用餐，身邊有仿造的諾曼地式壁爐、有一位拉普蘭女士，再加上一位認識聖保爾・魯的高更專家，真是有趣極了。我們三個人都點了一種美味多汁的金槍魚，開了瓶九十二年聖特斯代夫酒區的紅葡萄酒，慶祝我的第一篇文章。透過亞爾度的安排，我不久前接受大溪地電訊報的專訪，報上的標題為「尋找保羅・高更」，我選了一張神像圖片搭配。

「總之，這是我的書出版之前，第一篇提及它的文章！應該是時差的關係吧。」我開玩笑地說。

「您還會留多久？」

「不會超過一個星期。我明天就去希瓦─歐亞島。」

我想我已經看夠了大溪地的美景，現在吸引我的是馬爾濟斯群島。那種苦澀的孤獨，那些斷裂的火山口孤立在太平洋上，任憑南半球的大風浪拍打，我覺得這一切和畫家的命運十分相似，是他具體走過的地理路線。固執、傲慢，十二個小島組成兩大群島，從北邊的社會群島往南延伸一千五百公里，就像一些被丟在藍色大海地毯上的黑色小骨頭……又是保羅・高更。「獨自住在遙遠的大海深處」，正如一篇評論所言。創造新事物，創造自我，無止盡地逃離。永遠企盼能夠重新來過。

222

第27章　生活陷入困境

難道是他說謊，假造回憶的內容？泰霧拉，也就是泰哈阿瑪娜，先是被他迷戀後又遭他拋棄，還曾經懷過他的孩子？「我要在大洋洲再當一次爸爸了。真是該死！上帝果真要我這樣四處播種。」（一八九三年三月）但這個小孩無緣落地。這樣的小生命就像一首兒歌，在深山裡和洞穴中「覺醒」？他是否誇大其詞了？他希望光榮地返回歐洲，將歷險的過程改寫成一則傳奇。

讓我們再回頭談談他的那些信件；他在信中清楚地說明自己的精神狀態，永遠為錢煩惱：「潦倒到了極點，錢箱裡只有五十法郎，永遠見不到明日的太陽。」（一八九二年十二月）。他狂怒抗議，無論如何得找到一位和西奧一樣有氣魄的畫商，一個穩定的市場；他會這樣認為是有道理的：「這段時間，我努力工作，我以為自己好運近了……」（一八九二年六月）同一時期，他在信中亦透露心中的恐懼：「據說，一群以我為榜樣的年輕人正蠢蠢欲動，朝氣蓬勃。他們比我年輕多了，手中的籌碼比我強多了，比我更有能力，我或許會被他們掐死。我打算以大溪地的作品扳回一城；而他們則將停留在我那些布列塔尼的作品上打轉。」（一八九三年五月）有幾次，他甚至絕望到想放棄：「我應該放棄這種吃不飽的繪畫

生涯。」

　　高更時好時壞的身體，因為貧苦和用功過度而每下愈況，因此希望能由政府出錢，以貧民的身分將他遣送回國。在一八三九年四月寫給梅特的一封信中，他提到自己可憐的日常生活：「這兩個月以來，我得節省所有的食物開銷。我每天只能以一種平淡無味，吃起來像麵包的麵包樹果實來果腹，再配上一杯白開水。我連茶都喝不起，因為糖價太貴了⋯⋯假如妳願意把最後賣出的那張畫的錢寄給我，就可以救我一命⋯⋯」

　　幻想破滅。在大溪地一張畫也賣不出去，從法國來的訂單少之又少，再加上健康不佳，體力耗損，太太對他不聞不問。他在「極度的窮困」中結束了第一趟的旅居生涯。一個月前，他對孟福瑞說：「我至少得等上三個月，才有可能由政府遣送回國。」在歐洲，他希望能夠盡快地再見到孩子和妻子，他希望和後者破鏡重圓，或者至少，重修舊好，把賣畫和在北國展覽的帳目整理清楚。「妳說得對，我得回去⋯⋯停筆前，我向妳和孩子們吻別。我們很快再見。或許收到信後一個半月我就到了。」(一八九三年四月)

　　行李都打包好了。他離開馬泰亞的小屋暫住在帕歐菲伊，就在曾諾中士和蘇哈夫婦家附近，順便等待船期。潟湖邊，泰哈阿瑪娜哭得就像羅逖小說中的那位娜娜胡。高更瘦得皮包骨。「我得繼續活命，以便完成我的使命，為了達到目的，我只能繼續作夢。」

　　而成果是⋯六十六張油畫、幾尊木雕、一些速寫和素描、幾個雕刻計劃和幾百張草圖，

以便日後在歐洲「繼續畫大溪地」，就像德拉克洛瓦從摩洛哥回去時也帶了七本筆記本一樣。「對一個人而言夠多了！」在這些文件中，還有一本《送給阿琳娜的隨筆》；阿琳娜是他最疼愛的小孩，而書中是「一些不連貫的零散筆記」，像夢一般，像由片段組成的人生」。

在這些成果裡有幾幅很重要的傑作，其中〈幽靈在看著〉（W457）是高更最喜歡的作品之一，早寄回歐洲了。畫裡泰哈阿瑪娜趴在床上，臀部像一大顆擺在黃色床單上的熱帶水果，眼珠閃動著畏懼的光點，而頭戴斗篷的黑色幽靈則躲在她的後面，在發出磷光的花朵中獨笑。是夢境和藝瀆的現實，兩個緊密交錯的世界。這幅畫足以和馬內的〈奧林匹亞〉媲美，吸引了記者的眼光，激起了觀眾的不安，甚至引來批評。無所謂，反正現在大家談論的都是他！「我本來可以在馬爾濟斯島好好地工作，從中得到許多益處，但是我太累了，得趕緊回法國去處理一些事情……」

光是這兩年，那些手法新穎的作品便足以顯露他的天份，救他脫離苦海。但是，高更待在船上像個「被遣送回國的末等艙難民」，對此渾然不知，甚至懷疑自己的未來。他於六月十四日搭乘杜夏佛號從帕皮提港口出發，以便趕上新喀里多尼亞的大客輪「愛爾蒙貝伊克號」。他多付了一點兒錢，以免和一大群牛羊擠在三等艙的底艙裡。

一八九三年八月三十日，我們這位「尤里西斯」終於返抵馬賽港，口袋裡只剩四法郎。「您可以寫封電報給您的門房，告訴他，星期五，我到巴黎的時候，是否可以借宿一下……」他向留在庇里牛斯山的孟福瑞乞求。站在碼頭

225

上，他就是那位群島上的男子漢，那個被太陽曬黑的野人，那個從島上歸來的薩滿教徒！多麼了不起啊！

第28章　生命再起波折

他的朋友都到哪裡去了？他從馬賽一間靠借貸蝸居的旅館裡，發了幾張電報給塞胡西耶、叔福和孟福瑞。之後他收到一張兩百五十法郎的匯票。他搭火車北上。在給梅特的信中，他寫道：「快點兒來見我！」八月三日，他又對她說：「寫封詳細的信給我，把家裡的事情全都告訴我，我已經有五個月沒有收到你們的消息了。告訴我我們目前的經濟狀況，好讓我能夠做些計劃。」他要的是愛情還是金錢？在包索德‧瓦拉東畫廊裡，繼西奧‧梵谷之後的那位經紀人莫里斯‧卓杭離開後，沒有人知道該怎麼推銷這些五彩繽紛的作品，也沒有人知道該如何安排這位臉色棕紅，想向人借一百法郎，而且到處尋找免費住宿的怪人。

「您反正很自由嘛！」眾人挖苦他。

自由，沒錯，但是哪一點自由？「我吃了包索德畫廊一個閉門羹。」至於美術部，該部門的前任主管曾經答應願意以三千法郎搜購他的畫作，如今，對方打量了一下這位拉丁水手後，把他推到鋪著地毯的走廊上，說：「您的藝術太前衛了。」他只好帶著那幾幅作品、幾尊雕像和幾只裝了神像、纏腰布及貝殼項鍊的箱子離開。而且沒有地方落腳。就在大邵米爾街上，有個叫阿爾方斯‧慕夏的捷克人把畫室借給他用。「要不是有那間同意讓我賒帳吃飯

的小飯館，我還真不知道到哪裡去吃飯⋯⋯」

就在一八九三年的夏末，好運終於向他招手了。在竇加的推薦下，曾經搜購高更畫作的杜朗・魯耶同意將這些作品拿到拉菲特路的藝廊展覽。這個藝廊身為首批印象派畫家的前站，以前也支持過高更在布列塔尼的子弟兵——莫福拉和莫瑞。現在藝廊改由老闆的兩個兒子經營，至於已經移民至紐約的杜朗・魯耶老爹，則想盡辦法把馬內和雷諾瓦的作品推銷給那些糖業鉅子。於是巴黎這家藝廊開始籌畫大溪地的展覽，但是並非毫無條件：目錄、海報和彩色畫框的費用都需由高更自行負擔。「這是個制勝的關鍵時刻，我想再加上幾篇報導，這場展覽應該就會成功。」他向梅特解釋，並建議她帶其中一個孩子到法國探望他，但後者根本不當一回事。「此外，我們也可以談一談，我們真的需要談一談，信裡實在無法⋯⋯」

這是一石兩鳥的做法：假如她真的願意自己付費，又肯把所有的畫帶來，包括他送給她的那些布列塔尼和大溪地系列的畫，以及當他還在當證券交易員時的一些舊收藏。可惜這名丹麥女子早不聲不響地把這些戰利品賣光了。十月，有一箱油畫運抵巴黎。少了幾張，尤其是當中最好的作品。高更驚慌不安。馬內、希斯里、塞尚和雷諾瓦的畫呢？沒有回音。「從今以後我要求記帳，等妳有空的時候，把妳手邊剩餘的作品列張清單交給我，順便列張從我去大溪地以後妳所賣掉的作品的清單，以及價格⋯⋯」

第二個消息也很重要：他那位住在鄉下的奇奇叔叔，他父親的弟弟伊西多・高更，此時剛好在奧爾良過世。真是奇蹟！他身後留下兩萬五千法郎的遺產、股票和債券給他的女傭、

高更的姊姊瑪麗‧烏里貝和高更。「我叔父的過世替我解決了所有的問題。」高更興高采烈地說。他總共分得了一萬三千法郎，成了有錢且無需工作的闊老爺！有了這筆錢，再加上賣出去的幾張畫，足夠讓高更溫飽幾年了。他當年去大溪地時，帶去的錢比這些還少呢。

難道風真的轉向了？他興奮地還了幾筆將近兩千法郎的高額債款。他對孟福瑞說：「我的代書將錢放在我潔白的手上，也就是說，不必因為有錢而感到尷尬。」他開始大吃大喝，拿了兩百法郎給偶爾跟他相聚的茱麗葉‧余曄，買了法國水星出版社三張一百法郎的股票，去了一趟比利時參觀梅林和魯班的展覽，花了九百法郎開畫展。之後，一拖再拖，最後只寄了一千五百法郎去丹麥。「假如我寄六千法郎給她，我要怎麼過生活？」此舉加速了他和梅特的徹底分手。「對他根本沒什麼好指望！他從來只會想到他自己和他要的享受！」這名丹麥女子大發雷霆，內心受創。九月十五日，她痛定思痛，對叔福說：「他終於回來了！他的來信一如他出國一樣自私透頂，簡直無理到了極點，我真是驚訝，完全無法理解。」

一八九三年十一月四日，杜朗‧魯耶畫展開幕，總共展出三十八幅大溪地時期的油畫、六幅布列塔尼時期的作品和兩件雕塑。牆上，白的、黃的和藍的畫框裡，裱著一些重新修改和重新上色的作品，包括〈幽靈在看著〉、〈我們像您致敬，瑪麗亞〉、〈波浪之女〉、〈拿

229

花的女人〉。還有，最美的幾張作品，〈泰哈阿瑪娜〉（W497）、〈拿芒果的女人〉（W449），以及〈海邊〉（W463），畫中有綠色樹蔭和藍色大海的戲水風光；〈什麼！你嫉妒嗎？〉描寫的是潟湖天堂的一角，兩名大溪地少女，一個坐著、一個躺在沙灘上，她們是裸露胴體，頭戴花冠的女王；〈市場〉（W502），畫裡模特兒的身體彷若一排慵懶無力的阿拉伯文；還有那一幅〈大溪地田園〉（W470），則是座靜止的伊甸花園，開滿雞蛋花，有悠揚的笛聲、一條橘色的狗、朱紅的潟湖，湖裡的珊瑚礁著動物般的眼睛。「居然有人能夠在如此絢爛的作品中融入這麼多的奧秘，太神奇了！」馬拉美驚嘆著。書展目錄的前言由永遠精力旺盛的查理‧莫里斯撰寫；每幅畫的定價介於兩千到三千法郎之間，顯見高更的野心。

開幕酒會當晚，高更頭戴卷毛羔皮無邊便帽，身上披著鉛藍色披風，穿著方格子長褲。

一杯香檳酒下肚後，高更忽而親切忽而冷漠。他是位偉大的藝術家嗎？他的跟班，包括莫里斯、尚‧多朗和朱利安‧勒克萊克等前衛知識分子，對著願意聽從他們說話的人高談闊論。

觀眾們看得兩眼發楞，報章媒體面對這些「野性、豐滿和沉默寡言」的作品，亦茫然無知。那些有著古銅色上半身的奇怪神祇是誰？坐在紫色花壇中的猥褻夏娃又是什麼？那些基督教的聖人、夢遊般的狂野女人，她們在肩上扛著一堆得了蒙古症的耶穌，又代表什麼意思呢？為什麼天空是粉紅色，動物是紅色的？為什麼給綠色的神像塗上奶油般的顏料，在頭髮上刷藍色，在整塊平面上塗上抽象的圖案？技術上，如何解釋為何不見起伏的圖像不使用透

視法，而使用隨機取景呢？

不同於塔德‧納坦松在《白色雜誌》上所發表的文章，也不同於菲力克斯‧費內翁和米爾保大聲讚揚他高超的天份（「他在布列塔尼尋尋覓覓的東西，在大溪地尋獲了……簡單的線條和色彩，在佈景的搭配下融為一體……」），有四篇報導毫不留情地表達了他們的失望。

「在拉菲特路，觀眾可以欣賞到高更的一些作品；以他的藝術熱情，可稱之為古今最偉大的畫家！但很遺憾他實在無法匹配這樣的名號！要是能成為當代最偉大的畫家，那種感覺一定很美妙！」另一篇則評論道：「我從未看過比這些畫更幼稚的作品，甚至還假藉要表達什麼原始風貌……」

雷諾瓦和馬內對這種「笑話」則不屑一顧。他們的這位同伴竟然玩起原始藝術……根本是學他們的。收斂點吧！這種藝術不屬於他。「他不是沒有天份，可惜需要創新。他總是剽竊他人的作品；如今，他還剽竊了大洋洲的原始畫法。」畢沙羅刻意挖苦他。

終究還是賣出了幾幅作品，且價格低廉。竇加買了兩幅，馬蒂斯和畢卡索後來的經紀人渥拉‧安布羅亞茲買了一幅，至於那幅神話般的〈我們像您致敬，瑪麗亞〉，則以兩千法郎賣給一位眼光獨到的業餘收藏家莫里斯‧曼茲。但是，前來欣賞的觀眾依舊看得一頭霧水。

「彩色的四腳雌性動物，躺在彈子台的地毯上……」站在觀眾不知道該鼓掌或喝倒采的藝廊裡，高更最後將牆上一根刻了神明頭像當手柄的手杖取下，恭敬地送給正要離開的竇加。

「竇加先生，您忘了您的手杖！」

這是對一個朋友，一位大師的致謝。這是偉大藝術家之間的相互見證。

「我的畫展，事實上，不如預期的好。」他向妻子坦承。後者早從報章上的評論得知結果。至於收入，他只賺進了幾百法郎。反正無所謂，現在大家口中談論的都是他了，因他而挑起筆戰，因他而引爆了一場大新聞。於是，唉，展覽過後，還是沒錢寄去哥本哈根。再說，既然梅特沒把賣畫的細節告訴他，他也不想讓她知道他現在有多少錢。兩人彼此欺瞞。

「我一定要知道妳到底還會賣掉哪些畫。我將依據妳每兩個月做的帳目做我該做的計劃。這個工作唯有『我』可以決定……」一八九三年十二月他如此提出。他斤斤計較：「既然妳在上封信裡都已經那樣說了，今後不管發生什麼事情，妳絕對不容置喙（我不是很清楚妳的意思）。還有，對於我所有的作品（現在都還在妳那裡），我想今後我得小心點兒，免得之前回到馬賽港時的窘況再度重演。」

丹麥女子感覺被騙了，他們的通信內容變成一長串的數字和加減算法，不再是承諾，而是互潑冷水。都是些錙銖必較的小事情：「牛奶一百法郎，看牙醫和看眼睛七十五法郎、內衣一百法郎、煙草五十法郎、衣服和鞋子一百二十五法郎。」原本準備於一八九四年夏天在挪威的海邊租一間船屋，全家共享天倫之樂的計劃也泡湯了。當然，他很希望能夠再見到自己的孩子，一掃這段時間以來的陰霾，但是，也只是在信裡說一說而已，從未真的跳上火車實現計劃。而她也是。十二月，高更寫信給她：「謝謝妳請我到丹麥去，可惜，這個冬天我在這裡有個很重要的工作要做……」之後，他的口氣變了……「所以，今後如果妳還要用自從

我回國之後的口氣給我寫信，我拜託妳免了……」一八九四年二月，畫家訓斥了她一頓。最後，他提醒她：「我還沒畫夠，而且我想活下去。所以請妳冷靜一下，不要再說些沒完沒了的氣話。」

一八九三年末，高更用奇奇叔叔留下來的遺產，在維新傑多里克斯路六號買了間木造屋。他用自己的雕塑作品、標槍和狼牙棒等當裝飾品，用貝殼裝點窗檻，掛上大塊壁毯。塗成鉻黃色的牆上掛滿了魯頓、梵谷、孟福瑞、塞尚和他自己的油畫。門邊高掛著幾幅毛利的壁畫〈愛之巢〉。這是一間蒙巴拉斯版的熱帶畫室，裡面有地毯、鋼琴，還有我們這位穿布列塔尼背心的狂人！

那場戲落幕後，高更依舊努力不懈，試著向反對者辯解自己的動機、藝術和新作品，也試圖對抗日益加深的孤寂。他經常造訪馬立洛、莫福拉、杜里歐、傑漢李克杜斯，也和勒克萊克、孟福瑞、莫里斯這些摯友保持聯繫。一夥人又喝又笑，徹夜討論到天明，然而歡樂過後，接踵而來的是落寞，鬱鬱寡歡。他埋首於畫架裡，有時一閉關便是幾天。他的學生莫里斯知道狀況後緊張萬分：「和我們的頹廢，和這個圈子以及他的那些黨羽格格不入，或許他終將再度離開。到那時，是我們把他驅逐出境的。」

每個星期四，高更都在家裡開沙龍聚會，玩樂器，演奏大提琴，並且頻頻向年輕的茱蒂‧莫拉獻殷勤。她是個十三歲少女，一點兒也不漂亮，但是很浪漫，她和瑞典籍的藝術家兼雕刻家母親伊妲‧愛瑞克森─莫拉，以及繼父，作曲家威廉，就住在高更的隔壁。儘管如

233

此，高更還是擄獲了少女的芳心。幾個愛慕的眼神，一陣愛撫，一個深吻後，她同意退去衣衫。在他的要求下，她送給他一個定情物：一絡陰毛。但是高更並沒有染指她。他已經有茱麗葉·余嗶，還有一位被稱為「爪哇情人」、「半印地安人半馬來西亞人」的安娜——是渥拉送給他的模特兒。她肌膚黝黑，行為放肆到近乎大膽，應該是錫蘭人。當她肩上扛著一隻長尾猴，手挽著這位荒島騎士——穿藍斗篷的毛利印加畫家時，所有的賓客簡直嚇得花容失色。種種的異國習慣震驚了四周的鄰居！

四月，基於經濟上的理由，高更重新搬回布列塔尼。跟往常一樣，他需要招收一些學生。結果來了幾個新學生，取代了貝納和德·漢，他們的成果令人刮目相看。其中包括：史洛文斯基、西更、佐丹和一位愛爾蘭人奧康納。但是地方變了。當地的氣氛再也不適合成群結社。太多人了。亞文橋成了觀光勝地：所有的路面和橋梁全被那些「招絲琺瑯畫家」佔滿了，那些來此一遊的闊少爺小姐一下火車，便擠進愛之林烤起香腸。瑪麗——珍·格洛涅克開了家新的旅館「金色蘆葦」。高更嘴裡雖然罵著這些一身穿襯衫的笨觀光客，還是在此定居，儼然一副在地老教主的模樣。

至於波樂度鎮，除了湧進大批的英國戲水人潮和一些高聲喧囂的家庭外，已經沒什麼東西可看了。因為在德·漢拋棄了瑪麗·亨利和他們的嬰兒之後，後者早把她的客棧賣了，改嫁給一位多金的土財主。她不想再和過往那段放蕩不羈的生活牽扯不清，仔細推敲之後，她尤其不肯歸還當年那幾幅掛在客棧裡的油畫。高更甚至尋求法律途徑，希望能夠要回那些

畫，但是敗訴了。

一八九四年五月二十五日，在孔卡爾諾港口邊，一群畫家們得意地和他們的女伴親熱地手挽著手，隨後悲劇發生了；一些水手兼漁夫取笑那位「爪哇情人」和那隻猴子。女人們不甘示弱反諷回去，叫罵聲傳遍整個碼頭。口角爭吵轉為大打群架，畫家們因為人數較少，處於劣勢。為了躲開一陣毒打，高更縱身跳進船塢裡，獨力奮戰。高更先是佔上風，後來又挨揍。他的大腿傳來劇痛，腳踝上的脛骨斷裂，在木鞋的追打下皮開肉綻。「整隻骨頭從肉裡迸出來……」高更陷入半昏迷狀態。大家趕緊用擔架將他送到醫院，之後，再用馬車送到亞文橋。從此以後，他不良於行……

接下來的幾個星期，他待在旅館的房間裡進行冗長的復健工作，邊用鼻煙壺吸食嗎啡邊大口喝著紅酒。反覆回想這一連串的失敗，夜裡他幾乎只睡三個鐘頭。朋友們一個個離去。布列塔尼下起傾盆大雨。他們埋了那隻被毒死的猴子達歐亞。安娜逃走了，把他那間位於巴黎的畫室掠劫一空。煩惱接踵而來：雖然和孔卡爾諾那些肇事者的官司打贏了，但是和瑪麗·亨利的談判卻陷入膠著，和哥本哈根的愛都華·伯瑞德的交易也碰到瓶頸；後者不願意歸回那批抵押的油畫。這名丹麥人在信上說：「過去兩年來，我花了一萬法郎從梅特那裡買了幾張畫，我完全不想放棄這些作品。我很能夠理解您那桀驁的藝術家個性，但是您知道嗎，您的要求實在太過分了。」所以那根本不是用畫抵押借錢，而是廉價轉讓，之後這些油畫的價格可是一日三漲！高更簡直成了一隻任人宰割的羔羊！

天空低沉，如板岩般墨藍。憂鬱的布列塔尼，風聲掃過大地，路面積滿了水。樹林下發出陣陣惡臭；把人逼到了自殺的盡頭。理會這些斤斤計較的利益和冷漠的人情，似乎無濟於事。「我已經沒有勇氣了，連呼吸的力氣都沒有，所以想當然爾，我什麼事也沒做，四個月以來一事無成，還胡亂花了一大筆錢。」在寫給莫拉的一封信中，他直言不諱，脫口而出一句令人擔憂的話：「結束吧……我不想再……」

走進旅館小花園的繡球花叢裡，這個跛腳藝術家得不時坐下才行。這場意外讓他終身受此病痛的折磨。該死的右腳！臥病在床的他著手替自己的書《諾亞—諾亞》畫了一系列插圖。「我的腳好了，但是我不知道是不是因為嗎啡的副作用，或者因為連日陰雨不晴，我全身的骨頭都快痛死了。」他向莫拉坦言：「兩個月以來，我每天晚上持續吸食嗎啡，現在腦袋昏昏沉沉的；為了消除失眠，我每天只得借酒度日。是的，我得靠根枴杖才能走路，因此沒辦法到遠一點兒的地方去作畫，真是讓我沮喪。」

在巴黎，他得知那六幅被東基老爹收藏的作品已經找到買主了，每張一百法郎。真是大大地糟蹋了他的天份。怎麼一位曾經受到竇加、馬拉美讚賞，在杜朗‧魯耶藝廊開過展覽，擁有許多崇拜者，繼續為前衛藝術作戰的人，市場行情竟然這麼低？就商業角度而言，簡直

一文不名。簡直就像清倉大拍賣。「不屑一顧」的東西？那麼幹嘛非畫不可呢？何必把自己綁在這塊苦哈哈的陸地上呢？他考慮再度前往他的新世界。

梅特沒有回信。他沒有再見到他的孩子。「我開始懷疑，我的家人還在意我嗎？」經紀商走了，藝廊也沒了。由於對杜朗‧魯耶藝廊旗下的畫家深感興趣，大胖子渥拉‧安布羅瓦茲向他伸出援手。但是，就算他進駐拉菲特路，就算該畫廊還於一八九五年三月展過幾幅高更的油畫作品，這個「克里奧爾人」已經沒有半毛錢了，而且，他剛接手成為藝廊的老闆，客源少之又少。怪人一個，吝嗇得像個吸血鬼。高更防他如防瘟疫。「比卡杜旭更土匪！」聞過獵物的味道之後，他一圈圈地逼近。雖說他起初表示毫無興趣，之後又興致沖沖，再用低價買下他原先假裝瞧不起的那些作品，這隻「吃人的鱷魚」，一九○○年時倒成了他的一個救命恩人。

他要去哪裡？像史蒂文生一樣，去薩摩亞島？那裡說薩摩亞語和英語。可以叫莫拉幫他找本字典吧？或者，再回去記憶中美好的玻里尼西亞？因為這一條受傷的腿，他正可享受一下帕皮提那家醫院。「這一連串的不幸，再加上，就算我已聲名遠播依舊無法定期賺取生活費，以及我對異國風格的偏好，都是促使我做出這個永不回頭的決定的因素。這個決定就是，十二月，等我回去以後，每天都會整理，把我所擁有的『全部』或部分東西出清。等錢進了口袋，我就走……」九月時，他向莫拉坦言。他還向好友孟福瑞解釋：「假如我成功了，二月就出發。到時候，我總算可以自由自在、安安靜靜、無憂無慮地過日子，不用再和

這些渾蛋周旋了。」

浪跡天涯時，他甚至還想帶一個或兩名夥伴──西更或奧康納。拉瓦，那位陪他到馬爾濟斯島的同伴、唯一有膽量跟隨他的人，不久前過世了。當然，他的建議聽在別人耳裡十分恐怖，因為他希望「終老在太平洋島上」。再者，儘管耍了些手段（「我引爆一場戰爭，以便哄抬作品的價格；我故意放出風聲說要離開了，好讓那些油畫成為搶手貨⋯⋯」，一八九五年三月），高更還是被這樣的質疑打敗了：他是不是該停止作畫？「榮耀，有個屁用！如果可以的話，我願意馬上將我的天份帶往那些原始的地方，我不要再聽到任何人談到我。」他的兒子寶拉寫道：「他想要隱居在棕櫚樹下，試著重新拾回安靜的生活，一心等待生命或死亡前來敲門⋯⋯」

回到巴黎後，他匆忙地準備最後一次拍賣。「不計成本，把所有的家當全部出清。全部。假如辦好了，我馬上就走。」他首先在自己的畫室舉辦一場畫展，贏得了掌聲，但沒有進帳。之後在德胡歐旅館又舉辦了一場拍賣會。四十七幅油畫、幾件雕塑、幾件木刻。目錄的前言本來請瑞典作家奧古斯特・史特林堡主筆；當時他可是紅極一時，經常造訪莫拉一家人。見了面後，跛子高更對他的感覺是：「您的文明和我的野蠻之間有極大的不同。」總之，史特林堡不知道該怎麼描述這位印加客，他只好極力讚美他很有藝術天份，但面對一大堆「亂七八糟、陽光激艷的油畫」，他寧願保持緘默。結果這封婉拒的信被收錄在目錄裡。儘管語意含糊，言詞矛盾，這篇文章反倒幫了大忙。「他是誰？他是高更，一個憎恨人類文

明的野蠻人，有點像泰坦，嫉妒創造萬事萬物的上帝，於是利用空檔完成了一些屬於自己的小小創作……」他的結論是：「一路順風，大師，一定要回來看我們哦。或許到時候，我對您的藝術將有更深一層的體會。」高更將文章寄給各報章雜誌，其中幾家刊登了幾個段落。

高更心想，這麼多的廣告，足以形成一則社會新聞了吧。然而，那幾個月，各大新聞皆忙著報導幾樁大事：薩迪卡爾諾總統在里昂遭受一名義大利籍的無政府組織份子暗殺（一八九四年，六月），而且，當時，德雷福上尉的審判案（十二月）。整個社會動盪不安。現在處於危急存亡之秋的是國家！各單位提出不同的質詢。畫家團體被懷疑為無政府組織，成為追查的對象。費內翁不敢再發表任何評論；畢沙羅逃到比利時；米爾保驚慌失措。誰還有空理睬這四十七幅原始風格的油畫！

一八九五年二月十八日，下午三點，拍賣官成交的槌聲迴盪在疏落的拍賣會場上，八幅油畫和九幅素描賤價賣出。最後，當著叔福、西更、奧康納、莫福拉和史洛文斯基的面，透過仲介，高更又將自己那些流標的可憐作品買回。寶加以二十五到八十法郎不等的價格買了六幅素描，以兩百三十法郎買一幅〈奧林匹亞〉的複製品，還以四百五十法郎買了那幅一八九二年的〈拿芒果的女人〉。莫福拉、史洛文斯基、收藏家哈勒維和畫商伯恩罕，也搶了一些便宜貨。渥拉搜購了兩件雕塑，總價七法郎。扣除花費之後，拍賣的收益約兩千法郎。畫家在一封給他太太的信裡是這麼寫的：當時她向他要求分享賣畫所得，整整要了四百六十四

點八法郎。

一位被拳擊場判定出局的拳擊手，不再有幻想了。像是有人在他的屁股上踢了一腳，踢醒了他和他那些「獨一無二的夢想。他向馬拉美說：「那場拍賣會對我毫無幫助。」那天晚上，這位「印加人」哭倒在莫福拉懷裡。他們到他位於克利齊大道的家裡吃晚餐。這位被奧利耶歌頌為「世紀畫家」的人，依舊被眾人瞧不起。「我四十七歲了，不想再過窮苦潦倒的生活，然而，我的生活卻幾近如此；我跌倒了，全世界竟然沒有一個人願意拉我一把。」禍不單行，高更還從蒙帕那斯的一名妓女身上感染到梅毒。

莫里斯於六月二十八日繼續在《晚報》發表一篇文章：「明天就要遠離巴黎、法國和歐洲了，甚至不敢奢望能夠告老還鄉，這位偉大的藝術家，真的受不了我們在西方世界所呼吸的惡臭空氣和烏煙瘴氣。沒錯，高更要離開了，真該羨慕他擁有一個自由的國度——在那裡，他可從另一個國度獲得另一種安慰吧。」

碼頭邊，茱蒂送他一束百合花。高更拖著一條腿踽踽獨行，像條被強迫往前走的怪獸，跟隨他的腳步。和一八九一年時，貝納和德‧漢臨陣脫逃一樣，西更和奧康納也沒有口袋裡裝著幾千法郎。「這會是個重要的角色嗎？」莫里斯繼續寫道，「我深信不疑。而且這個角色，他一輩子堅持扮演到底。」

晦暗的海水浮著這艘栓在港邊的黑船的倒影。走過舷梯。船上，唯有高更形單影隻。被他留在甲板上的那只旅行箱，看起來就像是一口棺材。一個靈柩。他從此一去不回。

240

第29章 自我放逐

一八九五年七月三日，大郵輪澳大利亞號啟航了。在塞得港短暫停靠時，高更買了四十五張春宮圖片，之後一路航行到雪梨。八月二十日，再從紐西蘭改搭蒸汽輪船理查蒙號前往帕皮提。當他像個流浪漢般，在以展覽毛利人文化著稱的奧克蘭民族學博物館閒晃，在筆記本裡畫滿各式各樣的圖騰時，他的丹麥太太一定以為他還住在維新傑多里克斯路。

「我走時沒有通知他們。希望我的家人能夠自求多福。」他在寫給孟福瑞的信上說。

這一次，不是外派，不是藝術饗宴。這次不再是一趟享受異國風光的愉快旅行，而是自我放逐，是一種絕望的逃亡。公認的失敗。「我打算在這裡，在我的小茅草屋裡，在絕對的平靜裡，終老一生。」他離開後，老家還留有一些油畫和收藏，他請朋友、收藏家和畫商代為銷售，再將匯款寄給他。必要時，由孟福瑞統籌一切。除了他自己的作品以外，他的收藏品總計約四十件，大部分都是畫作：梵谷、羅特列克、畢沙羅和希涅克。一位叫作包石的先生，分期付款以兩千五百法郎買了他的八幅油畫。還有一個買主欠他八百法郎，另一個則欠六百法郎。住在聖拉札爾路的經紀人列維，深信自己手邊的收藏應該找得到買主。至於高更的作品呢？「或許只是時間的問題，因為您的作品不太容易理解，但是我會盡力而為。」他

241

這麼告訴他。他向他們保證，尤其是喬治‧修德，一位長袖善舞，對高更的作品深感興趣的年輕畫家。反正別無選擇……

一八九五年九月，帕皮提，社會群島。今非昔比！「這座伊甸園的首都現在滿街都是明亮的燈泡……」海港多了許多商船，碼頭邊也是車水馬龍。海港大道穿上一層新衣，加蓋了一間間屠宰場。路邊和海邊的街燈，在大溪地女人略帶綠色的肌膚上印下一圈圈的光環。政府各單位全面進行現代化，尤其是郵政，這是由業餘攝影師，高更的好友亨利‧勒馬松主管的業務。塔拉華大廣場上甚至還有一個旋轉木馬，搭配手搖風琴的樂音轉啊轉的。

至於政治氣氛呢，那邊的政局十分不穩定：西北部的博拉博拉島和胡阿西內島不願歸順，賴阿特阿—大拉哈島也持續製造事端。這幾塊領土原以為可以保有自治權，便任憑大英帝國的宰割，使後者有機會中飽私利。裝甲艦曙光號上載了一個代表團，緊急出動……經過無數次商談、承諾、酒會、舞會和美食之後，一切安排妥當。「又像在基西拉群島一樣，四天四夜的狂歡，」他們嚇退了一方，饋贈另一方一些無足輕重的禮物和保證：「一些紅色的汽球、小音樂盒和玩具……」之後軍隊鎮壓了最後幾支頑強的標槍手和狼牙棒叛軍，並且逮捕他們的首領。三色旗再度飄揚在椰子樹上。「自以為是的文明的傑作！」感到有點噁心的高更如此記載，轉而利用機會在島上觀光一番。

最初幾個星期，他再度陷入迷思，但還是執意將這些忘了……「下個月我就要去多明尼加島了，那是馬爾濟斯群島中一個迷人的小島，那裡的生活費很便宜，而且不會遇到歐洲人。

242

憑我這點兒小財富，到了那裡將可變成闊大爺，重建一間畫室。」首都的生活費太高了，在那裡每個月只要一百五十法郎就夠了，要是無人的荒島就更便宜了。此外，馬爾濟斯群島遠在天邊，得搭小船往北直走五、六天才會到。

眼下，高更暫住在普納奧亞的西海岸。他租了間面對莫雷阿島的小屋。「就像看畫展一樣精采，就在大馬路邊，屋後的山景美不勝收。」

「我的這間小屋就是空間，就是自由！」奇奇叔父給的那筆遺產所花剩的，正好可以用來重新整修和擴充這間租來的房子。他還有九百法郎。總之，因為匯率調高（「本來一百法郎換一百二十五智利法郎，今天換了兩百……」），他的積蓄一下子變多了。在歐洲，因為賣畫和分期付款所得，他將會有四千法郎以上的收入。利用這一筆錢，他至少可以安穩地過個兩年半，可惜這筆錢只存在想像中……這個美夢始終無法成真。

一八九六年初，高更蟄居在普納奧亞的潟湖旁，對名聲和他那些有名無實的作品不再感到興趣。他只想平平靜靜、專心地作畫和雕刻。去他的集會、宣言和美學抗爭！對他而言都成了過往雲煙。過去幾年他元氣大傷。「我愈往前走，感覺愈往下掉。」但願大家把他該擁有的還給他，讓他在無拘無束的角落作畫，雕塑出他覺得美好的事物，或許，之後還可以把作品寄回歐洲。現在除了仰賴剩餘的存款度日外，他已不敢有任何奢求。

溫和的氣候對他的身體有益，於是他再度展開新的生活：他又結交了幾個新朋友，追求過幾個女人，也開辦舞會，拿出蘭姆酒和紅酒招待賓客。當初泰哈阿瑪娜來了又走，被他腳上的傷口嚇跑了；後來的另一個大溪地女人芭胡拉則不請自來。她十四歲，產下一名夭折的女嬰之後，又替他生了個兒子艾彌爾。她是個很聽話的女伴，謀求利益多於奉獻愛情，但在高更眼中，這一點根本無關緊要。總之，他重新找回了作畫的信心：一八九五年就畫了四幅；隔年又畫了二十二幅，包括那張富麗堂皇的〈高貴的女人〉（W542）──一位毛利王后躺在綠色的草皮上，讓人不禁聯想起克拉那赫的維納斯，既天真又邪惡，他自認這是最成功的作品之一。

「我想，在色彩方面，我從未做過如此大膽的嘗試。」一個原始的維納斯，躺在橫披的枝枒和掉落一地的果實間，背後的海岸被一大塊礁石擋住。他一連創作了六幅同樣尺寸的作品（95-130），使用同樣既熱情又冷漠的筆法。

不知不覺中他的藝術改變了，因為他本人也變了。高更進步到另一個層級，響應另一種格調。拋開一切，從裡整頓，他不再是那位南海的東方人，不再是只注重風景秀麗等小細節和亮麗物質的旅遊家，他刻意忘掉那些約定俗成的規定，直接把自己融入畫裡、融入現實中。他傾聽現實裡深沉的、人性的和博愛的夢想。大溪地成了他身體的一部分，或者就像製作麵糰的酵母，他是一個被催生出來的大溪地。他的追求逐漸形成了一條軌跡，路上的每一個考驗，都是這條基督苦路上的一個停泊點；經由放棄，他慢慢地得到啟示。

在這一系列作品中，最美麗的幾幅包括〈愉快的一天〉（W548），有點像夏凡納的古老鑲刻畫，他在朱紅、鮮黃和墨綠的色塊加入幾位悠閒自在的男士，然後在幾棵樹中央畫上幾位眼神率真的女人、一些長形的裝飾花朵和一個軟弱無力的小孩；還有那幅〈妳為什麼生氣？〉（W550），一位身穿藍色纏腰布的生氣少婦小步走過恬靜的伊甸花園，畫了張自畫像：正面，身穿白色的囚衣，沒有領子，半先知、半死刑犯的模樣，正準備上斷頭台。這幅畫稱為近抽象的小屋的大片淡色牆垣。高更再度引用他無法忘懷的基督教影像，背景是一間幾〈接近各他山〉（W534），畫裡還有兩個強盜，一個幽靈似乎就躲在暗處；他看起來像是一名被俘虜的戰士，但又不肯認輸，傲慢的唇邊掛著一抹苦笑……人類啊！

一八九六年六月，在接受腳傷治療的那家醫院，他腦中醞釀著一個可以替自己解圍的「集體合作」計劃：找十五位收藏家或朋友，每年每個人出資一百六十法郎支助他，總數是兩千四百法郎。他則寄給每個人一幅畫，這十五幅畫的分配則採隨機抽籤的方式。他寫信給孟福瑞，要他和塞胡西耶、胡亞爾、多朗、拉‧羅克、傅柯爾伯爵、西更等人聯絡，並且把整個合作案延長為五年。他起草了一份契約書：「我保證每年寄畫給你們，十五幅以藝術家的忠誠戮力完成的作品，經費將由本合約的簽署人合力分擔，他們每年必須寄給我一筆總數兩千四百法郎的費用。立合約者：保羅‧高更。」之後，他又加上一句：「我之所以降低價格，是因為：這是份五年的契約。」既古怪又感人。此舉當然行不通。

他去了大溪地一年半後，來自喬治‧修德的兩筆匯款救他脫離了困境……一八九六年十二

月他收到一千兩百法郎，次月又收到另一張同樣數目的匯票。然而，在巴黎，他這位忠貞的信徒再也受不了了，因為這個大溪地人的要求簡直把他搞死了。他的效忠精神已經到了極限，而那個浪跡天涯的人根本毫不知情。再者，他身體不好，時日無多，他實在招架不住那些來自海外的大量信件，一下子請求他、命令他、建議他將某幅畫借給這位或那位畫商，一下子要他將作品送去給渥拉、列維或叔福試試運氣。渥拉甚至還擅作主張，將兩幅「梵谷的太陽之畫」寄給梅特。渥拉開始廉價搜購他的作品，還利用這些作品於一八九六年舉辦了一場備受評論禮讚的畫展，但高更許久之後才聽說畫展成功的事。之後，改由渥拉替他管理帳目。

在大溪地，透過代書兼商人古畢爾的推薦，有人請高更畫張肖像圖，並且在相當高級的烏杜馬歐羅別墅教授美術。這是菲薄的安慰。因為，在醫院裡，他依舊被列為「貧民」。他每天需要一劑嗎啡才能減輕腳痛、傷口、慢性溼疹、兩眼的角膜炎、胃潰瘍等病痛。最後他身上的梅毒終於治好了。依據替他過傳的傳記家莫里斯・馬林格所言，他至少在威亞美醫院接受過五次的治療。他的診療單明確地記載：體重七十一・五公斤，肩胛病變，肩骨關節酸痛。治療過程：硫磺浴、鋅氧化軟膏、汞性藥膏、注射含氫氧化鈉的卡可基酸酯。從此他戒不掉嗎啡。

其餘的時間他苟延殘喘，在小屋裡作畫。「我什麼人也不見，幾乎快瘋了。」歐洲就像一個幻象，一個被擦掉的影像，信件總是延後三或四個月才到。他都馬上回信，但對方得等

一、兩個月才收得到。那些《水星雜誌》上的新聞早過時了。此外，他把《水星雜誌》的股

票賣了，他老早就有這個虧空的心裡準備。在那幅一八八八年畫於亞文橋的〈雅各與天使搏

鬥〉的作品裡，他終於明白，在布列塔尼人和不信教的大溪地人眼中，他既是那個有著鉻黃

翅膀的天使，也是身穿粗呢僧衣的雅各。他和自己的畫、和別人、和心中的空虛、和他自己

以及分身對抗。他畫的就是這些，只畫了這些……

在普納奧亞，所有的女人都躲著他，因為大家懷疑他得了瘋病。他的朋友愈來愈少。

他的女伴芭胡拉讓他心煩氣燥；她懶得不得了，又笨得像頭剛被去毛的牝馬。當然，這個男

人也不好伺候。他的苦悶讓他喜怒無常，變得暴力。他總是大發雷霆，腳上綁著沾著黃膿的

繃帶，帶著苦艾酒壺，在椰林下一口一口地啜飲這綠色的仙釀。「我只求安靜、安靜，還是

安靜……」他在給威廉・莫拉的信上說：「從童年開始，苦難便與我緊緊相隨。我運氣總是

很差，總是不快樂。」

對宗教的渴望，從可怕的樹蔭下傳出，在脈搏大力跳動的礁岩間流動。有誰可以倚靠、

追隨或賜予新生呢？有誰可以提供下一個問題的解答，幫忙跨越下一步，找出獅身人面像的

謎底呢？「人的耳朵需要有個洞才聽得到，但是上帝呢，祂不需要。祂無須感官也能聽得

見、看得到和感覺得到，而祂身上的那些五官，只是為了讓人類感覺親切；所有的這一切感

覺皆來自流動，透過靈魂……」

是否他所追尋的就是這個空洞的事實：上帝本尊，存在這個沉重的空洞裡嗎？

第30章 與死神擦身而過

高更那間位於普納奧亞的木屋長二十公尺，寬八公尺；用椰子樹葉當隔牆，將畫室和以木樁架高的起居室隔開。屋前正對潟湖和莫雷阿島。總算，有了一間南海畫室！因為被前任屋主攆出門，高更於是放棄他原有的那一小塊地，重新於一八九七年四月，在附近搭蓋了另一間小屋。房屋的地皮要價七百法郎，「對我而言太貴了，但只有這一塊要賣。」他耍了點兒手段，聲稱願意成為一名佃農，於是農民銀行同意借給他一筆錢當作資本。「我花了很大的力氣，好不容易收斂起自己的霸氣，死纏活纏，哀憐乞求，運用權謀，最後終於成功了。」一八九七年五月他說。

當然，他告訴那家負責開發島上事業的銀行，說他打算在這塊田地上種植幾百棵椰子樹，「每年可以為我賺進五百法郎」。還可以種些香草、果樹。孟福瑞會寄些種子過來。到時候再養些貝類或家禽？「天曉得！說不定哪天我就可以完全自由了，什麼都不用煩惱！」但錢才剛到手，他便把這些想法忘光光。買了地之後，高更努力作畫、雕塑；他變本加厲，根本不把耕種當一回事。

就在此時，四月，他收到梅特的信，轟隆一聲「又急又促」，炸毀了他所有的衝勁⋯阿

249

琳娜，他們的女兒，逝世了。她才十九歲！參加一場舞會後，離開時得了感冒，後來轉成肺炎，一月十九日逝世於哥本哈根。

根據阿琳娜的弟弟寶拉的說法，阿琳娜是因為失戀，在一場無法成真的婚約中退了婚，才抑鬱而終。她未婚夫的父母覺得她「不夠好」。溫柔的阿琳娜和她的父親一樣會畫畫、彈鋼琴，法文程度也比其他幾個小孩都好；還說過非常喜歡高更，而高更也貼心地保存了一張她那帶著北國聖母淡色眼珠的「個人照」。

對高更而言，在這個「悲慘的雙重打擊之下」，他只有坐以待斃了。在如此低潮的情緒下，要他怎麼提筆作畫呢？他興起了自殺的念頭。他的健康狀況每下愈況，他給梅特回信：

「我的女兒走了，我再也不喜歡上帝……。她的墳墓和墳上的花朵不在那裡。她的墳墓在這裡，就在我身邊；我的眼淚才是那些活生生的花朵。」寫信的時間為一八九七年六月，這是他們夫妻倆最後一次通信。信末他總結：「但願你的良心睡著了，免得只有等到死才能解脫。」從此這名丹麥女子不再與他往來，兩人由憎恨轉為形同陌路。

「我們從哪裡來？我們是什麼？我們該往哪裡去？」高更自問。大太陽底下，他心臟病發作。「我的身體每個地方都有病！」然而，在這種淒慘的境遇下，他最偉大的作品誕生了。「這幅畫就作畫的過程而言很糟糕，因為是在一個月內倉促完成，既沒有準備也沒有事先進行研究。我就要過世了，再加上心情沮喪，我一氣呵成把它畫完。」大型的油畫，包括一張主要的壁畫和八幅編號為96-130的系列作品。依據威德斯登的分類法，登記為第561

號。這是一幅和藝術及哲學概論一樣豐富的重要心靈遺言，四點五公尺長，一點七公尺寬，畫裡的十二個人物分成四組，景色一律使用藍綠色，畫中的背景便是莫雷阿島。他在畫裡加進了一些以前畫過的東西，一些作品的片段。所有的裝飾圖案、象徵符號，所有他的喜怒哀樂，全都包含在這幅「音樂詩篇」裡。畫的中央，有一個赤裸的男人正在採收一顆芒果，那是等待萬箭穿心的聖人塞巴斯帝安；圖的左邊，有一個碩大的佛陀神像，「祂的雙臂神秘地高舉向天，帶著節奏，似乎指著天堂……」這邊有個老人，一具盯著死亡的祕魯木乃伊；那邊，有個新生兒躺在一塊藍色的石頭上。畫裡還有幾條狗、兩隻貓、幾隻小鳥、一隻山羊、幾位表情嚴肅陷入冥思的女人、幾棵盤旋在綠色礁岩上的大樹，那是座被懷疑所顛覆，被生而為人的不安所掏空的伊甸園，亦即死氣沉沉，是個沒有解答的謎團。

這幅巨作是在他高燒不退的情況下完成的。「死亡前，我將畢生的精力全都投注在這幅畫上，以悲傷的熱情，在極差的環境下，我的幻象如此精準，無須更正，看起來不像是匆忙完成的，反而充滿了精力。」這張交響式的圖畫，畫面凹凸不平，內容繁複又密碼重重。「我從未畫過如此成功或類似的畫……」為了拍下這幅畫，亨利‧勒馬松騎腳踏車趕到普納奧亞來，並為該畫寫了篇報導：「右邊，有個剛出生的嬰兒；左邊，有位老女人和一隻小鳥，代表死亡逐步逼近。在這生命的兩個端點之間，是多情和不安的人生。在這個世間的框架下，有一尊象徵神性中帶有人性的神像……」

一八九八年初，高更已經不再收到任何的來信，確定自己已被全天下的人遺忘了，他登

上山頂企圖自殺。「我沒有槍，但是我有砒霜，這是我得濕疹時偷偷藏下來的。」他爬到一個可以俯瞰潟湖的岩石高原上吞下這些灰色藥粉，然後像條狗一樣趴在長滿蕨類的地上，在一個陰涼的地方，等待解脫。但失敗了。因為吞了過量的砒霜，他痙攣過度，把毒藥全吐了出來。他驚恐萬分，腦袋嗡嗡作響，脈搏加快，整個內臟如火焚燒，簡直就要喘不過氣來了。經過了一整晚的折騰，他重新下山，腳步蹣跚。死亡尚不想垂顧他……

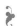

旭日東升，在雞鳴聲中，面對冒著一排排水泡的潟湖，此時高更既是老人，也是嬰孩。

他瘸著腿，重重地踩在珊瑚路上。他依舊活著，活在沙沙作響的椰林樹下。「希望」就像山中的一條鑽石礦脈……他推開小屋大門，跌坐在那張簡陋的床上。他並沒有看到金黃中帶著琥珀色的天空。

「我的大溪地之旅很瘋狂，既悲傷又淒涼。」

高更繼續苟延殘喘，甚至被「那些債主煩死了」。一八九八年七月，他把編號W561的那幅大畫和其他八張小畫，委託給一位準備返回巴黎的軍官。此畫預計於是年十二月在渥拉的畫廊展出。對於幾篇評論的不當說法，他反駁：「他們不了解我的夢……」

他放棄了。就當個無名小卒吧。之後他去公共工程局當繪圖員，每天收入六法郎，還當

起專門批評時事的專欄作家和評論者，偶爾甚至充當起臨時記者。他前後編輯過《黃蜂雜誌》；又創辦《微笑雜誌》，那是份四頁的諷刺刊物，採用「艾迪生印刷機印製法」。他在文中怒罵加批評，他用這份「狠毒的報紙」對抗賈勒總督、外派官員、傳教士、基督教徒；他加入批評中國人的筆戰，因為他們的人數對法國人造成了嚴重的威脅。他一股腦兒栽進這個他痛恨的狹小腐敗僑團！這樣的妥協耗損了他的精力，削平了他旺盛的活力。

直到一九○○年，幾筆來自修德和孟福瑞的匯款總算救了他一命，讓他得以還清一些貸款、借款和醫藥費。偶爾賣張畫，偶爾有人收藏他的作品。在巴黎，竇加、亨利和恩斯特・胡亞爾買了他的幾幅油畫；還有一位富有的羅馬尼亞人艾曼紐・畢貝思果，十分欣賞他的繪畫，在一八九八年五月買了三百法郎，六月買了六百五十法郎，十一月買了一萬法郎，這些收入寄到的時間完全無法確定，端視有無船期或船隻有無故障；有時則是地址寫錯了，或匯率變了。有時候，在款項匯出後，等大溪地的分行收到匯款時已經過了半年了！玻里尼西亞真是遠在天邊啊！即使生命走到了盡頭，他還是完成了幾幅曠世傑作，例如〈採果〉（W565）；〈兩個大溪地女人〉（W583），畫裡其中一個女人袒露酥胸，捧著一盤紅花。或者〈白馬〉（W571），本來是一名藥商委託製作的，但後來被退貨了，因為馬被畫成了綠色！

然而希望過後又是失望。偶爾，他還會信心滿滿，之後卻又萎靡不振，一切端視他的健康和經濟狀況而定。他跛得實在可憐，偏又得了眼疾，而且，在當地又熱又濕的天氣下，傷

口的膿包定期地「化膿」。他和女伴芭胡拉再也無法相處。至於他的混血兒子艾彌爾，和他的丹麥長子同姓同名的兒子，似乎對他也不理不睬。「在我早已失去生存意志之後，仍被判定繼續苟活。」當然，直到一九〇一年前，他還寫了幾篇文章，其中一篇討論色彩，另一篇關於宗教。他也完成了幾個木雕和雕塑，重新向朋友求救，把屋內剩下的作品分三批寄回歐洲。但是，就是再沒碰過半隻畫筆。他只是用大拇指從底下推一推乾燥得像石頭的筆鋒⋯⋯

無所謂！反正孟福瑞的畫室還有一大堆尚未賣出去的庫存。

生活把他困住了。這個可惡的束縛！「為了每天的五斗米，我們得浪費多少時間！低微的勞力工作、簡陋的畫室，和一大堆礙手礙腳的事情。這一切真叫人失望、叫人感覺全身乏力、憤怒和暴躁。」一八九九年三月，他在寫給安德烈·楓丹納斯的信上說道。「除了星期天和假日外，我一概不再作畫。」他向莫里斯·德尼開玩笑說。自從他得知過去的那些畫友，包括後印象派、綜合派和納比派，全都攻擊他的「巴布亞藝術」之後，他便覺得沒有必要繼續發展下去了。艾曼紐·畢貝思果誠心地想支助他，高更則半隱瞞實情地向他解釋⋯

「我正計劃重新調整我的生活，儘量減少作畫，誠如一般人所言，慢慢地退出舞台，將重心投注在寫作上，或者做點耕種什麼的⋯⋯」成為一名農夫紳士！

儘管揚言要退出，但在一八九九年底，當他得知修德過世的消息時，依舊嚇得無法言語。水龍頭沒水了！在巴黎，有誰可以替代他呢？「反正，總得有個熱心人士接手修德的工作。」他發出警報。孟福瑞到鄉下去了，莫里斯不善理財。透過竇加的幫忙，他詢問塞胡西

耶和波提耶的意願。德‧漢和馬拉美皆已不在人世。剩下那個替塞尚和魯頓賣畫的大胖子渥拉。

高更向他提了項協議，「目前我最大的希望就是……」總之，這位藝廊負責人展出了他的作品。一九○○年三月，經過多次的商談之後，他簽下了一紙合約：每月收取三百法郎的酬勞，交換每年繳交二十至二十五幅油畫和彩色作品；這位克里奧爾人負責替他賣畫，但價格由他決定。大溪地畫家接受了，但有所保留。「渥拉只想利用我。」在汲取了所有他在大溪地所能獲得的養分之後，他知道自己已經走到盡頭了。

然而，儘管他不信任渥拉，但是除了西奧‧梵谷之外，從沒有一位畫商曾向他提過如此優渥的交換條件。一九○一年八月，在寫給孟福瑞的一封信裡，他解釋自己的策略：「只要換得一至兩年安穩的生活之後，我會馬上和渥拉結束合作關係，但不會一下子就結束，而是等時機成熟。我不會被一個長久虧待我，還想以賤價出售我的作品的人利用了的」於是他和這個粗枝大葉、心懷不軌，且謀求私利的人達成了協議。就算匯款姍姍來遲，他還是得救了，但很反常的是，他連一幅畫也沒畫。「我不知道該怎麼彌補渥拉預付的那些款項……」

可不是！還有一個辦法：一次最後的急救電擊，一些處女地，一種重新追尋的感動。他再次離家出走！高更把小屋賣了獲利四千五百法郎，償還所有的債款和利息之後，準備再度將船錨拉起，航向馬爾濟斯群島，希望能夠在那些小島上找到作畫的元氣。這同時也是解決經濟和藝術的良策。

最後一幕。馬爾濟斯群島上的一個小島，希瓦—歐亞島或法度—希瓦島，假如可以的話，愈荒涼愈好，「甚至是吃人族的」……在這個荒漠地帶，外派官員和白人尤其少見。樹上有果子，地上有聽話的姑娘，奉獻一次只求有一把糖果作為回報。一個尚未變質的藝術，他可以從中抄襲一些罕見的藝術、武器、生活用具和圖騰。還有那個，他認為，永遠活生生的古老習俗。

「該逃到另一個更單純的國度去了。」高更五十二歲時說：當時他尚有兩年的壽命。

「我相信在馬爾濟斯群島，可以輕易地找到模特兒和特殊的田野風光，總之，有了最新穎和最原始的元素，我一定可以畫出一些好東西。」他給莫里斯的信中強調：「這種完全的孤獨，將在我臨死前替我升起最後一把熱情的火。」

他已經準備就緒，打算在那些死神神像和開滿檸檬樹的山谷間，進行最後一次蛻變。繼續賣命，為自己的藝術和自己的追尋犧牲，直到如樹藤般乾枯，方便燃燒。

第31章 馬爾濟斯島

一架四十八人座的空中巴士ATR42-500型大溪地航空班機，像沿途停靠各站的公車般飛往希瓦─歐亞島。客機飛行五十分鐘後，抵達土阿莫土群島的朗伊羅阿環礁，重新起飛後航行兩小時二十分鐘，抵達努庫─希瓦島。停機補充油料半個小時，這輛雙引擎客機繼續朝東南方兩百六十公里外的希瓦─歐亞島飛行。之後，馬上折返，螺旋槳在熱空氣中打出一圈圈的渦流。

飛機迎著燦爛的陽光飛行。機外永恆的海水看似永遠也觸摸不到，除了，偶爾，機長會用濃重的鼻音向旅客介紹幾個散佈在海面上，頭戴珊瑚王冠，或白或綠的水母模樣的小島。機上乘客寥寥無幾，有個頭戴「芝加哥公牛隊」球帽的小男生，橫躺在幾張座位上，大大的墨鏡遮住了他那被燙傷的臉頰。他剛從新喀里多尼亞接受植皮手術回來。

飛機中途停靠努庫─希瓦島。荒漠地的航空站裡，海風從四面八方吹來，整個航空站看起來像個布景，招牌上寫著：「請幫忙撿拾並毀損那些掉落在園裡的水果，以便焚化。」事實上，哈蒂爾、阿克卡帕和塔皮瓦伊山谷，此時正慘遭一種學名叫作Bactrocera tryoni的果蠅肆虐。塔皮瓦伊山谷？是梅爾維爾¹去過的那個泰比山谷嗎？一八四二年時，這名小說家和

他的一位朋友逃離了他搭乘的捕鯨船亞褲斯尼特號，爬進這個山谷裡，以躲避船長的追緝。之後梅爾維爾被「野人貴族」收養，在這一片他所描述的樂土裡生活了八個星期。「面對這一片世上最平靜的風景，我幾乎要以為，對這些充滿神話的花園而言，自己只是裡面的一個小音節，儘管陶醉在裡面就是了。」他與當地居民的第一次接觸是該故事的主軸。「一個男孩和一個女孩，身材苗條，舉止優雅，幾乎全身赤裸，除了下半身纏著一條緊身的樹皮裙子，前後各掛著兩片巴掌大的紅棕色麵包樹葉之外……」他們的身上都有刺青，而且是食人族，很容易動怒，但其實內心很天真爛漫，很迷人。他也和泰比當地一位漂亮的姑娘——法薏阿歐阿愛，又叫作「菲」，即仙女的意思——談了一場戀愛。他們在山泉裡戲水，在偌大的蕨類葉片下親吻；對這位捕鯨水手而言，那次的脫逃真是個美妙的經驗：把他推向了一座魔法伊甸園。之後，他懷疑主人們的心態，不知道自己究竟是客人還是俘虜，於是決定重新返回海邊，搭乘下一艘在此停靠的捕鯨船離去。一八四六年，他將這趟探險公諸於世，隨即聲名大噪，「因為他和食人族一起生活過。」

高更把自己放逐到馬爾濟斯島時，顯然沒有讀過這本令人讚嘆的小說。他可能聽說過，但一定沒有讀過，因為當時還沒有翻譯本。梅爾維爾的另一本著作《白鯨記》（一八五一年），則描述全身刺著菱形和方形圖案的魚叉手基奎克搭乘這艘捕鯨船出海捕鯨；這個太平洋的「野人」，身邊永遠帶著一枝凹槽標槍和一付棺材。他可能是馬爾濟斯島人，而那口浮水棺材讓書中的英雄伊斯麥，在波果德號發生船難時，得以當作小艇而逃過一劫……讀過羅

逊的小說之後，高更應該也會著迷於梅爾維爾的這本小說。儘管這位美國人是捏造事實，但是有誰抵擋得了那個虛幻的天堂影像呢？這影像顯然撩撥了他的幻覺，還可能把他推向努庫—希瓦的山谷，那個由兩座活火山堆積而成的梯形小島。

在荒漠地，我盡量克制心中的不舒服。在風吹不停的濃密樹蔭下，幾十隻大黃蜂四處飛舞，讓人感覺危機四伏：這些尾部帶著幽靈的小壞蛋就躲藏在暗處。每十五分鐘，那部直升機便載著五名乘客飛往奧泰哈埃，當地有一千六百個居民。搭飛機可替他們省下三個小時的車程。在兩班航機之間，幾座矗立於大海中的熔岩礁塊一片寂靜，讓人不禁想起愛爾蘭。這種具體有形的寂靜，讓人感到害怕，就像一個高頻率的纜線一樣震個不停。

有一名少婦前來向我搭訕。她作風坦率，和大溪地人一樣，用「你」稱呼我，並親我臉頰。她叫伊姐‧克拉克，在觀光部門工作。我曾經和希瓦—歐亞島的這個部門聯絡過。為了家裡的一些事，她去了一趟帕皮提。她當時也在飛機上，但不好意思過來和我說話——一定是因為我看起來像個吃人族。我馬上對她談起高更，而且情緒高昂。

「在我們島上，傳聞這個人不太好，」她向我解釋，「他喜歡追求女孩子，又愛喝酒，形象很差。不像法國報紙上所說的那樣。大家都說最好不要理睬那個老蓋仙。」

老蓋仙，這是高更的毛利朋友對他的稱呼。高更、搞怪、老蓋仙……聽她說出這個詞時，我依舊悸動不已。

我問她，在當地是否還有人保留著他的東西，就算是一些小東西也無所謂。伊姐告訴我，在希瓦－歐亞島北岸的波保還有一架縫紉機。那台縫紉機是高更於一九○一年送給情婦瑪麗－蘿絲‧瓦荷荷的禮物。她繼續天真地說：

「我姊姊也有一幅畫，是花了五千大溪地法郎向阿度歐那的修女們買的。一幅高更的畫。」

「畫了些什麼？」

「一個露出胸部的女人。紅色的。」

「是真跡嗎？」

「是啊，我想是吧。就掛在客廳裡。你可以來看。」

「請妳告訴她，假如她想換裝潢的話，沒有問題，我會幫她找一張很漂亮的壁紙。」

高更搭乘南方十字號，於一九○一年九月十日出航。幾隻皮箱、幾件家具、一架風琴、一架豎琴、三個畫架、一堆碗盤、生活用品和器皿、一架照相機、幾塊雕刻用的木頭和一綑畫布。一張單程船票。此趟航行歷時六天；這種船不算堅固，但航班固定。此外，船上還載了許多砂糖、餅乾和罐頭，幾位種樹的農夫、官員和傳教士，全都是觀光客，在各個停靠站依序下船。

260

十五日，這艘蒸氣船航抵努庫—希瓦島的奧泰哈埃海灣；十六日，抵達阿度歐那，南方群島的希瓦—歐亞島。疲憊不堪的高更，放棄繼續前往法度—希瓦島的計劃；他本來打算搭獨桅帆船前往。他登上這個沒有礁岩，外形彷若海馬，長約四十公里，聳立著一座高一千兩百七十六公尺的特梅蒂巫山的海島。當然，那為了紀念因公罹難的水手，被命名為叛徒海灣的塔哈庫海灣，真是美不勝收：一座火山口的山坡覆滿層層的綠色植物。特梅蒂巫山和費尼明媚，殷勤好客。二十世紀初的阿度歐那有五百名居民，其中有幾個成為高更的朋友，例如夏彼樂下士和曾在帕皮提醫治過高更的布依松醫生。這裡也有一家銀行分行、兩個教會、一間教堂、五家商店和兩家麵包店。為何愈走愈遠呢？因為高更選擇將武器和行李放在「這個文明的前哨站」。有個叫奇童的亞洲人幫他解決了住宿問題，替他找了個房間。

村落北方十三公里處，這條由推土機從群山萬壑間挖出的飛行跑道，看起來很短。幸好我們還是在此安全降落了。前來接我的車子就停在航空站的後面。名叫莫理斯的司機笨拙地替我掛上一串亞雷花環。車上另有三名乘客，包括一對來度假的夫婦和一位海關官員；車子穿過羊腸曲徑開向阿度歐那。

馬爾濟斯群島由七座島嶼組成，群島南部的希瓦—歐亞島，也就是以前的多明尼加島，是三座有人居住的島嶼之一。島的面積三百二十平方公里，長四十公里，寬十公里，擁有一千七百個馬爾濟斯人，各部落分散在山谷裡。一條彷若海馬背脊的山脈，從南到北貫穿其

261

間。這裡是個熱帶暖房，濕氣凝重，到處可見散落濃郁花香和枝枒垂到地面的油綠大樹。島上長滿木棉樹和芒果樹，屬於四面環海的熔岩地塊。島內，空氣窒悶；海岸邊，海風呼嘯，陰風慘慘，變幻莫測。陣雨沖刷地面，流入地底，破壞地表，將土石帶走後，再次肆無忌憚地攻擊地面，然後跳到另一個烏雲密佈、雷光閃爍的山頂，然後又是萬里無雲。這裡的天氣變化無常，忽晴忽雨，好像在玩遊戲。大雨說來就來，下過十分鐘之後，馬上說停就停。有時甚至路的右邊下雨，左邊卻沒有。路面乾得很快，路上的土石淋過雨後變得鬆軟，在彷彿唱著歌的枝葉下永遠沒有固定的樣子。

山路連續轉彎，由於清晨五點就起床，我現在簡直生不如死。亞雷花的香味薰得我頭昏腦脹，我得想辦法打起精神。抵達旅館後，眼前是一整排小房子，全都面對叛徒海灣，擁有三百六十度的視野，將青山綠水的景象盡收眼底，可惜我完全不為所動。疲憊不堪，噁心想吐，我連瞄一眼哈納基礁岩都懶；這艘長滿荊棘的石船，就矗立在阿度歐那寬闊的海灣，高更就是在此畫下那些粉紅沙灘上的騎士。我手上拿著一杯雞尾酒，勉強聽著旅館老闆塞傑‧賈汀內的介紹。這家旅館屬於一位移民到馬爾濟斯的塞傑‧勒克狄埃所有，它也是希瓦—歐亞島上唯一的旅館。

此時正值觀光淡季，包括我在內，只有三間客房有人，其餘六間皆在進行整修。除了一場生日派對外，直到星期六旅館內都沒有活動。正好！沒有人訂房對我而言是好事。終於來到高更身邊了，我好似漂浮在一場虛幻和不由自主的夢境裡，不希望被談話聲和不速之客打

擾。要告訴他什麼呢？這個為了追尋他那消逝的足跡，而決定走過千山萬水的計劃嗎？

從我房內的窗子可以俯瞰太平洋。這間旅館建在山坡上，有向外延伸的騎樓和陽台，看

似被安插在兩堆樹叢間，矗立在太平洋上。一片白雲斜飄過來，停在樹梢上，之後碎成裂

片，被吸吮它們的樹枝吞進肚裡。一艘帆船航進塔哈庫海灣，加入停靠在港內的遊艇行列。

天邊，有一道駛向塔哈庫海灣的Bonitier遊艇的航跡，那個有著陡直峭壁的美麗海灣，住著

六百名靠椰乾生意過活的馬爾濟斯土著。由此望去，海天一色。

我花了一個小時打電話給阿度歐那的市長吉伊‧羅子、美術館館長卓‧赫斯，和高更舊

友艾彌爾‧佛瑞寶特的曾孫路易‧佛瑞寶特。稍後，我將去拜訪他們。吃過午飯，我一個小

時一個小時地安排行程；我租了輛越野車，準備到山的另一頭，埃奧恩島、普奧穆島和觀光

景點奧波納去，高更就在是在那裡畫下魁梧的塔卡伊──一尊紅色的火山岩神像。我還想到

塔歐亞河谷和特胡艾托去景仰那些石刻圖騰。可能的話，我也想拜會考古學大師畢爾‧歐提

諾──賈杭傑。同一時間，我發了一封傳真給吉爾‧亞爾度，下個星期六我想請他吃飯，然後

又傳了兩封信回法國。沒錯，現在換我來到了南海海域，開始我的工作！

午睡了一會兒，喝了杯冰茶，我手拿鉛筆，重新閱讀高更從一九○一年起寫的信件；都

是寫給孟福瑞、莫拉、楓丹納斯和莫里斯的。我在掛了蚊帳的床邊，用圖釘釘了幾幅他在馬

爾濟斯島的油畫複製品：〈她們如黃金般的身體〉、〈拿扇子的女人〉、〈巫師〉或叫〈希瓦

──歐亞的巫師〉，著手打造我的戰略圖書館，整理一些筆記，磨刀霍霍，活像個準備上戰場

的士兵。

到這裡來對我而言是個挑戰：這是將書上的描述和現實做個對比的關鍵時刻。他的房子、田地和墓園就在這個海灣裡，在這片沙灘和椰核如雨落下的椰林後面，奧維里，他的後代住的地方。又是他！夜晚即將降臨，又黑又藍，像極了複寫紙。天上的星辰是一顆顆嶄新的圖釘。茅草屋頂上有三隻蜥蜴正窺視著我。

註釋

1 梅爾維爾：Herman Melville（1819～1891），美國後期浪漫主義小說家、詩人，以描寫海洋的小說著稱。一生中當過銀行職員、農業工人、教員、商船服務員和捕鯨船船員。航海生活使他到過利物浦、玻里尼西亞的馬爾濟斯群島、大溪地群島、夏威夷群島等。他的代表作《白鯨記》（Moby Dick）於一八五一年在倫敦問世，一個月後在美國出版。該書寫船長埃哈伯為了追捕一條巨大無比的白鯨摩比‧迪克，最後同歸於盡的故事。他的重要作品還有《皮爾》（Pierre,1852）、《以色列陶工》（Israel Potter,1855）、《騙子》（The Confidence-Man,1857）等書。

第32章 最後的生命場景

「喂，褲子！白褲子！我要你的白褲子！」

有個傢伙倒在一棵芒果樹下，不省人事。旁邊有個女孩。她也喝了溪納諾啤酒而爛醉如泥。或者喝的是別的東西。阿度歐那濕熱的空氣裡飄著一些毛茸茸的昆蟲翅膀。陽光還不至於曬傷人，只叫人頸子和肩膀發燙。

「妳要用什麼東西和我交換？」我回答。

「兩顆椰子！」

「那我得光著身子離開囉？」

「不僅脫光，連鞋子都要脫掉，因為它們太嚴肅了！」

「我們來打個商量。妳留在這裡，不要動，等過了一年又一天，我下次回來時，這些東西就通通送給妳，因為妳是第一個提出的，好嗎？」

少女比那個傢伙清醒些，笑得不可開交。男孩因為聽不懂氣得破口大罵。在事情還沒惡化前，我趕緊離開。這第一次的接觸真是不愉快。

我和卓・赫斯有約。他是個法國人，一九八四年起便定居在此，是個業餘畫家。他那擺

265

滿盆栽的別墅，收留了一位打算在此歇腳的西班牙姑娘。大家都說，把一段失戀的愛情埋葬在這些幸福小島上的她，既可愛又可怕。我試著觀察她的一舉一動。

「全希瓦—歐亞島的男人都想追求她！」莫里斯邊接待我邊說。

赫斯以義工的身分管理謝格蘭—高更美術館和「歡樂屋」，或者說重建後僅剩的「歡樂屋」。事實上，裡面乏善可陳：一間木造小屋，裡面坑坑窪窪，搖搖欲墜，空無一物。館外的階梯上有一名男子，體型和赫斯相似，抽著印度大麻煙，兩眼無神，嘴裡念念有詞。卓先生一出現，他馬上嚇得躲進一排香蕉樹後。

這第一間仿造的「歡樂屋」，屋況真是淒慘，似乎隨便一拳便可以把它擊垮，隨便抬一下腳，陽光穿透而過的木板屋頂便會倒塌。裡面一件家具也沒有。屋頂就架在幾支深柱上。三、四張邊角捲起的複製照片早已霉斑點點。一張謝格蘭穿著海軍軍服的遺照上面滿是蒼蠅的糞便，天花板也是東破一塊，西破一塊，慘不忍睹。我們沒有在此久留。

「第二間情況好多了，這一次，方位終於搞對了，我向你保證。」

赫斯瘦骨如柴，衣著樸素，雙眼清亮。紅T恤、粗布長褲、涼鞋，他很欣賞馬爾濟斯群島上的那個野人，「那個創造人類的人」；他並且收藏所有可以取得的物品。他盡心向其他同好介紹此地，甚至建議他們到附近的美術館參觀。館內展示著一些信件、圖片、複印的文件，以及四十幾張亞蘭・馬杜黑的抄襲作品；這個怪人從前搭船航行至此，便一頭栽進去複製高更的作品。或者至少可以說，抄襲高更在馬爾濟斯島時期的作品。這家美術館的開張得

266

到阿度歐那市長吉伊‧羅子先生的贊助，令帕皮提當局很不諒解。當然，此舉主要是為當地於一九九六年舉辦的一場畫展作準備，會中總共展出四十一幅作品。但是根據幾位創辦人的原意，這些仿製的作品本來是準備用來籌建第二間高更美術館。亞蘭‧馬度黑以宿舍和月薪作為交換條件，同意仿製兩百張最具代表性的作品。在帕派里東奔西走，好不容易才搜尋到幾張真品的吉爾‧亞爾度，真是火冒三丈；此事攸關品質，還有……道德。只要一有機會，馬杜黑還會偷賣一、兩幅作品。

「在這裡，經常得處理一些莫名其妙的事情，」赫斯向我解釋，「高更，他是我們的艾菲爾鐵塔！從內島遊艇亞拉努號下船的旅客當中，總會有幾位愛血拚的美國人，他們要求我們把掛在牆壁上的所有作品全都拿下來，用報紙妥善打包，也不管真貨或假貨，掏出美國運通卡就付費。真是瘋狂！再舉個例子，還有一家亞洲電視台竟然要我脫光上半身，穿一條纏腰布上鏡頭；他們要我打扮成高更的樣子。什麼年代考據，他們根本沒興趣！還有一次，有個日本女人摸著畫家的那台印刷機，竟然昏倒了。你真該看看當時她邊哭邊撫摸那台印刷機把手的模樣。她喃喃自語：『高更，高更……』我想她當時應該有性高潮吧！」

牆上掛著幾幅色彩鮮豔，幾近螢光，過分誇張的油畫。尺寸也不對。圖案幾可亂真，可惜色彩只能說是相近。這些畫不但不夠細膩，尤其是，缺少古老畫作的年代色澤。都是些膺品，一看便知道了。但是有什麼關係呢？

「我會事先告訴參觀者，這裡，所有的畫，都是真的。否則，您懂我的意思嗎，這些畫

就沒什麼看頭了。他們又何必大老遠跑到我們島上來？難道是為了憑弔高更或賈克‧貝赫勒的墳墓嗎？沒有理由值得他們坐二十五個小時的飛機，從歐洲飛到這裡來。」

「馬度黑呢？」

「他氣急敗壞地走了。現在可能在法國吧。」

鎖上美術館大門後，赫斯繼續說：

「每次各級學校來此進行戶外教學時，我都會試著告訴他們，這些都是他們的文化遺產。甚至，有幾個畫中的人物就是他們的曾祖母。但是，這一切，都已經成了歷史了！」

事實上，為了二○○三年的高更百年追憶大會和馬爾濟斯島藝術嘉年華會，市政府撥了一筆五千萬大溪地法郎的經費，相當於希瓦─歐亞島年度預算的四分之一，準備重新購買當年畫家住過的那塊地，整頓之後，依照「歡樂屋」的原始材料和模樣重新搭蓋。也就是說，一間完全相同的假房子！此外，還要蓋一間圖書館，一間文化中心，作為定期舉辦展覽之用；要蓋幾間宿舍，供榮獲補助的藝術家居住，再聘請幾名複製畫家，完成馬度黑的工作。

車子一開，卓先生帶我到工地參觀，對面恰巧是那家殖民時期的雜貨店──班‧瓦內的商店──也是目前唯一存在的遺跡，當年畫家便是在此購買紅酒和罐頭。車子猛地向右拐了個大彎，啟動四輪傳動系統後，往前再滑行幾公尺，越過一道排水溝，停了下來。就在眼前，我真的看到了那塊高更住過的土地，當年他描述說「覆滿了小石子和荊棘」，現在則是一片空曠，平平坦坦，只見公共工程的卡車輾過的車輪痕跡。這塊約半公頃的長方形土地，

是高更生前最後的住所。此地的風光依舊帶有「遺珠之美」。西邊是狄歐卡巫師的家；東邊是傳教士學院；北邊，山峰齊平，瀑布涓流；南邊，一整排令人驚艷的椰林，幾間歪斜的小屋，黃的、綠的、藍的，以及被水泥堤防抵擋在外的海岸。

走下車，我彎下身用手抓起一把泥土，濕潤，粘稠，如血一般腥紅。這裡是他的屬地，他的財產。也是他彌留前的最後一寸土地。我就住在城中心，然而，任誰也想像不到，我的房屋四周都是樹木。」他如此記載，心滿意足。這是這名男子——這位被孤獨追趕、期望復仇、希望重生的藝術家——的最後住所。「你們一定想像不到這種平靜，我帶著它一起在這裡孤獨地生活，完全孤獨，只有樹蔭為伴。」這就是歡樂屋。

我走在艷陽下，試著在這片犁過的土地上，回憶那種既平淡又濃烈的味道；回想那種大片的紫色山頂，如今已被綠色的草皮強行侵占；想像那種芬芳的海風。這裡是一座劇場，一座天然傾斜的劇場，一路延伸拓展到呼嘯的太平洋海濱；這頭溫馴的怪獸正伸出舌頭，舔著幾座死火山遺留的熔岩。

旁邊的草地上有匹馬悠閒地啃著幾束乾黃的稻草。一輛摩托車風馳電掣地朝塔哈庫海灣奔去。車聲劃過樹林和灌木叢，遠方，看不清楚，有個人在聽收音機。任何吵雜的聲音一遇到這份深沉的恬靜，便會被它吞噬，化為它的一部分。

赫斯繼續從容不迫地解說工程。

「那間歡樂屋是蓋在這個方位，大門對著山。共有兩層，以私人住宅而言，並不常見。」

事實上，畫家儘量依據習性所需，自己完成整棟房子的設計性工作。這幢小屋的屋頂是用露兜樹的葉子搭蓋的，底層用柱子架高，長十三公尺，寬六公尺。一樓，利用覆蓋了椰子樹葉的竹板，將空間隔成廚房、客廳，以及擁有一張工作台的雕塑室和車庫。不遠處，有一口水井和一個「用石灰及卵石建造的澡堂，邊緣高出地面五十公分，裡面也同樣深入五十公分。」利用一個有扶手的階梯，可爬上二樓，樓上有一間臥室與另一間工作室相連。還有一個用來彈奏音樂的角落。幾個放書的書架，幾個上了鎖的皮箱。屋內的裝飾品，則有幾幅原始風格的油畫、一些武器、幾支大榔頭和飛鏢……，幾張寶加、霍爾拜恩、拉斐爾和馬內的複製畫。幾張日本版畫。還有一些在塞得港買的春宮圖片。至於大門和門楣的裝飾，則採用紐西蘭毛利族房舍的外觀，鑲嵌五片木雕，其中那片著名的「歡樂屋」就刻在楣心的部分。

大門的左邊清楚地寫著「保持神秘」，右邊則是：「愛就會幸福。」

這樣的房子雖說在當地造成轟動，內部其實土裡土氣，十分簡樸。高更不是那種會料理家事的男人！與其說是住家，還不如說是窩穴或食品櫃。路易‧葛拉勒在高更過世前曾拜訪過這個地方，曾這樣描述：「一個簡單的隔板將房間（他的臥室）和工作室隔開，看起來雖然很大，其實裡面亂七八糟──名符其實的垃圾堆！屋內正中央有架風琴，裡面幾個畫架就放在窗邊，畫家就在此作畫。」他接著寫道：「看到一個過去生活富裕的男人，竟然能夠忍受這種簡陋的生活，真是令我驚訝！」

村落裡的人對高更十分友善，至少剛開始時是這樣。他在天主教傳教士前裝模作樣，假裝是名好教友，經常去望彌撒，接受他們的恩寵。除了奇童之外，他還認識了幾個白人朋友。商人們以為找到了一名客戶，而作客他鄉的人則認為找到了一位可以一起喝酒、一起冒險的朋友。至於那些他早已開始追求的女人，那間女校的學生，真是令他垂涎三尺。他誇下豪語說：「有人就是可以輕輕鬆鬆、明哲保身地建立自己小小的薩爾達尼拔１帝國。」

這個惡魔來到了阿度歐那，他的外表像極了一尊農牧神：跛腳、嘻皮笑臉、神采奕奕、熱情殷切。對於繪畫，他又喊又叫，重新尋回了靈感和動力：「在這裡，寫詩可說是信手拈來，只要開始作畫，詩歌的意境便渾然天成。我只求再多活兩年，而且不要有太多和錢有關的煩惱，好讓我的藝術達到某種境界。」

我不太肯定，來回踱步，卻欣喜萬分，鞋子和長褲沾滿泥巴。我在這塊長方形的空地上，架構我所知道的他過去在此生活的情形，他「人生裡的最後一個場景」。

「那條從他的花園流過的馬凱馬凱河呢？」

「在那邊，遠一點的地方……一九○三年河水氾濫。他在寫給孟福瑞的信中提起過。」

「您想這片椰林當時就有了嗎？」

「這片椰林的歷史並不久。最高的那一棵應該只有四十年吧，頂多。」

三塊至少有十五公尺高交叉的鐵皮擋住我的去路。後面藏著什麼東西呢？我走上前去，掀起一角。赫斯一直盯著我。他很會吊人胃口，逗弄我的好奇心。

「您現在站的地方……」

「什麼？」

「告訴您，我們終於找到那口水井的所在地。幸虧有它我們才能找出房子的方位。」

「那個他用釣竿掛著苦艾酒放入水中冰鎮的水井？那口歡樂屋之井？」

「沒有人知道它的正確位置，因為河水經常移位，摸不清它的界線在哪裡。幾年下來，長了三公尺高的雜草……他一九○三年過世後，那名警長把房子賣掉，把他的東西到處亂丟，歡樂屋被拆了，木塊和石頭分散各地。還有，他最後遺留下來的一些東西，凡是被認為沒有用或沒有價值的，一律被丟進這口井裡面。之後，這塊地連換了幾個地主：大波蘿公司、多納商店，然後是一個中國人邢同興。後者後來又將這塊地賣給市政府。換句話說，從此之後，再也沒有人記得過去那段歷史了。」

「一切成了一則神話。」

「兩個多月以前，我們找到了一些東西。」

「什麼？」

「二月十日，就在我們清理這塊工地的時候……當時我們總共是四個人，包括工程隊的隊員蘇古、漢納齊旅館的老闆勒科帝爾、一名阿度歐那的商人科比，以及我本人。挖土機突然撞到一堆半圓形的石頭。我們繼續往下挖。上層的石塊下疊著另一層石塊，往下也是，圓形的，愈來愈深。底下有一個用水泥覆蓋的東西。是那口水井！直徑大約有一公尺半，但得

272

先把裡面的瓦礫、垃圾和碎玻璃清乾淨，再用水桶將井裡的死水掏空。最後，幸虧有一台電動抽水機，三公尺半深的東西全被弄了出來。」

「之後呢？」

「我們沒有馬上把這件事情公開，想留到美術館開幕時再對外宣布，」赫斯邊搬走一片斜放的鐵板，邊說：「本地的報紙曾寫過一篇文章。最讓人驚訝的是，當初被丟到井裡的一些東西，竟然原封不動地留在井底的泥沙裡。」

井底有個黑洞，深不可測。那是歡樂屋的水井。像顆沒有瞳仁的眼睛。一個陷阱，一個墓穴。

「有東西嗎？」我問，邊偷偷地瞄著那口井。我心跳加速，就算是一根把手雕著男性性器官的手杖也好。

「是有幾樣東西。」

「還在嗎？」

「需要蒐集一下。為了安全起見，這些東西分別放在我們四個人的家裡。幾個業餘的考古學家！理論上，要看應該沒有問題。」

「到底是些什麼東西？」

「我不想說得太仔細；大體上來講，有一些餐盤的碎片、一些藥罐子、一個玻璃注射器、幾顆裝在瓶子裡的牙齒……」

「都是高更的嗎？」

「不確定。」

「總歸，是他的水井！」

「聽起來……很有可能。」

前方，從路的另一頭，有道金色陽光如標槍般直射向那家殖民時期就存在的雜貨店，把玻璃架子、罐頭和苦艾酒瓶照得閃閃發亮。有個中國人從店裡走出來，騎上他的速克達。之後，因為雲塊改變方位，陽光移走了，隨後再度出現第二道陽光，如探照燈般狠狠地射下。

在大片枝枒和棕櫚葉的遮蔭下，這塊地成了一個有黑有白的棋盤，至於那一口黑黝黝的水井、赫斯和我，則成了這場神秘遊戲的棋子……一切在空中飄蕩。我不敢往前邁出任何一步。我現在就在他的家，他還在這裡。我的聲音，他的聲音，一起迴盪在蓊鬱的樹林間。

1 薩爾達尼拔：Sardanapale，是傳說中的亞述帝國暴君。













第33章　歡樂屋

在新認識的朋友當中，包括一名熱情的巫師狄歐卡，依據當地習俗，高更和他互道了姓名；一名老警察瑞內；一位巴斯克人吉勒度，是個獵人兼皮貨商；還有佛瑞寶特。艾彌爾‧佛瑞寶特原是步兵士官，後改行從商。以及阮文康，別稱奇童。

「這位奇童到底是誰？」高更開玩笑地自問。真是有緣千里來相逢！這名青年二十六歲，受過教育，有文化素養。他得過順化皇宮提供的獎學金，之後就讀阿爾及爾中學，是理科學士，會說和寫法文、會畫畫、會寫詩，還擁有體育教練的執照。「奇童」指的就是天才兒童、優質兒童。他的絕頂聰明，令當地的法國僑民南汀驚為天人，因而鼓勵他繼續深造。在和善的臉孔背後，這名少年其實熱衷政治，領導過殖民反抗運動，吸收過一批遠地而來的印度支那學生和知識分子，也就是高更本來打算於一八八九年前往的印度支那。因為從事顛覆活動，一八九七年他被判刑流放圭亞那，後來因為省長的求情，於是被當局拋棄在押解的半路上。後來他娶了一名出身書香世家的馬爾濟斯姑娘。他的正式工作是：護士。當他從船上把高更接下岸時，一眼就認出他，但不是因為他的作品，而是因為他讀過那本諷刺性雜誌《黃蜂》。這兩個人都是叛逆分子，是兩個在黑色沙灘上惺惺相惜的邊緣人。

275

頭幾個星期，在等待歡樂屋完成之前，奇童替他找了個臨時住所，並且在高更的要求下，替他找了幾個女人。第一個，是二十歲的馬爾濟斯少女弗杜歐妮，她的一隻腳有點兒畸形。這對跛腳伴侶經常被旁人取笑！

「模特兒！找個美人來！」高更大聲疾呼，與渥拉的那紙合約逼他非得重新投入工作不可。一九〇〇年時他一張畫也沒給，一九〇一年則完成十四幅，一九〇二年有二十四幅。「我的作品始終如一。此外，我選擇過這種完全離群索居的生活，便足以證明我對那種瞬間即逝的榮譽沒有太多的興趣。」

這段時間，高更生活得很愜意。富裕程度是他此生從未享受過的，有房子、馬匹和一輛馬車。他本性難移，依舊不知開源節流，尤其在瓦內的雜貨店，他繼續在船去船返之間賒帳度日。「我有個美國鄰居，一個可愛的小男生，他的店裡賣許多東西，我可以找到想要的一切。」店裡的帳目證明他大擺筵席：一九〇一年十二月，高更消費了九十瓶紅酒和十六瓶蘭姆酒！一九〇二年三月，喝掉的波爾多紅酒比勃艮第葡萄酒還多；喝膩了這些微酸的劣等酒後，他試著叫人從法國寄酒過來，透過孟福瑞和法葉，他收到了一大桶醇酒。「我說它是好酒，因為大老遠送到熱帶國家來的酒，應該是最好的酒了。我認為地中海的酒容易變酸，喝起來像是醋酸。當然，是用畫換來的。」

在眾人又唱又跳，一會兒彈奏曼陀林，一會兒演奏風琴的歡樂氣氛中，為了助興，奇童導了一齣戲：《馬爾濟斯島上一位老畫家的愛情故事》，演一位好色的畫家和一位駝背女郎

276

之間的愛情故事。這是齣亞歷山大學派的三幕劇，在杯光觴影之間，逗得這一幫特立獨行的人又哭又笑。他所認識的朋友還有另一種類型，像負責基督教會的保羅‧魏尼耶牧師；他是個知識分子，獨身一人，沒了老婆，在人數眾多、勢力強大的天主教會中求生存。他是福婁拜[2]的忠實讀者，喜歡和高更一起在木瓜樹下評論這位克魯瓦塞特角的主人的作品：《薩朗波》，一本一八六二年代的迦太基小說，半軍歌式，半歌劇，兩人欣賞得不得了。高更把馬拉美的詩集《牧神的午后》借給他，還送他一幅畫。當布依松醫生返回帕皮提時，魏尼耶因為懂一點兒醫術，會用教會醫務室裡的嗎啡醫治高更。

因為，即使病痛暫時減輕，高更的健康狀況依舊每下愈況。他有輕微的心臟病、梅毒後遺症、濕疹、關節疼痛，只要氣候潮濕，便痛不欲生。蒼蠅老是喜歡圍繞在他身邊舔他腿上的傷口。當時他已經五十二歲了，還有兩年的壽命。「儘管身體有病痛，我已開始投入工作⋯⋯」在〈戴眼鏡的自畫像〉（W634，1903）這幅奇童擬稿，他自己完成的自畫像裡，他雙頰凹陷、髮絲稀少斑白，鼻梁上掛著大大的眼鏡。生活窮困，工作過度，他的生命像根兩頭燒的蠟燭。「就是早衰。」他在大溪地時已經說過了。「幾年前我的兩條腿從腳板到膝蓋全得了濕疹，這一年來尤其痛得厲害。」從一九○二年開始，他沒有馬車根本無法出門；他手上總是緊握那匹紅棕馬的韁繩，穿梭在大街小巷裡。至於站立，則完全倚靠一根雕刻著男性性器官的手杖。

女人方面，在弗杜歐妮之後，高更接著引誘托荷陶瓦；她是一位令人神魂顛倒的棕髮毛

利女子，塔胡阿塔島的原住民。他以這名情婦為模特兒畫了兩幅著名的作品：〈原始的故事〉（W625）以及〈拿扇子的女人〉（W609），後者乃依據葛拉勒拍攝附近女校的一張照片為範本。但是在放蕩生活的背後，他依舊為極端的孤寂生活所苦，一心覬覦附近女校的美色，希望從中找到一位心儀的對象。阿度歐那島有將學生送往教會學校寄讀的傳統：男生一律送到普洛埃梅勒修士學院，女生則送到克呂尼聖約瑟女校，接受修女們的細心調教。真是癩蛤蟆想吃天鵝肉！但他還是得手了，用盡千方百計，他終於釣到瑪麗—蘿絲·瓦荷荷，十四歲，擁有古銅色的肌膚、仙女般的秀髮和天真的笑容。

這所女校目前還在。每個星期天下午，女學生們會在修女的監督下到海邊戲水。到了大約四點鐘，喝下午茶的時間，才又返回宿舍。一排緊跟著一排，她們沿著高更的住所前進，經過瓦內商店，然後繞過右手邊的教堂，在那些騎著摩托車、假裝英雄好漢的男孩們色瞇瞇的眼神下，魚貫穿過阿度歐那。這次輪到我，我也不想錯過甜蜜午後的這一場表演。當時全島散發著甜滋滋的汁液，椰乾烘培機中流洩出椰油香濃的氣味。那個下午，我靠在一排欄杆上，雙腳懸空，假裝在寫筆記，等著她們出現，莫里斯就坐在我旁邊，迫不及待地……她們終於出現了，脖子上掛著浴巾，髮上滴著水珠，拖著涼鞋踩過瀝青路面。其中有三、四個嘴

裡哼著流行歌曲；其他的緊靠在一起，或牽著手或攬著腰，光滑的肌膚在藍天下閃閃發亮，在陰暗處，如飽含水氣的綠蔭。還有幾個耳邊戴著隨身聽獨行的女孩，她們完全不在意旁人的眼光，對自身的魅力、優雅和這份短暫的自由充滿信心。這三、四十個或五十個年齡介於十三至十六歲的小仙女，嘻嘻哈哈地從面前經過，完全不理睬旁人看她們的眼神，就像一小隊女犯人，海風同時給予她們安慰和刺激。到了夜晚，依據「摩托羅」的傳統，總會有幾個男孩偷偷潛入花園裡和她們幽會……

和在大溪地時為泰哈阿瑪娜下聘一樣，為了美麗的瑪麗—蘿絲，高更到中國商店去採購。一九○一年十一月十八日，他在瓦內老闆的櫃檯前簽訂一份有點像是同居協議的文件。總共花費244.50法郎⋯六公尺的棉布、八公尺的印花布料、十公尺的白布、九公尺的薄紗、緞帶、蕾絲、幾綑縫衣線和一架腳踏式的勝家牌縫紉機，以及縫製十件左右的衣裳所需的配件。瑪麗—蘿絲的雙親對此十分滿意；她本人也是。隨後搬進那間古怪的房子，高更答應每個月平均給她十法郎當作家用和買菜錢。一九○二年，她替他生了一個女兒，大溪亞蒂卡歐瑪塔，所以他在島上有了後代。

「任何人可以隨意進入他家，坐下、抽煙、聊天，隨便做什麼都可以，他從不會不高興。」當年的一位證人紀詠敏‧勒‧博宏內克說，「他很喜歡女人，他總是擠在女人堆裡，撫摸她們。」歡樂屋真是名符其實。傳教士以及修女們的想法則大相逕庭，他們認為這根本是生活腐爛，傷風敗俗。高更才不管哩，反正他現在誰也不欠。除了必須定期繳交幾幅作品

給渥垃拉，以便持續這樣的生活享受之外，他真的完全自由了。他向孟福瑞解釋：「只要兩百五十法郎，就可以在這裡舒舒服服地過生活，這裡的生活費比大溪地便宜。」幸福就像熊熊大火般再度燃起。但是他真的快樂嗎？然而，每到夜晚，佛瑞布爾特說，高更就像倪莫船長在鸚鵡螺號上彈著管風琴一樣，他獨自待在阿度歐那的黑夜裡，彈著風琴。現在輪到他，一如當年的文生·梵谷，因「心中劇烈的失落感」而形銷骨毀。

「高更提起過另一種生活，那種出現在他的畫中，以及讓他得以作畫的生活。」傳記作家勒伯宏說。假如他的身體能夠再健康些，那將會是一個完美的結局。當然，並非所有的馬爾濟斯人都像馬克斯·哈迪傑在《最後的野人》一書所描述的一樣。但是，高更持續作畫，還有什麼好奢求的？該時期的作品包括她們如黃金般的身體（W596），畫中的女人全都赤裸，隱身在野樹叢裡；騎士（W597）；浴者（W618）；戴紅帽的馬爾濟斯人（W616）和祭品（W624）。還有，為了滿足經紀商的要求，他也畫了些被評定為商業價值較高的靜物畫，包括：葡萄柚靜物（W631），很像塞尚的畫，在大溪地時便已著手進行了；向日葵與芒果（W606），則調皮地在一些花瓣裡加了幾顆瞳仁。

「我自覺在藝術創作上我是對的。」在阿度歐那時，他自稱十分醉心於當地的陽光、成群的美麗樹林和奇特的礁岩。儘管遭受教會人士的摧殘和人類學家的掠奪（一八九七～一八九八年間，卡爾·凡·登·史坦恩曾來此進行人類學研究），他還是找到了些用頭髮編織的手環、幾條齒類項鍊、幾個扇子的把柄、高蹺的踏板、一些珊瑚或獸骨飾品。他還結交了幾

名巫師祭司，幾個過去是吃人族的老人。同時依據照片畫了一尊如真似幻、象徵至高權勢和平衡的神祇塔卡伊。他知道在深山裡，在瀑布附近，在叢林的摧毀和佔據之下，仍留有一些充滿禁忌的朝拜聖地，以及用未經雕鑿的乾石板和玄武岩塊砌成的平台上所留下的住宅遺跡。這裡仍留有許多古蹟。他在這裡就像生活在盤古開天的時代，與古代神祇共存亡。

至於雕刻藝術，裡面永遠結合了人類形象和他們的分身，在布料、器皿、船槳和大椰頭上也經常可見同樣的裝飾圖案；高更也將進行模仿。「在歐洲，我們一點兒也不懷疑，不管是紐西蘭的毛利族或馬爾濟斯人，他們擁有技術超高的裝飾藝術。人類的軀體和臉孔永遠是最基本的圖案。尤其是臉孔，經常可以在無意間找到讓人誤以為是幾何圖案的臉孔。都是相同的東西，卻又都很不一樣。」他在《之前和之後》一書中寫道。沒錯，圖案總是一樣……人類。這是揭開獅身人面像謎團的唯一解答。

在希瓦—歐亞島，高更知道他將成為另一個人，或者他的生命將出現多種面貌；他也知道超越這層異國情懷和原始情結，出現的將是令他難以忘懷的同一現實的千萬種面貌；是他以媒介的身分從宇宙中接收到的強烈力量。除了「追隨這些形貌」，他別無選擇。但是，身為薩滿教徒，應該懂得聆聽萬事萬物的氣息，包括自己的心思。正如他自己所言：「我抓著筆，隨著毛利神的指引擺動。」他感覺到這個「偉大的神」的存在，這種異國文化的感情和豐富的內容。他的一位巫師朋友哈亞布阿尼跟他說了些神話故事，那些經過不同年代，慢慢化為絲縷、消失的古老傳說；在這種無止盡的催眠裡，高更終於將這股「最後的熱情之火」

281

燒成灰燼。當然，已經太遲了。然而，他的夢想依舊存在和轉變，因為他用想像力彌補了現實的空虛。他在住家的階梯上雕刻、裝飾了一些神祇偶像和手杖，以及用來食用蜜雀的餐盤和湯匙。他再也不是那位住在拉菲特路的高更，也不是馬爾濟斯島人眼中的那個老蓋仙，他只是不可思議地、可怕地活著，而且面臨死亡；在一顆顆眼珠般的百花叢中，數著流逝的每一秒鐘。歡樂屋裡，百無禁忌。

註釋

1 福婁拜：Gustave Flaubert（1821～1880），法國十九世紀寫實主義文學大師。他在一八六二年創作完成的《薩朗波》（Salammbo），即為描述西元前迦太基雇傭兵起義的小說。

第34章 希瓦—歐亞島

哈納基旅館的老闆賈汀內在他的旅館裡精心安排了一場晚宴，邀請考古學家畢爾‧歐提諾—賈杭傑前來晚餐。這個傢伙很瘦，可說是瘦骨嶙峋，有點兒像亞洲人，大約四十來歲。

他是國科會的研究員，正在進行一項海外科技研究計劃；從一九八一年起，他便和玻里尼西亞的考古單位進行合作。在他的夫人瑪莉—諾璦爾的陪伴下，他還參加由勒華—古漢教授所指導的多項研究工作。

這位科學家以有限的經費在馬爾濟斯各個據點賣力地研究。他們人數眾多，眼前這一群，還只是派駐在希瓦—歐亞島上的而已。其中最有名的團隊是北海岸的奧波納，以挖掘神像古蹟聞名，其中有尊塔卡伊神像，高二‧六七公尺。這尊神像以紅色的火山岩雕塑而成，是戰士的表徵。包柏‧普丁尼在他的《超能力》一書曾解釋過：「雕刻的神像，代表的是神明、鬼靈、祖先或殉難英雄的有形或無形圖象。」

他們是超能力的儲存體。」像一種界碑、一種感應器，他們不輕易使用這種神力，只會對付反對他們的人。透過儀式、傳遞和奉獻，他們的神力將可以像蓄電池一般重新充電。神像扮演人、神間的橋梁，神的形象投身在石雕上，以便和祭司溝通。一旦通

283

靈了，神便會借祭司的口發言。只要出現風吹草動、有燕鷗或鶼鳥的影子飛過、天空有所變化、香蕉樹林發出聲響，任何一丁點兒聲音，都代表神明顯靈了；在聖地上，每一根柱子、每一片羽毛、樹枝、編織物，都有神力……直到現在，在那些還有聖靈的地方，大部分的圖騰都已失去法力了。據說，神像不是空的就是活的。以前者那種現象而言，我們可以肯定地說，是被白蟻蛀光的。

我可以和歐提諾連談幾個小時，這個主題太吸引我了。總之，我相信真有此事。當黑夜早已籠罩費尼山頭，我還連珠炮似的繼續向他發問。話題當然包括這些石頭人像調皮的表情。

「杏仁眼代表預知和出類拔萃的超能力；鼻子，象徵精力和超強的氣力；嘴巴，則代表反抗力量。可以把這種『調皮的神情』，看成是他們戰勝一切的自信心和至高無上的表徵。」

歐提諾從他的手提袋裡取出一些很大張的瞄圖紙，攤在我們面前。最後幾張，是用軟黑鉛筆拓印下來的，反白的鬼靈臉孔。隨後，我向他提起當天早上，氣溫轉熱之前，我在法庫亞山谷所看到的那些特胡艾托的圖騰文字。它們讓我印象深刻，人形蜥蜴、人形龍蝦、半鳥獸或半猴子樣的東西，好似飛在空中，雙手向天。一些有肉或鱗片的風箏，一些留在玄武岩上的神奇線條，永恆地掛在礦石脈絡裡……

「我們對此了解不多，各種揣測都有。」

我們坐在一張圓桌旁。賈汀內為我們送上一瓶還冒著氣泡的席凡內白葡萄酒！。此時，

赫斯和他的西班牙女友也來了。她穿著一件緊身的黑色洋裝，顯得有點兒醜陋，二十五、六歲。手指纖細，眼珠黝黑，眼神溫柔。晚餐在愉快的氣氛中展開。

「您在阿度歐那工作嗎？」

「我和卓先生一起工作，」她慢條斯理地回答，「我們從事絲綢畫，做些觀光客喜愛的T恤和圍巾。」

她注意到我和她的男朋友一樣了解高更。為了感謝她的大駕光臨，我送給她的男友一本由歐瑞力和亞爾度出版的、一九六五年在帕派里出版的高更畫展目錄。我的這位客人感動萬分。

「您替哪家報紙寫文章？為什麼要寫高更？」她開始問我。

「和報章雜誌完全沒有關係，我在寫一本書。這趟旅行純粹為了我自己。」

「一本有關他的書？」

「一種個人的紀錄，就這樣。可以說是一趟透視高更的旅行，一個男人和他的地理足跡。」

「您對他的畫有興趣？」

「就像對他的冒險一樣感興趣。」

「就我所知，他的人品好像不太好⋯⋯」

「就常理而言，他的確是不好。但是用這種尺度衡量他，公平嗎？他和一般人不同。他

是保羅・高更，而且他很清楚這一點。」

「卓先生告訴我，您堅持想看一下從井底撈出的那些物品。」

「那些都是寶物啊。我相信……附著在它們身上的那些神力！」

「您不必全島跑透透了！明天下午，我可以把那些東西全都拿給您看，」赫斯打斷我們的話，「每個人都想保留他所找到的東西，這很正常。這些東西都應該交給美術館。」

一整桌的客人高興地嚐著香草鯕鰍魚。餐廳的窗外，畫滿一條條燈火的微暗天色。窗簾沒有綁緊，來回飄盪。山巔和陣陣狂風，玩起了回聲勢浩大的海嘯，將我們團團圍住。希瓦－歐亞給人一種赤裸、脆弱的感覺，好似坐在一艘用沙粒和火山熔岩建造的木筏上。棕櫚樹下、植物叢裡、蟲鳴聲中和大海深處，總有個東西令人忐忑不安。好像一個沉重的負擔。那就是空虛，隨風飄盪的空虛。一種不真實的存在。

「馬爾濟斯人都以為他根本不理會未來，一心只想著過去。您知道嗎？他的生命是倒著走的。」歐提諾－賈杭傑向我解釋。

「那正是當下力量的來源，瞬間的滋味。」

昏暗中，我走在通往旅館的小路上，有張臉，映著暈黃的路燈，一閃即逝……

● 註釋

1 席凡內白葡萄酒…Sylvaner，是一種葡萄品種名，盛產於法國亞爾薩斯省，故以此種葡萄釀造的白酒即引以為名。

第35章 從創作高峰跌到谷底

　　老蓋仙高更根本沒見過希瓦－歐亞島上那尊提奇神像。他並沒有走到島的另一頭去欣賞祂們，只是看過照片而已。腳踝痛得他無法成行，他愈來愈倚賴紅酒、蘭姆酒和嗎啡。他的臀部滿是針孔。為了戒掉這些東西，他把藥罐和注射器留在瓦內家。但是，三個小時後，等到痛得抓狂，他又會到這位鄰居家苦苦哀求，請對方再施捨給他一點兒。白天，他輪流以苦艾酒和一種稀釋過的鴉片酊解痛，等實在痛得受不了了就打上一針，依需要而定。之後，他會彈奏風琴，直到「用他的音樂將你感動得痛哭流涕為止」。或者把玩那些在塞得港買的春宮圖片，然後將它們一一掛在屋內。「我們身上的獸性不應該被忽視。」

　　希瓦－歐亞島的黃昏。前幾個月的熱情退燒了，高更作畫的速度慢了下來。一九○一年有十四幅畫，一九○二年幾乎是兩倍。但是和布列塔尼時代的多產期相比，可就差多了；在一八八八和一八八九年間，在這十二月內，他創作了超過七十五幅的作品。從一九○二年一月開始，他和法國小僑團的衝突日益增多，耗費了大量的體力。高更自願擔任訴訟義工，鼓勵各級學校罷課，揭發警察隊之間的非法買賣，甘冒生命危險檢舉馬丁主教的罪行，拒絕繳納稅款，清楚列舉博蒂總督的不當措施。如為了增加島上的人口，博蒂總督憑什麼理由強迫

289

百來個安地列斯家庭遷移至此處呢？還有，什麼時候才會有另一艘新的船取代觸礁受損的南方十字號？強迫馬爾濟斯人每年為公共事業貢獻勞力十天，這樣公平嗎？僑團以罰鍰、拘捕和訴訟威脅高更，他不僅嗤之以鼻，而且以拳頭相向。

高更馬上被整個僑團視為惡棍，「一個沒品味的人」。在他那些措詞嚴厲的信件裡，這位「唐吉訶德」先是斥責，然後提出控訴和陳情。他寫信給調查局長。他採取威脅、抗爭到底的態度，為他的馬爾濟斯朋友們辯護。「此地警察包攬了所有的業務，包括代書、稅務副代理、指揮官、港務長……憑藉警察的身分為非作歹，囂張跋扈，不知廉恥。」他一一揭發。他抗議：「我在馬爾濟斯，除了對抗病痛的折磨之外，還得對抗行政單位和警察。這裡情況危急。」

幸福隱約可見，實則受盡苦難。

老蓋仙知道自己的病情已回天乏術。出門時他的雙腳一定得綁上繃帶，狀似一尊從墓穴裡溜出來的木乃伊。他痛苦難耐，打算返回歐洲，定居在西班牙，以便「尋找新的元素」，尋找最後一絲感情電流。「那些鬥牛，以及頭上抹得油亮的西班牙女孩，別人早畫過了，全都畫過了，然而，很奇怪，我對他們的看法就是不一樣。」一九〇二年八月，他試著向孟福瑞解釋。孟福瑞勸他打消這樣的念頭，並且告訴他：他已成了一則傳說。「大家有意無意幫您打響了知名度。連渥拉都慢慢展開行動了。他已經嗅出您擁有無庸置疑的全球性的名聲。」他毫不含蓄地鼓勵他：「您是前所未見的藝術家、傳奇人物，從大洋洲的深處，將深

290

不可測、無法模擬的作品寄給我們，將那些決定性的作品……」一九○三年二月，高更堅持

且苦苦哀求：「我只想經過巴黎，然後到西班牙去生活幾年。除了一些朋友之外，不會有人

知道。」當年，歷史學家方思華紫‧卡珊開玩笑地假設，如果真是如此，或許他就有機會遇

到一八八一年出生、一九○四到巴黎去學畫的西班牙畫家畢卡索了。

若說高更心中痛苦，那是因為他十分想念家鄉。哪一個國家？他已經把血脈全都割斷了

──家庭、職業、道德、地位──再也回不去了。他是個介於六親不認和轉變身分之間的叛

國賊；一個遇見聖蹟的人。流放到世界的另一頭，高更重新成為孩童時的那位印加人，一位

原始的印地安人，一個逐漸變質的想像國度的國王……然而，就在大雨敲著樹葉編成的屋

頂，就在太平洋的海水拍打沙灘時，面對那五個被冬衣撐得像針一樣直的丹麥小孩的照片，

他領悟到一個無法彌補的教訓：「假如我死後可以成名，人們一定會說：高更有個大家庭，

他是個族長。真是可悲的諷刺。」

命運深不可測，日子苦不堪言，所有的病痛都迅速地惡化，傷口開始化膿。與世隔絕，

整個塔哈庫海灣都因濕氣而發了黴。他還有力氣作畫嗎？偶爾，至少一九○二年中期還有。

他只寄了兩箱作品給渥拉：一九○二年四月他寄了二十幅畫；一九○三年四月寄了十四幅

畫，以及一些用上了墨的樹葉印製的版畫。「他會滿意我最後的幾件作品嗎？儘管這些並非

偉大的作品，但是價值匪淺。」高更從創作高峰跌到了谷底。「旁人一定會說我被打倒了，

又站起來，又被打倒了……我以往擁有的精力一天天地消逝。」他強調：「您早就知道我想

291

要做什麼了：做別人不敢做的。」

他的視力愈來愈模糊。「我再也好不了了，我愈來愈痛苦。」他不斷地寫信，寫各式各樣的文章，包括「一名畫家的無稽之談」、「之前之後」，不斷地找人吵架，為「這個該死的種族」抗爭。他大聲疾呼：「我們，手無寸鐵的原住民，你們這些法國子民口中所說的……」

他繼續窮追猛打：「讓我們談一談馬爾濟斯島的藝術。因為傳教士的介入，這項藝術如今已經消失殆盡了。傳教士們認為雕刻和裝飾藝術屬於盲目的崇拜，會褻瀆天主教的上帝。一切的根源肇因於此，一切的不幸就此展開。」

高更無能為力，眼睜睜地看著悲劇發生。整個大洋洲讓步了，屈服了。保護措施不周全，對疾病沒有抵抗力，此地的居民逐漸凋零，他們或適應新的文化，或流亡海外、死亡或無疾而終。三十年間，從一八四二年到一八七二年，依據大洋洲研究公司的公報顯示，努庫—希瓦島的人口從八千人降至九百八十人，希瓦—歐亞島從六千人降至兩千一百六十一人，法度—希瓦島從一千五百人降至六百三十九人。即使這個清查數字僅供參考，也算是歷經了一場大屠殺！二十年後，有一名旅客描述：「馬爾濟斯人對國內的事務毫無興趣，他們不再是主人，不再是自由的民族，這一切已經不存在了；再也不像從前一樣將勇士送出國作戰。

在商業活動方面也一樣，不再擴充或分散到無數個據點，他們的尊嚴和特色慢慢地消失了，成了一個欲振乏力和逐漸死亡的民族。」一八八八年途經此地的史蒂文生指出：「死亡的大門永遠敞開，出生的大門已半關閉。」一九三〇年代，六座島上總共只剩兩千兩百名馬爾濟斯原住民！

除了結核病、流行性感冒和天花之外，酗酒也對該民族造成一大傷害。至於冠冕堂皇的講道儀式、現代社會的法規，則引起另一波衰退：不再跳舞，不再祭拜，不再自由談戀愛，不再裸體，不再刺青。有誰還會蓋茅草屋、造獨木舟、做鑼鼓，或通曉百草的秘密呢？「假如有任何一位少女敢摘花，做成花環戴在頭上的話，主教決不會饒人！」一切的習俗全被文明人給禁錮了。和捕鯨船、軍隊、僑民接觸，面對這個國家定期搜括的法治社會，毛利人失去了生活的宗旨和省思。「不久，馬爾濟斯人將不知道如何爬椰子樹了，不再衣不蔽體（面子問題），身體變得很脆弱，忍受不了山中的黑夜。眾人開始穿鞋，雙腳從此無法在粗糙的地上奔跑，無法穿越佈滿卵石的湍流……」這個民族消失的原因，是因為他們不再跳舞，不知道如何承傳自己的歷史，不再說自己的語言了。「他們唱的法文歌腔腔怪調。」高更感嘆，他認為這個民族被判定扮演「小黑人」的角色了。為何要切斷他們與遠古和自然的關係？至於那些雕刻神像的樹有誰可以和神明談論宗廟的事情呢？為何要讓這些信仰受到嘲笑呢？全被掠奪一空。「警察單位將這一切全部皮衣裳，以及石雕或骨雕的神像，都到哪裡去了？搶光，然後賣給收藏家。為何行政單位從未想過在大溪地蓋一間大洋洲藝術美術館，這件事

293

情，對他們而言根本不必費任何吹灰之力。」高更提出建議，「他們想以幫助那些無力反擊的可憐百姓進行抗議的名義控告我！然而有些社會連動物都受到保護啊。」

「你們的法律真是一場卑鄙的惡作劇！」老蓋仙責備這個逐漸沉淪的世界，這個最初的住民和自己和平相處的世界；在這個世界裡，獵人兼採摘水果的人，和自己的衝動、本能及法律，是同等的。至於他本人，「一天比一天更野性」，像個被流放到這個小社會裡的一位賤民先知，他說：「藝術用一條連接符號，將意識和非意識連在一起。」他是一種帶著「野性特色」的新藝術先知，他讓深邃無形的觀點和聲音，自由地進入內心的夢裡。「就像愛倫坡在《被偷的信箋》中所言，現代人的心靈無法洞察過於簡單和清晰的事情。」他再也不理會商業社會、畫商渥拉和未來的繪畫市場。「最重要的是自己的意識，以及取得某些傑出人物的尊敬，他們都了解：除了這一點之外，沒有了。」他那種叛逆和與眾不同的畫成了一種祭品，帶著雙重意義：透過這些作品，他成了一位接收和給予的偷渡證人，而畫中，「色彩便是音樂」。

他愈畫愈簡單，他從投入，到沉迷，到拋棄。他的最後幾幅畫簡直就像兒童作品，既優雅又笨拙；像〈祝聖〉（W635）、〈女人與白馬〉（W636）、〈有狗的風景〉（W638），或者一些版畫，水彩渲染，幾幅連續重疊的寫實作品，在在影射了他個人的煩惱。高更坐在肉桂樹當中，勿忙地刷著幾個懸浮的人影。「突然間，我感覺自己就坐在地上，坐在一堆奇怪的動物之間，我看見一些可能是人類的生物。」這條最重要的河流出現了，它流入、灌溉、繁

殖，又流走。「印加人」不再構圖：他意識清醒，歌頌生存的神秘之美。這是他自己的樂章。一個有血有肉的神像。

第36章　尋找高更的影子

貝貝如又叫作羅家田，和此地大部分人一樣，他有一個玻里尼西亞的名字、一個法文名字和一個綽號。這個高個兒開著一輛火紅、有空調的豐田四輪傳動小轎車。他正在接受一項嚴格的減肥計劃。多虧這些用長春花葉子煎煮的湯藥，他的體重從一百八十七公斤降到一百四十二公斤。

「以前和我太太燕好時，我還會把她壓傷。」他邊說，一臉無辜，邊查看放在座位底下的那把短刀是否還在。

他被公認為島上最佳的嚮導，熟悉哈納保歐亞、阿奈伊、莫圖亞、埃奧恩島和海基尼等所有偏遠鄉鎮的每一位居民。包括高更的後代在內。因此，依據我的了解，和赫斯、貝貝如對我的描述，高更的情婦瑪麗—蘿絲，於一九○二年九月生下了瑪麗—安東尼，又稱為大溪亞蒂卡歐瑪塔。後者在一九二○年生了兩個兒子，德歐迪阿拉—阿爾弗瑞和托荷．阿波林．胡依納一九二三。據說，胡依納長得很像高更。老大有十個孩子；老二有三個女兒：德波瓦喜—蘇珊娜、納默—瑪麗—路薏絲和大溪亞托華妮—伊蓮娜。高更的幾個曾孫女依舊住在原來的傳統村落裡。

「等一下我們可以在那裡見到她們。但是，她們不太喜歡談論這個。」

「我還想看看別人告訴過我的那台縫紉機。以前是瑪麗—蘿絲的。」

朝普奧穆島前進！昨晚沒有下雨，路面很乾，超級乾燥。正好。為了衝上那座被認為是島上脊梁的山脈，然後再爬到另一邊由火山岩堆積而成的山坡地，總共得費時三個小時。別無選擇，眼前只有這條沿著峭壁而行血紅色的蜿蜒小路，土石路面。對面的來車少之又少：一輛接送學生的校車；一個農夫駕著他的小貨車，平台上擺著幾簍香蕉；兩輛公共工程的小卡車，後面跟著一輛挖土機，準備修補道路。一旦下雨，這段路便會變成危險的溜冰場，交通會完全中斷。希瓦—歐亞島由南到北共分為兩段，北邊的山谷以前完全與外界隔絕；在馬爾濟斯，沒有人敢和天氣開玩笑。兩年前，一場大洪水讓航空站癱瘓了好幾個月。有時候，颱風會一連在這些玄武岩山頭盤旋幾個小時，之後，重新展開其龍捲風威力，在波濤洶湧的大海上翻轉七、八千公里。

一九○三年一月，一場劇烈的暴風雨差點讓高更命喪馬凱馬凱河裡。「我走出房間後才知道，而且大吃一驚：我整個人跌進水裡，水深及腰。」一夜之間阿度歐那被夷為平地。「一棵棵的大樹全都斷裂，砰一聲彈落地面。狂風掀起單薄的茅草屋頂，從四面八方湧入，將我手上的油燈吹滅。」高更在結尾時寫道：「經常遭我忤逆的上帝這次饒了我一命。」

「這邊就是村內的古蹟。」貝貝如邊說邊指著馬路左側。

渦漩狀的濃霧後面，在長滿喬木葉的峭壁間，以前住著一些部落群，彼此仇視，覬覦對

方的果樹和一種高大的栗樹。他們很少到外地探險，他們常擔心失去什麼，或者怕被敵方的勇士抓去。那條山脊就是疆界。在錯綜複雜的山峰和山谷之間少有空地，其間夾雜著一條條冷若冰河的湍流，而那裡就是鬼靈的聚集地。

「去看那些雕刻山洞得走兩個小時，假如你還是想去的話……」

為了探測希瓦—歐亞的秘密，我們得深入偶爾鑽出黑色岩壁的大片植物林內部，直到天黑為止，裡面，在混亂交疊的樹蔭下，是用枝枒搭成的教堂和潮濕的地道。

「下一次再說吧！你知道這一帶有哪些傳奇故事嗎？」

「有一則關於一位白種女人的傳說，」他半正經半開玩笑地說，邊斜眼瞅著我，「黃昏時，她會站在馬路的轉角處。我等一下會指給你看……遠近馳名！她就站在那裡，眼睛一動也不動，好像在等著搭便車，然後看著你的車開過去，但事實上根本沒人。她早就死了。」

我，假如讓我碰上了，我一定加足馬力，管它是不是下雨。」

在北海岸哈納保歐亞海灣也有這種懸空的岬角，那些被送給角鯊當獻祭品的處女便是從此處騰空躍下。

「直到十八世紀，這種祭典依舊每年舉行。為此犧牲的女孩可以提升全家人的神力。舉辦此祭典前，人們會先用鮮血誘惑角鯊。等角鯊出現，大片的魚鰭在暗礁間盤旋之際，在鑼鼓、祈禱和聖詠的歌聲中，獻祭的犧牲者便在祭司環伺下一躍而下……」

「是自願的嗎？」

「那是種榮耀。她的犧牲全是為了部落、家人、山谷……。對我們而言，很恐怖！但是應該以另一種角度來看待：當時大家對此深信不疑。那個時候，整個部落社會的運作就是如此：犧牲族內一名成員的性命可以換取全族的平安。這樣的死亡將可帶來生存。」

一個小時後，貝貝如將他的豐田汽車停在岬角邊。就是那裡。草地被拔光，壓扁，景色斷斷續續；此地有點兒像布列塔尼的阿摩里卡。在驚濤拍岸、長浪撞擊彎彎曲曲的海岸之間，我再度發現高更畫過的翠綠浪花，那些波樂度鎮的《安汀》。沒有羊膜般的潟湖，也沒有玻里尼西亞的沙灘；和另一位流亡詩人聖保爾‧魯的莊園所在地——菲尼斯泰爾省的克羅宗半島一樣，只有衝擊地面的空曠大海。

峭壁間有條清晰的小路，路的尾端是一塊必須攀爬而上的大岩石。我們現在的位置應該距離海灣兩百公尺以上。我克制一開始的暈眩，慢慢地爬上那塊舉行人祭的大岩石，保持身體平衡，踏上那塊天然跳板。底下，大海拍打暗礁，這片太平洋就像一塊磁鐵般地吸附他物，凸出於水平面，佔據了整個空間、視野和四面八方。和蒼穹連成一片藍色帷幕。

「據說有個女孩被一隻鳥救走了。就在她跳下的那一剎那，大鳥抓住了她……牠把這個惡魔的供品藏在牠的羽翼下。」

我們繼續往前開，每小時十五至二十公里。路上全是車輪的軌跡和水坑，水坑裡映著天上雲朵的倒影；轉彎處路面濕滑。這條被稱為海岸頸靜脈的危險小路前端，有一些生活步調緩慢的村莊，他們靠捕魚、製造椰乾、畜牧業以及獵捕野山羊過生活。此外，也種植專供美國實驗室搜購的神奇植物諾麗果。那裡住了四十戶人家，他們或住在小茅屋，或住在因颶風肆虐而改建的屋舍裡；其他六十戶則聚集在河灣平地，中間有一幢被陽光照得油亮的合作倉庫。其中有些房子是新蓋的，有太陽能光源板，屋旁有一架小發電機。但是，大部分的房子還是七拼八湊蓋成，不是用木板就是鐵板，沒有防風的屋頂，盥洗時也只有一條澆花的水管。每一個村落看起來都還很落後，經濟活動也不活絡。這幾座島幾乎毫無生產，再加上距離遠，提高了生產成本。

「觀光客也不多，不夠多。在這裡，每個人的夢想是擁有一份公務人員的工作，每個月底有薪水可拿，沒有煩惱！」

一條狗橫躺在馬路上，雙耳輕輕擺動。一條腹部貼著火熱地面的毛利狗，在普奧穆島的馬路上會作什麼樣的夢呢？

有個陽台上倒掛著三條眼珠翻白的鮪魚，引來了一大群蒼蠅。空中傳來如鳥鳴般的叫喊聲，我們繼續往前行。沿途貝貝如和兩、三位朋友打招呼。有個小女孩定眼望著我們，耳邊插著一朵軟枝黃蟬，躲在細細的香蕉樹和果實垂地的葡萄柚樹後面。烈陽被樹蔭擋住了，但是才一轉彎，便又如猛獸般直撲而來。擋風玻璃如火燒燙。

301

「索爾・海爾達角─到了！」貝貝如邊說邊搖下車窗。

一九三○年代末期，如魯賓遜漂流記般在法度─希瓦島度過一段恐怖的生活之後，探險家海爾達和她的妻子麗絲，終於在希瓦─歐亞島重新找到存活的希望。他們在當地結識了另一位從北國來的流亡人士──挪威人亨利・李。後者將普奧穆島的神像拿給他們看，這些人偶和祕魯的有點兒相像，經過彼此熱烈的討論，再加上亨利・李初步研究的結果，毛利人並非來自亞洲，而是來自南美洲，也就是，由東方到西方的說法確定成立。

「你知道嗎，海爾達曾經擁有高更的那把步槍，槍托上雕了一些花紋，但是因為他沒有槍枝的執照，警察總愛找他麻煩。最後，海爾達交出生鏽的槍身，把槍托留了下來！」

芒果樹、檸檬樹、黃連木、橘子樹……一片方形椰子林奄奄一息，混合了悶熱和不安，荒蕪和文明。幾個半赤裸的小孩在大太陽底下踢足球。有個男人躺在吊床上似睡非睡，雙手刺滿幾何圖形的刺青。隨處可見用未經雕鑿的乾石板和玄武岩塊砌成的平台上所留下的住宅遺跡；幾匹馬一副毫不在乎的樣子，繼續在芭樂樹下喘著氣。

到了普奧穆島，貝貝如把車停在一位中國混血兒歐杭斯開的商店前。歐杭斯打赤腳，穿著一條迪達短褲和一件無領襯衫。在那些裝了鐵條的矮櫃子後面，從半昏暗的暖和空氣中傳來香皂和炒飯的香味。從一九六三年起，歐杭斯便在此開業，賣些舒佩林牌的水壺、沙丁魚罐頭、阿爾諾公司生產的砂糖、蒼蠅拍、瓦斯接頭，以及福羅多牌、有著凹凸橫紋的洋芋片。因為擁有一台煤油冰箱，他也兼賣可樂、溪納諾牌啤酒、罐裝或桶裝的西班牙羅密歐男

302

爵紅酒。這是北海岸唯一的一家商店，全部的商品皆仰賴船運，十七天才送貨一次，因此價格十分昂貴。這家雜貨舖讓人想起高更經常光顧的那家瓦內商店。

歐杭斯關掉收音機，將零錢一一找給我：兩瓶水、一些ＰＫ糖果、一包餅乾。我試著把這次的機緣拉長，我不斷地說話，請教商品的價格。

貝貝如走出他的豐田汽車，過來找我，並向我解釋：

「歐杭斯娶了高更的後代伊蓮娜。他的大姨子來了。」

「在哪裡？」

「在外面，走吧。」

我馬上跟著他出去，向坐在店家門口椅子上的婦女打招呼。她的腳不太方便。貝貝如用馬爾濟斯語向她解釋我的來意。她點點頭，沒有看我，表情靦腆。她正是德波瓦喜—蘇珊娜，畫家的曾孫女之一，大約六十來歲。她長得像玻里尼西亞人，體型強健，頭上挽著個髮髻，穿花洋裝，鼻翼上有一顆痣。她的臉一點兒也不像高更。在一本畫家的傳記裡，有張她和兩位妹妹站在曾祖父墳前的合照。一九五八年，當年她應該是十六或十七歲，蓬鬆的卷髮披在肩上，直垂到腰際。

「她願意和你聊一聊。」貝貝如告訴我。他幫我做翻譯，說我是一名作家。

我在她身邊坐下來，拿出蛋糕請她吃。我情緒高亢地向她提出一些問題，她支吾其詞。導遊事先警告過我，普奧穆島居民對這位來自世界彼端的畫家的故事，早已不耐煩了。這裡

303

是他們的家鄉；世界的另一頭，對她們而言，就是我們。以前有位攝影師拍過一大堆他們的照片，並且在某雜誌上發表，卻連一張也沒有寄給她們。在這裡，生活是平靜的。她們不想每次有船或有四輪傳動的吉普車抵達時，自己便成為大家捕捉的對象。她們不想說，也沒什麼好說。我沒有錄音機也沒有攝影機，只靠一本筆記本，談話進行地非常順利。

「您覺得當畫家的後代光榮嗎？」我試著問她。

「光榮。」她回答我，不太肯定，眼神沉重。

「您們之間偶爾會談論他嗎？我是說在您的家族裡……」

「不會，不常。」

「您會去阿度歐那參加畫家的百年逝世紀念會嗎？您會去參加一些其他的活動嗎？」

「還不知道，要看市長怎麼決定。我想會去吧。」

根據貝貝如所言，上一次的紀念會，阿度歐那來了幾位高更的後代，有的來自普奧穆島；有些則搭乘亞拉努號船，來自丹麥、歐洲和大溪地。那些馬爾濟斯島的後代因受到重視，備感榮幸。他們是這個大家族的一份子。

「當時還有一些東西留下來嗎？」

「沒有了。很難說。但是在瑪麗－安東尼家，那間客棧裡，還可以見到那架縫紉機。」

蘇珊娜在大熱天裡拖著雙腳，起身去買洋芋片。

「對不起。」

談話就此中斷。即使她的回答十分簡潔,我還是謝謝她接受訪問,並祝她有個愉快的一天。

她溫柔地對我說:

「沒關係。」

我們重新上路。途中,在幾棵椰子樹下,有五、六位婦女盤腿而坐,在一張草蓆上篩撿蠶豆。談話中充滿笑聲。大溪亞托華妮—伊蓮娜也在其中。貝貝如把車停下,打了幾聲招呼。

「她也是,她是高更的後代。你好好看一看她的臉,像極了老蓋仙!她遺傳了他的鷹鉤鼻。皮膚的顏色很淡。你想下車嗎?」

事實上,這名婦女擁有歐洲人的臉蛋和她祖先的側面輪廓。我無意重演剛才那一幕戲。

「開車,我們走吧!」

奧波納被視為馬爾濟斯群島在前歐洲時期的一大文明據點,島上包括兩大塊五千平方公尺的平台,四周種滿芒果樹和椰子樹。一九九一年,歐提諾—賈杭傑將此地重新整修。幾塊石鋪的台地上,裝飾著用滑輪車吊起的神明雕像,四周的森林將此地化為一個豐富的聚寶

305

盆，裡面的寂靜就像個有形的物體。我們走進其中，就好似走進一個懸空的時空膠囊，沒有鳥叫聲，熔岩廣場上一片靜默，只有樹葉颯颯飄動、蚊子嗡嗡作響，和被大太陽烤焦蕨類的輕輕搖晃。

從下車那一刻開始，我們的襯衫便黏貼著皮膚。身處濃密交錯的樹林裡，在深沉炙熱的黑暗中，被大片樹蔭下如長條狀濃霧停滯不動的氤氳所包圍，我感到呼吸困難。此刻此地真是讓人喘不過氣來。南北走向，西邊是托伊山，東邊是阿伍努湍流。它的地表位置和熔岩建築可以疏通波流和水流，並且，透過迴流和山間夾道的排水系統，可以匯集各個支流，將它們集中成一個主要河道。

奧波納曾經是一處宗教聖地，一個神奇的地方，裡面迴盪著催眠般的鑼鼓聲和永無止盡的聖歌吟唱。在神聖的印度榕樹間有一座橫向的露天聖殿，那是薩滿教徒屠殺俘虜的地方，他們在這尾「上帝的魚」的咽喉上，刺進一隻粗大的魚鉤。Tuku a! Tuku a! Tuku a! E Tam a! E Tama! E Tama! Hapai! Hapai! Hapai!（他犧牲了，那個孩子！抬起他！）犧牲者被丟進火爐裡，遭火焰吞噬後，靈魂便獲得解放，然後藉由一道最後的奉獻儀式，與神重聚⋯⋯

黑暗中，有幾名守衛無聊地掃著熔岩板層，板層的表面呈一顆顆的氣泡蜂窩狀。有些氣泡中藏著藥劑、毒品或刺青用的染劑。

「留在這種鬼地方，他們，他們都不怕嗎？」

「怕啊。到了晚上，全溜光了。沒有人敢留下來。」

其中有個人送上來一長條黃色的莖桿，貝貝如從中扯下幾條長鞭：這個小樹鞭可以用來

驅趕那些無孔不入的蚊子。我們邊拍打邊前進。

總共有五尊神像：用灰色火山岩雕塑的馬努歐塔亞，深受高更喜愛的塔卡伊，以及塔卡

伊的妻妾娥・托瓦・伊・諾荷和佛・波；還有瑪琪・道瓦・波波，或稱為「躺著的神像」，

伸出舌頭的產婦像在大叫又像對抗。其中塔卡伊的造型最為俊美，鼻孔清楚，雙眼明亮，表

情近乎嘲弄；雙腿挺直，臂膀強健，頭顱巨大方形，具有整體性和衝勁之美，就像一位隨時

應戰的好漢。祂那長滿青苔的瞳孔看似挑釁和等待。祂在取笑您，穿過您和超越您。

我從容地在筆記本上畫下每一尊神像。不管是我或貝貝如，我們都覺得不應該撫摸神

像。基於崇敬的理由，就像在天主教堂裡，我總是在神像前保持距離，我相信祂們的神力，

相信在大自然的疆界裡存在著可能的魔法和劈啪響的電流。假如當初高更身體硬朗的話，他

一定會到這裡，會把他的行李寄放在一位鄰居家，然後帶著顏料和槽刀來到此地。那麼，他

會畫出什麼樣的作品呢？他複製哪一尊神像呢？我們愈往山上走，愈深入蜿蜒的山谷，台

階便愈形增多。在前幾座平台邊放著一些卵石、火山石塊，和一些被守衛們撿回來的、斷裂

的神像的小頭顱。

我們重新坐上車，開到瑪麗－安東尼的客棧吃中餐。她的客棧極為簡單，有個利用停車

場改裝的飯廳，一個開滿木槿花的花園和一口古井。不遠處，是個當地公主的墓園，據說，

她的腳踏車和她埋在一起。

貝貝如和我同桌吃飯，他的食量很大。我們吃了一盤章魚沙拉、筍瓜豬肉、椰子奶汁生

魚片配炸麵包果，以及芒果。他因為太胖了，得先把兩張塑膠椅疊在一起才敢坐下來，以免

把椅子坐垮了。我們東西扯，當然也聊起了一位具有神力的普奧穆人。

吃過甜點，我終於可以去看那台縫紉機了。縫紉機就擺在水泥陽台上，旁邊有幾綑彩色

的縫衣線；這是台舊型的勝家牌踏板式縫紉機，商標名稱原有的黑色塗料和金色字體早已不

見了，機身滿是紅色的生鏽刮痕。那塊木頭車床曾經換過，四根雕花的鐵架和鏤空的踏板，

則是如假包換。瑪麗—安東尼的一位姪女十分不捨地賣了它。為了參加一場星期六的舞會，

她曾經用這台縫紉機車了一件粉紅色洋裝滾邊。縫紉機上還留著一綑線。我用腳踩了一下踏

板，車針在槽溝間來回跳動了一下。

「這台機器很簡單。」

和藹可親的胖婦人瑪麗—安東尼雙手插著腰，中間隔著這台縫紉機，對自己擁有這樣東

西感到十分地驕傲，她向我解釋：

「這台機器原本被放在附近一間茅草屋的屋腳下。一九五六年，我花了兩百大溪地法郎

把它買回來。據說這台機器曾經是高更所有。它一直都還留在山谷裡。」

「您會把它捐給美術館嗎？」

「不會，因為這是我們家族的一件紀念品。再說，它的性能還很好！」

當然，這樣的故事總會有些遺憾，於是，我重新瀏覽高更的遺產資料。顯然，這台縫紉

機是一九○一年瑪麗－蘿絲和高更「結婚」時，高更送給她的。這名少婦身懷六甲，於一九○二年六月返回海基尼山谷的娘家待產。當時，她是否也帶走了所有的家當？是的，假如他們的關係就此結束。可是，假如她還打算返回阿度歐那──假如她還打算回來的話，那麼，幹嘛帶著這麼一件笨重的行李呢？

據說，瑪麗－蘿絲擔心他的情人會把他們的新生兒送回歐洲，於是決定帶著嬰兒大溪亞蒂卡歐瑪塔和家人住在一起；也有可能她早已厭煩和高更在一起生活……總之，她沒有再回到阿度歐那。那麼，高更過世時，所有的家當經過仔細清點，然後於一九○三年五月二十三日由克拉維瑞和佛瑞布爾特簽署的筆錄中，第二十九項中怎麼會記載一部縫紉機呢？此外，這部縫紉機早被裝在杜杭斯號上的第十五號箱子裡，貨品編號第一一七號，之後以八十法郎廉價賣給一位住在帕皮提的玻里尼西亞人德馬希。

這台勝家牌縫紉機不太可能再被送回原地，也就是說，再從大溪地送回馬爾濟斯島。如此說來，高更是否又買了第二台？他在大洋洲商業公司的帳戶裡並沒有這項紀錄，所以這種說法不足採信。或者說，瑪麗－安東尼向我展示的那一台其實是假的……這是艾彌爾‧佛瑞布爾特的孫子路易‧佛瑞布爾特在電話中向我說明的，他告訴我島上還有另一台縫紉機。那台縫紉機就在他家裡，在「希瓦－歐亞的某個角落」。比普奧穆島的這一台更符合事實，可能性更高。

簡言之，島上共有三台縫紉機，其中兩台毫無歷史價值。或者，至少有一台沒有歷史價

值：假設在瑪麗—蘿絲離開後，高更又買了第二台，或者他把原先在大溪地縫紉畫布的那第一台縫紉機也帶來了……真是傷腦筋！

我們所能確定的唯有那份遺產文件。在高更過世後幾個星期，共舉辦過兩場拍賣會：一九〇三年七月二十日，就在他的住所裡，由克拉維瑞警長主持，拍賣主要的目的是「以低廉的價格替可能賣出的家具找到買主」，包括桌椅、設備、飲料、衣服、燈具、轎車、牛頭牌卡賓槍、日本武士刀，總收入達1077,15法郎。一個指南針、一些餐盤、一頂綠色的貝雷帽、一付刨刀、一把雨傘、一個蚊帳、一把鎖緊轎車輪子的活動扳手，全被希瓦—歐亞島上的佃農們買走了。最後，九月二日在帕皮提，肩負使命的維克多‧謝格蘭將「油畫、草圖、素描、古玩、書籍、武器、顏料罐、調色盤、畫筆」統統帶回了法國。當地法國駐外代表本來認為，「這位頹廢畫家的一些油畫作品，很難找到買主。」九月五日的筆錄裡也提到這台勝家牌縫紉機，還有那輛車子、風琴，以及一批雕刻工具，都在同一時期賣出。在這兩場拍賣會中，各賣出一百七十和一百四十二樣東西，歡樂屋「彷若螃蟹啃噬椰子仁般，被清算人一掃而空」，之後一片片木板被卸下。地上空無一物……

喝完一杯可怕的香草咖啡之後，我的偏頭痛開始發作，但我依舊上路。我被荒謬多歧的

小路搞得迷失了方向。為何這些細節都如此虛幻，揮之不去呢？這些多如小石子的路標有何意義，不是不知所云，就是完全相同？死亡就像個黑洞，人死後不會留下任何痕跡，就像小孩不會記起往事，感情不會融解，那是對世界的一種夢幻看法，一種暫時的抽搐。所有的承傳都將減弱，首先被時間磨損而分解。人的生存與否僅繫於一線間：明亮和黑暗。在這樣游移的黑暗裡存在著我們的幽靈，這是唯一說得過去的最後的遺憾。至少，他們愈挑撥我們，我們就愈記得，愈不會死去。人們老是忘不了的事情，都是那些切身的問題

沙灘邊，在木麻黃的樹蔭下，衝浪者試著衝向湛藍的海水裡。一輛迷你小巴士帶來了六名觀光客，他們穿著寬鬆的短褲、印著花朵和貝殼圖案的花襯衫，欣賞著一層高過一層、永無止盡的浪花。我走進沙灘裡，貝貝如打開收音機。有個小孩朝一顆水果色的汽球踢了一腳，汽球騰空飛起，看似不會再掉落地面了。高更說過，人的生命「比一秒鐘還短」。

豐田轎車重新啟動後滑行了幾公尺，卡在一條斜坡死路上。貝貝如搖下他那邊的車窗，和一個年約四十、上半身赤裸，體型魁梧，剛從厚重的樹蔭下睡完午覺醒來的男士交談。他的狗就在旁邊，模樣十分嚇人，身上長滿了寄生蟲。

貝貝如替我引介。我正想伸出手和這名男士握手，他的手臂早像根樹枝般伸入駕駛座了；他的手厚重，肌肉結實，強而有力，橫在貝貝如面前和我握了起來。貝貝如早閃到一邊去了。

貝貝如小聲對我說：

311

「那個男人有特異功能。」

馬上，他的手讓我感覺彌足珍貴。我真想多看一眼，但是他已將手縮回去了。之後，我們聊了起來，貝貝如幫我翻譯其中幾個片段。

「只要去找他，他便會醫好你的病。不必付費。」

「他怎麼會有這種特異功能？」

「他父親傳授給他的，之後他再學習怎麼使用。子承父業，歷來如此。他只要把手放在你身上，馬上藥到病除。是特異功能醫好的。」

「你問他，萬一不加以使用，他身上的特異功能會不會消失？」

貝貝如照辦。顯然，這個傢伙聽得懂法文，但仍堅持說馬爾濟斯方言。

「不會，他一輩子都擁會有這種特異功能。」

「需要集中精神嗎？」

「不需要，只要把手放在你身上就可以了。」

我們連謝了幾次之後，重新開車攻上山頂，山上開始下起了雨。路面沾著雨滴，看似雲豹身上的紋路。雨刷在擋風玻璃上來回刷動，剛開始慢慢地，之後愈來愈快……我有個感覺，我覺得那個會特異功能的男人根本沒有看到我，或者，應該說他那雙渾濁的眼神正不斷地把我丟向我自己。我並不在這裡，我只是坐在一輛被雨水不斷敲打的豐田轎車上的一個奇怪歐洲人。但是我終究會再回來。

第37章 最後的野人

「這就是為什麼千萬不要鼓勵世人獨居，因為需要很大的勇氣才能夠承受孤單和獨來獨往。」一九〇三年五月。在他的畫箱裡只有四幅畫。在他生命的最後一年裡，他只完成六件作品：第W633至W638號；幾幅有小狗或小豬陪襯、沙灘上有幾位騎士的風景畫。那是從他家的小屋看出去的風光，是他所記得的一些東西，也是最容易畫，也別無選擇的東西，因為咳血早已耗盡了他所有的體力。他深受濕疹所苦，雙腿永遠裸露在外，濫用嗎啡的程度就像吸食氧氣一樣。「有件事真讓我擔心，那就是我快看不見了。」

三月時他敗訴了，依「蓄意阻撓警員執行勤務」的妨礙公務罪名被起訴，判決結果：科鍰五百法郎、拘禁三個月。「我剛上了一個卑鄙圈套的當，對我的健康造成致命的毀滅和打擊。自從馬爾濟斯島爆發醜聞以來，我寫信給檢調單位請他們調查此事。我萬萬沒想到這些警察都是一丘之貉，沒想到檢調單位和省長是同夥的……」他打算向大溪地法庭提出上訴，

然而，他信心滿滿：他只想揭發真相，他認定的真相。「旅費、吃住，尤其是律師費，我得花多少錢啊！」「我鄭重地告訴你們，我要去大溪地上訴，我的辯護律師將揭發許多真相，而且，就算我被判刑入獄，顏面盡失，我依舊會抬頭

313

挺胸。」他聘請了一位律師，還和巴黎的朋友莫理斯和孟福瑞聯絡。但是他揭發塔胡阿塔島某警官走私，以及「那些在荒島上為非作歹的無賴之徒」，反而讓他自己成了受害者。這整件事加速對方對他的仇視，他們要讓這位異教徒、反對上帝的社會邊緣人和「酗酒、抽食嗎啡、氣喘吁吁、有心臟病」的藝術家付出代價。

「從我家的窗戶望出去，馬爾濟斯島漆黑一片，再沒有人跳舞，再也聽不見溫柔的音樂。一切鴉雀無聲⋯⋯」情況確實如此。瑪麗—蘿絲一去不復返，信件稀少。除了奇童和狄歐卡之外，所有的夥伴都和這位像負傷的野獸般危險的老頭子保持距離。而那位在島上擁有權威的警官成了專找他麻煩的死對頭，虎頭鉗隨時對準這名被控「從事反政府行動」的傢伙。他寫道：「沒錯，我的確是個野人。」

兩個月前，颶風襲擊馬爾濟斯島，幾乎把他的歡樂屋毀了。但是因為狄歐卡的家比他家的情況更危急，高更於是把房子的一部分借給他住。顯然，這是個令人敬佩的舉動。但是，從此之後，煩惱緊跟著而來，因為他不再作畫，渥拉可能不會繼續支付他生活費。他完全沒有興趣和力氣提筆作畫，萬一這位畫商凍結他所有的經濟來源，他該怎麼辦呢？四月初，他託人帶了句話給魏尼耶牧師⋯「我這樣向您請求不知是否太過分了，我的眼睛真的看不見了。我病了，再也無法行走。」他向孟福瑞簡單地說明他的現況：「我被生活上的一切瑣事煩死了。」

「一個人的作品，正說明了這個人的一切⋯⋯」他完成了他的作品；這架人體機器已經

走到了盡頭。在他畫室的畫架上擺著那幅尚未完成、編號W525的作品〈布列塔尼雪景〉，畫中景物是一整片被雪覆蓋的片堤農莊——畫於一八九四年，畫面上呈現又白又藍的歐洲冬季雪景。然而作畫的當時，窗外的希瓦—歐亞島樹蔭下氣溫高達三十八度。

高更抓起注射器，裝上藥水後替自己打了一針。整個屋內污穢不堪，東西散落一地：一個刀鋸、一付刨刀、一把吉他、一尊神像、一個墨西哥馬鞍、一百二十九罐罐頭、一個乾涸的調色盤。廚師和女傭全跑了。他就像一隻籠中獸。靠在隔板上，處在塵粒和花粉飄散的昏暗室內，在他的幾名丹麥子女的照片和幾張夏凡納的複製畫之下，高更狀似一條浮出水面的角鯊，瀕臨死亡的邊緣。

魏尼耶牧師向查理．莫里斯描述他生前的最後景況：「一九〇三年五月八日，一大早，他要狄歐卡來找我。他抱怨身體痛得不得了。他問我當時是早上或晚上，白天或黑夜。他告訴我，他昏厥了兩次。他向我談起《薩朗波》。」和他交談了一會兒，安慰他之後，他讓他「安靜地休息」。近午時分，孤獨一人，在住屋的二樓高更心臟病發，撒手人寰……一條腿伸出床外，身邊留有一瓶空的藥罐。是用藥過度嗎？為了救他，第一個發現的狄歐卡搖晃著他、打他耳光，之後，依照馬爾濟斯人的習俗咬他的頭顱。高更毫無反應，狄歐卡奔下樓，跑到熱氣逼人的花園裡又哭又叫：「有人過世了！」高更就在他那些神像、春宮圖片，以及幾本有聖保爾．魯和馬拉美

急忙趕來和狄歐卡、佛瑞寶特會合的魏尼耶，試著替他施行人工呼吸和心臟按摩。為時已晚，他的心臟停擺了。

315

題詞的書籍環繞下過世。他的臀部滿是針孔，雙手沾滿舊顏料，淤青的小平頭被陽光照得油亮。

在路邊長滿茂密梅歐雷的阿度歐那小城，高更之死引起一陣驚愕。「他死了！」哀嚎聲響徹特梅蒂巫山的峭壁。

保羅‧高更於上午十一時過世。他剛滿五十五歲。「這裡，沒什麼大事，除了一名叫高更的可憐人士、一位知名的藝術家、一名和上帝及一切良善事務為敵的人過世了！」教會裡某神父的報告中如此記載。

大部分的人對此根本毫無感覺。

第38章 高更的遺物

一名住在阿度歐那的西班牙姑娘看見我駕車前來，向我點頭打聲招呼，隨即像隻爬出洞穴的螃蟹，趕緊再度躲回陰暗的屋內。

「她在工作。」赫斯善解人意地告訴我。

我走進他們的客廳，屋內的陽台正對一個潮濕的小花園，裡面擺了盆栽和幾張藤椅。赫斯請我坐在一張鋪著漆布的桌子前，我們閒話了一會兒家常，談論燠熱的氣溫、前晚下的幾場大雨，以及下一班船亞拉努號。然後，他拿出幾只用芒果樹幹釘成的木箱，裡面裝著泛黃的報紙《大溪地電訊報》一層層包好的東西。

「就是這些，我們挖出許多東西，經過篩選，我從最底層挑出了一些。我們什麼也不敢肯定，還是讓您自己判斷吧。」

赫斯將它們一個個從包裝紙裡拿出來，整齊地擺在我的面前。擺了五、六樣之後，對準只有他自己知道的那個基準點，再往下排開新的一行，與上一行平行，並且保持一點兒間距。每件東西都像象形文字那種橫的、不連續的筆劃，有點兒歪斜，斜躺在桌面上，等著我去破解它的意思。每次赫斯取出一件物品，一定把打包的報紙摺疊整齊放在右手邊，然後快

速地把東西拿給我看之後，再放回物品的行列裡。

只要物品的大小允許，我就會小心翼翼地把它描到筆記本上，留下印記，然後立刻放回去。除非上一個物品已經物歸原位了，赫斯才會拿出下一件。

一切看起來都像一場典禮和遊戲；一場拼圖遊戲。

「因為是泥巴地，最重的東西都沉到井底去了。沒有人對那口井有興趣，大家早把它給忘了，任憑雜草叢生，把它掩沒。要是想取水，別的地方也有。」

那間歡樂屋被一塊塊肢解後，賣掉了。成了一片荒地後，前後賣給了幾家公司。不難想像，當整座房子於一九○三年拆解時，一些帶不走、無法焚燒、破碎的、沒有用途的或沒有價值的東西，全被丟進了井裡。那些被奉行禮教的教會人士認為傷風敗俗的東西也一樣；他們甚至認為歡樂屋就像個罪惡的深淵──這位該死的老蓋仙不是在他的花園裡樹立了一尊鬼臉圖騰，諷刺那位和女傭有曖昧關係的堂區主教馬丁主教嗎？

「這些就是我們找到的東西。」

．幾個木桶的鐵圈，幾塊生鏽和長著鏽斑的鐵片。

．幾條車子的彈簧──當時整個阿度歐那島只有高更擁有馬車。

．幾十罐乾涸的顏料，黃的、紅的、白的、赭石色的，聞起來像亞麻油，其中幾罐還留有瓶底。在希瓦─歐亞島五百位居民當中，除了他之外，還有誰會用這種專業顏料作畫呢？

．幾根生鏽的鐵釘和鈍了的木工用具。

- 幾個瓶口破裂的細頸大肚瓶——依據商店的帳目，高更消費驚人，如此正可證明他買酒的情形。

- 四塊標示著坎佩爾的亨利歐陶瓷廠出產的餐碗碎片，可能是亞文橋時期的紀念品。碎片上皆鑲有藍色或綠色的圖案，有陰影線條、有圓形花紋、一朵花和幾朵燈心草——我們知道畫家把他在坎佩爾買的，或者，總之，在布列塔尼買的餐具全部帶到阿度歐那。

- 一個裝著褐色液體的玻璃瓶，裡面泡著兩顆牙齒——是他的嗎？

- 幾個破碎的苦艾酒瓶——這種酒瓶，就像高更在某封信中提到的，他把它們吊在釣竿的尾端，然後放到井裡冰鎮。我們不難想像，他行動不便，其中一定有一、兩瓶會碰到井壁破碎，然後掉到井裡去。根據帳目上的記載，每瓶一公升的酒是七法郎。高更都在瓦內的商店買這種「綠色的仙子」。他喜歡喝冰的，而且飲酒無度。

- 一瓶醋，用古法吹煉的玻璃瓶，原封未動。

- 一個油燈的殘骸。

- 一個印有Sloans' Liniment商標的藥罐子。

- 幾個棕色有刻痕的藥罐子，裝中藥或美國藥品。有幾瓶被打破了，其他的完好如初。因為從美國羅徹斯特市華納製藥商，專治腎臟和肝臟。有幾瓶被打破了，其他的完好如初。因為從美國西岸到這裡比從歐洲過來近，所以島內也進口各種不同的美國藥品和中藥。此外，當時亞洲社團的商業活動也極為熱絡。

兩個空的細頸瓶，透明的多角玻璃瓶身，長十公分、寬三公分──依據當地醫療中心主任醫師的判斷，應該是吸食嗎啡的煙嘴壺。

• 一個舊式的玻璃注射針筒，從沒使用過，上頭還插著一根生鏽的針管──一定是高更的針筒，我們可以想像它被丟進井裡的原因，因為被認為「對人有害」。在他過世時，這根針筒和一瓶藥水滾落在他的床底下。因為經常找不到，所以高更對它異常地寶貝。

• 半根女用的牛骨梳子，有六根梳齒，上頭刻有日期：一八五一年。

「我們原本希望繼續往下挖，看能不能找到更多的東西，但是挖到四公尺深的時候，水就淹了上來。當然，我們懷疑裡面還有東西。」

「對我而言，我覺得這樣的巧合太讓人吃驚了。坎佩爾的陶器、作畫的東西、嗎啡，甚至針筒……完全符合他的經歷和生命！」

「我真想摸一摸其他的東西……」

赫斯故作神秘。他心知肚明，這裡面凡是重要的東西都價值非凡，並將吸引媒體的注意。此外，基於謹慎和公平的原因，這些寶物平均地放在四位「發現者」的家裡。

還可以找到其他什麼東西呢？那根被克拉維瑞警長用大榔頭敲斷、然後丟棄的手杖？凡是下流的油畫和素描，以及那些春宮圖片，這些「猥褻的圖像」，全被乖乖牌的傳教士用一把火燒光了。因此，能夠在幾公尺深的污泥裡挖出一尊完好的雕像，簡直可說是奇蹟。無論如何，木頭會腐朽，陶土會破碎。

赫斯用那些縐巴巴的報紙重新將這些珍貴的物品包好。我們一句話也沒再交談。欣賞過這些讓人看了憂喜參半的寶物後，還有什麼話好說呢？一切都在眼前，也都不在眼前。我們兩位就像正在審理一具超級屍體的法醫，只能從一些碎骨頭去拼湊人形。我們將所有的東西一層層地平放，放回那個成了靈柩的芒果木箱裡。連高更的屍體都從洞裡浮了出來。他那令人憐惜和景仰的生命，人類的生命：「一個人的生命有限，但還是有足夠的時間可以做大事，共同完成一些事業。」他在《之前和之後》一書裡如此寫道。

娜塔麗躲在屋內，像個影子般偷偷探出臉來微笑。她正在聆聽滾石樂團的歌曲。

第39章 詭譎又精采的命運

一條四百公尺的陡峭小路，直通到他那座俯瞰叛徒海灣的墓園。胡伊奇伊山丘；保羅‧高更躺在木板棺柩裡，那一身蓋滿紅黃鮮花、並且由狄歐卡敷過油的屍首，早已腐爛了。

五月九日，他被匆忙下葬在此，葬在天主教堂大十字架旁的一個角落。他曾經在最後幾幅作品，包括 W635 號〈祝聖〉和 W636 號〈女人與白馬〉的背景裡畫過這座教堂。馬埃修士在他的私人日記裡如此記載：「這是場最讓人心傷的葬禮：六名受雇抬棺的工人、一位穿著簡樸的神父、兩位帶領讀經的前導修士，佛瑞寶特、漢默和夏姆、兩位德國人、兩位原住民和女修道院院長……」夏姆就是奇童，而狄歐卡則是兩名原住民之一。那兩位德國人是商社的人員。主祭的神父是維克多漢‧沙勒德，三個月前才被派到希瓦─歐亞島，他對這名往生的藝術家沒有任何偏見。

這名天主教修士繼續寫道：「等神父在墓穴上灑過聖水，六名抬棺的工人便迫不及待地把棺木埋了，因為裡面已傳出陣陣的惡臭。」他還說：「一切手續從簡。沒有人致辭追悼。很少人替他禱告，只有那些自他來到島上便一直跟他作對的人曾替他禱告。沒有人對此感到惋惜。」

葬禮本來預計在中午過後舉行，後來提早半個小時。所以，當魏尼耶牧師於下午兩點趕到歡樂屋，準備替屍體下葬時，才得知高更已經被運走了！一切都太遲了！是故意的嗎？還是為了補償什麼？或者只不過是教會人士的本職，對一個領過洗的人，他們一定得替他舉行天主教葬禮？

死亡證明書由克拉維瑞警官開立，之後由佛瑞寶特——「死者的朋友，批發商」和狄歐卡——「死者的鄰居，農夫」，共同認簽。佛瑞寶特認為應該在死亡證明書旁加註：「我們知道他已婚，且育有子女，但不知道他太太的姓氏。」在歐洲，過了許久，人們才得知高更過世的消息。巧合的是，在此期間，孟福瑞曾因為擔心而寫了三封信給他，信中顯然早有預感：「假如您或我最近死了，該怎麼辦？您要我把您留在我這裡的東西統統寄給您在丹麥的太太嗎？要把留在渥拉藝廊裡的油畫和該寄給您的匯款也交給她嗎？還是把它們交給那邊某個和您最親近的人？」

直到四個月後，一九〇三年八月二十三日，孟福瑞才得知高更的死訊。他鞠躬盡瘁，印製了一份訃文通知各媒體，然後替他清理帳目，追回拍賣所得，償還積欠商社的債款，餘款四千法郎，最後連同一批油畫作品寄給他的法定繼承人梅特。一九二〇年梅特也過世了。生前她曾目睹了高更的成功。自從一九〇六年在小皇宮舉辦的一場秋季沙龍回顧展開始，這位大溪地畫家的作品便逐漸受到世人的肯定。這樣的禮讚可是她付出慘痛的代價所換來的：她犧牲為人妻和為人母的生活。他對「我可憐的保羅死得真是淒慘！」他太太在回信中說。

324

她的辜負，她一輩子也無法原諒。還有那些丹麥「宗親」，尤其是他的兒子寶拉，則認為高更自始至終背叛了他們。他的長子艾彌爾後來到美國當工程師，認為這樣的父親影像「簡直就是個詛咒」。

既詭譎又精采的命運，是自願也是被迫，是期待也是怨恨，是無數次的排列組合；既出類拔萃又屢受挫敗——這就是保羅‧高更。我們是否該把這條漸進的對角線、這種徹底的逃亡，看成是一場人生的教訓呢？他既堅強又萎靡，既果斷又三心二意，不易妥協而且野心勃勃，對藝術寬宏大量，對生命則不然。然而，直到生命的盡頭，他依舊是那位希望得到永生的男人，他堅持成為他自己，堅持完美，試著接近「神秘的中心思想」。何內‧余格（René Huyghe）解釋他的人格：「以強烈的意識，完成自十三世紀以來即從未改變的西方藝術的實體和形象的追求。」正是如此。但是最後一場投入原始藝術的追尋則耐人尋味，他不斷地詢問上帝，他到底是印加人、天主教徒或毛利人？「我們從哪裡來？我們是誰？我們要到哪裡去？」

他的墓穴位於一棵雞蛋花下，在阿度歐那一處蓋在平台上的小墓園裡，用深紅色的石塊和灰色的水泥搭蓋。墓碑下，有串白色的貝殼項鍊，應是某位瞻仰者獻上的。墓穴的正面是

塊刻了字的圓卵石。左邊，立著一尊褐色的雕像，狀似古老的神像……是尊複製的奧維里（野人）；謎樣的神像，既像女獵神黛安娜，又像胎兒。依據謝格蘭推斷，是「一位誕生在毛利國的菩薩」，腰邊緊抓著一頭死亡的乳狼——高更生前曾要求將它擺放在身邊，以求永生。右邊，雞蛋花的枝枒形成一片溫柔的綠蔭，火山岩石塊上撒滿點點的星形圖案和凋謝了的黃色雞蛋花蕊。

五月八日的清晨，我來到了這裡，手上拿著幾朵從矮樹林裡採來的木槿花；我汗流浹背，高溫如冰雹般從整排遮去光線的樹梢後灑下。「放眼望去都是椰子樹和香蕉樹，一片翠綠……我該向這些椰子樹傾吐些什麼呢？」

大海綿延到天邊。大自然輕輕地喘著氣。五公尺的高處，有尊被釘在十字架上的耶穌神像，俯瞰全區。這尊由城內某鑄造廠一塊塊打造的金屬神像，要不是因為在那條鏤空的纏腰布的縐褶下有個巨大的蜂窩，有群棲潰的傢伙緊跟在旁嗡嗡叫的話，這尊神像和整片繁茂的環境相比，還真顯得有些淒涼。這些鑽營在墓穴和花叢裡的小飛蟲擾亂了悶熱的空氣，深深地被花蜜和花蕊所吸引；而這些小飛蟲，正是象徵新生命的跳動小原子。

五月八日的清晨讓我忐忑不安，為了這一天我跑了兩萬公里，我本來是打算對他說一些話的，或者，念幾首詩，畫一顆石灰岩卵石，然後在上面歪斜地寫著三行短字……

保羅

然而，在這個如此簡單樸實的墳墓前，在這個熱帶的菲尼斯泰爾省，我發現什麼也沒必要做，無需串場人物、醉人春藥、翻山越嶺或隻字片語。高更就躺在自己最終的布景裡。這一切像是為了我，卻又完全不需要我。我用手撫摸這個粗糙的墓碑，就像撫摸一把高級精密的樂器。我用朋友的手撫摸你的生命；夥伴啊，我用一隻手撫摸你，撫摸我的老高更，撫摸敷過聖油的屍首，撫摸你那覆滿花朵，木頭早已腐朽的方形棺木……

保羅

高更

一九〇三

後記

一九○三年八月，當二十五歲的軍醫維克多·謝格蘭隨著警衛衛艦杜蘭斯號航行至馬爾濟斯群島時，他還不知道自己即將發掘一則曠世傳奇。在希瓦—歐亞島停留的幾天時間，他成了那些原始藝術品的首位繼承人，成了一位偉大藝術家的見證人和預報員。他甚至沒想到，透過這位在南海生活過的畫家，竟然能夠同時拓展自己的作家生涯、偉大野心和美學觀念。

年輕時的謝格蘭懷抱「宗教幻想」，高更的幾幅作品，特別是高更的歷險經驗，對他產生了「巨大和深遠的影響」。他向孟福瑞坦承：「在尚未瀏覽和經歷高更畫中的景物之前，我可以說完全不曾見過當地的風光和毛利人。」

他像記者一樣進行訪問調查，去見了狄歐卡、奇童、佛瑞寶特、瑞內、克拉維瑞，也和魏尼耶牧師談過；他儘可能地蒐集所有的資料，跑遍高更畫過的所有地方。「我虔誠地走向高更的畫室，一間長形的小屋，現在裡面空無一物，殘破不堪。」他談起高更，他成了他的最後一位門徒：「他頗受當地土著歡迎，他協助他們對抗警察、傳教士，以及所有一切致命的文明、『物質』，此舉有點兒像在維護遠古文化。」幾個月之後，這個布列斯特人在法國《水星雜誌》上發表一篇有關高更的文章，這也是他的小說《遠古的記憶》初稿，主要是為

329

了向大洋洲的人民致上崇高敬意。他並且著手整理一本以「相似」和「差異」為主題的《異國風物散文集》。

一九○三年九月二日，遺產信託單位將高更所有的遺物運回帕皮提後，他買下一些油畫、素描和木雕。在市集廣場旁、省長官邸對面的一間拍賣大廳裡，拍賣會在半開玩笑、半隨性的氣氛中進行，他搶先奪下一批他想要的「聖物」：十幅油畫裡的七幅，包括〈布列塔尼雪景〉；這張畫被那名拍賣人拿錯了，以〈尼加拉瓜大瀑布〉為題出售。還有原先掛在「歡樂屋」大門上的木雕，他後來將它們送給聖保爾・魯，好讓他掛在他那間菲尼斯泰爾風格的莊園裡；另外還有幾張素描、一本字典、一本筆記本、幾本書、幾本相簿、一些其他的雕刻作品、鉛筆素描，調色盤，以及幾包圖片、照片和文件。

拍賣價格低廉。「買主包括：商人和公務人員；幾名海軍軍官；當年負責主管該海外僑居地的省長；一些湊熱鬧的傢伙和一位美術老師……」真是諷刺至極，曾經審判過高更的法官奧維勒以五毛錢買回了一尊神像（第32號）；省長博蒂先生買了兩、三包物品，包括畫筆在內。如果說一部縫紉機要價八十法郎，風琴一架一百○五法郎，老爺車一輛一百七十一法郎的話，所有這些「藝術品」加起來的價格真是少得可憐。兩個畫架各以五毛錢的賤價賣出，雕刻工具則賣十二法郎，幾根枴杖的價格介於一至十五法郎，畫箱四法郎。

謝格蘭花了一半以上的積蓄帶回了二十四件東西，總值188.95法郎。「在那場拍賣會上，我把能買的全都買了下來。」他買了七幅價格介於七至三十五法郎的油畫；又買了五件

330

大雕刻中的四件，總共十六法郎；他後來將這些「歡樂屋的三角楣和木飾板」送給聖保爾·魯；並且花了兩法郎搶下那個調色盤，用四法郎買下一張印刷台。在他的這些獲利品當中，除了一幅馬拉美的肖像外，還有幾張單板雕刻和各式各樣的雕刻作品，「一大堆素描，有的畫上方格，準備放大。」他另外又花了十六法郎，買回「一綑各式各樣的文件」（第82號）；「一堆照片」用掉他十一法郎（第119號），「兩堆圖片」各一法郎（第132和133號）。其他包括博蒂省長，以及兩名叫高杉和努沃的人士，則買了幾包「圖片和文件」，每包從一至七法郎不等（第95、99、100、101、129、第130至134號，以及第136號）。這都是些什麼東西呢？當然，都是他畫過肖像的資料，一些他喜愛的古蹟、藝廊和美術館圖片，幾張父母親、朋友、親人、馬爾濟斯的勇士們的照片，一些油畫的複製品，這些東西直到他走完人生時，都還用圖釘釘在茅草屋的隔板上。

幾年後在一場拍賣會上，那張愛蓮娜·蘇哈的照片再度出現。它是否也是當年所拍賣的那些圖片的一張，是畫家浪跡毛利國度時、所認識的最後幾位「摯愛的朋友」之一呢？對此我堅信不疑。「原版照片是一九〇〇年之前拍攝的，那個時代的黑白照，保存完善。」那是張價值幾百法郎、黏在硬紙板上的普通照片：一位長髮的大溪地女人表情嚴肅，身穿質料輕盈的樸素洋裝，耳邊插著一朵亞雷花，手腕上戴著一個銀手環；她是高更於一八九二年畫過的一個小孩的母親。當時畫家孤寂難耐，夢想破滅，再度逃回帕皮提。愛蓮娜·蘇哈，闔著眼的阿弟弟——阿里斯帝德——那個睡在枕頭上，睡在一張掛在荷蘭美術館的油畫裡的小

331

男孩，那個過世的小孩，那個神奇的木乃伊，是這段故事的起源，這段見證裡的一個插曲……他就是引燃我這趟追尋之旅的小火花。

巴黎—希瓦—歐亞島

一九九八—二〇〇一年

【Eureka】2012
高更的愛慾花園

原 著 書 名 —— Je Suis dans les mers du Sud：Sur les traces de Paul Gauguin
原 著 作 者 —— 尚—呂克·柯亞達廉（Jean-Luc Coatalem）
譯　　　者 —— 王玲琇
封 面 設 計 —— 王志弘
主　　　編 —— 郭寶秀
特 約 編 輯 —— 陳青嬿、蔡雅琪

發 行 人 —— 涂玉雲
出　　 版 —— 馬可孛羅文化
　　　　　　台北市信義路二段213號11樓
　　　　　　電話：02-23560933
　　　　　　E-mail:marcopub@cite.com.tw
發　　 行 —— 英屬蓋曼群島商家庭傳媒股份有限公司城邦分公司
　　　　　　台北市中山區民生東路二段141號2樓
　　　　　　讀者服務專線：0800-020-299
　　　　　　服務時間：週一至週五9:30～12:00；13:30～17:30
　　　　　　24小時傳真服務：02-25170999
　　　　　　讀者服務信箱 E-mail：cs@cite.com.tw
郵 撥 帳 號 —— 19833503　英屬蓋曼群島商家庭傳媒股份有限公司城邦分公司
香港發行所 —— 城邦（香港）出版集團有限公司
　　　　　　北角英皇道310號雲華大廈4/F,504室
　　　　　　E-mail：citehk@hknet.com
馬新發行所 —— 城邦（馬新）出版集團
　　　　　　Cite (M) Sdn.Bhd. (458372U)
　　　　　　11 , Jalan 30D/146 , Desa Tasik Sungai Besi ,57000 Kuala Lumpur ,Malaysia
　　　　　　E-mail:citeKl@cite.com.tw
排 版 印 刷 —— 中原造像股份有限公司
初 版 一 刷 —— 2004年9月21日
定　　 價 —— 320元　（如有缺頁或破損請寄回更換）
ISBN：986-7890-83-3 (平裝)

高更的愛慾花園／尚-呂克·柯亞達廉（Jean-Luc
Coatalem）
　著；王玲琇譯．--初版．--臺北市：
馬可孛羅文化出版：城邦文化發行，
2004〔民93〕
　　面；　公分．--（Eureka文庫版；2012）
　譯自：Je Suis dans les mers du Sud：Sur les
traces de Paul Gauguin
　ISBN　986-7890-83-3（平裝）
　1. 高更（Gauguin, Paul,1848-1903）—傳記
　2. 畫家—法國—傳記　3.大溪地—描述與遊記

940.9942　　　　　　　　　93013912